난생 처음 한번 들어보는

클래식 수업

1 모차르트,
영원을 위한 호소

사회평론

난생 처음 한번 들어보는 클래식 수업 1
_ 모차르트, 영원을 위한 호소

2018년 11월 13일 초판 1쇄 펴냄
2024년 8월 30일 초판 14쇄 펴냄

지은이　민은기
단행본 총괄　윤동희
편집위원　최연희
책임편집　이희원
편집　엄귀영 석현혜 윤다혜 오지영 안지선 조자양
마케팅　안은지
제작　나연희 주광근

그림　강 한
교정　박수연
사보　손세안
속기　윤선영
인쇄　영신사

펴낸이　윤철호
펴낸곳　㈜사회평론

등록번호　10-876호(1993년 10월 6일)
전화　02-326-1182(대표번호), 02-326-1543(편집)
주소　서울시 마포구 월드컵북로6길 56 사평빌딩
이메일　naneditor@sapyoung.com

ISBN　979-11-6273-025-6 03600

책값은 뒤표지에 있습니다.

난생 처음 한번 들어보는

클래식 수업

1 모차르트,
영원을 위한 호소

민은기 지음

모차르트,
좋아하시나요

- 시리즈를 시작하며

여러분은 언제 클래식을 들으시나요? 만약 듣지 않는다면, 클래식을 듣고 싶어진 건 언제인가요? 저는 여러분들이 정말 궁금합니다. 이 책을 펼친 분들이 어떤 분들일지 말입니다.

강의에 들어가기에 앞서, 실은 이 강의가 저에게도 매우 새로운 도전이라는 말부터 해야 할 것 같습니다. 이제까지 제 강의를 듣는 사람들은 주로 음악을 전공한 대학생들이었으니까요. 난생처음 클래식을 접하는 분들에게 이야기를 하려니 긴장이 되지만 그래서 더 흥분되고 신이 나기도 합니다. 여러분의 마음도 저와 같았으면 좋겠습니다. 그럼 미지의 세계로 함께 여행을 떠나볼까요.

클래식은 쉬운 음악이 아닙니다. 길이도 꽤 길고 이해하기도 어렵죠. 내용 자체가 복잡한 건 아니지만 추상적이라서 어렵게 느껴집니다. 대중음악에 비해 쉽게 듣고 즐기기가 힘듭니다. 일종의 진입장벽이 있다고 할까요. 그래서 저는 예전에 소수의 사람들에게만 사랑을 받는 게 클래식의 숙명이라고 생각한 적도 있었습니다. 특히 클래식을 대중화하겠다고 흥미 위주로 편곡을 하거나, 음악의 핵심은 제쳐두고

주변적인 에피소드들만 얘기하는 사람들도 그다지 좋아하지 않았고요. 순수성을 지키려면 오히려 대중에게서 멀어져야 한다고 믿기도 했습니다.

돌이켜보면 그것은 저의 편견이었습니다. 클래식을 잘 이해하지 못하면서도 즐겨 듣는 분들이 아주 많다는 것을 알게 되었으니까요. 이분들은 무슨 내용인지 잘은 몰라도 듣다보면 진한 감동을 받고 힘들 때 큰 위로가 된다고 이구동성으로 말합니다. 맞습니다. 클래식은 그 자체로 아름답고 좋은 음악입니다. 다만 더 풍성하게 즐기려면 약간의 학습이 필요하고 가이드도 필요합니다. 아는 만큼 들리기 때문입니다. 음악은 눈에 보이지 않는 소리이기 때문에 특히 더 그렇습니다.

난생처음 클래식 공부를 하게 된 여러분에게 무엇부터 알려드릴까 고민하다가, 볼프강 아마데우스 모차르트부터 시작하기로 했습니다. 서양음악 역사상 가장 사랑받는 작곡가가 바로 모차르트이기 때문입니다. 세상을 떠난 지 200년이 넘었지만 사람들은 여전히 그를 기억하고 지금도 세계 곳곳에서 그의 음악이 울려 퍼지고 있습니다.

뉴욕의 링컨센터에서는 매년 'Mostly Mozart'라는, 모차르트의 작품이 연주되는 축제가 50년째 열리고 있습니다. 한 사람의 작품만 가지고 대규모 음악제가 이렇게 오랫동안 이어지는 경우는 모차르트가 유일합니다. 그만큼 모차르트가 대단하다는 말이지요.

흥미롭게도, 모차르트의 음악을 한 번도 들어본 적 없는 사람이 모차르트를 좋아한다고 말하는 경우가 적지 않습니다. 서른여섯 살이 안 되는 젊은 나이에 세상을 떠난, 하늘이 우리에게 준 천재. 한번 들은

음악은 절대로 잊지 않았고 그대로 악보에 옮겨 적을 수 있었던 경이로운 기억력의 소유자, 엄청난 예술적 재능에도 불구하고 궁핍함 속에서 레퀴엠을 쓰다가 세상을 떠난 비운의 인물. 이런 생을 살다간 사람이라면 굳이 음악이 아니더라도 모차르트를 사랑할 이유는 충분하지 않을까요. 모차르트의 삶은 영화나 소설만큼이나 극적입니다. 〈아마데우스〉라는 영화가 인기가 많았던 것도 그 삶이 가진 매력 때문일 겁니다.

그렇다고 모차르트의 삶에만 초점을 맞추려는 건 아닙니다. 예술가의 삶은 그가 남긴 작품으로 평가되고 기억되어야 하니까요. 이 강의의 최종 목표는 모차르트라는 예술가를 깊이 느끼고 모차르트가 우리에게 남긴 작품을 즐길 수 있게 되는 겁니다. 달리 말하자면 모차르트 음악의 매력을 하나씩 찾아가는 것이라고 할 수 있습니다. 그리고 모차르트의 음악을 이해하는데 방해가 되는 오해나 편견을 없애가는 여정이기도 합니다. 그 길에서 우리는 왜 모차르트의 음악이 그토록 아름다운지, 왜 모차르트를 천재라고 부르는지도 알게 될 겁니다. 덤으로, 고단한 인생을 위로하기 위해 예술의 천재를 이 땅에 보낸 신의 은총도 조금은 이해하면서 말입니다.

첫 만남이 아름다운 음악으로 이어지길 기대하며
- 민은기 드림

클래식 수업을
더 생생하게 읽는 법

1. 음악을 들으면서 읽고 싶다면

방법 1. QR코드 스캔 :

특별히 중요한 곡의 경우 QR코드가 있습니다.
코드를 스캔하면 음악을 들으실 수 있는 페이지로 연결됩니다.

참고 QR코드 스캔 방법 (아래 방법은 스마트폰 기종에 따라 달라질 수 있습니다)

❶ 네이버, 다음 등 포털 사이트 앱 설치

❷ 네이버 검색 화면 하단 바의 중앙 녹색 아이콘 클릭 ⋯▸ 렌즈 ⋯▸ QR/바코드
다음 검색창 옆의 아이콘 클릭 ⋯▸ 코드 검색

❸ 스마트폰 화면의 안내에 따라 QR코드 스캔

방법 2. 공식사이트 난처한+톡 www.nantalk.kr

공식사이트에서 QR코드로 들을 수 있는 음악뿐만 아니라
스피커 표시 ◀))가 되어 있는 음악 모두를 들을 수 있습니다.

위치 메인화면 ⋯▸ 난처한 클래식 ⋯▸ 음악 감상

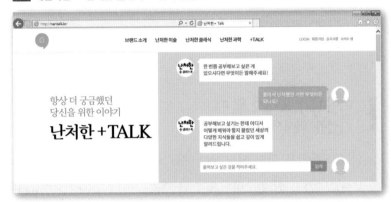

2. 직접 질문해 보고 싶다면

공식사이트에서는 난처한 시리즈를 읽으면서 궁금했던 점을
저자에게 직접 질문할 수 있습니다.
좋은 질문은 책 내용에 반영할 예정입니다.

3. 더 풍부한 정보를 얻고 싶다면

클래식 음악에 대한 더 많은 이야기들이 궁금하시다면
공식사이트에 방문해주세요. 더 풍성하고 재미있는 클래식 이야기들을
만나 보실 수 있습니다.

※ QR코드는 일본 및 여러 나라에서 DENSO WAVE INCORPORATED의 등록상표입니다.

차례

I 이야기가 노래가 될 때
- 인류 역사와 음악

II 천재의 탄생
- 음악성과 음악 교육

III 진정한 작곡가의 세상으로
- 음악의 기술적 조건

I

이야기가 노래가 될 때

− 인류 역사와 음악

음악은 국경을 넘어

과거 클래식은 하인이 만들고 귀족이 향유하는 고상한 음악이었다.
하지만 이제는 누구나 어디서든 클래식을 들을 수 있다.
우리는 음악을 통해 새롭게 소통할 수 있으며, 전 세계에 뿌리 내린
클래식은 인류 모두를 위한 문화유산이다.

모든 위대한 예술 작품들은
두 얼굴을 지니고 있습니다.
하나는 그 자신의 시대를 향하고,
다른 하나는 미래와 영원을 향하고 있죠.

- 다니엘 바렌보임

01

음악은 삶이 되고, 삶은 음악이 되고

#클래식의 정의 #우리나라의 클래식

지금 음악은 우리 생활 어디에나, 아주 가까이에 있습니다. 상점, 카페 안, 병원 대기실까지도 음악이 흘러서 오히려 음악 없는 곳을 찾기가 힘들 정도입니다. 그런데 이렇게 곳곳에 음악이 흐르게 된 건 생각보다 오래되지 않았습니다.

한번 연주되면 사라지는 음악

요하네스 브람스라는 독일 작곡가 이름을 들어보신 적 있지요? 브람스는 베토벤의 〈교향곡 9번〉을 매우 사랑했다고 합니다. 그런데 그토록 사랑한 교향곡을 평생 단 네 번밖에 못 들었대요. 아마 그것도 나름대로 노력한 결과였을 겁니다. 지금처럼 듣고 싶

1866년의 요하네스 브람스
19세기만 하더라도 과거에 만들어진 음악을 자주 들을 수 없었다.

은 음악이 있으면 바로 검색해서 들을 수 있는 시대가 아니었으니까
요. 브람스가 살던 19세기에 음악은 무조건 '라이브'였습니다. 반드
시 연주하는 곳에 가서 들어야 했죠. 하지만 브람스가 살던 때로부터
200여 년이 지난 지금 우리는 집에서 편하게 베토벤 〈교향곡 9번〉을
오케스트라별로 골라 들을 수 있게 되었습니다.

접근성이 좋아졌다고 해서 많이 듣게 되지는 않는 것 같아요. 특히
처음 듣는 클래식은 들어도 이해가 잘 안 되는 것 같습니다.

당연한 일입니다. 클래식은 결국 몇백 년 전, 주로 18~19세기 유럽에
서 만들어진 음악이거든요. 우리와는 시대도 지역도 멀리 떨어져 있
습니다. 낯설고 이해가 안 되는 게 당연합니다.

그럼 굳이 클래식을 왜 듣는 건가요?

클래식의 매력을 대체할 만한 음악이 없거든요. 다들 대중음악을 즐
겨 들으시죠? 대중음악은 단순한 멜로디, 빠른 전개 등으로 귀에 쏙
들어오지만 그만큼 쉽게 질리고 금방 잊히고는 합니다. 대중음악을
폄하하려는 이야기가 아닙니다. 빠르게 변하는 대중음악 산업 특성
상 단기간에 승부를 볼 수 있는 쉽고 자극적인 음악이 많이 나오는
게 자연스러운 일입니다. 또 그런 음악에 익숙한 사람들이 클래식을
지루하게 느끼는 것도 당연하고요.

하지만 사실 바로 그 지루함이 클래식의 매력입니다. 클래식은 일부러 복잡하게 만든 어려운 음악이니까요.

클래식은 원래 어려운 규칙으로 된 놀이였다

음악을 일부러 복잡하게 만들 이유가 있나요?

누구나 한번 들어서 파악할 정도로 쉬우면 재미가 없다고 생각했던 거예요. 클래식의 주요 소비자였던 18~19세기 유럽 사람들은 남들에게 스스로가 얼마나 고상한지 보여주려고 예술을 활용했습니다. 최근까지도 유럽의 상류층은 음악 취향을 교양의 척도라고 여겼어요. 교육 받지 않은 사람은 듣기 힘들도록 의도적으로 진입 장벽을 높인 거죠.

특권층만 즐길 수 있는 놀이였던 거네요.

물론 클래식이 어려운 이유는 그뿐만이 아닙니다. 당시 작곡가들의 투철한 모험 정신도 음악이 어려워지는 데 한몫을 했죠. 때마침 청중들이 복잡한 음악을 들을 준비가 되어 있었고요. 앞서 브람스 때조차 한번 들은 곡을 다시 듣기 힘들었다고 했죠? 당시 청중이 음악을 오래오래 기억하려면 들을 때 집중하는 수밖에 없었어요. 깊이 있는 음악이 나올 수 있었던 환경이었습니다.

듣는 사람의 집중력이 음악의 깊이와 무슨 상관인가요?

듣는 사람의 집중력이 높을수록 섬세하고 긴 곡을 들려줄 수 있죠. 물론 섬세하고 길다고 무조건 깊이 있는 음악은 아니에요. 하지만 짧고 단순한 곡으로는 시도하기 어려운 표현이 가능합니다. 그래서 곡의 길이가 길어질수록 구성이 복잡해지고, 복잡해질수록 집중력이 요구됩니다. 배경지식도 점점 더 많이 필요해지고요.

클래식이 어려운 이유가 있었군요.

규칙을 익히고 나면 클래식은 매번 새로워진다

강의를 준비하며 클래식이 복잡하고 어렵다는 사실을 솔직히 이야기해도 될지 고민했습니다. 쉽다고 해도 꺼리는 마당에 괜히 겁만 먹게 할 것 같았거든요. 하지만 우리가 들을 음악은 좀 까다로운 음악이고, 그건 바꿀 수 없는 사실입니다. 쉽다고 하면 거짓말이죠.

음악에 흠뻑 빠지기만 하면 될 줄 알았는데, 갑자기 걱정됩니다….

대신 한번 들을 수 있게 되면 이후로 웬만해서는 싫증 나지 않습니다. 이를테면 베토벤의 〈운명 교향곡〉은 세상에서 가장 유명한 클래식 작품 중 하나인데, 백 번 들어도 질리지 않습니다. 들을 때마다 늘 새로운 부분을 발견할 수 있죠.

여러 버전의 운명 교향곡 앨범 재킷
클래식은 같은 곡이더라도 누가 연주하고
지휘하는지에 따라 아주 다르게 해석된다.

단점이 곧 장점이네요. 쉽게 들리는 음악은 아니지만 들을 수 있게만
되면 그만큼 즐길 수 있는 거니까요.

그렇지요. 또 같은 곡이라도 연주자, 지휘자, 오케스트라마다 다른 느
낌을 주거든요. 각각 어떤 차이가 있는지 비교하며 듣는 재미도 쏠쏠
합니다. 그래서 클래식 감상이 취미면 심심할 걱정은 없어요. 들을 작

품도 많은데 해마다 새로운 연주가 나오기까지 하니까요.

삶에 음악이 끼어들 때

"클래식 좀 안다"라고 자랑하려면 얼마나 공부해야 할까요? 작곡가의 이름이나 작품명조차 생소해서 안 외워지는데 말이죠.

작곡가 이름과 작품명을 외우는 것도 클래식을 즐기는 한 방법이겠습니다만, 결국 백 마디 말보다 한번 잘 듣는 게 중요하다고 생각해요. 뭐니 뭐니 해도 음악이 주는 감동을 온전히 느끼는 게 가장 먼저

헝가리 국립 오페라하우스의 로비
음악회를 기다리는 사람들. 전 세계 대부분의
사람들이 음악회에 갈 때는 자신이 가진 옷 중에서
가장 좋은 옷을 입으려고 한다.

지요. 이 강의의 목적도 제대로 음악을 들을 수 있도록 안내하는 데 있습니다.

제대로 들으려면 어떻게 해야 할지 막막해요. 음악회에 가는 게 가장 좋다는데, 옷도 잘 차려입어야 할 것 같고, 왠지 거리감도 있고요.

그건 그렇습니다. 아무래도 연주회에 갈 때는 잘 차려입고 가는 게 좋죠. 어디에도 명문화된 규정은 없지만 아무도 반바지에 슬리퍼 차림으로 참석하지 않거든요. 보통 자신이 장만할 수 있는 가장 좋은 옷을 입고 가려고 합니다. 우리나라 사람들이 유독 허례허식을 따져서 그런 것이 아니라 전 세계가 다 그렇습니다.

하지만 옷차림은 음악의 본질과 아무 상관 없잖아요?

관점에 따라 클래식 문화 자체에 그런 예의까지 포함되어 있다고 보기도 합니다. 귀족들이 음악회에 참석하는 데에는 옷을 자랑하려는 목적도 있었거든요. 성년식 파티에 입고 가기 위해 값비싼 드레스를 하나 장만했다고 상상해 보세요. 그런데 그 드레스를 성년식 외에 입을 일이 없다면 너무 아깝지 않겠어요? 새로 장만한 연미복을 입고 칵테일 한잔 기울일 곳도 있었으면 했을 테고요. 음악회, 그중에서도 특히 오페라 공연은 멋진 옷을 입은 상류층의 사교 무대였습니다. 그리고 아직도 그런 식으로 음악회를 대하는 분위기가 남아있죠. 우리에겐 다소 뜬금없을 수 있겠지만요.

몇 년 전 독일 바이로이트 페스티벌에 가본 적 있습니다. 혹시 이 축제 얘기를 들어본 적 있나요?

처음 들어본 것 같아요. 유명한 축제인가요?

바이로이트 페스티벌은 흔히 유럽의 3대 음악제 중 하나로 꼽히는데, 특이하게 이 축제에서는 독일 작곡가 리하르트 바그너의 오페라만 공연합니다. 140여 년 전인 1876년에 바그너가 직접 막을 열었고, 그 이후로 자손이 대를 이어 주관하는 뼈대 있는 음악 축제죠.

그런데 우리나라 사람이 가면 음악보다도 참석한 사람들의 옷차림에 놀랄 거예요. 저도 공연 막간에 극장 밖에 나가 사람들을 구경했는데

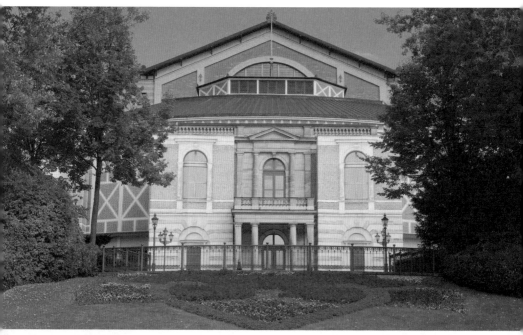

바이로이트 극장
바이로이트 페스티벌이 열리는
극장은 1870년대 중반,
바그너가 설계한 모습을
그대로 유지하고 있다.

'다들 여기 오기 위해서 1년은 준비했겠구나' 하는 탄성이 절로 나오더라고요. 옷이며 구두며 할 것 없이 정말 화려하게 꾸민 모습을 보니 위화감이 들기도 했지만 부럽기도 했습니다. 우리에게 이 정도의 역사적인 놀이 문화가 있을까요?

군이 그렇게까지 노는 데에 공을 들일 필요는 없잖아요.

독일 사람에게 바이로이트 페스티벌은 단순한 축제가 아닙니다. 바그너라는 작곡가에게는 상징적인 의미가 있거든요. 바그너는 독일 민족 문화에 관심이 컸던 작곡가입니다. 여러 업적이 있지만 그중에서도 독일의 신화와 전설을 소재로 한 오페라로 음악사에 한 획을 그었던 인물이지요. 독일 사람들에게 바그너의 인기는 엄청납니다. 얼마나 엄청난지 바이로이트 페스티벌 주최 측이 오히려 자국민에게 쿼터를 두었을 정도예요. 독일 국내에서는 페스티벌의 입장권을 사기 위해 몇 년씩 대기해야 합니다. 그래서 그런지 독일 청중의 관람 태도는 유난스럽다 할 만큼 진지하죠.

그게 겉으로 티가 나나요?

바그너의 오페라를 본 적 있나요? 작품마다 다르지만 주요 오페라들의 상연 시간은 보통 네 시간, 길면 다섯 시간 이상입니다. 막간에 쉬는 시간이 두 번 있긴 해도 집중력을 유지하기에 버거운 시간이죠. 게다가 바이로이트 페스티벌에 가면 아직도 바그너가 설계한 극장에서

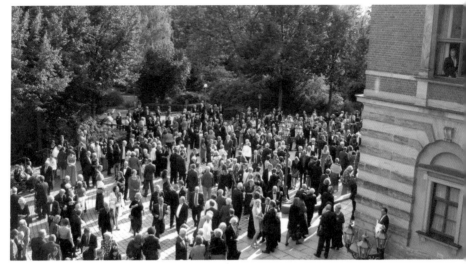

바이로이트 페스티벌에 참여한 사람들
음악 사교장의 모습이 오늘날까지 남아 있는
바이로이트 페스티벌은
특히 독일 사람들에게 큰 의미를 지닌다.

오페라를 상연하거든요. 이 극장은 지어진 당시의 모습을 거의 그대로 보존하고 있어요. 최근에 얇은 방석을 딱 한 장 올렸을 뿐 딱딱한 나무 의자까지 그대로입니다. 그 의자에 앉아 불편한 차림새를 하고도 꼼짝하지 않고 집중하는 사람은 대부분 독일 사람입니다. 정말 한 음, 한 장면도 놓치지 않으려는 듯 열중해요.

하긴, 이해가 갈 법도 해요. 역사적 인물이 백여 년 전 계획한 그대로의 공연을 보는 거니까요.

문자 그대로 오감으로 전설을 체험하는 기분 아닐까요? 그 사람들이 듣는 바그너의 음악은 다른 문화권에서 온 관객이 듣는 바그너의 음

악과 결이 다를 거예요. 한번 그런 체험을 통해 묵직한 감동을 느끼면, 그 순간 삶의 스펙트럼이 확 넓어지죠. 세상을 다른 깊이로 들을 수 있는 겁니다.

왜 남의 나라 음악을 들어야 할까

전통을 보존해온 독일 사람들이 대단하네요. 우리에게도 국악이 있잖아요. 국악으로 그런 축제를 만들면 어떨까요?

좋은 문제의식입니다. 클래식에 대해 강의를 하면 종종 왜 우리나라 음악이 아니라 남의 나라 음악을 좋아해야 하느냐고 묻는 분들이 있습니다. 물론 조상들의 문화를 존중하려는 태도는 중요합니다. 하지만 맹목적으로 국악을 숭배해야 하는 건 아니라고 생각해요. 사실 저는 국악, 즉 국가 음악이라는 용어를 사용하는 나라를 우리나라 말고는 본 적이 없습니다. 다른 나라에서는 민속 음악이나 전통 음악이라고 부르죠.

우리나라는 왜 국악이라고 하는 건가요? 민속 음악과 어감이 완전히 다른데요?

일제 잔재를 청산하려고 우리만의 문화를 일부러 강조하는 경향이 강해진 것 같습니다. 기원을 따지면 국악도 동아시아 전통 아래에 있는 음악이니까 온전히 우리만의 것이라고 할 수는 없어요. 가야금만

해도 비슷한 악기가 중국에도 있고 일본에도 있죠.

그렇다고 우리만의 음악이 없는 건 아니죠?

당연하죠. 단지 음악에 국가가 개입할 여지가 많지 않았다는 겁니다.
물론 국악은 고유의 매력이 있는 음악입니다. 애초에 클래식과 국악
을 일대일 대응시켜 비교하는 게 무리가 있어요. 무엇보다도 음악이
각 사회에서 차지하는 위상이 달랐기 때문입니다.

중세부터 서양의 귀족들은 특별 행사가 있을 때마다 음악을 주문 제
작할 정도로 음악과 가까웠어요. 아예 자기 성에 상주할 음악가를 고
용하기도 했죠. 15세기쯤의 기록에 하급 귀족들조차 음악 하는 하인
을 데리고 있었다는 내용이 나옵니다. 취미 삼아 직접 악기를 연주하
고 직곡을 즐겼던 귀족도 드물지 않았고

중국의 악기 고쟁
대표적 국악기인 가야금은
중국의 고쟁, 일본의 고토와
흡사하다.

요. 오늘날 국가가 예술을 지원하듯 귀족층이 음악에 투자를 아끼지 않았습니다.

글쎄요, 얼마나 비싸고 좋은 명품을 샀는지 남들에게 자랑하고 싶은 마음이 아니었을까요?

과시적 소비라는 측면에서는 비슷하다고 할 수도 있겠네요. 분명 당시 귀족들이 음악에 투자한 이유를 노블레스 오블리주 정신이나 자선 사업에서만 찾을 수는 없습니다. 자신이 고용한 음악가가 얼마나 훌륭한지, 자신이 얼마나 예술에 조예가 있는지 남들에게 과시하고 싶은 욕망이 음악을 후원한 가장 큰 이유였을 테죠.
하지만 이유야 어쨌든 사회적인 관심과 자원을 많이 투여할수록 산업이 발전하는 게 사실입니다. 유럽 사회는 유별나게 음악에 관심이 많았고, 음악가를 괜찮게 대우했어요. 중세시대 음악가의 지위는 우리나라로 치면 중인 이상이었습니다. 신분상 하인이더라도 요리장 수준으로 대우해줬죠.

우리나라는 음악가를 대우하지 않았나요?

유럽과 비교하면 확연히 차이가 났습니다. 예를 들어 조선 시대에는 음악가를 중인도 양민도 아닌 천민 계층에서 뽑았습니다. 성종 때 악사 두 명에게 벼슬을 줬다는 기록이 『경국대전』에 나옵니다. 그 외에 악생이나 악공이라는 사람들은 대부분 천민이었어요. 거주지나 직업,

결혼 상대마저 마음대로 선택할 수 없는 사실상의 노예 신분이었죠. 그리고 그런 음악가들조차 많지 않았어요. 전국의 악생을 다 합쳐도 500명 정도밖에 안 되었습니다.

유럽의 음악가들도 하인이라고 하셨잖아요.

하인이라고 하면 노예와 비슷한 처지라고 오해할 수도 있습니다만, 중세 유럽의 하인은 그리 나쁜 지위가 아니었어요. 중세 유럽 사회에서는 귀족이 아니라면 보통 자기 지역 영주를 위해 봉사할 의무를 지닌 영주민이었습니다. 영주는 땅을 제공하고 외부 침략으로부터 지켜준다는 명목으로 영주민에게 세금과 노역을 요구했는데, 성에 들어가 일했던 하인들은 비교적 괜찮은 대우를 받는 영주민이었습니다.

지역 장인에서 글로벌 아티스트로

음악가들은 18세기부터는 점점 하인의 굴레에서도 벗어납니다. 신분제가 무너지고 있었고, 좋은 음악가를 자신의 영지로 데려오려는 귀족들 간의 경쟁도 생기면서 음악가의 지위가 상승했어요. 이름난 음악가들은 더 좋은 조건을 제시하는 후원자를 따라 이리저리 직장을 옮기기도 했습니다. 아무리 성공해봤자 지역의 존경받는 장인 정도가 한계였던 음악가들에게 '글로벌 아티스트'로 성공할 길이 열린 거예요. 클래식은 이렇게 하인에서 예술가로, 엄청난 신분 상승을 이뤄낸 음악가들이 만든 음악입니다. 이 진취적인 시대를 배경으로 비로소 우

리가 잘 아는 모차르트, 베토벤, 하이든 등이 화려하게 재능을 꽃피우게 되는 거지요.

좀 헷갈리는데요, 정확히 언제부터 나온 음악을 클래식이라고 할 수 있나요?

그게 은근히 복잡한 문제입니다. 클래식이 우리말로 번역되는 과정에서 두 가지 의미가 섞여버렸거든요. 일단 클래식이라고 하면 시기적인 의미가 있습니다. 클래식 시대(classical period)를 보통 고전주의 시대라고 번역하는데, 바로크 시대가 끝나고 낭만주의 시대가 시작되기 전인 대략 1740년부터 1820년 사이를 뜻합니다.

그런데 대중음악이나 민속 음악과 구별되는 음악을 가리킬 때 클래식이란 용어를 쓰기도 합니다. 이 클래식은 영어로 클래시컬 뮤직(classical music)을 말하는데 소위 '고전의 경지에 이른 작품'을 뜻합니다. 18세기부터 20세기 초까지의 서양음악 중 우수한 작곡가의 작품만 클래식이라는 명예의 전당에 올라가 있죠.

최근에는 클래식의 기준이 무엇이고 정말 그 기준이 필요한지에 대해 학계 전반에서 활발한 논쟁이 벌어지고 있습니다. 적어도 기존의 클래식이라는 개념을 바로 잡을 필요가 있다는 점은 분명해요. 일단 이 강의에서 클래식이라고 하면 '18~19세기에 작곡된 유럽의 예술 음악'을 지칭한다고 생각하면 됩니다.

어쨌든 대중과 거리가 먼 음악이란 건 확실하네요.

꼭 그런 건 아니에요. 18~19세기에는 지금의 클래식이 대중음악이었으니까요. 물론 그 당시에 요즘처럼 거대한 규모의 대중이라는 개념은 없었습니다. 그래도 많은 사람들이 좋아했던 음악입니다. 모르긴 몰라도 모차르트를 좋아하는 인구 비율로 따지면 지금보다 그때가 훨씬 높았을 겁니다.

예술 음악이란 쉽게 말해 '동네잔치에서 듣는 음악'이 아닙니다. 아마추어가 마음 가는 대로 대충 만든 우연한 결과물이 아니라 전문가의 계획에서 비롯된 정제된 결과물이죠. 잘 훈련된 음악가들과 좋은 악기가 필요한 음악이고, 그래서 돈이 많이 드는 음악입니다.

그런데도 모차르트가 살던 때는 음악, 그러니까 예술 음악을 대중이 들을 수 있었나요?

귀족들끼리 모여 듣는 경우가 많았지만 그래도 점점 돈만 있으면 들을 수 있는 음악이 되어 가고 있었습니다. 신분에 따른 차별이 줄어 가던 때였죠. 바야흐로 시민 혁명의 시대였습니다. 프랑스혁명이 1789년에 일어났고 모차르트가 1791년에 죽었으니 거의 동시대죠. 그 즈음에는 귀족만의 것으로 생각되었던 생활을 부유한 평민들이 따라할 수 있게 되었습니다. 의복, 예절, 음식뿐만 아니라 클래식도 그 일환이었고요.

당시 평민들은 클래식이 지루하지 않았을까요? 왜 하필이면 클래식까지 따라했을까요?

왕의 목을 자르고 귀족을 몰아냈던 사람들이 결국 과거의 귀족처럼 살고 싶어 했던 이유가 무엇이었을지는 생각해볼 만합니다. 단순히 그 시대 사람들에게 과거의 귀족문화 말고는 상상할만한 고급문화의 상이 없었던 걸 수도 있죠. 부와 명예를 쌓은 평민들이 화려한 건물에서 우아하게 클래식을 즐기는 옛 귀족을 떠올리게 되는 건 당연했을지도 모르겠습니다.

나중에 더 자세히 나올 이야기지만, 평민층이 클래식의 주요 청중으로 자리 잡으며 음악이 약간 쉬워집니다. 어려운 퍼즐 같던 음악이 조금씩 흥미 위주로 변해 갔죠.

한·중·일 클래식 사용법

앞서 일제 잔재를 청산하려고 우리만의 것을 강조하는 경향이 있었다고 했습니다만, 그러면서도 다른 한편으로 우리나라 사람들은 서양 고급문화를 동경했습니다. 우리나라 클래식 수용의 역사에서는 그 양면이 모두 드러납니다. 기억하는 사람도 있을 거예요. 1980년대에는 전국에 음악 학원이 엄청 많이 생겼습니다. 음악 학원을 열기만 하면 잘됐던 시절이었죠. 부모라면 너도나도 아이를 데리고 음악회에 가고 피아노를 배우게 했습니다.

맞아요. 그래서 웬만한 집이라면 피아노 한 대씩은 다 있었죠.

왜 갑자기 클래식 열풍이 불었을까요? 흔히 분석하기로는 산업화 과

정을 통해 어느 정도 먹고살게 된 우리나라 사람들이 점점 고급문화에도 관심을 갖게 된 결과라고 합니다. 90년대 이후의 해외여행 열풍도 그 맥락에서 이야기를 하고요.

글쎄요, 우연히 유행했을 수도 있지 않을까요?

단순한 유행에 불과했다면 음악회 예절을 모른다고 창피해하지는 않았을 겁니다. 지금도 음악회에서 박수 치지 말아야 할 때 칠까봐 긴장하는 사람들이 있잖아요. 무식하게 보일까봐 걱정하면서 말이죠. 십여 년 전만 해도 클래식은 우리나라 사람들에게 열등감과 동경을 동시에 불러일으키는 대표적인 서양 문화였습니다.

그런데 지금은 열등감이 많이 해소된 것 같아요. 예전에 비해 클래식을 모른다고 부끄러워하는 사람이 많이 줄었습니다. 경제 규모가 성장하며 자신감이 생긴 거겠죠. 특히 우리나라가 1996년 선진국들만 가입한다는 국제기구 OECD에 이름을 올렸는데, 그때부터 본격적으로 서양에 대한 콤플렉스를 극복하기 시작했다는 생각이 듭니다. 문제는 그러면서 클래식에 대한 관심마저 줄어든 것 같다는 점이죠.

지금은 중국에서 피아노 붐이 불고 있습니다. 다녀온 사람 이야기에 따르면 정말 우리나라 80년대 느낌이래요. 물론 규모는 하늘과 땅 차이입니다. 피아노를 배우는 학생만 3천 6백만 명이라고 하니 우리나라 인구의 70% 정도가 피아노를 배우고 있는 셈이에요.

어쩌면 이런 클래식 열풍은 서구식 산업화 과정을 밟아나가는 국가들이 한 번씩 거치는 숙명인지도 모르겠습니다. 현 인류에게 산업화와

서구화는 거의 같은 의미니까요. 산업화의 후발주자들에겐 언제든 서양 문화에 느끼는 열등감을 해소해야 할 시기가 찾아오는 듯합니다.

한·중·일 중에서 일본만 나오지 않았는데, 거기서도 붐이 있었나요?

일본은 일찍부터 서양 문물을 받아들였어요. 1868년 메이지 유신 이후부터는 적극적으로 받아들였고요. 이렇게 역사가 오래된 덕분인지 지금도 일본 클래식 팬층은 두텁습니다. 별로 유명하지 않은 지방 오케스트라의 공연도 표가 매진되기 일쑤예요. 아마추어 연주자를 가르치는 음악 학원도 많아요. 〈노다메 칸타빌레〉나 〈피아노의 숲〉처럼 클래식을 다룬 애니메이션도 인기가 많습니다.

반면 우리나라의 클래식 팬층은 예전에 비해 많이 줄어들었습니다. 지방 오케스트라 공연의 유료 관객은 더욱 급속도로 줄어들고 있죠. 어쩌다 보러 가면 자리가 텅텅 비었거나 초대권으로 온 관객들이 자리를 채우고 있습니다. 얼마 전 인터넷 티켓 판매 업체에서 내놓은 통계를 봤더니 클래식 공연이 전체 공연 수의 30%를 차지하지만 매출 비중은 3%더라고요.

생각보다 클래식 공연 수가 많은데요?

한참 클래식 열풍이 일 때 전공자들이 많이 배출되었으니까요. 어느 덧 그 전공자들이 연주자로 활약할 때가 되었는데 관객 수는 점점 줄어 웬만한 스타 연주자가 아니면 형편이 좋지 않습니다.

그런데 아이러니하게도 비싼 공연은 점점 인기입니다. 베를린 필하모닉 오케스트라 같은 세계 3대 관현악단이 내한하면 티켓 값이 40~50만 원이 넘기도 하지만, 빈 좌석이 보이지 않을 정도로 객석이 꽉 차요. 물론 막상 감상을 물으면 "좋았다" 혹은 "졸렸다" 정도로 난감해 하며 답하는 관객이 대부분이지만요. 개인적으로는 안타깝습니다. 음악 자체도 참 좋은데, 대부분 클래식을 그저 번쩍거리는 '럭셔리한' 사치품으로 인식하고만 있는 것 같아요.

정말 시간이 걸리더라도 제대로 들어볼 만한 음악인가요?

세상에는 여러 음악이 있고 모두 고유의 가치가 있지만 그중에서도 클래식은 반드시 들어볼 만한 음악입니다. 또한 꼭꼭 씹을수록 깊은 감동을 얻을 수 있는 음악이에요. 질리지 않고 오랫동안 들을 수 있습니다. 고전이라는 이름을 달고 있는 다른 것들이 으레 그렇듯 말입니다. 게다가 클래식은 우리가 평소에 듣게 되는 음악의 근원이기도 합니다. 클래식에 대한 이해를 다른 음악에도 적용할 수 있어요.

솔직히 말하자면 이런저런 이유를 다 떠나서, 누리지 않으면 손해라고 생각해요. 자유롭게 클래식을 들을 수 있는 환경은 우리가 21세기 인간이기에 누릴 수 있는 가장 좋은 부분이거든요. 기술 발전에 여러 폐해도 있지만 적어도 더 많은 사람이 음악을 즐길 수 있게 된 것만

은 긍정적인 변화라고 봅니다.

흔히 음악을 만국 공통어라고 하죠? 음악은 유연합니다. 다른 나라의 음악이라도 아름다운 음악은 아름답고, 좋은 음악은 대부분이 좋아합니다.

아름다운 음악은 모두에게 아름답다

문득 "음악에는 국경이 없다"는 유명한 말이 떠오르네요. 어쩌다 클래식이 이렇게까지 전 세계에 퍼질 수 있었던 건가요?

일단 클래식을 전파했던 19세기의 유럽은 그저 그런 동네가 아닙니다. 당대 가장 잘나가던 초강대국들이 모여 있었던 곳이니까요. 그 초강대국들은 자신들의 정치, 경제, 문화 체제를 전 세계에 이식했습니다. 클래식을 즐기는 취향도 마찬가지였죠. 그로부터 백 년 이상 시간이 지나 이제 클래식은 유럽뿐 아니라 어디서든 오래 전부터 있었던 음악이 되었습니다. 그 맥락에서의 클래식은 보편적입니다. 괜히 인류 문화유산이 아니에요.

그런데 반면 전체 음악사에서는 아주 특수한 위치의 음악이에요. 클래식처럼 내적인 발전을 이룩한 음악이 또 없습니다. 모든 문화권이 각각 나름의 방법으로 음악을 즐겼지만 이전의 어떤 문화도 음악을 예술로 만들지 않았어요. 음악이 문학이나 미술처럼 예술의 반열에 들 수 있었던 건 다 클래식 덕분입니다. 아마 이렇게 음악의 가능성을 넓힐 수 있는 시기는 다시 오기 힘들겠죠.

여정을 시작하며

지금까지 클래식이란 무엇이고 클래식을 듣는 게 어떤 의미인지, 이런저런 이야깃거리들을 가볍게 소개해 보았습니다. 클래식을 막연하게 숭배하거나 꺼리는 것을 넘어 음악의 진짜 모습을 발견해가는 앞으로의 여정에 조금이라도 길잡이가 될 수 있었으면 합니다.

다음에는 음악이 발휘하는 마법 같은 힘을 알려드리고자 합니다. 그동안 음악이 얼마나 대단한 마법을 부려왔는지 알면 모두 깜짝 놀랄 거예요.

필기노트

클래식은 복잡하고 어렵지만 들을 때마다 새로운 매력을 발견할 수 있는 음악이다. 역사적으로 특수한 발전 과정을 거친 클래식은 오늘날 전 세계에 퍼져 있을 뿐 아니라 우리가 듣는 음악의 뿌리를 이룬다.

클래식이 어려운 이유?	❶ 18~19세기 유럽의 상류층이 취향을 뽐내기 위해 진입 장벽을 높임. ⋯▸ 프랑스혁명 이후 평민층 또한 귀족의 고급문화를 즐김. ❷ 같은 곡을 다시 듣기 힘들었기 때문에 듣는 사람의 집중력이 강했고, 그 집중력에 걸맞게 깊이 있는 음악이 만들어짐.
서양 음악가의 지위	중세에는 귀족의 하인이었다가 18세기 이후에는 예술가로 인정됨.
우리나라의 클래식 문화	**1980~90년대** 국악을 강조하는 한편 서양 문화를 모른다는 콤플렉스도 느낌. ⋯▸ 피아노 학원 열풍으로 이어짐. **현재** 아예 관심을 끊거나, 비싼 공연만 찾음. ⋯▸ 음악을 즐기기보다는 사치품으로 소비함.
클래식의 특수성	18~19세기 유럽의 음악이 정치, 경제, 문화와 함께 전 세계에 퍼짐. ⋯▸ 클래식이 여러 음악의 근원이 됨.

우리 삶은 음악이 된다

음악은 아주 오래전부터 여러 역할을 도맡아왔다.
음악은 우는 아이를 달래기도 했고, 지식을 전달하기도 했으며,
집단을 끈끈하게 결속시켜 주기도 했다.
그 역할은 여전히 강력하게 이어지고 있다.

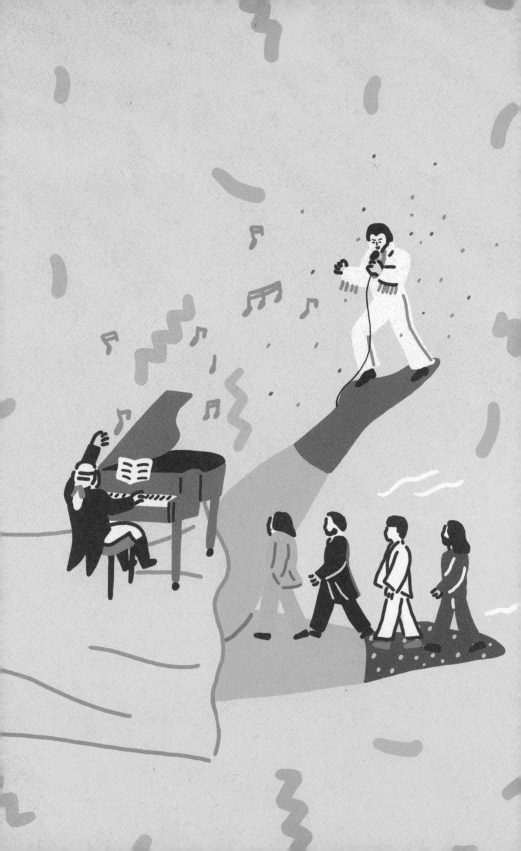

음악과 리듬은
영혼의 비밀 장소로
파고든다.

– 플라톤

02

"가장
위대한 마법은
음악이다"

#음악의 기능과 특징 #음의 구분 #옥타브

"내가 아는 세상의 모든 마법 중에서 가장 위대한 마법은 음악이다."
『해리 포터』에서 덤블도어 교수가 한 말입니다. 멋있지요? 개인적으로
좋아하는 대사라 강의 때마다 소개하고 있답니다.

잘 만든 음악은 정말 마법 같은 힘이 있습니다. 듣는 사람의 감정을
순식간에 뒤흔들죠. 아마 그 힘은 최초의 음악에서부터 있었을 테고,
그 힘을 음악 밖으로 끌어내고자 하는 사람들의 노력 또한 그때부터
있었을 겁니다.

클래식에도 다른 모든 음악과 마찬가지로 사람의 마음을 움직이는 기
술이 있습니다. 작곡가마다, 시대와 지역마다 즐겨 사용하는 기술이
다 다르고요. 그 기술이 무엇인지 알려드리기 전에 먼저 음악이 왜 마
법 같은 힘이 있는지부터 짚고 가도록 합시다. 따지고 보면 결국 "무엇
을 음악이라고 하는가?"에 대해 답하는 과정인데, 이렇게 말하니 거
창하게 느껴지지만 무의식중에 다들 알고 있는, 우리 본능과 관련된
이야기입니다.

음악이 없었다면 우리도 없었다?

일단 가벼운 질문으로 시작해봅시다. 음악을 싫어하는 사람을 본 적 있나요? 제가 먼저 답해보면, 한 번도 그런 사람을 못 만나 봤습니다. 누구에게나 하나쯤 좋아하는 음악이 있기 마련이었죠.

그래도 전 세계에서 한 명 정도는 음악을 싫어하지 않을까요?

글쎄요, 싫어하는 게 아니라 좋아할 만한 음악을 만나지 못했을 것 같습니다만, 그래도 모르는 일이니 질문을 바꿔보겠습니다. 음악 없는 세상을 상상할 수 있나요?

방송이나 영화에 음악이 안 나오고, 생일 축하 노래를 부르지도 않고…. 상상이 잘 되진 않지만 인생의 재미는 줄어들 것 같네요.

세상이 확실히 무미건조해지겠지요. 그런데 어쩌면 무미건조해지는 정도에서 그치지 않을지도 몰라요. 음악이 없으면 우리도 없다고 생각해야 하지 않을까요? 지금은 당황스러운 질문이기만 할 테니 답변은 뒤로 미뤄두도록 합시다.

일단 음악은 즐거우려고 만든 것만은 아니라는 데에서 출발하죠. 음악은 마치 농사나 목축처럼 인류의 근본을 이루는 일종의 문화 유전자 역할을 했습니다.

어떻게 음악을 농사와 비교하나요? 음악이야 없어도 살 수 있지만 농사가 없었다면 지금과 같은 문명이 나오지 못했을 텐데요.

의아함이 생기는 것도 이해합니다. 보통 농사는 필수적이지만 음악은 미술이나 춤처럼 재미있는 취미, 기껏해야 고상한 예술 정도라고 여길 테니까요. 하지만 음악의 기원을 들여다본다면 그렇게 단정 지을 수만은 없습니다. 잠깐 맨 처음의 순간으로 갔다 오도록 할까요. 최초의 음악이 나온 바로 그때로 말입니다.

처음 음악이 태어나던 순간

아무리 음악이 오락일 뿐이라고 주장하는 사람도 인류의 곁에 늘 음악이 있었다는 점만은 인정합니다. 어떤 역사책을 펼치든 우리가 아주 옛날부터 음악을 즐기고 살았다는 내용은 확인할 수 있으니까요.

역사책이 나오기 전부터 음악을 즐기지 않았을까요?

당연하죠. 하지만 최초의 음악을 언제, 어떻게, 누가 만들었는지는 영원히 알 수 없을 거예요. 우리에게 남겨진 몇 가지 증거를 통해 음악이 어떻게 시작되었을지 추측해보는 방법밖에 없습니다.
가장 처음에는 목소리와 손뼉으로 음악을 만들었을 겁니다. 우리의 신체는 우리가 사용할 수 있는 가장 가깝고 편한 악기니까요. 그러다가 한계를 느끼고 진짜 악기를 만들게 되었겠죠. 그 단계에서 만들어

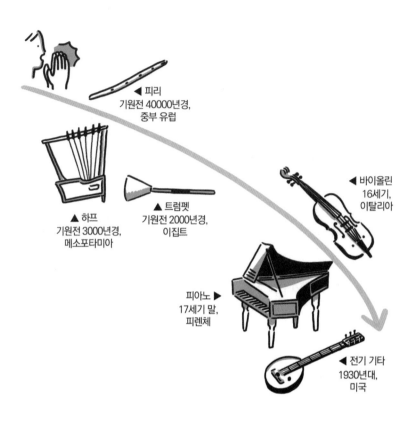

▲ 피리
기원전 40000년경,
중부 유럽

▲ 하프
기원전 3000년경,
메소포타미아

▲ 트럼펫
기원전 2000년경,
이집트

◀ 바이올린
16세기,
이탈리아

피아노 ▶
17세기 말,
피렌체

◀ 전기 기타
1930년대,
미국

졌으리라 추정되는 아주 초보적인 악기들이 지금 전 세계 곳곳에서 발견됩니다.

오른쪽 사진을 보세요. 언뜻 보면 벌레 먹은 나뭇조각 같지만 엄연히 3만 5천 년 된 피리입니다. 지금까지 발견된 악기 중 음의 구조를 확인할 수 있는 가장 오래된 악기라고 합니다.

대단하네요. 완전히 구석기 시대잖아요?

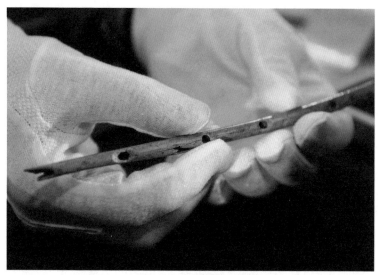

가장 오래된 악기
독일의 한 동굴에서 발견되었으며 현재까지
발견된 악기 중 형태가 제대로 남아 있는
가장 오래된 악기로 여겨진다.
동물의 뼛조각에 구멍을 뚫어 만들었다.

보통 인류가 정착 생활을 시작한 신석기 시대를 1만 년 전이라고 합니다. 3만 5천 년 전이면 문명은커녕 제대로 된 집도 없이 떠돌아다닐 때긴 하죠. 하지만 인간의 신체 능력은 지금과 크게 다르지 않았습니다. 뇌 용량도 같았고 성대와 후두, 폐활량 등 음악을 할 수 있는 기초적인 조건은 다 갖추고 있었어요.

사실 3만 5천 년이라는 시기보다 더 중요한 정보는 그 오래된 악기들이 발견되는 지역입니다. 앞서 본 피리처럼 아득한 과거의 악기들이, 즉 인간이 음악을 했다는 증거들이 독일뿐만 아니라 전 세계에서 고르게 발견됩니다. 언뜻 당연하게 느껴지는 이 사실로부터 매우 특별한 의의를 끌어낼 수 있지요.

음악은 생존의 기술이다

사회학자인 에밀 뒤르켐은 "인간 문화에서 보편적으로 나타나는 것은 항상 생존과 관계되어 있다"라고 했습니다. 의미심장한 통찰입니다. 쉽게 말해서, 만약 어떤 현상이 전 세계 어디에나 있다면 그 현상은 살고 싶어하는 우리의 욕구를 반영한다는 말이죠.

어디에나 있는…. 종교나 건축물, 음식 같은 게 생각나는데요.

진화생물학자들에 따르면 바로 요리가 뒤르켐의 말을 증명하는 대표적인 예라고 해요. 생각해보면 신기하긴 합니다. 어디서나 불을 이용한 요리법이 나름대로 발전되어 왔잖아요. 왜 모든 인류가 일제히 불을 이용해 요리할 생각을 했을까요?

그러네요. 음식을 익혀 먹으라고 유전자에 새겨져 있는 걸까요?

그럴지도 모르겠습니다. 누가 시키지 않아도 인간은 대대로 음식을 불로 요리해 왔으니까요. 참고로 요리가 중요한 이유는 음식으로부터 열량, 그러니까 에너지를 효과적으로 얻는 방법이기 때문입니다. 여분의 에너지가 생겨야 그게 뇌로 가고, 그래야 뇌 용량이 커질 수 있다고 하거든요. 게다가 불이 살균 작용도 하니 음식을 잘못 먹고 배탈 나서 죽는 확률도 줄일 수 있고요. 아무튼 대대로 요리를 해왔던 현명한 조상들로부터 우리가 비롯되었고 그게 지금 모든 문화권에 요리

문화가 남아 있는 이유라고 볼 수 있는 겁니다.

그런데 음악도 요리와 마찬가지입니다. 둘을 같은 비교 선상에 놓는 게 어색하겠습니다만, 음악도 요리만큼 전 세계 문화에서 나타나죠. 뒤르켐의 주장이 옳다면 음악도 요리와 마찬가지로 인간 생존과 관계되었다고 짐작하는 게 무리는 아닐 겁니다.

음악이 어떤 역할을 할 수 있는데요? 스트레스를 받았을 때 '힐링'하는 그런 거 말인가요?

그보다는 꽤 즉각적인 쓸모가 있습니다. 아이를 키워봤다면 알 거예요. 지금도 육아는 보통 일이 아니지만, 문명 이전에는 공동체의 생사를 걸어야 할 정도로 위험한 일이었습니다. 인간의 아이는 다른 동물에 비교해 미숙한 상태로 태어납니다. 처음에는 의사소통도 거의 불가능하죠. 그렇다고 시끄럽게 울고 제멋대로 행동하는 아이를 가만히 놔두면 야생동물이나 적에게 공동체의 위치가 무방비하게 노출되어 위험합니다. 그렇기에 아이를 달랠 수 있는 기술은 생존에 필수적이었어요.

노래가 너를 지켜줄 거야

혹시 그 기술이 음악이라는 이야기인가요?

음악 중에서도 자장가가 큰 역할을 했습니다. 지금도 대다수의 공동체에는 고유한 자장가가 전해집니다. 대부분 '너는 안전하게 보호받고

있으니 안심하고 잠을 자라'는 메시지를
전달하는 노래들이죠. "자장자장 우리
아가, 잘도 잔다, 우리 아가…" 익히 들
어 본 노래 아닌가요? 꼭 부모가 부르지
않아도 자장가는 아이에게 호의적인 주
변 분위기를 느끼게 해 줘서 아이가 안
심하며 잠들 수 있게 합니다.

또, 자장가보다는 덜 즉각적이지만 중요
한 음악의 기능이 있는데 바로 지식의
전달입니다. 윗대의 경험을 아랫대로 이
어주는 기능이기도 하죠. 흔히 문명의
조건으로 지식과 경험의 축적을 꼽죠?
음악이 없었다면 불가능했을 겁니다.

음악이 지식과 경험을 전달한다고요? 감정이라면 몰라도 구체적인 정
보를 전달하기에 음악은 좀 추상적이잖아요.

당연히 멜로디만 있는 음악이 아니라 가사를 동반하는 경우죠. 그걸
구전이라고 해요. 점점 외우기 힘들 정도로 방대해지는 집단의 지식과
경험에 멜로디를 붙여서 전달하는 거예요. 구전은 문자가 없던 시절
에 중요한 교훈, 설화, 자연물에 얽힌 전설 등을 물려줄 수 있는 거의
유일한 방법이었습니다. 물론 입에서 입으로 옮겨지며 내용이 조금씩
달라지는 건 어쩔 수 없었지만요.

교과서에서 구전문학이라고 판소리를 배운 게 생각나네요.

바로 그런 문학이 맥락에 닿아 있습니다. 『춘향전』, 『흥부전』도 원래 판소리 형태로 전해 내려오던 것들이죠? 서양 문화에서는 대표적으로 『일리아드』, 『오디세이아』 같은 것들을 들 수 있을 테고요. 만약 노래가 아닌 다른 형태였다면 이토록 긴 이야기가 고스란히 전해지기 어려웠을 겁니다.

우리가 함께 노래할 때

원시 시대의 공동체에서 음악이 가장 드라마틱하게 빛을 발하는 순간은 뭐니 뭐니 해도 제창을 할 때였습니다. 제창은 여러 사람이 한꺼번에 같은 노래를 부르는 걸 말하죠.

사냥이 잘되기를 기원하며 제창을 했던 건가요?

기원하기 위해서도 제창을 했겠지만, 사냥감에 대한 공포를 누르고 공동체의 결속을 다진다는 실질적인 목적도 있었을 겁니다. 잘 알다시피 공동체의 결속은 생존하는 데 필수적이었죠. 만물의 영장이라지만 우리 인간은 근력만 놓고 보면 늑대를 일대일로 이기기도 어렵다고 하니까요. 여러 명이 뭉쳐 고도의 협력을 해내지 못했다면 인간은 일찍이 멸종했을 거예요.
그런데 다른 사람과 협력한다는 건 쉬운 일이 아닙니다. 목표가 공유

되고 서로 신뢰해야 협력을 할 수 있어요. 신뢰란 상대가 내 편이라고 믿는 암묵적인 마음인데, 어느 시대이건 얻기도 유지하기도 어려운 마음입니다.

제창은 그 신뢰의 기반을 순식간에 만들어요. 저도 학기 초가 되면 수업시간에 학생들에게 함께 노래를 불러 보자고 합니다. 어떤 노래든 좋아요. 뭐든 같이 노래를 부르면 왠지 친밀감이 생기고 '우리'라는 공동체 의식이 싹트곤 하거든요. 제창으로 느끼는 감정이 얼마나 강렬한지는 겪어 보지 않으면 모릅니다.

알 것 같아요. 축구라든가 스포츠 경기를 보면서 모르는 사람과 응원가를 부르고 있으면 왠지 하나 된 느낌이 들더라고요.

맞아요. 참고로 함께 하는 사람이 많을수록 만들어내는 에너지가 폭발적입니다. 스포츠 경기장이 아니라도 종교 집회나 록 페스티벌에 가 보면 그 에너지가 얼마나 커질 수 있는지 알게 됩니다.

함께 노래를 부르는 사람들
여러 사람이 똑같은 노래를 부르는
제창은 커다란 에너지를 만드는 행위다.

제창의 힘이 엄청나다는 사실은 예로부터 노래를 정치적인 의도로 많이 사용했다는 점에서도 잘 알 수 있습니다. 멀리 있는 일이 아닙니다. '애국가', '기미가요'부터 '임을 위한 행진곡'까지, 지금 우리나라에서도 노래 하나가 사회 이슈가 되고 금지도 되는 일이 종종 일어나죠.

아무튼 음악이 인류의 생존에 도움이 되었다는 건 알 것 같습니다.

결과적으로 말하면 자장가든, 응원가든, 구애의 노래든 음악은 서로가 서로에게 감정을 전달할 수 있게 해 주었고, 그렇게 감정을 나눌 수 있었던 공동체는 훨씬 유대 관계가 끈끈했습니다. 그리고 그런 관계는 야생에서 살아남는 데 매우 중요한 장점이었지요.

음악의 작동 법칙

그런데 음악이 어떻게 그런 힘을 내는지는 아직도 잘 모르겠어요.

그 수수께끼를 완전히 풀어낸 사람이 아무도 없습니다. 물론 근대 과학이 나오기 이전에는 명쾌한 답이 있었습니다. 초월적인 힘, 곧 신의 힘이라고 여겼죠. 앞서 강의의 시작을 "내가 아는 세상의 모든 마법 중에 가장 위대한 마법은 음악이다"라는 말로 열었는데, 이건 매우 오래된 생각이에요. 리라 연주로 성난 사자를 잠재우고 바위를 움직였다는 그리스 신화 속 오르페우스, 나팔을 불어 여리고 성을 무너뜨렸다는 구약 성경의 여호수아, 역시 구약 성경 속에서 사울의 광기를 하

프 연주로 다스렸다는 다윗…. 이 외에도 음악의 신비한 힘을 이야기하는 고대 설화는 이루 말할 수 없이 많습니다.

당연한 일일지도 모릅니다. 음악은 우리가 보는 풍경의 의미를 순식간에 바꿔버리죠. 음악 하나로 같은 공간을 파티 분위기로 만들 수도, 애도의 분위기로 만들 수도 있으니까요. 음악 외에 또 어떤 힘이 이렇게 빠르고 광범위하게 작용할까요?

그러게요. 그런 영향력을 발휘할 수 있는 다른 것이 딱히 떠오르지 않네요.

하지만 음악이 사람의 마음을 어떻게 움직이는지는 아직 명쾌하게 밝혀지지 않았습니다. 진화론의 기초를 마련했던 찰스 다윈은 150여 년 전 이에 대한 설명을 시도했죠. 음악을 하는 사람이 상대에게 선택받을 가능성이 크기 때문에 우리 유전자가 음악에 반응하는 거라고요. 이 설명은 지금에 와서는 크게 주목받고 있

헤라드 반 혼토르스트, 하프를 연주하는 다윗 왕, 1622년
다윗은 하프를 연주해 사울 왕의 악령을 쫓아내었다고 전해진다. 이렇게 고대에는 음악을 통해 나쁜 병을 고칠 수 있다고 믿었다.

진 않지만, 경험적으로는 납득이 되지 않나요? 가끔은 말로 사랑한다고 고백하는 것보다 사랑 노래를 부르는 게 효과적일 때가 있잖아요. 음악만이 전달할 수 있는 진정성이 있으니까요.

무슨 말인지 알 것 같습니다. 그래도 음악이 어떻게 상대의 매력을 느끼게 해주는지는 설명이 안 되네요.

음악이 사람의 마음을 어떻게 움직이는 건지는 아직 아무도 확실하게 알지 못합니다. 만약 그 작동 방식을 안다면 정말 쓸모가 많겠죠. 당장 권력자들이 라디오 하나로 세상을 지배하려고 하지 않을까요? 다행히 수많은 과학자들의 노력으로 요즘 들어 음악이 인간에게 작동하는 방식의 비밀이 조금씩 밝혀지고 있습니다. 최근 뇌 과학이 큰 역할을 하는 듯해요. 뇌 과학과 연관된 기기들이 발전하면서 음악이 뇌에 작용하는 과정을 일부분이나마 관찰할 수 있게 되었기 때문입니다. 하지만 그럼에도 아직은 음악이 우리의 마음에 일으키는 온갖 신비로운 마법을 다 설명하지는 못하고 있답니다.

높이가 일정한 소리에 이름을 붙이다

한편 다른 식으로 음악에 접근한 학자들도 있었습니다. 일단 음악을 정의하는 데부터 시작하는 거죠. 음악이 무엇인지를 정확히 알면 아무래도 음악의 작동 원리가 선명해질 테니까요. 과연 무엇을 음악이라고 할 수 있을까요?

잘 모르겠는데요. 소리들의 모음 아닐까요?

좋은 접근이에요. 최소 단위를 알면 많은 걸 알 수 있죠. 물을 H_2O 분자들이 모여 있다고 하면 많은 것들이 분명해지듯 말입니다. 그럼 음악을 잘게 나누면 어디까지 나눠질 것 같나요? 즉 음악을 만드는 가장 기본적인 재료는 무엇일까요?

그게 소리 아닌가요?

정확히는 높이가 일정한 소리입니다. 그런 소리, 또는 그 소리의 높이를 '음'이라고 해요. 우리 주변에는 차의 경적 소리, 물 흐르는 소리, 새가 우는 소리 등 정말 많은 소리가 있지만 그중에서도 고르게 나는 고운 소리를 음악의 기본 재료로 씁니다. 그리고 그 소리가 얼마나 높이 나는지에 따라 계이름을 붙여 부르죠. **도·레·미·파·솔·라·시**라고 말입니다.

음의 이름은 상황에 따라 다르게 부르기도 합니다. 예를 들면 '도'와 '다'음, 'C'음은 똑같은 말이에요. 오른쪽 페이지에 언어별로 음 이름을 정리했습니다. 지금은 아니지만 나중에는 영어 알파벳을 주로 쓸 거예요. 가장 널리 쓰이고 간단하니까요.

이 일곱 개의 음은 피아노의 흰 건반이 내는 음이기도 합니다. 실질적으로 클래식에서 쓰는 음은 결국 이 일곱 개의 음들을 바탕으로 해요. 물론 이론상으로는 수없이 음을 만들 수 있습니다. 흰 건반 사이에 검은 건반이 들어가듯 건반과 건반 사이에 계속해서 음을 추가로

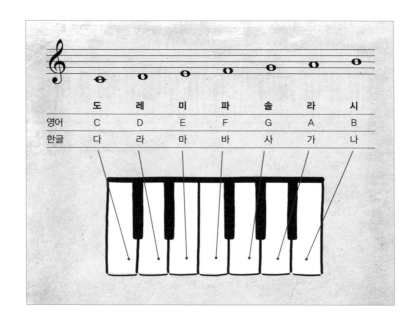

	도	레	미	파	솔	라	시
영어	C	D	E	F	G	A	B
한글	다	라	마	바	사	가	나

끼워넣을 수 있어요. 그렇게 하면 인접한 음들 사이의 차이가 점점 미미해지겠지만요.

바이올린 같은 경우에는 연주자 마음대로 음을 조절하지 않나요?

맞아요. 음이 고정된 건반악기와는 다르게 **현악기는 도와 도# 사이의 미묘한 음까지도 구현할 수 있죠**. 하지만 현실적으로 그 미세한 차이는 별 쓸모가 없습니다. 이웃한 피아노 건반의 소리도 구별하지 못하는 사람이 많으니까요.

위에 이해를 돕기 위해 도부터 시까지 올라가는 열두 개짜리 건반을 보여드렸습니다. 물론 하다못해 멜로디언도 이 정도로 건반 수가 적지는 않습니다. 일반적인 피아노의 건반은 여든여덟 개입니다. 그러니까

피아노 건반의 온전한 모습은 아래와 같죠.

왜 하필이면 88개인가요?

관행에 가깝지만 그 관행에는 보통 사람들의 청력이 반영되어 있습니다. 보통 사람들은 피아노의 가장 오른쪽 건반보다 더 높은 음, 그리고 가장 왼쪽 건반보다 더 낮은 음을 잘 듣지 못합니다. 여든여덟 개 건반이 내는 음을 다 잘 들을 수 있는 사람도 많지 않아요. 때문에 이 건반 바깥에 건반이 더 있더라도 큰 소용이 없습니다.

신기한데요? 나중에 피아노가 보이면 어디까지 들을 수 있는지 쳐봐야겠네요.

건반 양쪽 끝으로 갈수록 소리가 아니라 진동으로 느껴질 거예요. 피아노에 문제가 있는 게 아닙니다. 귀가 그 음을 정확히 못 듣기 때문이죠. 그러더라도 너무 실망할 필요는 없습니다. 음악을 즐기는 데 청력의 범위가 그렇게 중요한 건 아니거든요. 참고로 나이가 들수록 가청 영역이 조금씩 줄어들어요. 주로 오른쪽 건반의 높은 음을 왼쪽 건반의 낮은 음보다 듣기 힘들어집니다.

주기를 가지고 반복되는 음

앞서 일부러 건너뛰고 설명한 부분이 있는데요, 도·레·미·파·솔·라·시 일곱 음이 계속 반복된다는 점입니다. 피아노 건반을 잘 살펴보면 모양이 일정한 패턴으로 반복되고 있어요. 이 주기를 옥타브라고 합니다. 예를 들어 **낮은 도와 높은 도 사이**는 한 옥타브 간격이라고 부를 수 있습니다. 신기하게도 우리의 귀는 옥타브 관계의 음끼리는 같은 음이라고 인식합니다. 높이가 다르더라도 말이죠. 요새는 음악을 다루는 예능 프로그램에서도 "노래를 한 옥타브 높게 불렀다", "음역대가 세 옥타브를 넘나든다"는 등의 이야기가 나오더라고요. 앞으로는 방송에서 옥타브 이야기를 하더라도 난처한 일 없겠죠?

도·레·미·파·솔·라·시·도가 모여 한 옥타브가 된다고 할 수 있겠네요.

그렇게 단순하게 정리하긴 힘듭니다. 왜냐하면 똑같은 음이 한 옥타브 주기로 반복되는 현상은 지구 어디에서나 나타나는 자연법칙이지만

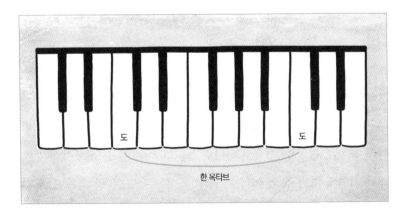

그 음들이 반드시 도·레·미·파·솔·라·시로 반복될 필요는 없거든요. 그건 중세 서양 사람들이 정한 음일 뿐이에요. 한 옥타브 안에서 음을 정하는 기준은 시대와 지역, 문화에 따라 다르게 나타날 수 있습니다.

조금 헷갈려요.

혹시 오른쪽 사진처럼 어린 시절에 물 잔으로 실로폰을 만들어본 적 있나요? 보통 이 실로폰이 도·레·미·파·솔·라·시 음을 내도록 물의 양을 조절했을 겁니다. 하지만 생각해보면 반드시 그래야 할 이유는 없었죠. 꼭 한 옥타브를 일곱 개로 나누지 않아도 된다는 거예요. 예를 들어 조선 시대 사람들은 한 옥타브를 다섯 개로 나누었습니다. 대략 도·레·미·솔·라에 해당하는, 황·태·중·임·남 다섯 음으로 음악을 만들었죠.

문화권마다 사용하는 음이 다른 거군요? 그래서 우리나라 사람들이 아리랑 곡조를 친숙하게 여기는 거고요. 우리나라에서 자주 쓰는 음들로 이루어진 곡조니까요.

그렇다고 할 수 있죠. 무지개의 색을 구분하는 방법도 문화마다 다르다는 걸 알고 있나요? 우리는 무지개를 일곱 개의 색깔로 구분하지만 다섯 색깔로 구분하는 곳도 있다고 합니다. 아무튼 분명한 사실은 시대와 지역에 따라 음의 이름도, 자주 쓰이는 음도, 음의 간격도 다 다

물 잔으로 만든 실로폰
물의 양으로 음 높이를 조절할 수 있다.
물을 많이 채울수록 잔을 두드릴 때 낮은 소리가 난다.

를 수 있다는 겁니다. 다행스럽게도 현재 대부분의 음악이 도·레·미·파·솔·라·시로 만들어지기는 하지만요.

뭐든 따져보면 절대적이라고 할 수 있는 게 없네요. 그런데 이제 겨우 도·레·미·파·솔·라·시를 알게 된 건가요?

대상을 지시하지 않는 무한한 언어

음악의 기본 재료를 알게 되었으니 '겨우'라고 하긴 어렵죠. 재료가 마련되었다고 음악이 저절로 완성되는 건 아니지만요. 집을 하나 짓는다고 생각해보세요. 벽돌, 콘크리트, 유리 등 재료가 다 갖춰져 있다고 뚝딱 건물을 지어낼 수 있나요?

그럴 수는 없겠죠. 짓는 방법을 알아야 하지 않을까요?

음악도 비슷합니다. 어떤 소리를 사용할지, 그렇게 선택한 소리를 어떤 식으로 모으고 배치할지, 또 그 밖의 여러 가지를 계획한 후에야 곡을 하나 지어낼 수 있습니다. 작곡 경험이 있다면 알겠지만 정말이지 아무 소리나 모아 놓는다고 음악이 되는 게 아니거든요.

요새는 직업이 아니라 취미로 작곡을 해보는 사람도 많은 것 같아요.

컴퓨터 프로그램 덕분이죠. 프로그램이 중요한 결정을 해주니까요. 하지만 그러더라도 음악을 만드는 법을 제대로 배우지 않으면 일관성을 갖춘 곡을 작곡하기란 생각보다 쉽지 않습니다. 만든다고 해도 우리가 평소에 들어왔던 곡들의 짜깁기가 될 가능성이 높고요.

왜 어려울까요? 새들은 배우지 않고도 아름다운 음악을 만드는데.

노래처럼 들릴지도 모르지만, 문학적 표현일 뿐이지 새소리는 음악이 아닙니다. 새소리는 음악이 아니라 의사를 표시하는 신호에 가깝습니다. 신호는 반복하거나 복제할 수는 있지만, 응용할 수 없죠.
다시 말해 신호는 체계가 없습니다. 예를 들어 어떤 새가 기분이 좋다는 의미로 '뻐꾹' 소리를 내면 멀리서 다른 새가 자기도 기분이 좋다는 의미로 '뻐꾹' 하고 받을 수는 있습니다. 하지만 '뻐꾹'에 다른 소리를 넣어서 기분이 매우 좋다는 의미로 확장할 수 없어요.

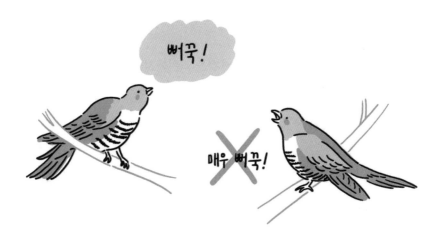

반면 인간의 언어는 체계가 있어요. 예를 들어 '기분이 좋다'라고 했을 때 여기에 부사를 덧붙여서 '기분이 매우 좋다'로 확장할 수 있습니다. 반대로 '기분이 나쁘다'로 변형할 수도 있고요. 음악도 비슷합니다. 음악 안에는 문법이 있고, 문맥도 중요하게 작용하죠. 소통 체계라는 겁니다.

제 상식과 다른 이야기네요. 음악은 모호하잖아요. 똑같은 음악을 들은 사람들이 다른 감상을 말하는 것만 봐도요.

많은 사람이 음악을 모호하다고 생각합니다. 하지만 음악은 구체적으로 대상을 지시하지 않을 뿐이지 모호하지는 않습니다. 사실 저는 음악이 모호하다는 생각이 뭐든 글로 배우기 마련인 현대인의 고정 관념이라고 생각합니다. 글이 가장 정제된 언어 체계라고 하지만 때에 따라 음악이 글보다 풍부하고 강력하거든요.

글과 음악을 진지하게 같은 틀로 비교해본 적은 없는 것 같아요.

글을 읽을 때 머릿속에서 어떤 과정을 거치는지 잠시 생각해보죠. 사실 어떤 단어와 그 단어의 지시 대상은 일치하지 않습니다. 이를테면 사랑이라는 단어가 사랑 그 자체는 아니잖아요? 사랑이라는 글자를 실제 사랑과 연결하기 위해서는 읽는 사람이 적극적으로 해석을 해야 합니다. 그 해석은 당연히 사람마다 다른 모습을 하고 있을 때가 많죠. 하지만 음악은 거의 즉각적으로 받아들여집니다. 우리가 해석을 하려 들기 전에 우리 감정을 직접 건드리죠. 마치 조건 반사처럼 느낄 정도예요. 그렇게 느끼는 이유의 상당 부분은 음악을 듣는 감각 기관이 귀라는 데 있습니다.

귀는 눈보다 즉각적이다

예를 들어 관찰하기 쉬운 '놀람'이라는 감정을 생각해보죠. 무언가를 '보고' 놀라는 게 빠를까요, 아니면 '듣고' 놀라는 게 빠를까요?

보는 게 듣는 것보다 빠르다고 생각했는데, 아닌가요?

빛이 음파보다 빠르긴 해도 사람은 시각보다 청각 정보에 빨리 반응합니다. 예를 들어 폭죽이 터지는 소리에 놀라지 폭죽의 모습에 놀라지 않아요. 귀로 들어오는 소리는 문자 그대로 부지불식간에 자극이 됩니다.

사실 복잡하게 따질 필요까지도 없어요. 우리 생활에서 금세 이해할 수 있습니다. 발라드를 들으면 슬프고 댄스 음악을 들으면 바로 신이 나죠. 누가 가르쳐주지도 않았는데 말입니다. 음악은 이렇게 견고한 마음의 벽을 부수고 우리를 무장 해제시키곤 합니다.

하긴, 어떤 노래를 들으면 왠지 모르게 코끝이 찡해져요. 갑자기 소름이 돋기도 하고요.

하지만 음악이 가져다주는 결과가 선명하다고 해서 그 과정이 선명한 건 아니에요. 음악은 최신 과학으로 밝혀낼 수 없을 정도로 복합적인 작용으로 만들어집니다. 전체적인 구조, 음을 선택하는 방식, 함께 구전되는 전설의 내용, 민족적 자부심, 적절한 복장 관습까지, 지금까지 살펴본 것만도 한가득이죠. 이쯤 되면 그냥 마법이라고 치부하고 싶은 유혹이 들 정도입니다. 하지만 그렇게 신비한 영역으로 내버려두면 공부할 이유가 없지요. 더디게 느껴지더라도 앞으로 하나하나씩 음악을 이해해 가 보도록 해요.

음악을 좋아하는 인류의 후예

어느덧 마칠 때가 되었습니다. 초반에는 아주 오래전으로 거슬러 올라갔습니다. 독일에서 발견된 피리를 보며 음악이 늘 인류와 함께 해 왔고, 우연일 수 없을 정도로 다양한 지역에서 음악을 일제히 발전시켜 왔다는 점을 짚었죠. 그런 증거를 통해 음악이 단지 오락이 아니라

공동체의 결속을 강화하고 세대 간의 소통을 돕는 핵심적인 문화 유전자의 역할을 했다는 이야기를 했어요.

그렇다면 이쯤에서 다시 가장 처음의 질문을 떠올려봅시다. 음악 없는 세상을 상상할 수 있나요? 혹은 음악을 싫어하는 사람을 본 적 있나요? 음악 없는 세상을 상상하기 어려웠던 이유는 어쩌면 애초에 이 세상이 음악 없이 만들어질 수 없었기 때문일지도 모릅니다. 만약 그렇다면 음악을 싫어하는 사람을 한번도 보지 못했던 게 그리 이상한 일은 아닙니다. 누구든 음악을 싫어하기란 불가능하니까요. 결국, 우리는 모두 음악을 좋아해서 살아남은 인류의 후예이기 때문입니다.

<div align="right">

필기노트

</div>

인류가 문명을 이루기 전부터 음악을 즐겼다는 증거는 전 세계에 걸쳐 나타난다. 이를 통해 음악이 인류의 생존에 도움을 줬다는 사실을 알 수 있다. 음악은 분석할 수 있는 구조와 체계를 갖추고 있지만, 음악이 사람의 마음을 순식간에 바꾸는 과정은 아직도 과학적으로 명확히 밝혀지지 않았다.

인류와 음악　　**3만 5천 년 전의 피리**　인류가 문명을 이루기 전부터 음악을
　　　　　　　　　　했다는 증거.

　　　　　　　　자장가　모든 문화권에서 공통적으로 나타남. **참고** 에밀 뒤르켐, "인간
　　　　　　　　문화에서 보편적으로 나타나는 것은 항상 생존과 관계되어 있다."

음악의 기능　　❶ 우는 아이를 달램. ⋯→ 적에게 위치를 노출하지 않기 위한 생존의
　　　　　　　　　　기술.

　　　　　　　　❷ 가사와 함께 지식을 전달함. ⋯→ 설화, 전설, 구전문학으로 전해짐.

　　　　　　　　❸ 제창으로 공동체의 결속을 다짐. ⋯→ 음악을 강제하거나 금지하는
　　　　　　　　　　정치적 시도로 이어짐.

음과 옥타브　　**음**　클래식에서는 기본적으로 도·레·미·파·솔·라·시 일곱 개를
　　　　　　　　　　사용. 음을 선택하는 방법은 문화권마다 다름.

　　　　　　　　옥타브　같은 음이 반복되는 주기.

　　　　　　　　　　　　　한 옥타브

음악의 특징　　❶ 체계를 갖추고 있어 응용과 확장이 가능함.

　　　　　　　　❷ 해석이 개입하기 전에 감정을 즉각적이고 직접적으로 건드림.

II

천재의 탄생
- 음악성과 음악 교육

우리는 왜 천재를 사랑하게 되는가

모차르트는 음악을 제대로 배우지 않은 다섯 살 때부터
숨 쉬듯 작곡을 했고, 다 자란 후에는 머릿속에서 곡을 뚝딱 만들어냈다.
그 넘치는 영감과 압도적인 음악성은 다른 모든 천재들을 뛰어넘는다.
그래서 우리는 아직도 모차르트와 쉽게 사랑에 빠져버린다.

아름다운 예술은
천재의 산물이다.

– 이마누엘 칸트

01

모차르트의
능력은
무엇이었나

#천재 #절대음감과 상대음감 #음악성
#⟨안단테 C장조⟩ K.1a #⟨미뉴에트 F장조⟩ K.1d

음악을 사랑하는 방법은 모두 제각각일 겁니다. 어쩌면 음악을 사랑
하는 사람 수만큼 다양하겠죠. 음악이 저마다 삶에서 차지하는 비중
이나 하는 역할이 천차만별일 테니까요. 물론 검증된 방법이 아예 없
는 건 아닙니다. 그중 하나가 음악가 한 명을 정해서 그 사람만의 음
악 세계를 집중적으로 파고 들어가 보는 방법이에요. 가장 많이 선택
하는 '사랑의 기술'이라고 할 수 있죠. 게다가 이 방법은 초심자에게
추천할 만합니다. 한 음악가에게 익숙해지고 나면 다른 음악가를 접
할 때 비교하며 들을 수 있거든요. 비교할 음악가가 많아질수록 낯선
음악을 만날 때 점점 덜 막막합니다. 비교 자체가 재미있기도 하고요.

솔직히 클래식은 누가 만들었든 다 비슷한 것 같아요.

그렇게 느낄 수 있죠. 혹시 음악가 말고 특정한 소설가나 화가에 빠
져본 적 있나요? 사소한 버릇부터 시작해 작품들을 관통하는 거대한
화두에 이르기까지, 사람이 만든 작품이라면 결국 그 사람의 특징이

녹아 있기 마련입니다. 클래식도 한 사람을 택해 꾸준히 듣다 보면 그 음악가의 특징을 알 수 있습니다. 한 사람의 음악 세계에 온전히 빠져 본다는 건 꽤 행복한 경험이기도 하고요.

처음으로 만나볼 음악가는 영원한 음악의 신동, 모차르트입니다. 모차르트, 어쩐지 설레는 이름 아닌가요? 인류 역사상 최고의 천재라는 이 사람에게 클래식의 문을 가볍게 열 수 있는 열쇠가 있답니다.

천재 마케팅이 만든 '모차르트'

아무리 클래식에 관심 없는 사람이라도 모차르트라는 이름은 들어 보았을 겁니다. 모차르트 하면 머릿속에 떠오르는 이미지가 하나쯤 은 있을 거예요.

역시 '천재'라는 이미지가 제일 강한 것 같아요.

맞아요. 대부분 모차르트를 천재라고 알고 있을 겁니다. 왜 천재인지 이유를 정확하게 아는 사람은 많지 않지만요.

천재는 늘 사람들의 흥미를 끄는 주제였습니다. 또한 천재를 숭배하는 일도 어느 시대, 어느 사회에서나 나타났었죠. 그런데 그게 19세기 유럽에서는 더욱 강해졌습니다. 마케팅이 지나쳤다고나 할까요? 천재에게 엄청난 권위를 주고 예술 작품에 신성함을 부여하기 시작했어요. 천재는 하늘에서 내려주는 사람이므로 천재가 창작한 작품은 절대적으로 순수하고 아름답다는 논리가 사람들에게 먹혔죠. 지금 모

영화 〈아마데우스〉의 한 장면
천재 모차르트를 둘러싼 시기와 질투가 주요 내용이다.
이 영화의 사운드트랙은 정규 앨범들을 제치고
27회 그래미 최우수 클래식 앨범상을 수상했다.

차르트의 천재 이미지는 그때부터 비롯한 부분이 많습니다.

1984년에 개봉한 영화 〈아마데우스〉가 모차르트의 이미지에 미친 영향도 무시할 수 없습니다. 까마득한 후배지만 천재인 모차르트와 질투하는 스승인 살리에리의 관계를 조명한 이 영화는 세계적으로 큰인기를 끌며 모차르트의 천재 이미지를 굳혔죠. 연극과 뮤지컬 등 다른 장르로도 계속 리메이크되었기 때문에 보통 사람들도 '아마데우스'라는 모차르트의 미들네임까지 잘 알게 되었습니다. 혹시 모차르트 하면 천재 말고 떠오르는 게 있나요?

태교 음악으로 많이 활용되지 않나요?

그 역시 천재 마케팅의 성과이자 폐해죠. '모차르트 효과'라는 말을 들어보셨나요? 모차르트 효과란 한마디로 '모차르트 음악을 들으면

똑똑해진다'는 이론입니다.
1990년대 초반부터 힘을
얻기 시작한 이 이론을 두
고 한때 학자들 사이에서
많은 논쟁이 오갔어요.
이 이론을 주장한 사람은
돈 캠벨이라는 음악 치료
사입니다. 우리나라에서도
돈 캠벨이 쓴 『모차르트 이
펙트』가 번역되어 큰 반향
을 일으켰던 적이 있었죠.

'모차르트 이펙트'를 내세운 앨범 재킷
모차르트의 음악이 지능을 발달시킨다는 요지의
책이 큰 반향을 일으킨 후 같은 제목으로
모차르트의 음악을 모아 놓은 앨범도 발매되었다.

책의 요지는 '모차르트 음악의 선율과 리듬이 창조력과 동기 부여를
관장하는 뇌 부위를 자극하고 발달시킨다'는 건데요, 아예 터무니없
는 주장은 아니었습니다. 권위 있는 학술지에 그 주장을 뒷받침하는
실험 결과가 실리기도 했으니까요.

의외네요. 당연히 사기라고 생각했는데….

문제는 그 효과가 아주 미미하다는 거예요. 모차르트의 음악이 감상
하는 사람의 마음을 차분하게 하고 지각력을 높였다는 실험 결과가
있는 건 사실입니다. 하지만 그 시대에 만들어진 어떤 음악을 들어도
비슷한 효과가 나요. 그 시대에 만들어진 음악은 대체로 구조와 느낌
이 비슷하거든요.

그래도 밑져야 본전이란 생각으로 모차르트 음악을 찾아 듣는 사람이 많을 것 같아요.

맞아요. 특히 이미 머리가 굳은 성인보다는 태아에게 그 효과가 있기를 기대하게 되나 봅니다. 모차르트 음악은 여전히 태교용으로 인기가 높으니 말이죠.

개인적으로 음악만으로 태아의 지능을 유의미하게 변화시키지는 못하리라고 봅니다만, 그래도 안 듣는 것보다 듣는 게 더 좋다고 생각합니다. 힘든 시기를 겪고 있는 임산부에게 확실한 위로와 기쁨을 줄 수 있을 테니까요.

머릿속에서 모든 곡을 완성하다

모차르트의 천재 이미지가 마케팅이라는 이야기부터 꺼내서 오해할 수 있을 것 같은데, 모차르트는 분명히 천재가 맞습니다. 그것도 역사에 다시없을 천재지요. 그에 관해서는 놀라운 이야기들이 여럿 전해집니다.

가장 잘 알려진 이야기가 모차르트의 작곡 방식입니다. 일반적으로 작곡가가 작곡을 한다고 하면 다음 페이지의 사진과 같은 이미지를 떠올립니다. 우선 아이디어가 머리에 떠오르면 잊어버리기 전에 악보에 적습니다. 그 아이디어가 실제로 어떻게 들리는지 검증하기 위해 악기로 연주해 볼 수도 있겠죠. 대부분 그런 식으로 아이디어를 모으고 적절히 배치해 가면서 곡을 완성해냅니다.

텔레비전에서 대중음악 작곡가가 그렇게 작곡하는 모습을 본 적 있어요.

그런데 모차르트는 달랐습니다. 작곡의 모든 과정을 머릿속에서 끝내버리곤 했대요. 어느 정도 과장이 섞였을 가능성은 있습니다만, 남아 있는 자료들을 보면 완전히 꾸며낸 이야기는 아닙니다. 모차르트가 아버지와 주고받은 편지에 그 작곡 방식을 두고 옥신각신하는 내용이 있어요. 그 방식이 워낙 상식 밖이다 보니 누구보다 모차르트를 잘 아는 아버지조차 모차르트의 말을 못 믿는 게 재미있거든요. 잠시 소개해드리죠.

작곡가의 이미지
보통 작곡가라고 하면
피아노 앞에 앉아 빈 음악 공책에
음표를 그려 넣는 모습을 떠올린다.

배경은 이렇습니다. 스물네 살의 모차르트는 뮌헨에서 아주 큰 프로젝트를 의뢰받습니다. 왕실에서 의뢰한 오페라였기 때문에 실패하면 큰일이었죠. 고향에서 애를 태우던 아버지는 모차르트에게 편지를 보내 "놀지 말고 제발 곡 좀 써라!"면서 채근을 했어요. 그런데 모차르트가 그에 대한 답장을 이렇게 보냅니다. "어렵고 중요한 부분을 아직 쓰지 못했어요. 그렇다고 내가 게으르거나 무관심했던 건 아니에요. 지난 2주 동안 음표를 하나도 적지 못했지만요. 아니, 물론 적었어요. (…) 종이 위에 적지 않았을 뿐이에요. 내가 이런 방식으로 작곡해서 시간을 많이 낭비한 것은 인정할게요."

아주 당당하네요. 아버지가 모차르트를 믿지 못한 것도 당연한데요?

그래서 아버지가 "그러지 말고 어서 종이에 적어라"라며 계속 재촉하는 편지를 보냅니다. 그 후에는 왜 자꾸 잔소리하느냐고 불평하는 모차르트의 편지가 이어지고요. 아무튼 결국 모차르트는 마감 직전에 거짓말처럼 악보를 일필휘지로 적어냈고 그렇게 〈크레타의 왕 이도메네오〉라는 오페라의 서곡이 완성되었습니다. 이 작품은 1781년 1월 뮌헨의 축제에서 무사히 초연되었죠.

혹시 일하기 싫은 모차르트의 변명 아니었을까요?

물론 그럴 수도 있습니다. 하지만 지금 와서 그 말이 진짜인지 거짓말인지 어떻게 알아낼 수 있겠어요? 분명한 사실은 작품이 머릿속에 고

스란히 있지 않았다면 불가능했을 정도로 빠르게 오페라 하나를 써 냈다는 겁니다. 모차르트의 아내 콘스탄체도 모차르트가 겉으로는 놀고 있는 듯해도 머릿속으로는 늘 작곡하고 있었다고 술회했고요. 실제로 모차르트가 남긴 악보를 보면 정말 별 고민을 안 하고 쓴 것처럼 깔끔합니다. 지금보다 종이가 비쌌기 때문에 그 시대 작곡가들의 악보에는 보통 여기저기 수정한 자국이 많거든요. 모차르트는 죽을 때 머릿속에 있는 곡을 채 악보로 다 옮기지 못했다며 아쉬워했다고도 합니다. 아무튼 이 거짓말 같은 능력은 진짜였던 듯해요.

굉장한 능력인 것 같기는 한데 클래식 작곡을 안 해봐서인지 실감 나지 않아요.

글쓰기에 빗대 보면 실감할 수도 있겠네요. 복잡한 논문을 한 편 쓴다고 가정해봅시다. 보통 주제를 정하고 목차부터 짜기 시작합니다. 목차를 짜고 나면 글감을 모으고, 글감을 배열한 다음 본격적으로 글을 쓰죠. 간신히 글을 마쳤다고 끝난 게 아닙니다. 여러 번 다시 읽으며 문단의 순서를 옮기기도 하고 논리를 수정하는 등 지루한 퇴고 작업까지 거쳐야 간신히 완성 단계에 접어들었다고 할 수 있습니다. 그런데 이 모든 과정을 온전히 머릿속에서 해낼 수 있는 사람이 있다고 생각해보세요. 머릿속에서 논문 한 편을 완성한 후 일필휘지로 써 내려가는 사람 말입니다. 엄청나죠? 모차르트의 천재성은 바로 그런 단계였습니다.

복잡한 합창곡을 통째로 외워버리다

모차르트의 천재성이 드러나는 일화를 하나 더 살펴볼까요? 교황청이 아끼는 합창곡 전체를 통째로 복제해버렸던 사건입니다. 앞서 이야기한 〈이도메네오〉 작곡보다 약 10여 년 전, 모차르트가 열네 살 무렵에 있었던 일이죠. 모차르트는 그때 유서 깊은 시스티나 성당을 방문해 알레그리의 합창곡 **〈미제레레〉**를 듣게 되었습니다. 신성하게 여겨지는 곡이라 로마 교황청이 시스티나 성당 안에서만, 그것도 특정한 날에만 부르도록 제한한 곡이었죠. 악보 유출도 철저히 막았고요.

녹음기가 발달한 요즘 시대에는 먹히지 않을 방법이겠네요.

그런데 모차르트에게도 먹히지 않았습니다. 곡을 딱 한 번 듣고 정확하게 악보로 옮겨 냈으니까요. 왜 악보로 옮겨야 했는지 경위는 확실치 않습니다만, 성당 밖에서 〈미제레레〉를 흥얼거리다가 악보를 훔친 것이 아니냐는 추궁을 듣자 이 오해를 풀기 위해 악보에 옮겨 증명했다는 설이 있습니다.

후에 이 이야기가 너무나도 유명해져서 '〈미제레레〉 한 번 듣고 악보로 옮기기'라는 과제는 마치 음악 천재를 가리는 기준처럼 여겨졌습니다. 누군가 음악 천재라고 소문이 나면 사람들은 자연히 이 과제를 해낼 수 있을지 궁금해 했죠.

또 성공한 사람이 있나요?

있습니다. 19세기 최고의 음악 천재로 꼽히는 펠릭스 멘델스존이 스물두 살에 〈미제레레〉를 한 번 듣고 그대로 옮겨 적어 세간의 주목을 받았습니다. 프란츠 리스트도 성공했다고 알려져 있고요.

혹시 〈미제레레〉라는 곡이 단순했던 건 아닌가요?

아닙니다. 보통 합창곡이 소프라노, 알토, 테너, 베이스, 네 성부로 구성되는 데 비해 〈미제레레〉는 무려 아홉 성부로 구성되어 있습니다. 사실 동시에 여러 사람이 노래를 부르면 누가 무슨 소리를 내는지 정확히 듣는 것만 해도 상당한 능력이잖아요? 그걸 전부 기억하는 건 또 다른 차원의 능력이고요. 게다가 〈미제레레〉의 총 연주 시간은 지금 기준으로 10분이 넘어요. 상당히 길고 복잡한 곡입니다.

얼마나 복잡한지 아래에서 시작 부분 악보를 보여드릴게요. 네 성부
는 쉬고 나머지 다섯 성부만 등장하는데 동시에 각기 다른 음을 노래
합니다.

아래 네 줄이 비었는데도 충분히 복잡해 보여요. 천재의 능력이란 정
말 미스터리하네요. 이걸 한 번 듣고 외웠다니….

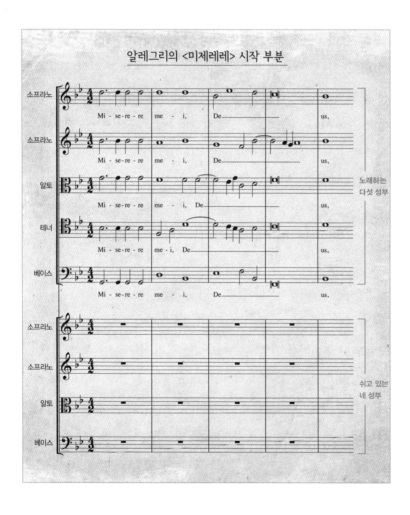

알레그리의 <미제레레> 시작 부분

결과만 놓고 보면 그렇죠. 하지만 우리도 익히 알고 있는 능력으로 인해 일어난 사건이에요. 이 사건에서 발견할 수 있는 모차르트의 능력은 결국 암기력과 음감입니다. 단지 그 능력치가 일반 사람보다 매우 높았던 거예요.

절대음감과 상대음감

절대음감이라는 말을 들어본 적 있죠? 실제로 존재하는 능력입니다. 절대음감이란 음의 절대적인 높이를 파악할 수 있는 감각입니다. 쉽게 말해 피아노로 '라' 건반을 쳐주면 아무 설명 없이도 그 음이 '라'라는 것을 아는 거죠. 보통 만 명 중 한 명꼴로 나타난다고 해요.
대부분의 사람들에게는 절대음감 대신 음과 음 사이의 관계로 음의 높이를 파악하는 상대음감만 있습니다. 상대음감인 사람은 앞서 들은 음을 기준으로 삼아 새로 들은 음의 높이를 알아내죠. 그러니까 한 음만 들려주면 무슨 음인지 몰라요.

절대음감이 상대음감보다 훨씬 대단한 거겠네요?

그렇게 단정 지어서 말할 수는 없어요. 종종 절대음감이 음악적 재능의 전부처럼 묘사되곤 합니다. 아무래도 명칭에 '절대'가 들어가 있어서 그런 오해를 사는 듯해요. 사실 머릿속에 음의 높낮이가 고정되어 있느냐 아니냐의 문제는 좋은 음악을 만드는 데 큰 변수가 아닙니다. 현실에서 음악을 하는 사람들에게 필요한 능력은 절대음감이라기보

다는 정확한 음감이라고 하는 쪽이 더 옳을 것 같아요.

정확한 음감이요?

가수를 예로 들면 '도'의 절대적인 높이를 감지하는 능력보다 '도' 다음에 오는 '레'를 필요한 높이만큼 정확히 올려 부를 수 있는 능력이 더 중요하다는 겁니다. 노래의 선율, 즉 멜로디는 결국 음과 음 사이의 관계라고 할 수 있으니까요.

절대음감이 있으면 정확한 음감으로 노래 부를 수 있을 것 같은데요.

맞습니다. 하지만 노래는 상대음감만 갖고 있어도 훌륭하게 부를 수 있어요. 선율이 아름다운 것은 좋은 음들을 모아 놓아서가 아니라, 음과 음이 차례로 등장하면서 내는 효과 때문이에요. 그러니 가수라면 음을 하나하나 정확하게 짚어내는 것보다 음의 연결을 표현하는 데에 집중해야 합니다.

잘 모르겠어요. 결국 음표들이 선율을 만드는 게 아닌가요?

이해를 돕기 위해 다음 페이지에 선율의 개념을 아주 단순한 그림으로 표현해 보았습니다.
음표들이 그려내는 윤곽선이 있죠? 그 선의 정확한 높이보다 그 선의 모양이 노래할 때에 더 중요해요. 그 선의 모양이 결국은 노래의 멜로

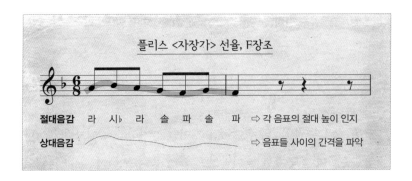

플리스 <자장가> 선율, F장조

절대음감 라 시♭ 라 솔 파 솔 파 ⇨ 각 음표의 절대 높이 인지

상대음감 ⇨ 음표들 사이의 간격을 파악

디, 곡조니까요. 즉 어떤 음의 절대 높이를 감지할 능력이 없어도 이 음들의 관계에 대한 감만 있으면 훌륭하게 노래를 부를 수 있다는 거죠.

게다가 절대음감이 있으면 실제로 음악을 할 때 불편한 점이 있습니다. 여럿이 모여 합주를 한다고 상상해보세요. 다른 사람들은 음과 음 사이의 관계에 집중하고 있는데 자기만 절대적인 음높이를 신경 쓰고 있으면 피곤하지 않겠어요? 아는 사람 중에 극단적인 절대음감의 소유자가 있는데 완벽하게 조율된 소리가 아니면 다 잡음으로 들린다고 해요. 정확한 '라'음에서 반의 반음이 올라간 미묘한 차이까지 인식하는 거죠.

좀 곤란하긴 하겠네요. 음악에 몰입해서 음높이를 살짝 삐끗하는 건 흔한 상황일 텐데….

이 절대음감은 조기 교육의 결과로 나타나는 경우가 많습니다. 대부분의 사람들은 어느 정도 절대음감을 갖고 태어나지만 자라면서 절대 음높이를 무시하는 데에 익숙해지죠. 반면 아주 어려서부터 악기

를 배우면 절대음감이 사라지지 않을 확률이 높아요. 절대 음높이가 중요하게 처리해야 할 정보로 자리 잡으니까요.

저는 절대음감을 무시하라고 배운 적은 없는데요?

의도적으로 그런 교육을 받는다는 뜻이 아니에요. 어쩔 수 없이 절대 음높이 정보를 중요하지 않게 여기도록 자란다는 겁니다. 주변 사람들이 절대 음높이 정보를 무시하면서 말하고 노래하기 때문에 그렇게 적응할 수밖에 없을 테니까요.

모두가 절대음감을 가지고 태어났다

단적으로, 아이가 막 태어나서 가장 많이 들을 음악을 생각해보세요. 대부분 자장가겠죠. 그런데 아이에게 늘 똑같은 음높이로 자장가를 불러줄 수 있는 사람은 드뭅니다. 대부분의 사람은 부를 때마다 미묘하게 다른 음높이로 부를 거예요. 스스로 그렇지 않다고 생각한다면 속으로 '도'음을 떠올리고 나서 피아노 건반 '도'를 눌러보세요. 전혀 다른 음인 경우가 많습니다. 노래방에서 노래 부를 때 반주가 없다면 매번 다른 높이로 부르게 될 거예요. 언제나 기준 음의 높이를 확인한 후 노래를 부르지는 않으니까요.

처음으로 세상에 나온 아이는 쏟아지는 정보 중에서 어떤 정보를 더 우선할지 모르는 혼돈 상태에 있습니다. 하지만 얼른 그 정보들을 선별적으로 받아들일 수 있도록 학습을 합니다. 어제 불러준 노래와 오

늘 불러준 노래는 같은 노래이고 같은 메시지를 담고 있다, 사람들이 나에게 건네는 이런 어조의 말은 어떤 메시지를 담고 있다, 하는 식으로 말입니다.

태어난 그대로의 감각을 유지할 수는 없나요? 감각이 무뎌지면 뭐가 좋나요?

스트레스를 덜 받을 수 있죠. 음높이가 좀 다르면 어떻습니까? 결국 보호자가 부르는 노래에 애정이 담겨 있다는 사실이 중요하지요. 보호받고 있다고 안심해야 잠도 잘 자고, 궁극적으로 건강하게 자랄 확률도 높아집니다. 그런 이유에서 아이는 점점 주위에 있는 다른 성인들처럼 음의 절대 높이를 무시하게 됩니다. 대신 음들 사이의 관계, 음의 세기, 리듬 등이 음의 절대 높이보다 중요하다는 사실을 깨닫죠. 즉 절대음감은 자라는 과정에서 자연스럽게 퇴화하는 겁니다.

그래서 성인이 되어서도 남아 있는 절대음감은 교육의 결과라고 봐야 한다는 거군요.

그렇죠. 절대음감뿐 아니라 음악과 관련된 모든 능력이 그렇습니다. 결국 음악성과 관련해서 확실히 말할 수 있는 건 음악성을 기르기 위해서는 훈련이 필요하다는 사실입니다. 많이 듣고 많이 연습해서 감각이 근육에 배고 뇌에 심어지도록 해야 합니다.

음악성은 미지의 영역이라고 생각했는데, 결국 훈련이 가장 중요한 거군요. 그런데 음악에 근육이 필요하다는 말은 좀 생소합니다.

무엇이 감동의 차이를 불러오는가

왠지 음악에 관한 능력에서는 감각적인 측면이 더 강조되곤 합니다. 하지만 신체적인 능력도 그만큼 중요해요. 악기를 연주할 때는 필수적인 능력이고요.
피아노 연주로 예를 들어볼게요. 피아노를 잘 친다고 할 때, 기준이 뭘까요? 보통 두 가지 의미인데, 일단 하나는 운동 능력이 뛰어나다는 의미입니다. 열 손가락을 자기가 원하는 건반에 정확히 위치시키는 능력은 분명히 몸을 사용하는 운동 능력이거든요. 한 건반을 치고 다음 건반으로 정확하게 손가락이 가는 게 쉬운 일이 아니에요.

음악성과 운동 능력을 같은 거라고 생각해본 적 없었는데…. 하긴, 왼손과 오른손이 다른 음표를 치는 것만 보면 운동 능력 같습니다.

네. 피아노를 잘 친다는 건 신체적인 테크닉과 관련이 있습니다. 빨리 칠 수 있는 능력이야 당연하고 음량도 자유자재로 조절할 수 있어야 하죠. 이게 어려운 이유는 열 손가락에 능력의 차이가 있기 때문이에요. 엄지는 힘이 세지만 민첩하지 못하고, 넷째와 다섯째 손가락은 특히 힘이 약하죠. 이런 차이를 극복하고 모든 손가락으로 비슷하게 건반을 누를 수 있어야 합니다.

또, 화음 테크닉도 중요합니다. 화음이 나와야 음악이 풍성해지거든요. 그런데 피아노로 화음을 치려면, 예를 들어 도·미·솔·도 건반을 동시에 눌러야 하겠죠? 딱 필요한 만큼만 손가락을 벌려서 칠 수 있어야 합니다. 화음을 차례대로 빠르게 치는 기술을 **아르페지오**라고 하는데, 피아니스트는 아르페지오 같은 기술을 매일 연습합니다. 머릿속에 음악이 있어도 그걸 표현할 수 없으면 무용지물이니까요. 운동 선수가 매일 훈련해야 하는 것과 같습니다.

이외에도 피아니스트가 연마해야 할 기술은 아주 많습니다. 옥타브 테크닉이라고 해서 넓은 간격을 정확하게 유지하며 음을 계속해서 치는 기술도 있고, 왼손으로도 오른손만큼 자유자재로 연주할 수 있는 왼손 테크닉도 있죠. 깊이 들어가면 이 밖에도 고난도의 피아노 연주 기술이 많아요.

음악가들은 양손을 자유자재로 사용하는 능력을 타고나는 줄 알았는데 다 훈련을 통해 얻은 기술이었군요.

참고로 피아노 연주 기술도 시대가 지날수록 점점 발전합니다. 특히 쇼팽이나 리스트가 활동했던 시기에는 연주 기법을 극도로 강조한 곡들이 등장하면서 피아노 테크닉이 놀라운 수준으로 발전했죠.

하지만 진정으로 '피아노를 잘 친다'는 말을 듣기 위해서는 테크닉에서 끝나면 안 됩니다. 테크닉, 즉 운동 능력에 더해 '음악'까지 만들어 낼 수 있어야 하죠.

피아노를 친다는 자체가 음악 아닌가요?

손가락을 잘 움직이는 게 곧 음악을 잘 하는 건 아닙니다. 가끔 피아노 신동이라는 아이들을 보게 됩니다. 대개는 피아노를 기계처럼 잘 치지만 음악같이 들리지 않아요. 모차르트를 천재라고 하는 이유는 그 어린아이가 열 손가락을 자유자재로 움직였을 뿐만 아니라 여느 성인 피아니스트 못지않은 표현력이 있었기 때문입니다. 즉 음악성이 뛰어났다는 말이죠.

음악성이 대체 무엇인가요? 악보 그대로를 치는 것 이상의 뭔가가 있어야 한다는 말로 들리는데요.

아르투르 루빈스타인(왼쪽), 블라디미르 호로비츠 (오른쪽) 전설적인 피아니스트의 양대 산맥 아르투르 루빈스타인과 블라디미르 호로비츠는 연주 스타일이 완전히 달랐다. 같은 곡에 대한 두 사람의 연주를 비교해서 들어보면 상반된 매력을 느낄 수 있다.

사실 말로 설명하기 몹시 어려운 주제입니다. 일단 경험적으로 생각해보세요. 같은 곡이라도 어떤 피아니스트의 연주냐에 따라서 관객이 받는 감동이 달라진다는 사실은 분명합니다. 당연히 프로 연주자와 초보자의 연주는 극단적으로 차이가 나고요. 루빈스타인과 호로비츠처럼 아주 다른 스타일의 연주를 들어 봐도 느낄 수 있죠. 그 차이는 어디서 올까요? 적어도 정확성에서 오는 것 같지는 않습니다. 틀리지 않고 연주할 수 있는 피아니스트는 많습니다. 컴퓨터 프로그램을 포함해서 말이죠.

악보가 음악이라고 오해하는 사람들이 많은데, 음악은 단순히 악보를 소리로 바꾼 게 아닙니다. 악보는 그저 연주자를 안내하는 가이드일 뿐이에요. 실제 연주에서는 연주자가 자율적으로 해결해야 하는 부분이 많습니다. 예를 들어 **사소한 장식음** 하나만 해도 연주자마다 떨림을 표현하는 속도나 길이가 다를 수 있습니다. 그래서 곡을 어느 정도 이해하는지, 곡의 어떤 특징에 주목할지와 같은 연주자의 선택 능력은 매우 중요합니다. 그 능력이 뛰어난 사람들에게 음악성이 있다고 하죠.

"애정도 능력이다"

그 음악성이라는 건 타고나는 건가요?

음악성 중에는 타고나는 부분이 분명히 있죠. "애정도 능력이다"라는 말 들어보셨나요? 가끔 어떤 음악을 좋아할 만한 나이가 아닌데 좋

아하는 아이들을 봅니다. 성인 베테랑 피아니스트도 어려워하는 곡을, 비록 테크닉이 뛰어나진 않더라도 어떻게 즐길지 직관적으로 아는 아이들이 있어요. 음악을 가지고 놀 수 있도록 타고난 거라고밖에 설명할 수 없습니다. 그 타고난 끼를 어떻게 발전시키는가에 따라 아이의 미래는 달라지겠죠.

타고난 끼를 어떻게 발전시켜야 하는데요?

우선 음악성도 여러 가지가 있다는 점부터 짚어야겠네요. 흔히 "언어 감각이 있다"라고 두루뭉술하게 말하지만 그 언어 감각에는 읽기, 쓰기, 듣기, 말하기 능력 등이 포함되어 있잖아요? 음악성이 뛰어나다는 말도 풀어 보면 음감, 리듬감, 화성감 등이 좋다는 의미가 포함되어 있습니다. 물론 기억력이나 창의력, 그리고 앞서 말했듯 음악을 사랑할 줄 아는 마음도 음악성에 크게 작용하겠죠.

음감, 리듬감, 화성감이 정확히 어떤 감각인지 모르겠어요.

음감이라고 하면 음에 대한 감수성 전체를 아울러 이르는 말이기도 하지만, 여기서는 좁은 의미의 음감, 즉 음의 높낮이를 아는 감각을 뜻합니다. 음치처럼 아무리 노래를 못 부르는 사람이더라도 자신이 틀린 높이로 노래 부르고 있다는 점을 인지한다면 최소한 음감은 있다고 볼 수 있어요. 대화 상황에서 억양과 독특한 어조 등을 특별히 민감하게 잡아내는 사람이 있는데, 그런 사람들이 음감도 좋습니다.

리듬감은 음의 길이와 세기를 느끼는 감각이에요. 들썩들썩 흥이 난 사람에게 '리듬 탄다'고 하는 걸 들어보셨나요? 리듬감이 좋은 사람들은 리듬감이 특히 중요한 음악, 이를테면 레게나 힙합 음악을 수월하게 따라갈 수 있습니다.

마지막으로 화성감은 화음을 이해할 수 있는 감각입니다. 화성감이 좋은 사람들은 여러 음을 동시에 듣거나 혹은 연이어 들었을 때 그 음들이 어울려서 만들어내는 조화가 어떤 느낌인지 잘 파악합니다. 누가 노래를 부르면 즉흥적으로 화음을 붙여 부를 수 있는 사람들이 있잖아요. 화성감이 없으면 어려운 일이겠죠.

지금까지 음감, 리듬감, 화성감을 간단하게 살펴봤는데 실제로 이 능력들은 무 자르듯 나눠지는 않습니다. 대개 한 가지 능력이 좋으면 다른 능력도 좋죠.

음악성이란 사실상 음악을 즐기고 만드는 데 필요한 감수성을 포괄하여 이르는 말입니다. 똑같이 '음악성이 뛰어나다'는 이야기를 듣는

음악가들이라도 실제로는 뛰어난 부분이 각자 다를 수 있다는 거예요. 당연한 이야기 같지만 음악성에는 선천적인 부분도 있고 훈련으로 향상될 수 있는 부분도 있고요.

모차르트는 음감, 리듬감, 화성감 모두 뛰어났겠죠?

당연하죠. 평균치를 훨씬 뛰어넘지 않고서는 그런 음악을 만들어낼 수 없었을 거라 봅니다. 또한 매우 어린 나이부터 스스럼없이 작곡했다는 사실로 짐작해 볼 때 선천적으로 뛰어난 음악성을 갖고 태어났던 게 분명합니다.

얼마나 어린 나이부터 작곡을 했는데요?

놀랍게도 다섯 살 때부터 그럴듯한 곡을 만들기 시작합니다. 모차르트가 처음으로 만든 곡 〈안단테 C장조〉 K.1a의 악보를 볼까요?

[7]

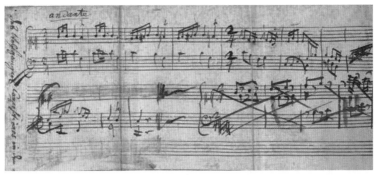

〈안단테 C장조〉 K.1a
모차르트가 다섯 살에 처음으로 작곡한 작품으로,
아버지가 신기하게 여겨 받아 적어 놓은 악보다.

첫 작곡, 다섯 살

앞서 모차르트의 악보가 다른 작곡가들에 비해 깔끔했다고 말했습니다만 앞 페이지의 악보는 조금 지저분하죠? 정식 악보가 아니라 일종의 메모같은 거라 그렇습니다. 게다가 모차르트가 쓴 것도 아니고요. 다섯 살 생일이 막 지났을 무렵 직접 만든 곡을 연주하는 모차르트를 보고 아버지가 신기하게 여겨 공책에 적어둔 거죠.

다섯 살짜리의 작품이니 귀엽기는 한데 그렇다고 대단하게 수준 높은 곡은 아니에요. 이때까지는 작곡을 배우지 않았던 게 분명해요. 작곡에 대한 지식이 없으니까 아무리 엄청난 재능을 타고난 모차르트였더라도 나중에 민든 곡들처럼 길고 세련된 곡을 만들 수는 없었겠죠.

어떻게 악보만 보고 작곡을 배우지 않았는지 알 수 있나요?

사용한 음들을 보면 알 수 있어요. 편의상 깨끗하게 옮긴 오른쪽 페이지의 악보를 보며 설명하겠습니다. 이 곡은 처음부터 끝까지 주로 세 개의 음으로 이루어져 있습니다. 몇몇 지나가는 음을 제외하고는 도·미·솔만 쓰였죠. 그 세 음만 파란 동그라미로 표시해 봤습니다.

거의 모든 음이 도·미·솔이네요. 악보가 새파래졌어요.

맞아요. 아까 대단한 수준이 아니라고 했던 이유도 이거예요. 짧기

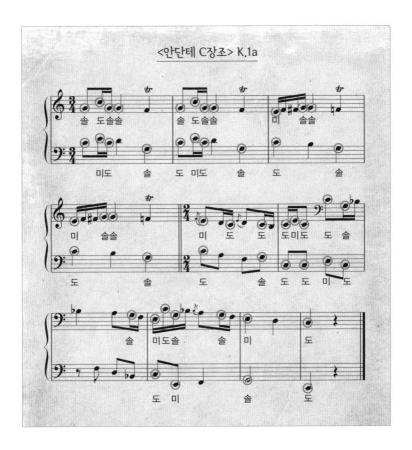

<안단테 C장조> K.1a

도 짧지만 너무 뻔한 몇 개의 음만 나오기 때문에 곡이 밋밋해요. 화
음도 그래요. 만약 이곡을 반주한다면 전부 도·미·솔 화음으로 하게
될 거예요. 도·미·솔 화음은 화음 중에서 제일 기본적인 화음입니다.
그래서 '으뜸화음' 또는 'I화음'이라고 부르죠. 아마 모차르트가 작곡
을 배운 상태에서 만들었다면 더 여러 종류의 다양한 화음을 넣었을
거예요.

두 번째 작곡, 다섯 살

실제로 모차르트는 〈안단테 C장조〉 K.1a를 쓰고 나서 몇 달 뒤 오른쪽 페이지 악보처럼 **〈미뉴에트 F장조〉 K.1d**를 씁니다.

한번 직접 들어보세요. 모차르트가 정확히 언제부터 작곡을 배웠는지에 대한 직접적인 기록은 없습니다만, 이제 작곡을 배우기 시작한 티가 나죠. 일단 아까보다 악보가 복잡해 보이지 않나요? 곡의 리듬감도 재미있어집니다. 그 리듬감은 곡의 제목에서 바로 알수 있죠.

혹시 미뉴에트라는 부분 말인가요?

그렇습니다. 미뉴에트란 말
은 원래 춤의 한 종류를 가
리키는 말이었습니다. 그
춤의 반주로 쓰이던 음악
이 점점 춤 없이도 연주되
면서 모차르트 시대에 오면
미뉴에트라는 독립된 음악
형식으로 발전합니다.
앞으로 종종 춤곡에서 발
전한 음악들을 배울 텐데,
그런 음악에서는 춤에서

피에르 라모, 「무용 교수법」의 한 장면, 1725년
남성과 여성이 우아한 복장으로 미뉴에트를 추고 있다.
미뉴에트는 파트너와 신체적·심리적 거리를 유지할 수
있어 귀족들이 선호한 춤이었다.

볼 수 있는 생동감이 느껴집니다. 우리에게는 평범한 음악으로 들리지만 당시 사람들에게는 춤을 추듯 리듬을 타며 감상할 수 있는 음악이었을 겁니다.

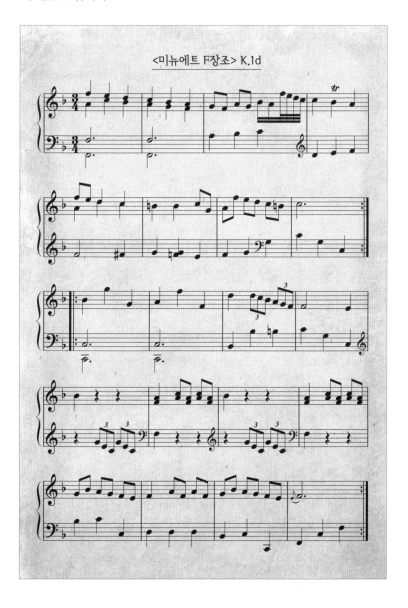

<미뉴에트 F장조> K.1d

춤의 반주에서 유래했다니 꽤 신나는 음악이겠네요.

지금의 댄스 음악을 생각하면 안 됩니다. 앞의 미뉴에트 그림을 보면 짐작 가능하지만 미뉴에트가 유행하던 17세기의 춤은 지금과 분위기가 아주 달라요. 17세기 스타일로 추는 미뉴에트를 본 적 있는데, 상체는 거의 움직이지 않고 일정한 스텝을 반복하면서 점잖게 왔다 갔다 합니다. 남녀가 함께 추는 춤이지만, 몸을 밀착하기는커녕 손도 잡지 않고 각자의 스텝을 밟는 데 중점을 두는 커플 댄스입니다.

다섯 살짜리 모차르트가 어떻게 커플 댄스를 알았을까요?

당시 미뉴에트 곡이 유행했기 때문에 모차르트가 미뉴에트 박자를 익히는 데 별다른 교육은 필요하지 않았을 겁니다. 자주 들어서 익히 알고 있었겠죠.
하지만 미뉴에트 스타일이라는 것보다 모차르트의 천부적인 감각이 돋보이는 대목은 작품을 쓰기 전에 골격을 미리 설계했다는 사실입니다. 그 어린 모차르트가 하나의 곡을 어떻게 구성해야 균형이 잡힐지 감을 잡고 있었다는 거죠.
오른쪽에 앞에서 본 악보를 다시 가져와 보았는데, 곡이 두 덩어리로 나뉜다는 사실을 추가로 표시해 놓았습니다. 둘째 단 도돌이표를 기준으로 앞부분 여덟 마디와 뒷부분 열두 마디로 나뉘죠.
앞부분 여덟 마디의 끝을 보세요. 앞으로 돌아가서 연주하라는 도돌이표가 있으니 맨 앞부터 한 번 더 반복해서 연주해야 합니다. 악보

전체가 나오진 않았지만, 그다음 이어지는 열두 마디도 앞부분처럼 반복됩니다.

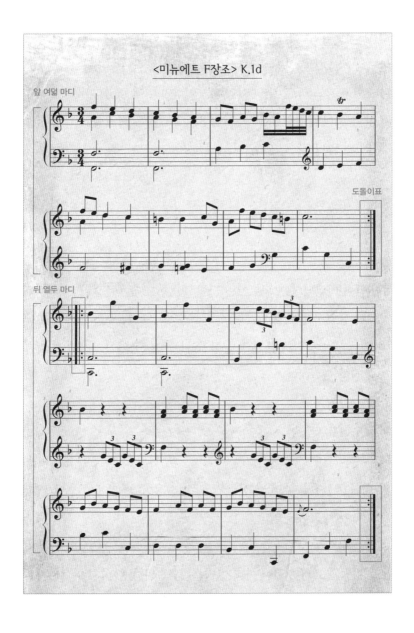

이게 그렇게까지 대단한 건가요?

곡을 두 부분으로 나누어 작곡하고 그 각각을 반복시켰다는 건 곡 전체를 어떻게 구성할지 계획을 세웠다는 뜻입니다. 또한 그 이전에 하나의 완전한 곡이 되려면 구조가 제대로 잡혀야 한다고 생각을 했다는 뜻이기도 하죠. 다섯 살이라는 어린 나이에 하나의 곡에서 어떻게 해야 조화와 통일감을 줄 수 있을지 고려하며 작곡을 했다니 정말 대단하지 않나요?

확실히 평범한 다섯 살은 아니네요. 주변에서 정말 신기해했을 것 같아요.

주변만이 아닙니다. 모차르트는 고향 잘츠부르크는 물론이고 유럽 곳곳에서 음악 신동으로 빠르게 유명해졌죠. 유럽의 주요 왕족을 포함한 많은 사람이 놀라운 재주를 발휘하는 어린 음악가의 모습을 직접 보고 싶어 했습니다.

천재를 만드는 조건

당시에는 텔레비전은커녕 신문도 없었을 텐데 어떻게 모차르트 이야기가 다른 나라까지 알려졌나요?

모두 유능하고 부지런한 아버지 덕분이었습니다. 아버지가 매니저처

럼 나서서 전 유럽에 모차르트를 선보였거든요. 하지만 그런 유럽 순회 활동은 모차르트에게나 모차르트의 가족에게나 보통 힘든 일이 아니었습니다.

지금까지 주로 모차르트의 놀라운 천재성에 집중해서 이야기했기에 오해할 수 있겠습니다만, 단지 천재성만으로 우리가 아는 모차르트라는 음악가가 완성된 건 아닙니다. 모차르트를 둘러싼 환경도 매우 특별했고, 또한 모차르트 역시 알려진 것보다 훨씬 노력파였어요.

천재로 태어나 노력까지 했다니, 괜히 역사에 남은 음악가가 된 게 아니네요.

일찍 생을 마감했다는 점이 아쉽지만 모차르트는 서른다섯이라는 생애 내내 끊임없이 음악을 공부했고 또 공부한 것을 실험했어요. 한시도 작곡을 쉬지 않았고요.
또한 온 가족이 모차르트의 재능이 결실을 맺도록 전폭적인 지원을 했습니다. 그런 모차르트의 가정 환경을 들여다보면 어떻게 모차르트가 그냥 천재로 끝난 게 아니라 위대한 음악가가 될 수 있었는지 알수 있죠. 평생 천재성을 알아채지 못하고 살거나 재능을 마음껏 발전시키지 못했던 사람들에 비하면 모차르트는 매우 운 좋은 사람이었다고 할 수 있습니다.
그럼 이쯤에서 천재라는 화려한 이미지에 가려져 있던 '학생' 모차르트를 살펴볼까요? 모차르트의 삶을 따라가다 보면 타고난 천재였음

에도 불구하고 스스로 부단히 연마하고, 힘든 와중에도 아름다운 작품을 만들어온 한 음악가의 진면모를 볼 수 있습니다. 그러다 보면 어느새 클래식 전체를 조감할 수 있게 되지요.

필기노트

모차르트는 인류 역사상 최고의 천재였고, 그 천재성은 일반인이 상상할 수 있는 수준을 훨씬 넘어섰다. 모차르트의 음악성은 단지 암기력, 절대음감, 신체적인 기술 등에 그치는 게 아니라 곡을 전체적으로 이해하고 즐기는 능력으로도 나타났다.

모차르트의 천재성

❶ 오페라 〈이도메네오〉의 서곡 악보를 초연 직전에 완성함. ⋯→ 복잡한 논문 한 편을 머릿속에서 완성하는 수준.

❷ 합창곡 〈미제레레〉를 듣고 외워서 악보에 옮김. ⋯→ 무려 아홉 성부의 음을 구별해내고 전부 기억함.

절대음감과 상대음감

절대음감 음의 절대적 높이를 아는 능력.
상대음감 여러 음높이들 사이의 관계를 아는 능력.

⋯→ 선율에서는 음의 절대적 높이보다 음높이들 사이의 관계가 중요하다.

음악성의 요소

음감 음의 높낮이를 아는 감각.
리듬감 음의 길이와 세기를 느끼는 감각.
화성감 여러 음의 조화를 파악하는 감각.

⋯→ 음악성이란 이 모든 감각과 음악을 즐기고 만드는 데 필요한 감수성을 포괄하는 능력이다.

모차르트가 다섯 살에 만든 두 곡

〈안단테 C장조〉 K.1a 화음의 종류가 다양하지 않음. ⋯→ 작곡을 배우지 않고 만든 곡이라는 게 드러난다.

〈미뉴에트 F장조〉 K.1d 화음의 종류도 다양하고, 도돌이표를 기준으로 두 부분으로 나뉨. ⋯→ 곡의 구조를 계획하는 감이 생겼음을 알 수 있다.

천재를 알아보는 것도, 교육하는 것도 재능

레오폴트는 서른여섯에 아들 모차르트를 얻었다.
아들의 천재성을 빠르게 간파해낸 레오폴트는 그 천재성을
꽃피우는 데 인생을 걸기로 결심했다. 레오폴트와 가족은
유럽 방방곡곡을 돌아다니며 어린 천재의 재능을 선보였고,
모차르트의 이름은 금세 유럽 전역에 유명해지게 되었다.

교육받지 못한 천재는
광산 속의 은이나 마찬가지이다.

- 벤저민 프랭클린

02

아들에게
날개가 되어준
아버지

#음악교육 #연주 여행 #투 피아노와 포 핸즈

모차르트의 정식 이름은 볼프강 아마데우스 모차르트입니다. 1756년
1월 27일 오스트리아의 작은 도시 잘츠부르크에서 태어났죠. 아버지
레오폴트 모차르트와 어머니 아나 마리아는 모두 일곱 명의 자식을

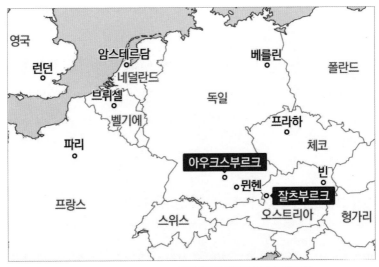

**모차르트의 아버지 레오폴트의 고향
아우크스부르크와
모차르트의 고향 잘츠부르크의 위치**

낳았지만 그중 다섯 명은 어릴 때 죽고, 두 명만 살아남았지요. 바로 '난네를'이란 애칭으로 더 잘 알려진 마리아 아나라는 다섯 살 터울의 누나와 모차르트입니다.

아버지 레오폴트는 잘츠부르크의 궁정음악가였습니다. 모차르트는 어려서부터 아버지에게 엄격한 '스파르타식' 훈련을 받았다고 알려져 있습니다. 하지만 아버지가 처음부터 모차르트의 교육에 집중했던 건 아니에요. 원래는 모차르트보다 먼저 음악에 천부적인 재능을 보였던 누나 난네를을 가르치는 데 매진했었죠. 그러다가 우연히 모차르트에게서 난네를을 뛰어넘는 천재성을 발견합니다. 한 번도 악기를 배워본 적이 없는 세 살짜리 아이가 누나가 치는 피아노 연주를 정확한 음감으로 그럴듯하게 따라 했거든요.

내 아이가 천재라니, 아버지로서는 매우 흥분했을 것 같습니다.

그랬던 것 같아요. 이후 레오폴트는 아들을 뒷바라지하는 데 인생을 바칩니다. 모차르트를 '신께서 잘츠부르크에 일으키신 기적'이라고 믿으며 음악만이 아니라 수학, 언어 등 모든 과목을 하나하나 직접 교육합니다.

혼자 그 많은 과목을 다 가르칠 수 있었을까요?

레오폴트는 아주 해박하고 치밀한 사람이었습니다. 모차르트에게 누구보다도 훌륭한 선생님이 되어줬어요.

레오폴트, 아들에게 재능을 물려주다

레오폴트는 아우크스부르크에서 대대로 책을 제본해온 장인 집안에서 태어났습니다. 열일곱에 아버지를 여의었지만 우여곡절 끝에 후원자의 도움으로 잘츠부르크의 베네딕토 수도원 대학에서 신학자가 되는 과정을 밟았죠. 이때 신학을 배우면서 교회 음악, 오르간 연주도 함께 배웁니다.

피에트로 로렌초니, 레오폴트 모차르트의 초상화, 연대 미상

그런데 레오폴트는 신학보다는 당시의 실용 학문이었던 철학과 법률에 더 흥미를 느꼈습니다. 결국 후원자 몰래 그 학문을 공부하다가 들켜서 후원금이 끊기게 되지요.

그렇다고 돈을 끊다니 후원자도 너무하네요.

그 후 레오폴트는 하인 노릇을 하면서 돈을 벌었습니다. 그러다 서른네 살이 되던 해에 잘츠부르크 궁정 오케스트라에 바이올린 주자로 들어가게 됩니다.

궁정에 오케스트라가 있었나요?

옛날부터 궁정에는 음악가들이 있었습니다. 궁정에서 벌어지는 행사에도, 궁정의 예배당이나 극장에서도 음악이 필요했으니까요. 레오폴트는 사회생활을 잘할 만한 수완은 없었지만 우직하고 철저한 성품 덕에 이곳에서 인정을 받습니다. 취직하고 1년 후부터 합창 단원에게 바이올린을 가르치는 일을 맡았고, 결국 궁정 오케스트라 부악장 자리까지 오릅니다.

레오폴트가 서른여섯 살이던 1756년, 모차르트가 태어납니다. 레오폴트는 그해 7월에 『바이올린 연주법』이라는 책을 내기도 했어요. 이 책은 바이올린 연주법을 다룬 교본이지만, 연주 자세와 활 쓰는 법 같은 실용적인 지침뿐 아니라 취향이나 미학처럼 음악 전반과 관련된 연구까지 담고 있습니다. 18세기 음악에 관해 풍부한 정보를 다룬 이 책은 지금도 중요한 문헌으로 널리 읽히죠.

훌륭한 음악가 = 훌륭한 장인

이렇게 보니 레오폴트의 경력도 화려하네요. 어떻게 아들 교육을 위해 자신의 경력을 다 포기할 수 있었을까요?

레오폴트가 궁정음악가를 완전히 그만둔 건 아닙니다. 다만 아들 교육에 우선순위를 두었기 때문에 눈치를 받으면서도 궁정을 자주 비웠죠. 요즘에도 자녀를 훌륭한 운동선수로 길러 내기 위해 모든 것을 바

치는 부모들이 있지 않습니까? 그 부모들과 그리 다르지 않은 마음이었을 겁니다.

모차르트가 태어날 당시, 레오폴트는 이미 교수법 책을 집필하고 궁정음악가를 가르친 경력이 있는 전문 교육자였습니다. 그만큼 아들 교육도 체계적으로 할 수 있었지요. 레오폴트는 당대 대가들의 작품을 직접 공책으로 엮어서 가르치고, 진도를 나가는 데 며칠 걸렸는지 일일이 기록했습니다. 아주 꼼꼼하게 훈련을 챙겼죠. 아들과 같이 있을 때는 물론이고 아들과 떨어져 있을 때도 편지로 "게으름 피우지 마라", "계획에 맞춰 행동해라", "더 많은 곡을 써라"라며 끊임없이 채근했다고 해요.

아들이 천재라고 훈련을 시키지 않은 건 아니군요.

레오폴트는 훌륭한 음악가는 훌륭한 장인이 되어야 한다고 믿었어요. 그래서 독창성이나 영감보다 기술을 강조했습니다. 다만 과도한 기술은 천박하니 고급스러운 취향이 드러나는 진정한 기술을 길러야 한다고 생각했어요. 그런 기술이 그냥 나오진 않겠죠? 첫째도 훈련, 둘째도 훈련입니다.

이게 음악 교육에서 참 어려운 부분이에요. 여담이지만

음악 대학에 오는 학생들의 연주를 듣다 보면 과도할 정도로 기술만 강조하는 모습을 자주 접하게 됩니다. 사실 우리나라에서는 연주 기술과 지식 암기 위주로 음악을 배우거든요. 그런 교육 때문에 대부분의 아이들이 음악에 거리감을 느낍니다. 요즘 중학교 학생들에게 제일 싫어하는 과목이 뭐냐고 물어보면 음악이라고 대답하는 경우가 적지 않다고 해요. 음악을 암기 과목이나 실기 시험으로 여기기 때문입니다.

저도 음악 시간이 마냥 즐겁지만은 않았어요. 이론과 실기 둘 다 어려웠거든요.

배우긴 어려운데 그렇다고 깊이 있는 교육이 이루어지는 것도 아닙니다. 음악을 전문적으로 파고들어 본 경험이 없는 아마추어 음악가에게 수업을 맡기고 방치하는 경우도 많고요. 레오폴트처럼 음악관이 뚜렷한 진정한 교육자를 만나기가 힘듭니다. 음악 교육이 근본적으로 바뀌어야 학생들이 음악을 즐겁게 배울 수 있을 거예요.

그런데 어린 모차르트가 그런 교육의 가치를 알았을까요? 아무리 좋은 교육이라도 아버지에게 반항했을 것 같아요.

모차르트 부자는 사이가 아주 좋았습니다. 모차르트는 아버지를 진심으로 존경했고 그 누구보다도 아버지에게 인정을 받길 바랐죠. 스물다섯 살 때 아버지의 뜻을 거스르고 집을 떠나기는 했지만, 그전까지

모차르트가 열세 살 무렵에 쓴 편지

는 전적으로 순종했어요.

모차르트는 아버지뿐만 아니라 다른 가족과도 사이가 좋았습니다. 연주를 위해 타지에 가면 서로에 대한 그리움이 절절히 묻어나는 편지를 열심히 주고받았죠. 우편 시스템이 갖추어지지 않았던 시절이라 따로 마차나 인편으로 보낼 수밖에 없었는데도 모차르트 가족 간에 오간 편지는 현재 남아 있는 것만 700통이 넘습니다. 이 편지들은 소소한 일정과 현지 상황까지 자세하게 담고 있어서 모차르트의 일생을 연구하는 데 중요한 사료가 되고 있죠.

레오폴트는 왜 이렇게 모차르트를 열심히 키웠을까요?

기본적으로 부모가 자식 교육에 열정을 쏟는 이유는 아이를 사랑해서겠지요. 한편으로 못 다 이룬 꿈을 이루어주기를 바랄 수도 있고, 자식을 통해서 잘난 척을 하고 싶은 마음도 있을 겁니다. 부모에게는 이런 복합적인 마음이 있기 마련이니 레오폴트 자신도 무엇이 주된 이유인지 모르지 않았을까 싶어요.

그래도 객관적으로 따져 봤을 때 레오폴트가 모차르트에게 기울인 노력은 당연한 투자입니다. 당시에는 사회보장제도가 없었으니 자식에게 노후를 기대하는 일이 자연스러웠거든요. 그러니까 모차르트를 좋은 연주자로 키워내는 건 가족 사업이기도 했던 거예요. 레오폴트가 유난스럽게 극성맞은 아버지처럼 보일지도 모르지만, 레오폴트 자신이 누구보다 훌륭한 음악 교육자였고 아들이 역사상 전무후무한 천재였으니 그 정도의 투자는 당연했습니다.

그도 그러네요. 모차르트가 레오폴트 같은 아버지 아래에서 태어난 게 후대 사람들에게도 큰 행운인 것 같아요.

여섯 살, 첫 연주 여행을 떠나다

레오폴트가 가정을 꾸린 곳이자 세기의 음악 천재 모차르트를 낳은 지역은 잘츠부르크입니다. 현재 오스트리아에 속한 이 도시는 알프스 산맥 아래에 자리하고 있어 멋진 경관을 자랑합니다. 중세 건축물이 잘 보존된 도시이기도 합니다. 옛 도시의 정취를 느낄 수 있는 곳으로 자주 손꼽히는 여행지 중 하나이지요.

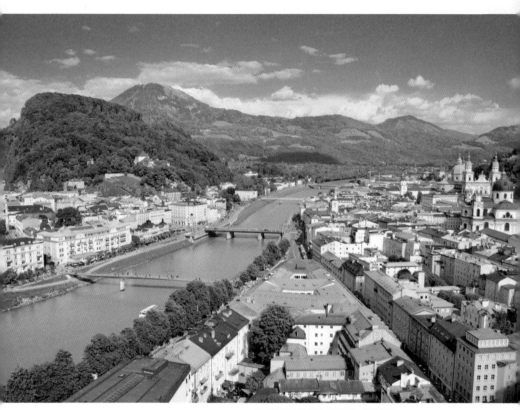

잘츠부르크 도시를 관통하는 잘차흐강
지금은 평화로운 모습이지만 16세기 종교개혁 때
잘츠부르크에서 일어난 소요로 인해 수많은 건축물이
파괴되었다. 아이러니하게 그 파괴를 복구하기 위해
건설한 건물들이 현재의 아름다운 도시 경관을 만들어
내고 있다.

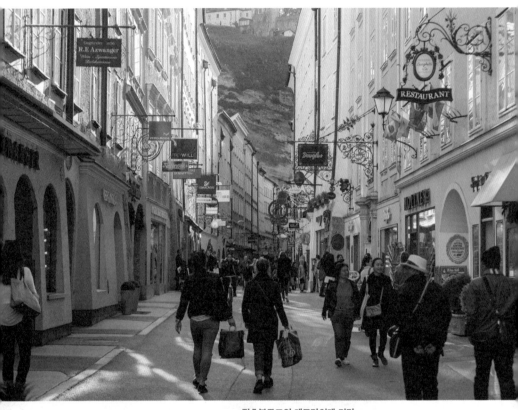

잘츠부르크의 게트라이데 거리
모차르트의 고향, 잘츠부르크에서
가장 사랑받는 관광명소 중 하나는
모차르트의 생가 근처의 오래된 거리이다.
글을 모르는 사람을 위해 중세시대부터 만든 그림
간판들의 고풍스러운 분위기로 유명하다.

모차르트의 생가
게트라이데 거리에 있는 모차르트의 생가는
노란색 외관으로 눈에 잘 띄며, 현재 박물관으로
쓰이고 있다.
이곳에서 모차르트의 유년시절 작품들이 탄생했다.

한번 가보고 싶네요. 우리나라 사람들이 즐겨 찾는 여행지는 아니지 않나요?

꽤 인기 있는 여행지입니다. 특히 음악을 좋아하는 사람들은 일부러 찾아가고는 하죠. 모차르트를 낳은 상징적인 곳이니까요.
그런데 사실 모차르트가 고향에서 머무른 시간은 그렇게 길지 않습니다. 레오폴트를 따라 처음 여행을 떠난 다섯 살부터 열다섯 살이 될 때까지 잘츠부르크에서 보낸 시간은 3년 남짓밖에 안 돼요. 나머지 7년은 유럽 전역의 여행지에서 보냈습니다. 그래서인지 잘츠부르크는 모차르트의 고향이긴 하지만 의미 있는 유산이 많지 않죠.

7년 정도면 여행이 아니라 장기 체류인데요?

한 곳에 오래 머물렀던 적은 없으니 장기 체류라고 하긴 어렵습니다.

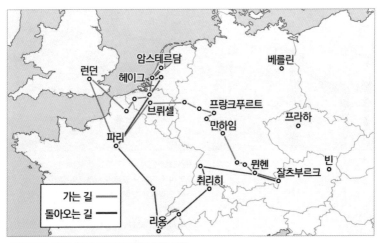

모차르트의 1763년부터 1766년까지의 연주 여행

이 여행의 목적은 모차르트
의 천재적인 연주 실력을 선
보이고 취직할 만할 좋은
자리도 찾아보려는 것이었
습니다. 또한 분명히 조기
유학의 성격도 있었어요. 레
오폴트는 선진 문화가 발달
한 도시들에서 산 교육을
하고 싶었을 겁니다.

1762년 1월 12일, 레오폴트
는 천재적인 아들과 딸을
데리고 잘츠부르크를 떠납
니다. 현재 독일의 도시이자

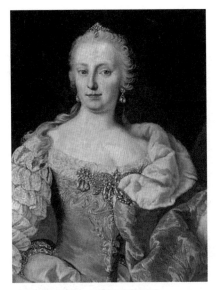

**마르틴 판 마이텐스, 마리아 테레지아의
초상화(부분), 1742년경**
마리아 테레지아는 명목상의 황제였던 남편 프란츠
1세를 대신해 신성로마제국을 통치했던 실질적인
군주였다.

당시에는 바이에른 공국의 수도였던 뮌헨이 목적지였죠. 3주간의 뮌
헨 여행에서 만난 사람들은 모차르트 남매의 연주에 큰 환호를 보냅
니다. 자신감을 얻은 레오폴트는 가족을 이끌고 몇 달 후 다시 4개월
에 이르는 첫 번째 긴 연주 여행을 떠나게 돼요.

모차르트 가족은 바이에른 공국의 파사우, 신성로마제국의 린츠를 거
쳐 제국의 수도 빈까지 진출합니다. 이때 빈에서는 쇤브룬 궁전에 초
청되어 당시 유럽의 최대 권력자인 마리아 테레지아 앞에서도 연주를
선보였어요. 연주에 감탄한 마리아 테레지아는 모차르트를 무릎 위에
앉히고 엄청나게 귀여워해 줬다고 합니다. 자기 자녀가 입는 옷을 모
차르트 남매에게 지어주도록 명령하기도 했고요.

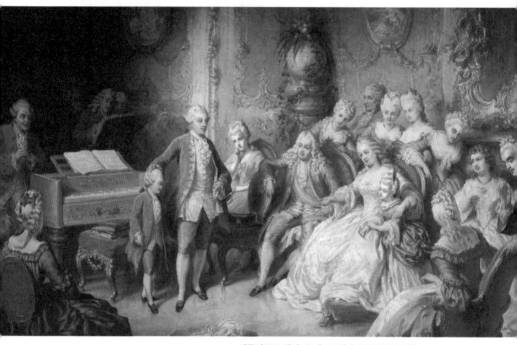

**에두아르트 엔더, 요제프 2세가 어린 모차르트를
마리아 테레지아에게 소개하다(부분), 1869년경**
모차르트는 1762년 10월에 쇤브룬 궁전 안에 있는
거울의 방에서 연주를 선보였다.
흰 드레스를 입고 중앙에 앉아 있는 인물이 마리아
테레지아로, 아들 요제프 2세가 모차르트의 머리를
쓰다듬는 것을 보고 있다.

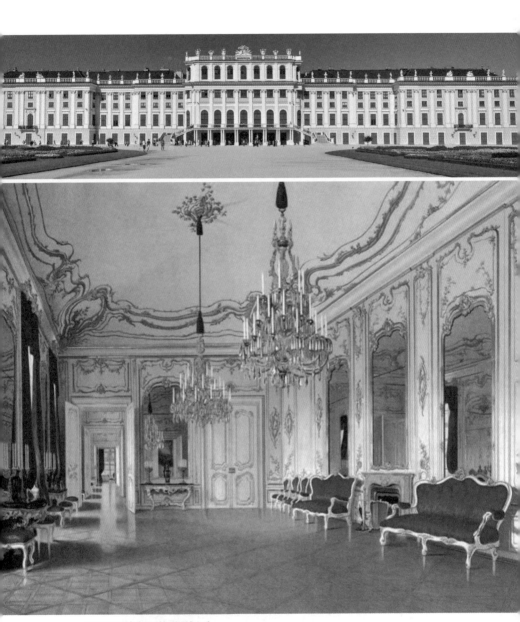

쇤브룬 궁전(위)과 거울의 방(아래)

쇤브룬 궁전은 1740년대에 개축되어 현재의 모습이 되었다. 개축 당시 마리아 테레지아는
왕위 계승 전쟁을 치르며 아직 입지가 불안했지만, 뛰어난 외교력으로 전쟁을 승리로 이끈 이후에는
유럽 최고의 권력자가 되었다.

방이 1,441개나 있는 쇤브룬 궁전의 웅장함은 그런 마리아 테레지아의 위세를 실감하게 한다.

아들에게
날개가 되어준
아버지

최고의 권력자 눈에 든 셈이니 성공적인 여행으로 평가할 수 있겠네요. 취직을 위해서라면요.

그렇지요. 마리아 테레지아와 좋은 추억을 쌓은 모차르트 가족은 빈에서 한 달 넘게 머무릅니다. 그 뒤 당시에 헝가리의 수도였던 현재의 브라티슬라바를 방문했다가, 다시 빈을 거쳐 잘츠부르크의 집으로 돌아옵니다.
가는 곳마다 엄청난 관심을 끌었던 여행이었어요. 그건 너무나도 당연했습니다. 그동안 이런 신동을 아무도 본 적이 없었을 테니까요. 물론 지금의 우리도 마찬가지죠. 역사상 모차르트 같은 음악 천재는 나온 적이 없었고, 앞으로도 없을 거라고 생각합니다.

주로 가서 뭘 했기에 사람들이 관심을 가졌나요?

모차르트 남매가 일종의 쇼를 펼쳤어요. 보통 이런 순서였다고 해요.

우선 난네를이 하프시코드라는 건반 악기로 몹시 어려운 곡을 연주합니다. 그러고 나면 모차르트가 마치 노래하듯이 음을 바꿔가며 몇 시간이고 즉흥 연주를 하는 거죠. 경탄한 사람들은 모차르트에게 음을 맞춰보라고 하거나 짧은 멜로디를 주고 이걸 활용해 즉흥 연주를 해보라는 등의 주문을 하곤 했습니다. 물론 결과는 늘 예상을 뛰어넘게 훌륭했고요.

유럽 전역을 돌며 천재라는 걸 인증했네요.

워낙 천재로 강렬한 명성을 얻었던 까닭에 여덟 살 때는 영국 과학자들에게 진짜 천재인지 테스트를 받기도 했습니다. 눈을 가린 상태에서 완벽한 연주를 할 수 있는지, 처음 보는 악보를 바로 연주할 수 있는지, 어떤 단어를 제시하면 그것이 연상시키는 음악을 즉흥적으로 연주할 수 있는지 같은 것들을 시험받았죠. 물론 모차르트는 모든 시험을 다 통과했습니다. 단지 통과한 정도가 아니라 마치 거장처럼 멋지게 해냈어요.

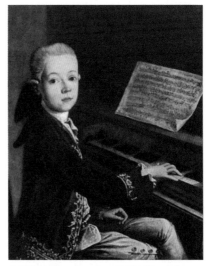

하인리히 로소프, 하프시코드를 연주하는 어린 모차르트의 초상화, 연대 미상

직접 보면 어떤 느낌일까요?

일단 그 시대에는 즉흥 연주 실력이 피아니스트의 실력을 가늠하는 가장 중요한 기준이었어요. 꼬마 모차르트는 그 즉흥 연주 실력이 아주 뛰어났다고 해요. 그러니까 피아노 앞에 앉혀놓으면 다른 사람의 곡을 외워서 치는 데 그치지 않고 그 곡을 자기 식대로 소화해서 화려한 연주를 해낼 수 있었던 겁니다.

이런 모차르트의 천재성은 늘 의심받았습니다. 어떤 사람들은 직접 보고도 모차르트의 능력을 믿지 못했어요. 모차르트가 난쟁이 어른이라고 의심하는 사람까지 있었고요. 하지만 이런 억지 주장은 곧 사라집니다. 모차르트는 연주 도중 방에 고양이가 들어오자 그걸 잡겠다고 자리에서 일어나 이리저리 뛰어다니는 영락없는 어린아이였으니까요. 가랑이에 빗자루까지 끼고 날뛰는 아이를 다시 피아노 앞에 앉히려고 한참이나 애를 먹곤 했다 해요. 아무리 천재적인 재능이 있어도 역시 아이는 아이였던 모양입니다.

국제적인 어린 음악가

모차르트의 명성은 하루가 다르게 높아집니다. 레오폴트는 그에 발맞춰 남매의 음악회를 본격적인 사업으로 발전시키죠. 마리아 테레지아에게 호평받았던 그 여행에서 돌아오자마자 다시 긴 순회공연을 계획했습니다. 이번에는 아우크스부르크, 만하임, 프랑크푸르트, 브뤼셀, 파리, 런던, 헤이그, 암스테르담 등 독일뿐 아니라 프랑스, 영국, 네덜란

드의 궁정에서도 연주를 선보입니다. 유럽을 말 그대로 한 바퀴 돌았던 대장정이었죠.

1763년 6월, 일곱 살의 나이로 여행길에 올랐던 모차르트는 1766년 11월, 열 살이 되어 고향에 돌아옵니다. 자그마치 3년 5개월이니 어린 아이가 완전히 다른 세상을 익히기에 충분한 시간이었을 겁니다. 그뿐만 아니라 레오폴트의 뜻대로 성공적인 사업이 되기도 했습니다. 이 여행을 통해 10,000플로린 이상의 큰돈을 벌었으니까요.

10,000플로린이면 지금 돈으로 얼마 정도 하나요?

250년 전의 외국 화폐를 우리 돈으로 정확하게 환산하기는 어렵습니다만, 당시 빈 궁정에서 일하는 하급 관리의 연봉이 300~400플로린이었다고 하니 상당한 금액이었음이 분명합니다. 공무원 연봉의 30배인 거니까요. 지금으로 치면 10억원 이상인 겁니다.

모차르트 가족은 이 여행에서도 높은 사람들로부터 잊지 못할 환대를 받습니다. 프랑스 왕 루이 15세는 자기 테이블에 모차르트를 불러 식사를 했고, 영국 왕 조지 3세는 마차를 타고 가다가 모차르트 가족을 보고 머리까지 내밀어 손을 흔들어 주었다고 합니다.

마차 밖으로 손을 흔든 것 정도를 환대라고 할 수 있나요?

당시 기본적인 음악가의 지위를 생각해보면 그렇죠. 아무리 존경을 받아도 귀족의 하인이었어요. 다른 귀족들에게 '내가 이렇게 뛰어난

사람을 데리고 있다'고 자랑하기 위해 부리던 아랫사람 말이죠. 그런 음악가 가족에게 왕이 직접 손을 내밀어 인사를 했으니 대단한 환대입니다. 왕이 이 정도였으니 다른 귀족들은 말할 나위도 없이 이 가족을 반겼습니다. 앞다투어 모차르트 가족을 초대해 연주를 들었어요.

무슨 떠돌이 유랑 악단 같아요. 굳이 고향을 떠나 떠돌 만큼 잘츠부르크가 낙후된 곳이었나요?

잘츠부르크가 대도시까진 아니어도 경제적으로나 사회적으로나 뒤떨어진 도시는 아니었어요. 가톨릭 교회령이라 대주교가 다스리는 종교 도시였지만 궁정 연회도 자주 열렸습니다. 잘츠부르크에서 일하는 음

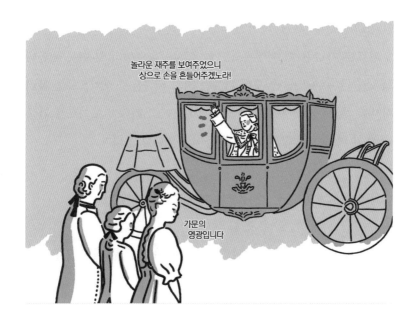

악가들은 교회 음악뿐 아니라 세속 음악도 다 잘해야 했죠. 잘츠부르크 궁정음악가로 일한 레오폴트의 기록에 따르면 당시 궁정에 고용된 음악가가 연주자와 성악가를 포함해 총 99명이었다고 하니 작은 규모는 아닙니다.

게다가 음악 수준도 높았습니다. 잘츠부르크에서 일했던 음악가 중에는 음악사에서 중요하게 여겨지는 인물들이 제법 있죠. 예를 들면 프랑스와 이탈리아식 음악 양식을 선도하던 게오르크 무파트라는 작곡가나, 당시에 아주 유명했던 하인리히 비버라는 바이올리니스트가 궁정음악가로 일하기도 했습니다. 그 유명한 요제프 하이든의 동생 미하엘 하이든도 43년 동안 봉직했고요. 물론 그중 최고는 열여섯 살 때 세 번째 악사장의 지위를 획득한 모차르트겠지요.

그렇다면 잘츠부르크에서도 수준 높은 음악을 들을 수 있었던 게 아닌가요?

그래도 유럽 대도시들 수준은 아니었어요. 아무리 모차르트라도 계속 잘츠부르크에만 있었다면 말 그대로 우물 안 개구리가 되었을 겁니다. 레오폴트가 유럽 전역을 데리고 다닌 덕에 모차르트는 호화로운 도시에서 최고의 작품을 들을 수 있었어요. 여섯 살 때는 크리스토프 글루크의 오페라를, 열일곱 살 때는 조반니 파이시엘로의 작품을 접했죠. 글루크와 파이시엘로는 그 시대 최고로 치는 오페라 작곡가예요. 이런 사람들의 작품을 봤다는 자체가 당시 대부분이 누리지 못했을 특권입니다.

지금이야 언제 어디서든지 음악을 쉽게 들을 수 있어서, 모차르트가 글루크나 파이시엘로의 음악을 들으며 자랐다는 점이 얼마나 특별한지 쉽게 실감 나지 않을 겁니다. 하지만 그때만 해도 음악을 듣는 기회가 극히 제한적이었습니다. 모차르트도 그렇게 전 유럽을 돌아다니지 않았다면 평생 다른 음악은 모르고 살았을 거예요. 우리가 모차르트 같은 클래식 거장들이 들었던 음악보다 몇 배는 더 많은 음악을 들으며 사는 건 정말 축복이에요.

다른 사람들은 모차르트처럼 여행을 다닐 수 없었나 보네요?

대중적인 교통수단이 없어 여행 경비가 너무 많이 들었거든요. 유럽 사람들이 본격적으로 여행을 다니기 시작한 때는 기차가 등장한 후입니다. 대략 19세기 중반부터 죠. 그전에는 아주 특별한 목적이 아니고서야 여행을 다니지 않았습니다.

이렇게 모차르트는 당시로서는 매우 드물게, 귀족들도 경험하지 못한 국제적인 환경에서 성장합니다. 그 때문에 언제 어디서 얼마나 머물렀는지도 모차르트 인생에서 중요한 정보지요.

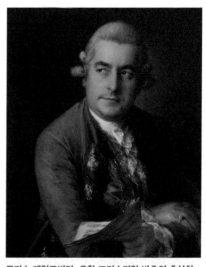

토머스 게인즈버러, 요한 크리스티안 바흐의 초상화, 1776년 모차르트는 어린 시절 음악 여행에서 요한 크리스티안 바흐 같은 당대 거장을 만나기도 했다.

하지만 하도 여러 곳을 누비고 다녀서 그 여행 경로를 한 번에 파악하기 쉽지 않을 정도입니다.

좋은 음악을 접한 게 조기 유학의 전부였나요? 대가들에게 비법을 전수받는 일은 없었나요?

당연히 선진 기술을 직접 배워 오기도 했죠. 게다가 워낙 신동이라고 소문이 자자하게 나서였는지 유명 음악가들과 쉽게 만날 수 있었습니다. 그 대표적인 사람이 요한 크리스티안 바흐예요. 우리가 잘 아는 요한 제바스티안 바흐의 막내아들이죠.

바흐의 아들도 아버지의 재능을 물려받아 음악가가 되었나 보군요.

아들뿐 아니라 바흐의 아버지, 할아버지, 형, 삼촌도 모두 음악가였습니다. 당시에는 가족이나 길드의 도제식 교육을 통해 음악 기술이 전수되었기에 이런 가문이 많았어요. 음악사에 워낙 바흐라는 이름이 자주 등장해서 모차르트가 만난 바흐를 '런던 바흐'라는 별명으로 구별하곤 합니다. 영국 런던에서 독일 출신의 음악가 카를 프리드리히 아벨과 함께 기획한 '바흐-아벨 콘서트' 시리즈가 인기를 끌면서 얻은 별명이에요.
모차르트도 런던에서 런던 바흐의 교향곡을 들었는데, 이는 모차르트의 음악 인생에서 매우 큰 전환점이 되었습니다. 흔히 교향곡을 기악음악의 꽃이라고 하는데, 그런 교향곡의 맛을 알게 된 거죠.

교향곡이라면 오케스트라가 연주하는 음악을 말하죠?

오케스트라가 연주하는 모든 음악이 교향곡은 아니에요. 그중 가장 대표적인 장르긴 하지만요. 교향곡의 뿌리를 따져보면 오페라까지 거슬러 올라가요. 오페라의 막이 오르기 전 청중의 주의를 끌기 위해 오케스트라가 짧게 연주한 곡이 있는데, 그걸 이탈리아어로 신포니아라고 합니다. 이 부분을 오페라와 따로 연주하기 시작한 음악이 지금의 심포니, 즉 교향곡이 되었어요. 교향곡은 1700년경부터 독립적인 곡으로 연주된 이후 점점 발전했고 하이든에 와서 그 형식이 완성되었죠.

하이든을 '교향곡의 아버지'라고 부르는 걸 많이 들었어요.

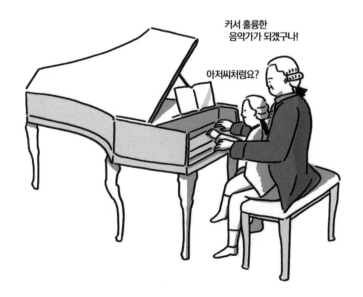

흔히 교향곡의 형식을 완성한 사람을 하이든, 교향곡을 가장 아름답게 만든 사람을 모차르트라고 합니다. 좀 상투적이기는 한데 '모차르트가 교향곡을 예술적으로 승화시켰다'고 말하죠. 이렇게 나중에 교향곡의 한 경지를 이룩한 모차르트가 처음으로 교향곡 작곡을 시도한 게 바로 '런던 바흐'를 만난 때였습니다. 바흐의 교향곡에 감동하고 나서 **〈교향곡 1번 E♭장조〉 K.16**을 작곡했던 거예요.

모차르트와 바흐가 함께 했던 시간은 길지 않지만, 그래도 꽤 친밀했던 것 같아요. 바흐는 여덟 살짜리 아이가 연주를 잘하는 모습이 너무 기특해서 자기 무릎에 앉히고 함께 즉흥연주를 하기도 했다고 해요. 이때 같이 연주했던 내용을 기억해서 적은 것이 **〈네 손을 위한 피아노 소나타 C장조〉 K.19d**입니다.

기억, 음악이 되다

〈네 손을 위한 피아노 소나타 C장조〉 K.19d는 두 사람이 한 대의 피아노 앞에 앉아 함께 연주하는 작품입니다. 상상해 보세요. 먼저 오른쪽에 앉은 바흐 아저씨가 높은 음역을 연주하면, 그것을 왼쪽에 앉은 어린 모차르트가 낮은 음역에서 따라 칩니다. 이렇게 두 사람이 하나의 피아노로 연주하는 방식을 영어로는 '포 핸즈(four hands)'라고 하고, 우리말로는 '연탄'이라고 해요. 새까만 연탄이 아니라 한자로 잇닿을 연(連)과 연주할 탄(彈)을 써서 연탄(連彈)입니다. 포 핸즈는 건반 위에 네 개의 손이 왔다 갔다 한다는 의미고요.

투 피아노 연주
포 핸즈 곡은 두 피아니스트가 한 대의 피아노로
함께 연주하는 반면 투 피아노는 각자 피아노
한 대씩을 맡아서 연주한다. 따라서 대결 구도가
강화된다.

상상만 해도 왠지 재밌는 느낌인데요?

헷갈리기 쉬운데, 포 핸즈와 달리 각자 피아노를 한 대씩 차지하고 함
께 연주하는 방식은 '투 피아노(two pianos)'라고 합니다. 투 피아노 음
악 중에는 위 사진처럼 두 피아니스트의 대결 구도가 강하게 드러납
니다. 자연히 격렬하고 규모가 큰 곡이 많아요.
이에 비해 포 핸즈 곡은 긴장감 없고 발랄한 편입니다. 피아노 한 대
앞에 두 사람이 나란히 앉아 각각 높은 음역과 낮은 음역을 맡아 연
주하기에 경쟁보다는 협동이 우선되고요. 포 핸즈 곡을 연주하다 보

면 서로의 손이 겹치거나 페달을 누르기 위해 발을 뻗다가 무릎을 건드리는 일이 흔합니다. 그래서인지 포 핸즈에는 가까운 사람들끼리 가볍게 즐길 만한 작품이 많아요. 아마 모차르트도 〈피아노 소나타 C장조〉 K.19d를 만들 때 바흐 아저씨와 함께 연주했던 즐거운 기억을 되살렸을 거예요.

쾨헬이 정리한 모차르트 작품번호

본격적으로 작품 제목이 나오는 것 같네요. 뒤에 붙은 'K.19d'는 무슨 뜻인가요?

클래식 작품의 제목은 보통 해당 곡의 장르, 조, 작품번호 순으로 표기합니다. 작품번호는 'Op.'로 나타내는데, 작품이란 뜻의 라틴어 'opus'를 줄인 표현이죠.
문제는 작곡가가 작품번호를 붙이지 않고 죽는 경우입니다. 모차르트는 작품을 작곡한 순서대로 정리해두지 않았어요. 모차르트가 죽었을 때 작품은 여기저기 흩어져 있었습니다.

작곡할 때마다 정리하면 됐을 텐데, 너무 게을렀던 게 아닌가요?

지금은 음악을 정리하고 남겨야 할 작품이라고 여기는 태도가 익숙합니다. 모차르트가 활동하던 당시에는 그렇지 않았죠. 그 대신 마치 소모품처럼 그때그때 필요한 용도에 맞게 작곡해서 쓰고 사라지는 것으

로 생각했어요. 모차르트보다 14년 늦게 태어난 베토벤은 꼬박꼬박 작품번호를 붙였지만, 모차르트보다 24년 먼저 태어난 하이든과 61년 먼저 태어난 바흐 역시 자기 작품에 작품번호를 붙이지 않고 죽었습니다. 이런 경우 후대의 학자들이 작품 목록을 만들고 번호를 붙입니다.

1862년 루트비히 폰 쾨헬이라는 음악학자가 처음으로 모차르트의 작품을 시간 순으로 정리한 후 번호를 붙였지요. 그때 쾨헬이 정리한 작품 목록을 지금도 사용하고 있어요. 모차르트의 작품번호 'K.19d'에서 'K'가 바로 쾨헬을 뜻합니다.

그러니까 'K.19d'에서 19는 모차르트의 열아홉 번째 작품이란 뜻입니다. 라디오에서 클래식 채널을 자주 듣는 사람은 "다음 곡은 모차르트의 〈피아노 소나타 C장조〉, 쾨헬 번호 십구 디입니다"라고 소개하는 걸 들은 적 있을 거예요.

'K.19d'에서 'd'는 무슨 뜻인가요?

쾨헬이 정리한 후에 새로 찾아낸 모차르트의 작품들이 있는데, 체계를 유지하기 위해 새 번호를 부여하지 않고 뒤에 알파벳을 하나씩 덧붙인 겁니다. 이를테면 K.19보다 늦고 K.20보다 일찍 작곡된 작품을 'K.19+알파벳'이라 부르는 거죠. 그러니까 K.19만 쾨헬이 직접 붙인 작품번호고, K.19a, K.19b, K.19c, K.19d는 나중에 다른 학자들이 붙인 작품번호입니다.

바흐나 하이든도 후대의 학자들이 작품번호를 붙여주었겠네요?

클래식 작품 제목의 구조						
곡의 장르	+	장르별 번호	+	조	+	작품번호
예) 피아노 소나타		1번		C장조		K. 279
교향곡		25번		g단조		K. 183

하이든은 안토니 반 호보켄이 정리한 호보켄 번호(Hob.)를, 바흐는 1950년 볼프강 슈미더가 출판한 바흐 작품 목록(Bach-Werke-Verzeichnis)의 번호인 BWV를 작품의 식별 번호로 사용합니다.

얻는 게 있으면 잃는 것도 있다

다시 모차르트의 여행 이야기로 돌아가 보죠. 그 여행이 가족 사업이면서도 조기 유학의 성격을 띤다는 이야기까지 했습니다. 모차르트는 '런던 바흐'와 그 밖의 대가들을 직접 만나 본격적인 지도도 받았습니다. 가장 중요한 작곡 이론 중 하나인 대위법도 이 조기 유학을 통해 터득했죠. 모차르트는 1770년 7월부터 그해 10월까지 이탈리아 볼로냐에 3개월 간 머물렀습니다. 그때 작곡가이자 이론가로 명성이 높던 조반니 마르티니를 만나 집중적으로 대위법을 배웠어요. 대위법이란 하나의 선율에 다른 선율을 어떻게 더할지 결정하는 원칙으로, 당시 가장 중요하게 여겨지는 작곡 이론이었습니다.

볼로냐에서 모차르트는 당대 최고의 권위를 자랑하는 볼로냐 음악 아카데미 회원이 되는 영예도 누립니다. 성인만 가입할 수 있었다는 이

아카데미는 규정까지 바꿔가며 열네 살의 모차르트를 받아들였어요.

모차르트가 여러모로 이례적인 교육을 받긴 했네요.

네, 게다가 본인도 끊임없이 노력했다는 점을 빼놓을 수 없죠. 모차르트가 여덟 살이었을 때 아버지 레오폴트가 병에 걸리는 바람에 모차르트 가족이 영국 런던의 첼시 근교에서 약 55일간 머문 적이 있습니다. 우리는 여덟 살이라고 하면 한참 아무 생각 없이 놀러 다닐 나이라고 생각하잖아요? 하지만 이때 모차르트는 놀지 않고 혼자 대위법, 화성법, 리듬 이론을 공부했습니다. 그 흔적이 모차르트의 '런던 스케치북'이라는 노트에 고스란히 남아 있어요. 이것을 보면 어린 모차르트가 얼마나 열심히 훈련했는지, 또 그 훈련을 통해 얼마나 빨리 작곡 실력이 늘었는지 알 수 있습니다.

모차르트가 쓴 런던 스케치북의 세 번째 페이지
여덟 살 모차르트는 어린 나이에도 쉬지 않고 음악을
공부했다. 그 흔적이 '런던 스케치북'에 드러난다.

어떻게 생각하면 좀 불행한 유년기네요. 원래 그 나이 때는 친구들과 어울려 놀기도 해야 하는데 말이죠.

그래도 그렇게 공부하던 와중에 친구가 생겼습니다. 특히 런던 스케치북을 쓰던 그해에는 조반니 만추올리, 주스토 페르디난도 텐두치와 친구가 되었습니다. 이 두 사람은 공교롭게도 모두 카스트라토였어요. 카스트라토란 변성기를 거치기 전에 거세해서 소년의 목소리를 유지하는 남성 가수를 말합니다. 모차르트는 이들과 어울리면서 성악곡을 쓰는 실력이 부쩍 늘었다고 해요.

거세해서까지 소년의 목소리로 노래를 불러야 했던 이유가 있나요? 기꺼이 거세를 당하고 싶은 사람들이 많진 않았을 텐데….

주로 가난한 사람들이 돈을 많이 벌 수 있었기 때문에 지원했다고 합니다. 이런 방법을 써가면서까지 소년의 목소리를 고집한 데에는 종교적인 이유가 있습니다. 중세 말기부터 교회

코라도 자퀸토, 파리넬리의 초상화(부분), 1753년
모차르트는 열아홉 살 때 당대 가장 유명한 카스트라토였던 파리넬리를 만나기도 했다. 이때 모차르트가 만난 파리넬리가 영화 〈파리넬리〉의 실제 모델로도 잘 알려져 있는 그 파리넬리다.

에서 여성들의 노래를 금기시했기 때문이에요. 당시 교회가 금욕주의로 흐르면서 성적 욕망을 억제하려면 여성을 최대한 멀리해야 한다고 봤던 거죠. 그렇다고 여성만 활동을 금지시켜버렸으니 철저히 남성 중심적인 해결책인 셈이지만요. 아무튼 보통 여성이 남성보다 한 옥타브 높은 소리를 내는데, 여성이 맡을 고음역을 '보이 소프라노'라는 어린 남자아이들이 대신 맡게 했습니다. 그런데 아이들이 노래를 제대로 부를 만큼 훈련되면 번번이 변성기가 와버리니, 그 대안으로 노래 잘하는 아이들을 아예 거세를 시키는 데까지 나아간 거예요. 남자 어른이 가성을 써서 여자 음역을 노래하면 아무래도 어색한데 카스트라토는 자연스러운 고음을 낼 수 있어 인기가 높았죠.

아무튼 친구도 생기고, 음악 공부도 많이 하고, 모차르트가 굉장히 알찬 여행을 했네요.

잃은 것도 적지 않았습니다. 우선 건강을 잃었습니다. 모차르트가 평생 병약했던 이유가 어린 시절 무리하게 다녔던 여행 탓이라고 합니다. 여행 중에는 제대로 먹거나 편하게 잠을 자지 못했죠. 163cm가 채 안 될 정도로 키가 작았던 것도 그 때문이었을 테고요. 생각해보면 첫 여행을 떠난 게 만으로 여섯 살이 되기 전이에요. 그때부터 성인이 될 때까지 꼭 인생의 절반 정도의 기간을 외국에서 떠돌아다닌 겁니다.

그러다가 어딘가에 정착하긴 하나요?

모차르트는 1771년, 열다섯 살에 긴 타향 생활을 접고 잘츠부르크로 돌아왔습니다. 하지만 금의환향이라고 보긴 어려운 귀환이었어요. 일단 모차르트 부자의 목표는 모차르트가 좋은 일자리를 얻는 거였는데, 아무도 모차르트를 고용해주지 않았으니까요. 여행 비용 때문에 어쩔 수 없이 집으로 돌아왔던 겁니다.

이상하네요. 앞에서 왕도 반겨 주고 굉장히 승승장구 했잖아요?

모차르트가 10대 소년이 되자 사람들의 시선이 달라졌습니다. 이제 모차르트를 신기하고 귀여운 신동이 아니라 재능이 많은 음악가 중 한 사람으로 여기게 된 거예요. 여전히 여타 음악가들보다 나이가 적긴 했지만 예전처럼 나이만으로 큰 관심을 끌지는 못했습니다. 신동으로서가 아니라 전문 음악가로서 인정받아야 할 때가 온 거죠.

천재는 교육으로 완성된다

모차르트의 일생은 크게 잘츠부르크 시절과 빈 시절로 나뉩니다. 이번 강의에서 다룬 이야기는 잘츠부르크 시절이자 그중에서도 유년 시절에 해당하죠.
이제는 작곡가 모차르트가 자라나는 과정이 머릿속에 조금쯤 그려지는지 모르겠습니다. 하늘에서 뚝 떨어진 신동이나 〈아마데우스〉에서 그려진 괴짜 천재로 생각해버리면 편하겠지만, 모차르트 역시 시대와 환경의 토대 위에서 자라난 사람입니다. 가족들, 특히 아버지 레오폴

트의 헌신적인 노력이 인상적이지 않나요? 모차르트의 천재성을 빠르게 발견해 밀착 교육을 실행했던 아버지가 없었다면 모차르트의 천재성은 빛을 보기도 전에 사라졌을지도 모릅니다.

또한 모차르트가 전 세계를 다니며 훌륭한 음악을 듣지 못했다면 〈미제레레〉를 한 번 듣고 외워서 세계를 놀라게 하는 일도, 최신 유행의 교향곡을 접하는 일도, 일어나지 않았을 거예요. 잘츠부르크에만 살았다면, 고된 여행을 지원해준 가족들이 없었다면, 대가들을 만나지 못했다면, 평생 지역의 유망한 음악가로만 살 수도 있었겠지요.

새삼스럽게 교육이 참 중요하다는 생각이 드네요.

맞아요. 천재에게도 교육이 중요하고, 또 학생이 훌륭한 교육을 잘 받아들일 때 교육이 빛을 발하는 거겠죠. 모차르트는 의심할 여지 없는 천재이자, 당대 음악의 혁신을 받아들이고 그 혁신을 자기 안으로 소화해 더 좋은 음악을 만들어냈던 최고의 학생이기도 했습니다. 모차르트의 유년기를 곱씹다 보면, 더 많은 모차르트를 만나기 위해서 앞으로 우리 아이들에게 어떤 교육을 해야 할지 자문하게 됩니다.

모차르트의 천재성은 아버지의 헌신적인 교육이 있었기에 세상에 드러날 수 있었다. 아버지가 기획한 연주 여행에서 어린 모차르트는 국제적으로 이름을 알렸을 뿐만 아니라 대가들의 수많은 음악을 듣고 작곡을 공부했다.

모차르트의 아버지 레오폴트	아들의 천재성을 발견하고 나서 자기의 일을 미루고 아들의 교육에 헌신함. 체계적이고 꼼꼼하게 아들을 교육했고, 독창성이나 영감보다는 기술과 훈련을 강조함.

모차르트의 연주 여행

❶ 관객 앞에서 뛰어난 즉흥 연주를 해냄.
❷ 호화로운 도시에서 대가의 오페라와 교향곡을 들음.
❸ 작곡 이론을 배우고 스스로 공부함.
⋯→ 처음에는 막대한 수입을 거두며 성공했으나 모차르트가 성장하며 점점 주목받지 못하게 됨.

모차르트의 고향 잘츠부르크

❶ 알프스 산맥 아래에 자리하고 있어 아름다운 풍광을 지님.
❷ 가톨릭 교회령이었기 때문에 세속 음악과 교회 음악 모두 접할 수 있었음.

클래식 작품 제목 짓는 법

클래식 작품 제목의 구조						
곡의 장르	+	장르별 번호	+	조	+	작품번호

예)

피아노 소나타	1번	C장조	K. 279
교향곡	25번	g단조	K. 183

III

진정한 작곡가의 세상으로
- 음악의 기술적 조건

교향곡은 노래처럼 노래는 교향곡처럼

프로 음악가로 인정받기 위해 모차르트는 오페라에 도전했고,
열다섯 살에 당대 모든 대가들을 제쳤음에도 황실과의 관계로 인해
제대로 대우를 받지 못했다. 그 가운데서도 모차르트는 작곡에 열정을 불태우며
주옥 같은 교향곡을 써냈다. 그의 교향곡들은 노래처럼 오늘날에도 다양한
감정으로 우리에게 다가온다.

폭풍 속을 넘나들며 활잡이를 비웃는
이 구름의 왕자를 닮은 것이 바로 시인.
땅 위로 쫓겨나 놀림당하는 마당에서는,
그 거인 같은 날개 때문에 걷지도 못하다니.

– 보들레르, 『악의 꽃』 중에서

01

무모한, 그러나
부딪혀봐야 했던

#교향곡 #공공음악회 #〈교향곡 25번 g단조〉

모차르트가 활동하던 시대에 오페라는 지금의 오페라와 그 위상이 달랐습니다. 오페라는 나라의 중요한 행사에 맞춰 상연되었고 그 자체로 나라의 큰 이벤트였어요. 레오폴트는 모차르트가 오페라로 승부를 걸어야 한다고 봤습니다. 열두 살의 모차르트는 이제 어리다는 이유만으로 주목받을 수 없었고, 궁정에 취직하려는 목표를 달성하기 위해서는 오페라를 작곡해서 높은 사람들의 눈에 띄어야 한다고 생각했던 거죠. 마침 기회가 찾아왔습니다. 당시 신성로마제국의 황제였던 요제프 2세가 모차르트에게 오페라 작곡을 제안한 겁니다.

오페라로 승부를 걸다

당연히 모차르트는 천재적인 음악성으로 무리 없이 작곡했겠지요.

오페라는 음악만 안다고 만들 수 없습니다. 종합 예술인 오페라를 작곡하려면 문학과 드라마를 필수적으로 잘 이해하고 있어야 하죠. 그

런데 황제가 고른 작품은 카를로 골도니가 쓴 〈가짜 바보〉라는 이탈리아어 대본이었어요. 문제는 당시 모차르트의 이탈리아어 실력이 초보 수준이었다는 거예요. 어찌 보면 불가능한 임무였지만, 그래도 레오폴트는 아들의 능력을 믿고 황제의 의뢰를 수락합니다. 오페라 〈가짜 바보〉는 1768년 6월 초연될 예정이었습니다. 요제프 2세가 신성로마제국과 적대 관계였던 오

안톤 폰 마론, 요제프 2세의 초상화(부분), 18세기
마리아 테레지아와 프란츠 1세의 첫째 아들인 요제프 2세는 개혁적인 계몽주의 정책을 지지했던 신성로마제국 황제였다.

스만제국의 국경을 방문했다가 빈으로 무사히 돌아온 것을 기념하기 위한 오페라였죠. 모차르트는 그해 1월부터 오페라 작곡에 착수해 3월 말에는 거의 완성했습니다.

그런데 첫 번째 리허설에서 중대한 문제가 벌어집니다. 가수들이 모차르트의 오페라를 부르기를 거부한 겁니다. 가수들은 모차르트가 신동이라는 것도 조작된 사실이라며 아이가 오페라를 작곡한다는 게 터무니없다고 주장했습니다. 특히 모차르트의 이탈리아어 실력을 문제 삼았어요. 오페라도 아버지가 대신 써준 것이 아니냐고 몰아붙였습니다.

왠지 트집 같은데요…. 모차르트가 신동이라는 건 이미 널리 알려져 있었잖아요.

트집이기는 했지만, 가수들에게도 이유는 있었습니다. 당시 모차르트가 이 오페라를 작곡할 수 있었던 이유는 일종의 '낙하산', 즉 황제의 특별 지명 때문이었습니다. 빈의 음악가들이 반발할 만했죠. 설상가상으로 때마침 황제 직속 작곡가인 글루크가 〈알체스테〉라는 오페라를 초연할 때였습니다. 그 공연의 관계자들도 어떻게든 모차르트의 〈가짜 바보〉 공연을 막으려고 했어요. 열두 살짜리가 만든 오페라가 〈알체스테〉의 흥행에 큰 지장을 줄 거라고 우려한 겁니다.

오케스트라 연주자들도 불만을 토로하기 시작했습니다. 어린아이의 지휘는 받을 수 없다고 말이죠. 물론 모차르트가 처음 작곡한 오페라라서 완성도도 높지 않았고 이탈리아어를 능숙하게 구사하지 못했던 것도 사실입니다만, 열두 살 아이의 작품이라고 귀엽게 봐줄 수도 있었는데 너무 엄격한 잣대를 들이밀었던 것 같아요.

오페라 가수와 오케스트라 연주자들이 다 거부하는데 공연을 할 수 있었나요?

아뇨, 결국 극장 측은 모차르트의 작품을 올리지 않기로 합니다. 모차르트가 이미 500쪽 이상의 악보를 썼음에도 경비조차 주지 않았고요. 레오폴트는 크게 반발했고, 황제에게 이 결정을 번복해 달라는 편지를 여러 차례 보냈습니다. 하지만 모차르트의 〈가짜 바보〉는 끝내

빈에서 무대에 오르지 못합니다. 이 사건으로 빈의 음악가들과는 물론이고 그동안 잘 유지해왔던 황실과의 관계까지 나빠졌어요. 참고로 빈의 무대에 오르지 못한 〈가짜 바보〉는 이듬해 잘츠부르크에서 초연되었습니다.

그래도 〈가짜 바보〉 사건으로 상심해 있던 모차르트에게 금세 만회할 기회가 찾아옵니다. 빈의 유명한 의사 프란츠 안톤 메스머가 독일어 오페라를 의뢰해왔던 거죠. 덕분에 모차르트는 〈바스티앙과 바스티엔〉이라는 오페라를 작곡할 수 있었습니다. 원작은 프랑스의 사상가 장 자크 루소가 만든 오페라 〈마을의 점쟁이〉였는데, 프랑스어에서 독일어로의 개작은 모차르트 집안과 친분이 있던 요한 안드레아스 샤흐트너가 맡아 주었어요. 모차르트는 1768년 여름, 메스머의 저택에서 〈바스티앙과 바스티엔〉을 성공적으로 초연합니다. 오페라 작곡가로서의 가능성을 의심한 사람들에게 보란 듯이 자기의 실력을 증명해 보인 중요한 순간이었습니다.

신성로마제국 황제와는 계속 관계가 안 좋았나요?

정확히 말하면 요제프 2세의 총애는 사라진 적이 없습니다. 〈가짜 바보〉 사건 직후에도 모차르트에게 이탈리아 방문을 주선했을 정도니까요. 1768년 여동생이 나폴리 공작과 결혼하면서 자신이 나폴리까지 영향을 미치게 되자 모차르트에게 호의를 베풀었습니다. 그 덕에 모차르트는 1년 넘게 이탈리아 여행을 다녀올 수 있었죠.

쇤브룬 궁전
마리아 테레지아가 나랏일을 하고 아이를 길렀던
곳이다. 요제프 2세, 페르디난트 대공 등 마리아
테레지아의 많은 자녀들이 이곳에서 태어났다.

갈등 속에서도 식지 않는 열정

문제는 황제의 어머니였습니다. 마리아 테레지아가 모차르트 가족을
곱게 보지 않았거든요. 그 문제만 아니었다면 모차르트는 진작 궁정음
악가로 자리를 잡았을 거예요. 실제로 마리아 테레지아의 넷째 아들
인 페르디난트 대공이 모차르트를 밀라노 궁정의 작곡가로 임명하려
했던 적도 있었습니다. 1771년, 즉 〈가짜 바보〉 사건이 일어나고 3년
후 대공이 자신의 결혼 축하연에서 모차르트의 작품에 감탄했을 때
의 일이었죠.

원래 결혼 축하연의 하이라이트는 결혼식 다음 날 상연된 〈루지에로〉

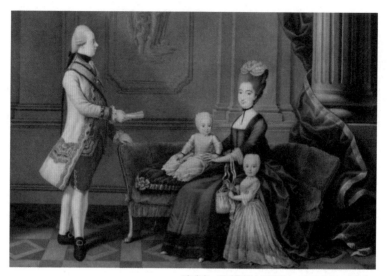

**가에타노 메디올라니 페레구스, 페르디난트 대공과
마리아 베아트리체 부부, 1776년**
페르디난트 대공 부부는 1754년 약혼했지만 둘
다 나이가 매우 어렸기 때문에 서로 떨어져 살다가
1771년에야 공식적인 결혼 축하연을 열고 부부가
되었다. 이후 두 사람은 열 명의 아이를 두었다.

라는 작품이어야 했습니다. 이 작품은 당대 최고의 시인 메타스타시
오와 작곡가 하세가 만들었다는 것만으로 일찌감치 기대를 모았었죠.
그런데 예상을 깨고 〈루지에로〉가 아니라 그 다음 날 모차르트가 지휘
한 〈알바의 아스카니오〉가 대성공을 거뒀어요. 축전 기간 중에만 수차
례 공연될 정도로 말이지요. 〈루지에로〉를 작곡한 하세조차도 "이 소
년은 우리 모두를 잊히게 할 것이다"라며 패배를 선언했다고 합니다.

열다섯 살에 당대 최고의 대가들을 이겼다니 대단합니다.

그래서 결혼식의 주인공인 페르디난트 대공이 모차르트를 궁정에 고

용할 생각으로 어머니인 마리아 테레지아에게 의견을 물었대요. 하지만 마리아 테레지아가 모차르트를 '쓸모없는 인간'이라며 강력하게 반대합니다. 모차르트 부자는 거지나 다름없이 여러 나라를 떠돌아다니는 연주자이기 때문에 그런 사람들이 황태자의 시중을 들면 황실 신하의 격이 떨어진다는 게 공식적인 이유였습니다. 미운털이 단단히 박혔던 것 같죠.

아마 마리아 테레지아는 자기가 총애하는 하세를 제치고 모차르트가 주목받는 상황이 못마땅했을 거예요. 체면이 손상됐다고 느꼈을지도 모르죠. 마리아 테레지아는 어린 시절 하세에게 직접 음악을 배웠습니다. 그 인연으로 하세의 작곡 수당도 계속 지불해 왔고요. 그래서 눈치 없이 설치는 모차르트가 밉상으로 보였던 것 같아요. 물론 추측에 불과합니다. 그냥 당대 최고 권력자의 변덕스러운 '갑질'일지도 모르죠.

문제는 모차르트가 그 후 빈의 황실뿐 아니라 이웃 나라의 궁정에도 고용되기 어려워졌다는 점입니다. 다른 귀족들도 마리아 테레지아의 태도 때문에 좀 꺼림칙했겠죠. 모차르트가 아무리 재능이 뛰어나다고 해도 주인에게 고분고분 충성하지 않을 것 같은 데다, 황실의 눈 밖에 난 모차르트를 고용하는 것도 눈치 보이는 일이었을 테니 말입니다.

혹시 모차르트가 너무 높은 자리를 원했기 때문에 취직을 못 한 건 아닌가요?

명성만 따지면 높은 자리를 기대할 만했어요. 모차르트는 그때까지

유럽 최고의 군주들에게 칭송을 받았고, 가는 곳마다 환대를 받아 왔으니까요. 레오폴트는 모차르트를 신이 내려준 기적이라고 믿을 만큼 아들에 대한 자긍심이 굉장했습니다. 이 자긍심은 자연스럽게 아들에게 이식되어 모차르트도 자신을 대단한 사람으로 여기게 되었죠.

근거가 없지 않았던 게, 〈미제레레〉를 외운 일로 1770년 교황 클레멘스 14세로부터 '황금박차 훈장'을 받기도 했거든요. 황금박차 훈장은 가톨릭 신앙을 전파하는 데 큰 공헌을 했거나 예술 활동을 통해 교회의 영광을 빛낸 사람에게 주어지는 일종의 기사 훈장입니다. 교황이 수여하는 훈장 중 그리스도 훈장에 이어 두 번째로 높은 등급이죠. 그때까지 작곡가로서 황금박차 훈장을 받은 사람은 16세기 말 세속 음악과 교회 음악 분야를 넘나들며 크게 활약한 플랑드르 출신 작곡가 오를란도 디 라소가 유일했습니다. 심지어 모차르트가 받은 훈장은 당대 최고 작곡가였던 글루크나 카를 디터스도르프가 받은 것보다 등급이 높았어요. 소년 모차르트가 우쭐해졌을 만합니다.

작자 미상, 모차르트의 초상화, 1777년
교황 클레멘스 14세로부터 받은
황금박차 훈장을 목에 걸고 있다.

자긍심이 있다는 게 나쁜 건 아니잖아요?

글쎄요, 적어도 모차르트는 그 자긍심 때문에 잘츠부르크로 돌아와 제대로 적응하지 못했습니다. 여행지에서 귀빈 대접을 받았던 걸 떠올리니 모든 게 만족스럽지 않았던 거죠.

그렇지만 억지로 잘츠부르크로 돌아와 불만에 차 있던 와중에도 작곡에 대한 열정은 식지 않았어요. 특히 이 시기에 교향곡에 재미를 붙인 듯합니다. 1772년 5월부터 8월 사이에 교향곡 16번부터 21번까지 여섯 편을 작곡했고, 1773년 3월부터 5월 사이에 네 편, 그해 빈에 가서 다시 네 편 더 작곡했어요.

대략 2년에 걸쳐 열네 편을 작곡한 셈이네요? 대단한 생산성인 거죠?

이 정도면 '빛의 속도'라고 해야 할 겁니다. 심지어 이때 만든 교향곡들은 내용 면에서도 어린 시절의 습작 수준을 완전히 탈피한 걸작들입니다. 그래 봤자 스무 살도 안 되었을 때인데 말이에요.

춤과 가사 없이 감정을 표현하다

이쯤에서 교향곡을 정식으로 소개하는 게 좋겠네요. 워낙 중요한 장르이기 때문에 짚고 갈 필요가 있습니다.

교향곡은 보통 네 개의 곡으로 구성되는 기악곡을 뜻합니다. 교향곡을 이루는 각각의 작은 곡을 악장이라고 해요. 악장이라는 표현은 책

이 여러 장으로 구성되듯, 음악도 여러 장으로 이루어졌다는 의미에서 나왔습니다. 영어로는 '무브먼트(movement)'라고 하죠.

제가 아는 무브먼트는 영어로 '동작'이라는 뜻인데요.

그 뜻이 반영돼 있습니다. 원래는 기악곡의 악장들이 미뉴에트 같은 춤음악이었거든요. 기악곡이란 악기로만 연주하는 곡을 말합니다. 언제나 존재했을 것 같지만 기악곡이 사실은 사람의 목소리가 있는 성악곡보다 훨씬 늦게 나왔습니다. 악기 성능이 더디게 발전하기도 했고, 아무래도 가사가 있는 성악곡의 전달력을 쉽게 넘어설 수 없었기도 했고요.

최초의 기악곡은 16세기에 나왔어요. 그때의 기악곡은 대부분 춤을 반주하는 음악이었습니다. 어차피 춤에 쓰이는 음악이니 메시지를 담

조반니 도메니코 티에폴로, 카니발의 미뉴에트, 1750년대 중반 미뉴에트는 프랑스에서 시작된 춤곡이다. 17~18세기에 유럽에서 크게 유행했다.

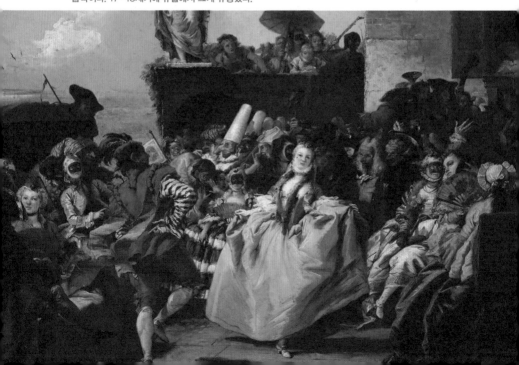

은 가사가 필요 없었으니까요. 대신 춤음악에는 반주하는 춤의 특징이 반영되었습니다. 어떤 춤의 반주 음악이냐에 따라 빠르기와 리듬 등이 달라지는 거죠.

그런데 춤을 출 때만 이런 음악을 사용하는 것을 넘어, 춤과는 별개로 그 음악만 따로 감상하는 사람들이 점점 늘어났어요. 그러면서 빠르기와 리듬이 다른 감상용 춤음악 몇 개를 묶는 관습이 생겨났습니다. 나중에는 그게 악장으로 발전했고요. 지금도 악장은 음악적으로는 분명히 독립되어 있으면서도, 전체 작품의 부분으로 간주합니다. 큰 규모의 기악곡을 빠르기와 박자가 다른 서너 개의 악장으로 구성하는 이유는 이런 역사적 배경을 바탕으로 합니다.

아, 그래서 악장 사이에 사람들이 박수를 보내지 않는 거군요.

맞습니다. 음악회에 가면 언제 박수를 쳐야 하는지 몰라서 난처했던 적이 있죠? 사실 악장도 하나의 독립된 곡이라서 확실하게 끝을 맺습니다. 듣다 보면 '아, 여기가 끝나는 부분이구나' 하고 알 수 있거든요. 그래서 사람들이 자기도 모르게 박수를 치게 되는 거고요. 하지만 한 악장이 끝났더라도 모든 악장의 연주를 마칠 때까지 조용히 하는 게 좋습니다. 다음 악장을 위해 집중하는 사람들에게 방해가 되기 때문입니다.

그런데 이렇게 악장 사이에 박수를 치지 않는 건 19세기가 되어서야 생겨난 관습입니다. 모차르트도 자기 교향곡이 연주될 때 악장과 악장 사이에 박수를 쳤을 거예요. 심지어 한 악장을 연주한 뒤 바로 다

음 악장을 이어서 연주하지 않고 전혀 다른 곡을 연주하는 일도 많았답니다. 이렇게 음악회가 처음 등장했을 무렵에는 음악을 듣는 자세가 정숙하지 않았어요. 대화를 나누는 것은 물론 음식을 먹는 사람도 있었대요. 연주 중에 돌아다니지나 않으면 다행이었죠.

너무 소란스러운 음악회장

장소도 지금의 음악회장을 생각하면 안 됩니다. 유럽의 유명 음악회장은 대부분 19세기 이후에 건립되었어요. 모차르트가 살아 있을 때는 지금처럼 방음 시설이나 음향 장치가 잘 갖추어진 음악회장이 없었습니다. 지금의 체육관이나 건물 로비 같은 곳에서 음악회를 한다고 생각해보세요. 엄청 소란스러웠을 겁니다.

특별히 이렇게 공공장소에서 공개적으로 열리는 음악회를 '공공음악회'라고 합니다. 그때까지의 음악회가 대부분 왕족이나 귀족이 자기

거처에서 베푼 사적인 음악회였다면, 공공음악회는 누구나 표를 사서 들어갈 수 있었던 음악회였죠.

요즘 음악회는 거의 다 공공음악회인 거네요?

맞아요. 우리에게는 공공음악회가 당연하지만 모차르트 시대에는 공공음악회가 한창 자리를 잡아가고 있었습니다. 처음 공공음악회가 등장했을 때는 낯선 사람들과 나란히 앉아 함께 음악을 듣는 경험이 꽤 신기하게 느껴졌을 거예요.

음악가들은 그냥 사적인 음악회에서 연주하는 것이 더 편하지 않았을까요?

귀족들의 살롱에 초대받는 것을 더 좋아했을지도 모르지만, 돈은 공공음악회에서 더 많이 받았습니다. 모차르트도 빈에서 개최한 공공음악회를 통해 2년 동안 많은 돈을 벌었습니다. 이때는 공공음악회 중에서도 '예약음악회'란 형식으로 공연을 했어요. 미리 음악회를 연다고 광고를 해서 예약 손님을 받는 형식인데, 즉 모차르트가 공연 기획부터 연주까지 다 했다는 뜻입니다. 아무튼 모차르트가 작곡한 50개의 교향곡 중에서 특정인에게 의뢰를 받고 작곡한 몇 곡을 제외하면 대부분은 공공음악회를 위해 작곡되었던 교향곡입니다.

공공음악회에서는 교향곡이 인기가 많았나 봐요.

아무래도 가장 인기가 많았죠. 교향곡은 형식이 명확해서 이해하기 쉬웠거든요. 다른 기악곡과 비교해보면 교향곡이 일반 청중에게 인기가 많았던 이유가 이해됩니다. 그전에는 **푸가** 같은 고상한 형태가 유행했어요. 잠시 들어보시죠. 복잡하고, 절정이나 대결 구도도 없고, 전체적으로 수수께끼 같은 음악으로 느껴질 수 있을 겁니다.

그에 비해 교향곡은 절정과 결말이 분명합니다. 곡 안에서 짜릿함을 느낄 수 있죠. 여러 악기들을 동원해 웅장한 소리를 만들어낼 수도 있고요. 실제로 작품 수만 보면 음악사를 통틀어 18세기의 교향곡만큼 인기 많은 장르가 없어요. 100년간 12,000곡 이상 만들어졌으니까요. 당시 공공음악회는 음악가가 금전적으로나 사회적으로나 성공할 수 있던 장이었습니다. 따라서 음악가들은 공공음악회에서 가장 인기 있었던 장르인 교향곡을 앞다투어 작곡했어요.

12,000곡이요? 그게 다 남아 있나요?

안타깝게도 그렇지 않습니다. 명곡으로 인정된 곡들만 살아남고 나머지 작품들은 사라졌어요. 사실 작품의 독창성보다 탁월성을 중시했던 클래식계에서는 다양한 작곡가의 작품을 보존하는 일에 소홀했습니다. 그 결과 지금은 모차르트나 하이든, 베토벤처럼 정점에 선 작곡가의 작품이 아니면 거의 연주되지 않죠. 하지만 당시에 이들과 동급이거나 때로 이들보다 높이 평가받던 작곡가들이 있었다는 사실도 기억해두면 좋겠습니다.

아무튼 교향곡은 그때까지의 다른 기악곡에 비해 조금 더 대중이 좋아할 만한 스타일이었다는 거네요.

맞아요. 지금 우리의 기준으로 들으면 교향곡도 심심하다고 하지만, 당시 사람들에게는 매우 자극적이었다고 할까요?

최초의 정기 음악회, 콩세르 스피리튀엘

모차르트는 자신이 주최한 음악회뿐만 아니라 다른 공공음악회를 위해서도 적극적으로 곡을 만들었어요. 예를 들어 〈교향곡 31번〉은 프랑스 파리의 '콩세르 스피리튀엘'이라는 공공음악회를 위해 작곡된 곡입니다.

음악회 이름이 조금 어렵네요.

프랑스어로 '종교적 음악회'란 의미입니다. 물론 여기에서 꼭 종교 음악만을 연주했던 건 아니에요. 콩세르 스피리튀엘은 정기적으로 열렸던 최초의 시리즈 음악회입니다. 당시에는 비교할 대상이 없었던 최고의 음악회였죠. 뒷페이지처럼 프로그램도 남아 있어요. 모차르트가 파리의 콩세르 스피리튀엘에서 연주하려고 작곡했기 때문에, 〈교향곡 31번〉에는 〈파리〉라는 부제가 붙어 있습니다.

파리에서도 모차르트의 교향곡이 인기 있었나요?

물론 언제나 화제가 되었죠. 그래도 당시 유럽 공공음악회의 최고 스타는 '교향곡의 아버지' 하이든이었습니다.

하이든은 30년 이상을 에스테르하지 공작의 궁정음악가로 일했지만 기회가 있을 때마다 파리나 런던 같은 대도시의 공공음악회에서 교향곡을 발표했어요. 특히 독일 출신의 바이올리니스트 잘로몬이 런던에서 기획한 공연을 통해 매우 많은 돈을 벌었습니다. 〈놀람〉, 〈군대〉, 〈시계〉를 포함한 12개의 '런던 교향곡'은 하이든 만년의 최고 걸작으로 꼽히는 작품이지요. 하이든은 평생 100곡도 넘는 교향곡을 작곡했는데 자기 군주를 위해 작곡한 교향곡들과 공공음악회를 위해 작곡한 교향곡들의 성격이 굉장히 다릅니다. 공공음악회를 위해 작곡한 작품들이 훨씬 극적이고 재미있죠.

구체적으로 어떻게 재미가 있나요?

흥미진진하고 소소한 장난이 많습니다. 예를 들어 곡 중간에 특별한 소리를 넣었어요. 〈시계〉에서는 **오케스트라 악기들이 시계의 추가**

콩세르 스피리튀엘의 1754년 9월 8일 프로그램
이날 연주회는 독일 유명 교향곡 작곡가인 요한 슈타미츠의 파리 방문을 기념해 슈타미츠의 작품 위주로 구성되었다.

**왔다 갔다 하는 소리를 흉
내** 내요. 웃기죠? 〈놀람〉에
서는 아주 작게 연주하던
오케스트라가 갑자기 큰 소
리를 내서 듣는 사람들을
깜짝 놀라게 합니다. 다 일
종의 농담인 거죠.

음악 중간에 그런 농담이
들어가 있으니 확실히 재밌

존 호프너, 프란츠 요제프 하이든의 초상화, 1791년

네요. 왜 사람들이 하이든의 교향곡을 좋아했는지 알 것 같습니다.

교향곡은 삶과 '함께 울린다'

쓸쓸하게 잘츠부르크로 돌아온 모차르트가 2년간 무려 열네 편의 교
향곡을 작곡했다는 걸 기억하시죠? 당시 아무도 황가의 미움을 받는
모차르트를 고용하려고 하지 않던 상황이었으니 공공음악회는 모차
르트에게 자신의 능력을 증명할 괜찮은 수단이었을 겁니다. 공공음악
회에서 교향곡이 연주되면 돈도 벌 수 있고 그러다 유명해지면 취직
자리도 얻을 수 있으리라 생각했죠.

이때 만든 곡 중에서 가장 유명한 작품은 단연 **〈교향곡 25번 g단조〉**
K.183입니다. 〈교향곡 25번〉은 영화 〈아마데우스〉를 통해 대중적으
로 널리 알려졌어요. 이 곡은 영화의 첫 장면에 삽입되어 음산한 분위

기를 만들어냅니다. 마치 앞으로 영화에서 모차르트의 삶이 비극적으로 그려지리라는 암시를 하는 것만 같아요. 전체 연주 시간은 25분 정도 되지만 영화에는 그중 2분 정도만 삽입되어 있습니다.

곡이 매우 기네요. 다른 교향곡들도 그 정도 길이인가요?

모차르트 교향곡은 평균적으로 이 정도 길이입니다. 베토벤으로 가면 30~40분까지 늘어납니다. 더 후대로 가면 70분짜리 대형 교향곡이 나오고요. 물론 그 시간 내내 한 곡이 끊임없이 이어지는 건 아니고 악장과 악장 사이에 잠깐의 쉬는 시간이 있습니다. 시대나 지역 또는 작곡가에 따라 차이는 있지만 교향곡은 대부분 네 개의 악장으로 이루어집니다.

〈교향곡 25번〉의 구조

악장	템포	조	박자	형식
1악장	빠르고 생기 있게 (Allegro con brio)	g단조	4/4	소나타 형식
2악장	느리게 (Andante)	E♭장조	2/4	3부분 형식
3악장	미뉴에트 (Menuetto)	g단조&G장조	3/4	3부분 형식
4악장	빠르게 (Allegro)	g단조	4/4	소나타 형식

이제 〈교향곡 25번〉의 시작 부분을 들어보세요. 매우 인상적입니다. 굳이 영화가 아니더라도 한번 들으면 잘 잊히지 않는 멜로디죠. 이렇게 음악의 시작 부분에서 유난히 강조되는 선율을 음악 용어로 '주제'

라고 합니다. '작품의 핵심이 되는 짧은 선율'이라고 정의할 수 있죠.

짧다는 건 얼마나 짧은 건가요?

예를 들어 우리가 잘 아는 베토벤의 〈운명 교향곡〉 맨 처음에 나오는 주제, **'따따따단- 따따따단-'**은 다섯 마디입니다. 보통 주제는 네 마디 내지 여덟 마디 정도예요. 주제는 계속 변형되어 나오면서 곡 전체에 재미와 일관성을 줍니다. 가장 명료하게 들리고 반복적으로 등장하기 때문에 듣고 나서 가장 기억에 남는 부분이기도 하죠.

앞서 영화 〈아마데우스〉에서 〈교향곡 25번〉의 긴박한 느낌을 잘 활용했다는 이야기를 했는데, 1악장의 첫 주제를 살펴보면 곡의 그런 느낌이 주제에서 비롯되었다는 것을 알 수 있습니다. 악보를 읽기 어렵다면 그냥 그림처럼 봐도 도움이 될 거예요. 1악장 주제의 첫 네 마디 악보입니다. 바이올린이 연주하는 이 선율은 음 사이의 낙차가 꽤 큽니다. 세 번째 마디에서 네 번째 마디로 넘어갈 때 음이 뚝 떨어지는 게 보이죠? **높은 미♭에서 낮은 파#으로 떨어집니다.** 이런 음 간격은 듣기에 결코 편하지 않습니다. 게다가 음이 급강하할 때마다 당김음이 생기니 숨차다는 느낌까지 들죠.

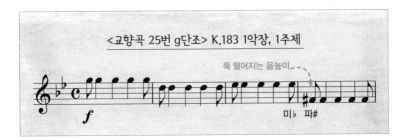

〈교향곡 25번 g단조〉 K.183 1악장, 1주제

뚝 떨어지는 음높이

f

미♭ 파#

당김음이 뭔가요?

본래 나올 시점이 아니라 그보다 더 앞에 나와 강세가 당겨진 음입니다. 당김음이 나오면 중심에서 벗어났다는 느낌이 납니다. 하지만 당김음을 잘 사용하면 음악을 역동적으로 만들 수 있죠.

글로는 이해가 어려울 수 있으니, 쉬운 예를 들어 볼까요? 4분의 4박자, 그러니까 한 마디에 네 박자가 들어가는 〈작은 동물원〉이라는 동요가 좋겠네요. "삐약삐약 병아리, 음메음메 송아지"라는 노래 들어 보셨죠? 이 노래를 간격이 같은 정 박자 "하나 둘 셋 넷"에 맞춰 "삐, 약, 삐, 약" 하고 부르면 재미가 없습니다. 반면 "삐약-, 삐약-"하면서 "약-"이 그 정 박자보다 앞에 오면 재밌는 리듬이 생기죠. 이렇게 어떤 음이 정 박자보다 빨리나오면 강세가 당겨지고, 강세가 앞으로 끌려가며 소위 말하는 '그루브'가 생겨요.

삐 약- 삐 약- 병 아 리

일단 다시 〈교향곡 25번〉 1악장 시작 부분으로 돌아가 봅시다. 앞서 본 바로 다음 마디부터 **음이 급상승하면서 파도처럼 요동을 칩니다.** 이로 인해 거칠고 불안한 효과가 나죠.

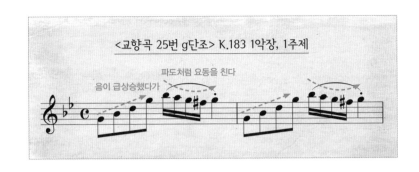

딱 보기에도 정신없고 여기저기 흔들리는 느낌이 있네요.

그런데 조금 뒤에 이 격렬한 분위기가 갑자기 확 달라집니다. 약간 장난스러운 느낌까지 나죠. 그 부분이 바로 **2주제입니다.** 보통 교향곡 1악장에서 주제는 두 개 등장합니다. 이런 구성을 '소나타 형식'이라고 해요.

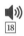

그동안 1주제에 익숙해졌던 만큼 2주제가 나오면 자연스럽게 앞의 주제와 비교가 됩니다. 그 비교에서 오는 재미를 극대화하기 위해 두 주제는 상반된 분위기로 만드는 경우가 많습니다. 즉 1주제와 2주제가 번갈아 나오면서 이루는 대조가 소나타 형식의 매력 포인트입니다.

어디서부터 어디까지가 1주제이고 어디서부터 2주제인지 정해진 기준은 없나요?

안타깝게도 조금만 집중하면 주제가 나오는 순간이 꼭 들린다고 말씀드릴 수밖에 없네요. 새로운 주제가 나올 때는 분위기가 확 달라지

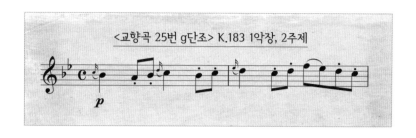

거든요. 대개 교향곡을 한 번 듣고 1주제와 2주제를 모두 파악하긴 힘듭니다. 몇 번을 다시 들어야 할 수도 있어요. 그래도 주제가 들리기만 하면 곡의 핵심에 다가간 셈이니 일단 들으려고 해 보는 게 좋겠죠. 하지만 듣지 못했더라도 상관없습니다. 음악은 영화나 소설과 달라요. 앞에서 중요한 부분을 놓쳐도 다시 흐름을 따라갈 수 있습니다.

교향곡 구성법

모차르트가 활동한 시기에는 교향곡의 1악장을 소나타 형식, 2악장을 3부분 형식, 3악장은 미뉴에트, 4악장은 소나타 형식이나 론도 형

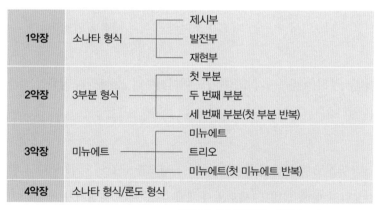

모차르트 시대 일반적인 교향곡의 구성

식으로 작곡하는 것이 가장 일반적이었습니다. 왼쪽 표를 보세요. 교향곡은 네 악장으로 나뉘고, 그중 소나타 형식은 제시부, 발전부, 재현부 세 부분으로 나뉩니다. 제시부에서는 1주제와 2주제가 처음으로 나옵니다. 이어서 발전부에서는 두 주제가 쪼개지거나 다양한 방식으로 변형되다가 재현부에서 다시 원래 형태의 두 주제가 나오며 결말을 맺죠. 뒤에 종종 짧은 마무리 부분이 등장하기도 합니다. 이 부분을 '꼬리'라는 뜻으로 코다라고 불러요.

교향곡 25번의 다른 악장들

그래도 2악장과 3악장은 1악장보다 단순합니다. **2악장**은 '3부분 형식'으로 되어 있습니다. 일반적인 노래에서도 자주 쓰이는 매우 단순한 형식입니다. 3부분 형식은 말 그대로 세 부분으로 이루어지는데 보통 세 번째 부분에서는 첫 부분을 그대로 반복합니다. 〈교향곡 25번〉의 2악장에서도 마찬가지죠.

3악장은 미뉴에트입니다. 들으면서 다음 페이지 악보를 보세요. 악보 맨 앞에 'MENUETTO'라고 적힌 것이 보이나요? 미뉴에트 춤을 반주하던 바로 그 춤곡풍으로 연주하라는 의미입니다. 이 미뉴에트도 관습적으로 세 부분으로 구성됩니다. 첫 부분은 미뉴에트, 두 번째 부분은 트리오, 세 번째 부분은 다시 미뉴에트로 이어지죠. 여기서 트리오는 세 종류의 악기만 연주한다는 뜻입니다. 음량이나 음색 면에서 전체 오케스트라가 동원되는 미뉴에트 부분과 확연히 차이가 나게 연주합니다.

<교향곡 25번 g단조> K.183 3악장, 미뉴에트 시작 부분

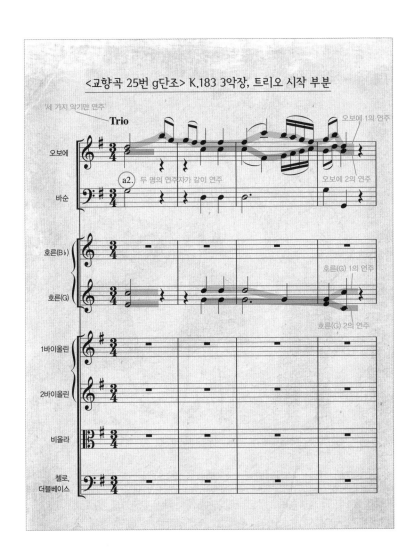

<교향곡 25번 g단조> K.183 3악장, 트리오 시작 부분

달라지는 악기 소리에 주목해서 들어 보면 재미있겠네요.

맞습니다. 〈교향곡 25번〉 3악장 트리오는 앞 페이지의 악보를 보면 되는데, 현악기가 모두 쉬고 있고, 오보에, 바순, 호른, 이 세 관악기만 연주합니다. 이 곡에서 관악기들은 각각 연주자가 두 명씩이기 때문에 실제로 연주하는 사람은 여섯 명이죠.

바순 오보에 호른

4악장은 다시 소나타 형식으로 돌아갑니다. 일반적으로 교향곡은 첫 악장과 마지막 악장에 복잡한 형식이 나오고 가운데에 부담 없는 단순한 형식의 악장이 배치되는데요, 〈교향곡 25번〉도 그렇습니다. 4악장도 소나타 형식이기 때문에 역시 주제가 두 개 나옵니다. 느낌이나

당김음 리듬이 나온다는 특징이 1악장과 아주 비슷하죠.

이런 점을 보면 모차르트가 〈교향곡 25번〉 전체의 완결성을 만들어 내기 위해 1악장과 4악장을 연결했다는 게 분명하게 드러납니다. 그러니 중간에 악장이 끝났다고 박수를 치면 그 의도에 반하는 것처럼 보일 수 있겠죠?

교향곡에 도달한 모차르트

이번 강의에서는 모차르트의 오페라 도전기부터 기악곡의 꽃이라고 일컬어지는 중요한 음악 장르, 교향곡까지 소개해보았습니다. 악장이니 주제니 하는 용어가 다소 생소하지요? 아마 강의를 듣다 보면 금세 익숙해질 거예요. 게다가 교향곡은 따지고 보면 요즘 노래들과 공통점도 지니고 있습니다.

교향곡의 구성 중 2악장이 3부분 형식으로 구성된다는 걸 기억하시죠? 3부분 형식은 일반적인 노래에서도 자주 쓰이는 구성입니다. 첫 번째 부분에서 나왔던 멜로디가 세 번째 부분에서 다시 반복되는 형식이었지요. 마치 노래의 첫 부분이 후렴구로 다시 흘러나오는 것처럼요. 물론 긴 교향곡이 가사가 있는 짧은 노래보다는 어렵게 느껴질 수 있을 거예요. 그래도 그렇게 천천히 호흡을 맞추어 구조를 따라가다 보면 교향곡이 들리는 순간이 올 겁니다.

어쨌든 긴 교향곡의 구조를 대충이나마 파악할 수 있게 되니 부담이 좀 덜해지는 것도 같아요.

맞습니다. 교향곡과 같은 긴 기악곡들은 구조에 유의하며 들어보면 더 편하게 들을 수 있을 뿐더러, 들리지 않던 소리가 들리면서 더 많은 감정을 느낄 수 있어요. 정말이지 아는 만큼 들린다는 말은 몇 번을 강조해도 지나치지 않는 것 같습니다.

모차르트는 오페라에서 재능을 보여주고자 했지만 이는 오히려 황실과의 관계 악화만을 불러왔다. 이러한 갈등 속에서도 모차르트는 멈추지 않고 당시 공공 음악회에서 가장 인기 있던 교향곡 작곡을 통해 천재적인 재능을 드러냈다.

모차르트의 첫 오페라 시도	❶ 열두 살 때 요제프 2세의 의뢰를 받아 〈가짜 바보〉 작곡 ···→ 빈의 음악가들의 반발로 빈에서 초연될 수 없었음. 이듬해 잘츠부르크에서 초연되나 황실과의 관계 악화됨.

❷ 상심하던 와중 프란츠 안톤 메스머가 〈바스티앙과 바스티엔〉 작곡을 의뢰함. ···→ 성공적으로 초연해 오페라 작곡가로서의 재능을 보여줌.

❸ 페르디난트 대공의 결혼 축하연에서 마리아 테레지아가 후원하던 작곡가 하세를 제치고 〈알바의 아스카니오〉가 큰 성공을 거둠. ···→ 빈의 궁정뿐만 아니라 다른 궁정에서도 고용 어려워짐.

교향곡과 공공음악회

교향곡 오케스트라가 연주하는 네 개의 악장으로 구성된 곡. 16세기에 빠르기와 리듬이 다른 여러 곡을 묶어 춤음악을 연주하던 관습에서 발전함.

공공음악회 공공장소에서 공개적으로 열리는 음악회로 누구나 표를 사서 입장할 수 있었음. 웅장하고 짜릿한 교향곡이 가장 인기를 끌음. 예 콩세르 스피리튀엘

〈교향곡 25번 g단조〉 K.183

1악장	2악장	3악장	4악장
소나타	3부분	미뉴에트	소나타

참고 소나타 형식: 서로 다른 분위기의 두 주제가 대조되는 형식.

1악장의 1주제 ❶처음부터 네 마디 동안 당김음이 나타남.
❷세 번째 마디에서 네 번째 마디로 넘어갈 때 음의 낙차가 큼.
❸다섯 번째 마디부터 음들이 급히 상승함. ···→ 거칠고 불안한 느낌.

단순하고도 세련되게, 쉽고도 우아하게

듣는 이를 압박하거나 허세를 부리는 음악들이 있다. 하지만 모차르트의 음악은 그렇지 않다. 모차르트는 자연스러운 선율과 조성을 써서 단순하지만 유치하지 않고, 우아하지만 어렵지 않은 음악을 만들어냈다.

단순함이란
궁극의 정교함이다.

- 레오나르도 다 빈치

소나타의
아름다움은
단순함에 깃든다

#조 #음계 #조성 #조바꿈과 조옮김

잠시 강의 전으로 돌아가서, 원래 모차르트의 음악에 대해 어떤 이미지를 갖고 있었는지 기억을 되살려보세요. 모차르트의 음악이라고 하면 사람들은 보통 〈반짝반짝 작은 별〉 같은 동요풍 음악을 떠올리곤 합니다. 거창하거나 난해하지 않아서인지 자기도 모르게 아이들이나 듣는 쉬운 음악이라고 여기게 되나 봐요.

쉬운 음악은 시시한 걸까

왠지 쉽다는 인상은 있었어요. 클래식 중에서도 모차르트의 음악을 좋아한다고 하면 무시하는 사람이 있지 않나요?

쉬운 음악이 곧 수준 낮은 음악이라고 생각해서 그렇습니다. 아주 끈질기게 남아 있는 편견이죠. 그런 편견 중에는 잘못된 엘리트주의에서 비롯된 것들이 많습니다.

요즘에는 그게 한층 이상한 쪽으로 발전해 '인디 병'이라는 신조어가 나올 정도라고 해요. 남들과 다르게 독특한 가수를 좋아한다는 데서 느끼는 지적 우월감을 비꼬는 말입니다. 그런 사람들은 좋아하던 가수가 인기를 얻는 순간 흥미를 잃는다고 합니다. 모두 다 아는 가수라면 우월감을 느낄 수 없으니까요. 그런 사람들은 비교적 단순하고 보편적인 모차르트 음악을 높이 치지 않을 수도 있겠죠.

분명 내 취향이 시시하다고 생각될까 봐 모차르트의 음악을 가장 좋아한다고 말하지 못하는 사람도 있을 거예요.

타인의 취향 때문에 자신의 취향을 부정할 필요가 있을지 모르겠습니다. 그리고 반대로 생각해보세요. 모차르트의 음악처럼 많은 사람에게 오랫동안 사랑받아온 음악은 분명 그만한 가치가 있다고 생각할 수 있지 않을까요?

더 말을 보탤 필요 없이 가만히 모차르트의 음악을 들어보면 정말 아름답습니다. 뛰어난 기술과 빛나는 독창성이 어우러져 과하지도 덜하지도 않은 아름다운 선율을 만들어내죠. 듣고 있다 보면 왜 옛사람들이 천재를 신이 내린 사람이라고 여겼는지 알 것 같은 느낌이 듭니다. 이보다 조금 건조하게 이야기하면, 흔히 모차르트의 음악을 우아하다고 묘사합니다. 자신의 감정에 빠져 허우적대지 않는, 아주 세련된 음악이라고 하죠.

절제하는 아름다움

음악은 작곡가의 감정을 담는 게 아닌가요?

밤에 쓴 편지를 낮에 다시 읽어본 적 있나요? 아마 좀 낯간지러울 겁니다. 넘쳐흐르는 밤의 감성을 절제하지 못하고 편지 속에 전부 쏟아냈기 때문이지요. 마찬가지로 자기 감정에 도취되어 작곡을 하면 군더더기 많고 어설픈 곡이 나올 가능성이 큽니다.

하지만 모차르트의 음악은 그렇지 않아요. 가장 가난하고 힘들던 시기에 만든 음악조차 사뿐사뿐 경쾌합니다. 유별나게 길거나 복잡하지도 않고요. 모차르트 음악의 멋진 점이죠. 듣는 사람을 압박하거나 허세가 느껴지지 않습니다.

허세가 느껴진다는 게 어떤 의미인데요?

사람마다 다르게 느끼기는 하겠지만, 저는 음악에 현란한 기교가 많이 강조되거나 필요 이상으로 규모가 거창하면 허세가 있다고 느낍니다. 예를 들어 다음 페이지에서 모차르트 교향곡을 연주하는 오케스트라와 말러 교향곡을 연주하는 오케스트라를 비교해보세요. 규모에서 매우 차이가 나죠? 모차르트 음악의 절제된 아름다움을 사랑하는 사람들은 말러의 교향곡을 과장이 심하다고 할 가능성이 큽니다. 또 베토벤의 음악 역시 과한 측면이 있어요. 베토벤의 음악은 듣는 사람을 지나치게 압도하거든요.

오케스트라의 규모 차이
위는 모차르트의 교향곡을 연주하는
Mostly Mozart Festival 오케스트라,
아래는 말러의 교향곡을 연주하는
줄리아드 오케스트라이다.

생각보다 절제된 음악을 만드는 게 어려운가 봐요.

작곡가가 스스로에게 몰입하다 보면 그렇게 됩니다. 모차르트는 그 길
을 피하면서도 독창적이고 아름다운 선율을 수도 없이 만들어냈어요.

대단한 겁니다. 그래서 저는 모차르트의 음악을 깎아내리는 사람이 있다는 사실 자체가 의아했어요.

사람마다 취향은 다르니까요.

참고로 모차르트는 다른 분야의 예술가가 사랑하는 음악가로도 자주 언급됩니다. 미술에서는 특히 색채를 중시하는 화가들에게 영감을 줬던 듯해요. 라울 뒤피와 마르크 샤갈 같은 화가는 아래 그림처럼 아예 모차르트를 주제로 한 작품을 남겼습니다.

음악을 들으면서 그렸을 것 같은 그림이네요.

(왼쪽) 라울 뒤피, 모차르트에 대한 오마주, 1915년
(오른쪽) 마르크 샤갈, 음악, 1962~63년
왼쪽 그림에서는 하단의 책에, 오른쪽 그림에서는 초록색 부분에 MOZART라는 글씨가 보인다. 모차르트의 음악이 화가들에게도 영감을 주었음을 알 수 있다.

이쯤 되니 궁금해지지 않나요? 모차르트 음악의 어떤 점이 이렇게 많은 사람을 매료시켰는지, 절제된 아름다움을 만들어내는 모차르트의 작곡 비결은 과연 무엇이었을지 말입니다.

글쎄요, 그거야말로 천재적인 감각에서 나온 게 아닐까요?

사실 다른 음악가들보다 모차르트의 악보가 깔끔했던 이유는 머릿속에서 작곡을 다 끝냈기 때문만이 아닙니다. 음악 그 자체도 유독 깔끔했습니다.
모차르트 〈피아노 소나타 1번〉의 시작 부분 악보를 직접 확인해 보세요. 아주 단순하지 않나요?

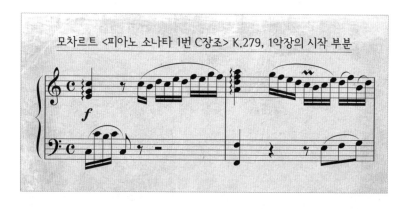

단순하다고요? 악보만 보면 상당히 복잡해 보이는데요?

다음 베토벤 〈피아노 소나타 1번〉과 〈2번〉의 악보를 보면 그렇게 말하기 어려울 겁니다. 차이가 느껴지죠?

베토벤 <피아노 소나타 1번 f단조> Op. 2-1, 1악장의 시작 부분

베토벤 <피아노 소나타 2번 A장조> Op. 2-1, 1악장의 시작 부분

확실히 모차르트의 악보가 단순하긴 하네요. 특히 베토벤 악보의 맨 처음에 붙어 있는 복잡한 표시들이 없어요.

바로 그 부분을 소개하려고 일부러 대조적인 두 작곡가의 초기 피아노 소나타들을 예로 가져왔습니다. 그 표시를 조표라고 합니다. 조표는 딱 두 가지, 플랫(♭)과 샵(#)이 있습니다. 곡 앞부분에 둘 중 어떤 조표가 몇 개나 붙어 있는지를 보면 그 곡의 조가 무엇인지 알 수 있어요.

조라는 걸 아는 게 그렇게 중요한가요?

클래식의 핵심이라고 할 수 있죠. 단적으로 곡의 제목을 짓는 관행에서도 드러납니다. 제목 자체에 조를 명시하거든요. 예를 들어 방금 본 모차르트 피아노 소나타의 정식 제목은 〈피아노 소나타 1번 C장조〉 K.279입니다. C장조가 조의 이름인데, 악보 맨 앞에 조표가 하나도 안 붙어 있는 조입니다.

한편 베토벤의 첫 번째 피아노 소나타의 정식 제목은 〈피아노 소나타 1번 f단조〉 Op. 2-1입니다. 이 곡이 f단조라는 건 악보 앞부분의 플랫 네 개를 보면 알 수 있죠. 지금은 다 암호처럼 느껴지겠지만 점점 눈에 익을 테니 난처해 할 필요 없어요.

곡의 정체성을 결정하는 요소

조를 영어로는 키(key)라고 해요. 어떤 분들은 그 말이 더 익숙하다고 하더라고요. 노래방에서 키가 낮다, 높다는 말을 자주 써서 그렇대요.

노래 반주가 좀 높거나 낮다 싶으면 키를 조절할 수 있어요. 아예 반대 성별의 키로 바꿀 수도 있고요.

익숙한 것 같아 다행이네요. 그러한 키, 그러니까 조는 총 스물네 개가 있습니다. 기본 개념은 어렵지 않은데 조의 개수가 많아서 처음엔 헷갈릴 수 있어요. 하지만 조를 이해하는 게 워낙 중요하니 조금만 더 깊이 들어가 보죠. 외울 필요까지는 없고 천천히 강의를 따라오면서 조의 개념이 무엇인지 이해해 나가면 됩니다. 그러다 보면 금세 눈에

익을 거예요.

아직까지는 괜찮은 것 같아요.

조의 개념을 이해하기 위해서는 먼저 음의 개념을 더 자세히 알아야
합니다. 앞서 시대와 지역에 따라 다른 음을 쓴다는 이야기를 했습니
다. 그 음을 선택하는 기준을 음계라고 해요. 여기서 '계'는 계단 할 때
의 계와 같습니다. 실제로 음계를 악보에 표현할 때는 음표를 아래처
럼 계단식으로 쌓아 표현하죠.

이건 그냥 도·레·미·파·솔·라·시 아닌가요?

맞습니다. 우리는 이미 특정한 음계에 따라 도·레·미·파·솔·라·시
음을 선택해서 써 왔죠. 이제 너무 당연해져서 잘 인지하기 힘들 정도
로요. 피아노 건반을 보면 그 음계가 얼마나 당연했던지, 아예 그 음계

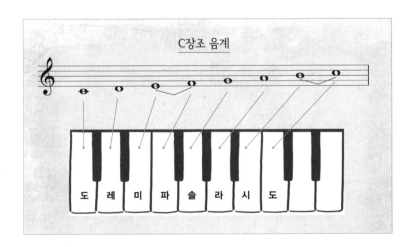

에 해당하는 건반만 치기 쉽도록 평평하고 큼직하게 만들어 놓았습니다. 그 결과가 지금 피아노의 흰 건반이에요.

어릴 때 쓰던 크레파스 상자가 떠오르네요. 수십 가지 색의 크레파스가 있어도 맨날 쓰는 색만 써서 몇몇 개 크레파스만 먼저 닳아 없어지곤 했는데….

아주 좋은 예네요. 하지만 아무래도 크레파스 색을 고르는 것보다는 음을 고를 때 더 신중했겠죠. 특히 고대 그리스에서는 사람들이 듣는 음계에 따라 성격이 달라진다고 믿을 정도로 음계에 큰 의미를 두었어요.

서양에서는 중세까지 음계 종류가 여덟 가지나 있었습니다. 그러다 17세기에 들어서 장조와 단조라는 두 가지 음계로 정리됐어요. 우리가 알고 있는 도·레·미·파·솔·라·시 역시 장조 음계입니다. 장조 음계 중에서도 도에서부터 쌓은 C장조 음계지요.

앞서 음계는 음을 선택하는 기준이라고 했죠? 오른쪽 악보처럼 C장조 음계가 선택하지 않은 검은 건반들의 음까지 추가해볼게요. C장조 음계의 특징을 발견하기 쉬울 겁니다.

샵이 붙은 음들이 몇 개 추가됐네요?

샵과 플랫은 악보 맨 앞부분에서 조를 알려주기도 하고, 이런 식으로 음표 바로 앞에 붙기도 합니다. 샵은 음을 한 단계 높이라는 표시, 플

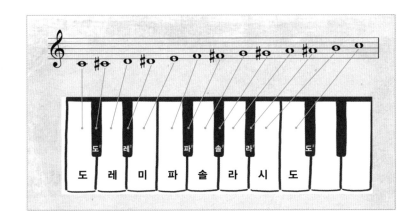

랫은 낮추라는 표시예요. 쉽게 피아노 건반으로 설명하면, 샵이 붙어 있으면 그 음의 바로 오른쪽 건반을 치고, 플랫이 붙어 있으면 그 바로 왼쪽 건반을 치면 됩니다.

알다시피 피아노 건반은 총 여든여덟 개로 이루어져 있습니다. 열두 개 건반 패턴이 옥타브 간격으로 반복되고요. 이 건반 하나하나를 우리가 인지할 수 있는 음의 최소 단위로 볼 수 있다고 했죠. 그렇다면 피아노에서 인접한 건반과 건반 사이를 음의 최소 간격이라고 할 수도 있을 겁니다. 그 간격을 반음이라고 해요.

여기서 '반'은 절반 할 때의 반이에요. 반음 간격이 두 개 합쳐지면 온전하다는 뜻으로 온음 간격이라고 하고요. 예를 들어 피아노 건반에서 보면 흰색의 도-레 건반은 딱 붙어 있는 것 같아도 그 사이에 검은 건반이 있으니 온음 간격입니다. 하지만 도-도#, 미-파는 반음 간격이에요. 사이에 아무 건반도 없이 바로 인접해 있으니까요.

샵은 반음 올리는 거고 플랫은 내리는 거라고 하셨잖아요? 그러면 도

와 레 사이에 있는 건반은 도#인가요 레♭인가요?

둘 다 됩니다. 맥락에 따라 도#이라고 할 수도, 레♭이라고 할 수도 있어요.

음악에 질서 주기

이제 온음과 반음 간격을 알게 되었으니 앞서 C장조 음계가 선택한 음 사이의 간격에 주목해 보세요. 도·레·미·파·솔·라·시·도는 온음-온음-반음-온음-온음-온음-반음 간격으로 쌓여 있다는 사실을 알 수 있습니다.

그런데 앞서 음계에 장조와 단조가 있다고 했죠. C장조 음계에서 쓰는 음을 라부터 쌓으면 바로 a단조 음계로 변합니다. 즉 a단조 음계는 라·시·도·레·미·파·솔이에요.

a단조 음계

라 시 도 레 미 파 솔 라

온음 반음 온음 온음 반음 온음 온음

그럼 C장조 음계와 a단조 음계의 음은 똑같은 거네요?

맞아요. a단조 음계도 C장조 음계와 똑같이 흰 건반에 해당하는 음들을 선택하죠. 하지만 간격에 주목해서 보면 다릅니다. 단조 음계는 온음-반음-온음-온음-반음-온음-온음 순으로 쌓은 음계니까요.

음을 쌓는 간격이 왜 중요한지 모르겠어요.

사실 음계의 핵심은 간격입니다. 음을 일정한 간격으로 쌓으면 그 각각의 음들이 고유한 기능을 갖게 되거든요. 쉽게 설명하면 이런 거예요. 도-레-미-파-솔-라-시까지 노래해 보면 꼭 다음번에 높은 도가 나와야 할 것 같은 느낌이 들지 않나요? 시가 도로 해결하려는 힘이 작용하기 때문에 그렇습니다. 시는 불안정한 음이고 도는 중요한 음이

라 그런 힘이 작동하는 거죠. 그 정도로 '도'가 중요한 음이라, 이렇게 배열된 음계를 C장조 음계라고 해요.

음계의 핵심은 그 간격 때문에 음들 사이에 위계가 만들어진다는 사실입니다. 시 다음에 도가 나와야 할 것 같은 느낌도 음들 사이의 권력 관계 때문에 생기는 겁니다.

음들 사이의 권력 관계라니 좀 생뚱맞게 들립니다. 똑같은 음들인데도 누구는 권력이 높고 누구는 낮다는 말씀인가요?

그렇다고 할 수 있습니다. 쉽게 비유하자면 같은 도시에서도 어떤 동네는 중심부고 어떤 동네는 변두리라고 하잖아요. 한 음계에 속한 음들 중에서도 중심이 되는 음이 있어요. 그 역할을 하는 게 바로 음계의 시작 음입니다.

결론적으로 말하자면 어떤 종류의 음계를 쓸지, 음계의 시작 음을 무엇으로 할지, 이 두 부분을 조절해서 음악의 질서, 즉 중심부와 주변부를 설정할 수 있습니다. 그래서 음계의 시작 음이 매우 중요하고, 그 음을 특별히 '으뜸음'이라고 부릅니다.

질서의 중심, 으뜸음

아까 장조 음계에서는 으뜸음이 도인 C장조 음계를, 단조 음계에서는 라가 으뜸음인 a단조 음계를 예로 들었던 게 기억나죠?

혹시 도와 라 말고 아무 음이나 으뜸음이 될 수 있나요?

그럼요. 12개 음 모두가 으뜸음이 될 수 있습니다. 예를 들어 중앙시장을 으뜸음이라고 치면 어떨까요? 중앙시장은 서울에만 있는 게 아니라 강릉에도 있고, 목포에도 있지요. 각자 모습은 달라도 역사적인 도시의 중심부에는 예외 없이 중앙시장이 있어요. 그리고 그 중앙시장들은 도시마다 사람과 물건이 오가는 중심부 역할을 하죠. 마찬가지로 12개 음은 자기가 맡은 특정 조에서 으뜸음으로서 중심 역할을 해냅니다.

예를 들어 동요 〈반짝반짝 작은 별〉을 부른다고 해 봅시다. "도도솔솔 라라솔 파파미미 레레도"라고 부르면 이것은 C장조 곡입니다. 그런데 조금 높여 부르고 싶어 레를 으뜸음으로 잡을 수도 있어요. 그러면 "레레라라 시시라 솔솔파#파# 미미레"하면 됩니다. 곡은 같지만 D장조예요. 으뜸음을 하나 더 높여서 미로 시작하면 "미미시시 도#도#시 라라솔#솔# 파#파#미"하는 E장조고요. 아무리 으뜸음이 달라져도 선율을 만드는 음의 간격만 같으면 같은 노래로 들리죠.

이렇게 음의 간격을 만들기 위해 장조 음계냐 단조 음계냐에 따라 샵이나 플랫을 붙이는데, 악보 맨 앞에서 일괄적으로 표시해주면 해당음이 나올 때마다 일일이 표시할 필요가 없습니다. 앞서 맨 앞의 조표를 확인하면 조를 알 수 있다고 했던 게 바로 이 때문입니다.

어렴풋이 이해가 될 것 같기도 하네요.

◀)) **솔이 으뜸음이 되는 장조 음계**를 한번 직접 만들어 볼까요? 방법은
23 간단합니다. 먼저 솔에서부터 음을 일곱 개 배열하면 됩니다.

솔부터 피아노의 흰 건반에 있는 음들을 차례대로 쌓으면 아래처럼
됩니다. 반음인 음들은 표시를 해두었습니다.

반음의 위치가 달라졌네요. 이러면 장조 음계의 간격이 아닌 거죠?

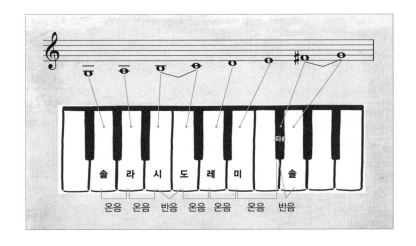

맞아요. 그래서 검은 건반을 눌러야 해요. 이때 조표를 사용합니다. 미와 파 사이의 간격을 온음으로 만들기 위해 파를 반음 올려주어야 하니까 파 앞에 반음을 올리라는 표시인 샵을 붙여주는 거예요.

솔이 으뜸음이 되는, 즉 G장조의 곡에서는 파가 나올 때마다 항상 그 앞에 샵 표시를 해야 합니다. 굉장히 번거롭겠죠? 그래서 아래처럼 악보의 앞쪽에 따로 파에 샵 표시를 해주는 겁니다. G장조 음계와 조표는 이렇게 해서 완성됩니다.

이제 악보 앞에서 파에 샵이 붙은 걸 보면 G장조라고 파악할 수 있겠네요.

흔히 조가 있는 음악의 성격을 조성이라고 합니다. 조성이 있다는 말은 결국 장조 음계나 단조 음계로 음악이 조직된다는 이야기죠.

막연히 장조는 기쁜 느낌, 단조는 슬픈 느낌이라고 알고 있었어요.

물론 장조 음계로 만들어진 곡은 밝은 느낌을 줄 확률이 높고, 단조 음계로 만들어진 곡은 어두운 느낌을 줄 확률이 높긴 합니다. 하지만 꼭 그런 건 아니에요. 참고로 알파벳으로 표기할 때는 장조 음계의 으뜸음을 대문자로, 단조는 소문자로 씁니다.

음악적 감정은 음악적 질서로부터 나온다

그런데 조성은 있을 때보다 없을 때 더 확연히 느낄 수 있습니다. 음계가 장조와 단조로 정리되지 않았던 **17세기 이전의 음악**을 잠시 들어보세요. 뭔가 어색한 느낌을 받을 수 있을 겁니다. 우리가 들어온 음악은 대부분 조성이 있는 음악이니까요.

우리나라의 음악도 음계가 다르다고 하셨는데 마찬가지인가요?

그렇죠. 서양 이외 지역의 전통 음악이나 의도적으로 조를 없앤 **무조성 현대음악에서도** 비슷한 느낌을 받을 수 있습니다. 음들 사이의 위계와 질서가 불명확하기 때문입니다. 그렇게 되면 우리에게 익숙한 음악에 비해 뭔가 공중에 떠 있는 것 같은 느낌, 맺고 끊는 게 분명하지 않은 느낌을 주죠.

악기의 목소리를 이해하는 작곡가

이제 모차르트의 곡이 깔끔하다고 했던 이야기를 다시 떠올려보세요. 모차르트는 샵이나 플랫이 적게 들어가는 조를 즐겨 사용했습니다. 확실히 작곡가마다 특별히 선호하는 조가 있는데, 그건 조마다 특유의 분위기가 있다고 여기기 때문이에요. 대다수의 음악학자들은 조가 달라지면 으뜸음의 높이뿐 아니라 곡의 분위기도 달라진다고 생각해요.

모차르트는 어떤 조를 좋아했는데요?

교향곡에서는 D장조와 C장조를 많이 사용했어요. 흔히 D장조는 즐겁고 유쾌하며 호전적이고, 그와 비슷하게 C장조는 밝고 화려하며 진취적인 조라고 얘기합니다. 모차르트 스스로 g단조를 "숭고하고 감동적인 죽음을 준비하고 죽음에 체념하게 하는 조성"이라며 특별하게

여겼다는 기록도 남아 있어요. 50여 개의 모차르트 교향곡 중에서 g단조로 된 교향곡은 단 두 곡밖에 없지만요. 영화 〈아마데우스〉 도입부에 나온 〈교향곡 25번〉이 바로 g단조입니다.

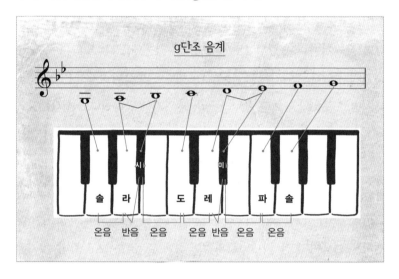

성별에 따라 선호하는 조가 다른가요?

확실한 건 목소리 음역이나 악기에 따라 소리 내기 편한 조가 있다는 사실입니다. 바이올린의 경우, 아무 조작도 하지 않은 채 활로 현을 그으면 샵이나 플랫이 붙지 않은 미·라·레·솔 음이 납니다. 따라서 바이올린을 위한 곡에서는 샵이나 플랫을 가능한 한 적게 붙인 조로 작곡해야 연주가 편해집니다.

관악기들은 다릅니다. 예를 들어 호른에서는 F장조가, 트럼펫에서는 B♭장조가 연주하기 편한데, F장조와 B♭장조는 조표에 플랫이 각각 한 개와 두 개 들어가는 조입니다. 악기 구조가 애초에 플랫이 붙은 음

을 연주하기 쉽도록 만들어진 거예요. 그래서 바이올린 독주곡을 트럼펫으로 연주할 때는 바이올린에 맞추어져 있던 조를 트럼펫에 맞게 옮겨 줘야 합니다. 피아노 역시 검은 건반이 최대한 안 들어가는 조, 즉 샵이나 플랫이 적은 조가 연주하기 편할 테고요.

작곡을 하려면 악기에 대한 이해도 있어야 하겠네요.

그럼요. 악기를 잘 알수록 좋은 곡이 나오기 마련입니다. 물론 악기를 잘 알아도 연주자를 배려하지 않고 굳이 자기가 원하는 조를 고집하는 작곡가도 있죠. 하지만 모차르트는 연주하는 악기와 자연스럽게 어울리는 조를 선택했습니다.

작곡가는 조로서 말을 건다

조는 작곡가들이 쓰는 아주 강력한 도구입니다. 특히 곡 안에서 조가 바뀌면 분위기가 달라집니다. 가사가 없는 기악곡에서는 이 조바꿈이 곡의 구조를 나타내고 드라마를 만들어가는 매우 중요한 도구예요. 혹시 모차르트가 작곡한 두 번째 곡이 기억나시나요? 모차르트가 처음으로 작곡한 곡은 계속 C장조로 유지되던 반면, 미뉴에트 안에서는 조바꿈이 일어났습니다. 시작할 때는 F장조였다가 도중에 C장조로 변화하죠.

그걸 어떻게 알 수 있나요?

아래 악보를 보면 여섯 번째 마디와 일곱 번째 마디의 시에 플랫을 무시하라는 내추럴 표시(♮)가 있어요. 그때 순간적으로 C장조의 음악처럼 바뀌어 들립니다. F장조에서는 시에 플랫이 붙지만 C장조에서는 그렇지 않기 때문입니다.

사실 조에 대해 몰라도 듣다 보면 어느 순간 곡의 분위기가 바뀌는 걸 느낄 수 있어요. 보통은 그곳에 작곡가의 의도가 담겨 있을 가능성이 커서 그 부분에 집중하면 곡을 파악해내기 쉽습니다.

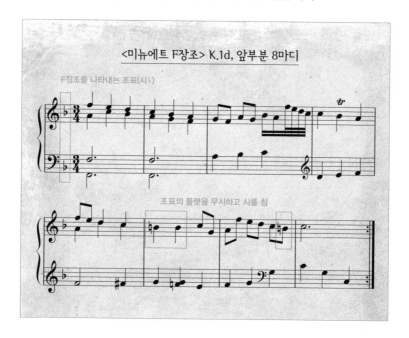

〈미뉴에트 F장조〉 K.1d, 앞부분 8마디

F장조를 나타내는 조표(시♭)

조표의 플랫을 무시하고 시를 침

이렇게 같은 곡 안에서 중간에 조가 바뀌는 현상을 조바꿈이라고 합니다. 이와 달리 아예 처음부터 어떤 곡을 원래 조와 다른 조로 연주하는 건 조옮김이라고 하는데 이 둘은 자주 혼동됩니다.

노래방에서 키를 올리거나 내리는 건 조옮김입니다. 엄마와 아빠의 음

역이 달라서 아이에게 불러주는 자장가의 음높이가 늘 달랐던 것도 일종의 조옮김이라고 할 수 있죠. 물론 〈반짝반짝 작은 별〉의 으뜸음을 바꿔 가면서 불렀던 것도 조옮김입니다. 참고로 이 곡은 모차르트가 지은 곡처럼 알려져 있습니다만 원래 18세기 초부터 프랑스에서 널리 불리던 〈아, 엄마에게 말할게요〉라는 민요예요. 모차르트가 그 민요를 주제로 삼아 **변주곡**을 작곡하기도 했고, 그 민요가 가사만 바꿔 〈반짝반짝 작은 별〉이나 〈알파벳 노래〉가 되기도 하면서 전해지고 있죠.

〈반짝반짝 작은 별〉과 〈알파벳 노래〉의 선율과 가사

모차르트 〈아, 엄마에게 말할게요〉 변주곡, 주제

아무튼 조옮김이든 조바꿈이든 이렇게 '뭔가 바뀌었다'는 느낌을 받는 것 자체가 중요합니다. 그림으로 따지면 바탕색을 바꾸는 것과 비슷한 효과라고 할 수 있어요. 그렇게 바뀌는 부분이 작곡가가 주목해서 들어줬으면 하는 부분이니까 알아주면 좋겠죠?

좀 생소하지만 음악을 듣다가 갑자기 느낌이 달라지는 원리를 알게 되어 좋네요.

다행이에요. 지금 당장은 완벽하게 이해하지 못하더라도 괜찮습니다. 물론 음악 이론을 알면 더 많은 부분이 명확히 들리겠지만, 모르고 들어도 음악이 아름답다는 점은 변함없거든요.

유년의 끝

이번 강의에서는 모차르트 음악에 어떤 특징이 있으며, 들을 때 어떤 느낌을 주는지 알아봤습니다. 흔히 그러듯 그냥 아름답다고 하고 넘어갈 수도 있지만, 이번에는 그 음악이 가진 특유의 효과가 실제로 어디에서 유래하는지 직접 음악 속을 들여다보았어요. 가장 큰 목표는 조의 개념 이해하기였습니다. 조를 이해하면 클래식이 주는 느낌에 대해 많은 부분을 이해할 수 있는데, 설명이 잘 되었는지 모르겠습니다. 이제 얼른 유년기의 모차르트에게 작별을 고하고, 완연히 성인이 된 모차르트를 만나러 갑시다. 본격적으로 프로 작곡가가 된 모차르트가 어떻게 좀 더 깊이 있고 풍부한 음악을 만들었는지 소개할 생각을 하니 제가 다 설레네요.

모차르트의 음악은 감정에 도취되거나 허세를 부리는 일 없이 우아하고 세련되었는데, 그 이유 중 하나는 조다. 조는 음들 사이의 위계를 반영하며 곡의 분위기를 결정하는 중요한 역할을 한다.

음계와 조

음계 음악에서 사용하는 음들을 계단 모양으로 쌓은 것.

> **참고** 으뜸음: 특정한 조 안에서 중심 역할을 하는 음.

조 특정한 음들 사이의 위계 때문에 만들어지는 음악의 여러 질서.

> **참고** 조표: 조를 나타내기 위해 악보의 앞에 표기하는 샵(#) 또는 플랫(♭)의 무리.

조성

음악이 장조·단조 음계에 바탕을 두는 성격. 오늘날 우리가 듣는 거의 대부분의 음악은 조성 음악이다.

> **참고** 서양 이외 지역의 전통 음악, 17세기 이전의 서양음악, 현대의 무조음악에는 조성이 없음.

모차르트 음악의 조

모차르트 음악은 주로 샵이나 플랫이 적은 조표의 조를 사용하기 때문에 깔끔한 느낌을 받을 수 있다.

> **참고** g단조: 모차르트 스스로 "숭고하고 감동적인 죽음을 준비하고 죽음에 체념하게 하는 조성"이라며 특별하게 여김.

조바꿈과 조옮김

조바꿈 곡이 진행하면서 조가 바뀌는 현상.

조옮김 연주의 편의를 위해 다른 조로 연주하는 행위.

> **예** 바이올린 독주곡을 트럼펫으로 연주하거나 노래방에서 음역이 다른 노래를 부를 때 조옮김을 한다.

IV

청년, 운명을 거부하다
- 예술가와 자의식

빈이라는 도시 앞에 홀로 선 청년

모차르트는 복종하기보다 자유를, 아버지의 품보다 독립을 택했다.
18세기 말의 빈은 몰락해가던 귀족문화가 마지막까지 남아 있던 도시였다.
자유는 결코 달콤하지만은 않았지만 모차르트는 이 향락의 도시에 정착해
피아니스트로 명성을 날렸다. 성공의 예감이 모차르트를 휘감았다.

자유가 아니면
죽음을 달라!

– 패트릭 헨리

01

부유한 하인에서
불안한 음악가로

#소나타 형식 #피아노 #하프시코드
#〈후궁 탈출〉 #〈피아노 소나타 C장조〉 K.545

어느 날 갑자기 생기는 혁명은 없습니다. 우연한 사건이 불씨일 수 있 겠지만 결국 차곡차곡 쌓인 불만들이 터져 혁명이 일어나죠. 1789년 의 프랑스혁명 역시 오랫동안 이어진 사회 모순이 폭발한 결과입니다. 특히 현실과 맞지 않는 중세적 신분 제도가 가장 큰 모순이었죠. 1756년에 태어나 1791년에 죽은 모차르트의 일생은 그 프랑스혁명에 살짝 걸쳐 있습니다. 변화를 갈망하는 사회 분위기 속에서 살았던 거 지요.

모차르트의 음악에도 그런 분위기가 반영되어 있나요?

의외로 거의 반영되어 있지 않아요. 근본적으로 모차르트의 음악 자 체가 작곡가의 가치관을 표현하는 음악이 아니었습니다. 또한 모차 르트가 주로 활동한 지역이 빈이었다는 점도 한몫했죠.

절망적인 탐닉의 도시, 빈

빈은 신성로마제국의 황가, 합스부르크 가문이 직접 통치하는 도시였고 15세기부터는 제국의 실질적인 수도 역할을 해왔던 도시였습니다. 아주 특별한 도시였죠. 오랫동안 유럽의 정치, 문화, 예술의 중심지로 자리해 왔던 곳입니다. 하지만 시대가 달라지고 있었습니다. 중세적인 체제가 붕괴하며 모차르트가 빈에 정착하는 1780년 즈음에는 급속히 몰락해가고 있었어요.

그런데도 빈 사람들은 대체로 그런 심각한 상황을 직시하지 않았습니다. 시대 변화를 외면하기로 작정한 것처럼 말이에요. 당시 기록들

오스트리아 도시 빈
빈은 특히 음악과 관련된 명소가 많다. 오늘날 빈은
사시사철 음악 공연이 펼쳐지고 전 세계에서 온
클래식 팬들로 붐비는 관광 도시기도 하다.

은 한목소리로 빈 사람들이 여흥에 몰두했고 진지한 대화를 싫어했
다고 묘사합니다. 역사학자 A. J. P. 테일러는 "빈 생활의 표면에는 즐
거움이 있을지 모르지만 그 핵심에는 절망적인 천박함이 있다"라고
표현하기도 했죠. 빈은 사치와 향락에 탐닉한 귀족 집단이 가장 마지
막까지 남아 있던 곳이었습니다.

음악을 좋아하는 집단이기도 했을 것 같아요. 결국 잘 놀고 잘 입고
돈 많이 쓰는 사람들이 모여 있었을 테니까요.

빈의 음악 관련 명소들

맞습니다. 빈은 유럽 그 어느 곳보다도 음악에 열광한 사람들이 많았던 지역입니다. 젊고 재능 있는 음악가가 능력을 뽐내기에 최적인 도시였죠. 모차르트도 빈에서 성공의 기회를 봅니다. 그 기회는 동시에 고향 잘츠부르크를 탈출할 기회기도 했어요.

잘츠부르크도 음악적으로 낙후된 곳은 아니었다고 하셨잖아요? 그리고 모차르트는 이미 다른 지역을 자주 방문하던 상황 아니었나요?

그때까지 모차르트가 다른 지역을 자주 방문할 수 있었던 건 잘츠부르크의 슈라텐바흐 대주교 덕분이었습니다. 슈라텐바흐 대주교는 엄연히 궁정 소속 음악가였던 모차르트 부자가 오랫동안 잘츠부르크를 떠

나서 여행을 할 수 있도록 허락해 주었죠. 문제는 1771년, 비교적 관대했던 슈라텐바흐 대주교가 세상을 떠나면서부터 시작되었습니다.

환대받지 못하는 음악가

슈라텐바흐 대주교의 후임은 직전까지 구르크 지역의 주교였던 히에로니무스 그라프 폰 콜로레도 대주교였습니다. 새 군주가 된 콜로레도 대주교는 도시를 개혁하고자 팔을 걷어붙였어요. 사실 슈라텐바흐 대주교는 모차르트 부자에겐 좋은 군주였지만 잘츠부르크의 재정을 악화시킨 장본인으로 평가되기도 했거든요.

예나 지금이나 관대하면서도 철두철미한 지도자를 만나기는 쉽지 않네요.

그렇죠. 콜로레도 대주교는 여러모로 슈라텐바흐 대주교와 대비되는 인물이었습니다. 전통적인 귀족 문화와 친했던 슈라텐바흐 대주교와 달리 콜로레도 대주교는 계몽주의적인 군주였지요. 신앙과 출판의 자유를

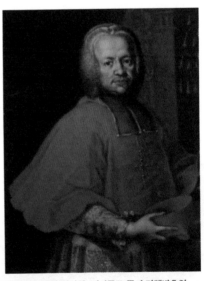

프란츠 크사버 쾨니히, 지기문트 폰 슈라텐바흐의 초상화(부분), 18세기
슈라텐바흐 대주교는 모차르트 부자가 연주 여행을 다니도록 허락해주었다.

보장하는 정책을 추진하기도 했고요. 반면 음악에는 인색해서 오페라 극장을 폐쇄하고 교회에서 연주되던 기악음악도 금지했습니다. 잘츠부르크의 풍요로웠던 음악 문화는 급격히 축소되어버리고 맙니다.

왜 극장을 없앴나요? 오페라가 불건전한 활동도 아닌 것 같은데요.

17세기 청교도 혁명에서 그랬던 것처럼 오페라를 사치의 상징으로 봤던 겁니다. 물론 오페라는 당시 가장 비싼 오락이었고, 충분히 재정 긴축의 1순위 대상으로 오를 만했습니다. 하지만 하루아침에 일거리가 없어진 잘츠부르크의 음악가들에게는 그런 정책이 날벼락 같았겠죠. 모차르트의 경우 상황이 더 나빴습니다. 하인이었던 주제에 감히 콜로레도 대주교와 자존심 싸움을 벌였기 때문입니다.

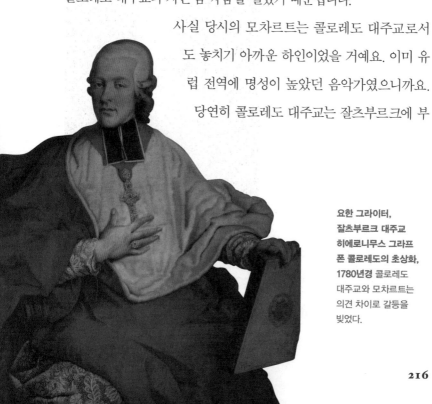

사실 당시의 모차르트는 콜로레도 대주교로서도 놓치기 아까운 하인이었을 거예요. 이미 유럽 전역에 명성이 높았던 음악가였으니까요. 당연히 콜로레도 대주교는 잘츠부르크에 부

요한 그라이터, 잘츠부르크 대주교 히에로니무스 그라프 폰 콜로레도의 초상화, 1780년경 콜로레도 대주교와 모차르트는 의견 차이로 갈등을 빚었다.

임하기 전부터 모차르트를 알고 있었을 겁니다. 모차르트가 교황청에서 황금박차 훈장을 받는 자리에 참석했을 가능성도 크다고 하니 어쩌면 아주 오래된 인연이었을 수도 있고요.

그렇다면 콜로레도 대주교가 모차르트를 애지중지했을 것 같은데 왜 사이가 안 좋았나요?

콜로레도 대주교는 모차르트를 하인으로서 길들이려고 했습니다. 그래서 다른 하인들처럼 하인용 식탁에서 식사하고, 부르면 올 수 있도록 늘 대기 상태로 있으라고 명했죠. 그동안 높은 귀족들의 환대에 익숙했던 모차르트는 콜로레도의 이런 조치에 충격을 받았습니다. 이즈음에 모차르트가 쓴 편지 한 대목을 인용해보죠. "저는 제가 시종이라는 사실을 몰랐어요. 매일 아침 몇 시간 동안 대기실에서 빈둥거려야 합니다. 이것이 제 임무의 일부라고는 전혀 상상하지 못했습니다."

한때는 천하의 마리아 테레지아의 무릎 위에서 놀았었는데…. 이제 모차르트가 현실에 직면해야 할 때가 온 것 같네요.

하인이라는 운명을 거부하다

모차르트가 오만하고 또 하인 신분이면서 굉장히 투덜거렸다고 느낄지도 모르겠지만, 이런 투덜거림은 당시에 음악가의 자의식이 변하고 있었다는 걸 보여줍니다. 음악가가 자기 신분에 불만이 생긴 거니까

요. 모차르트보다 윗세대 음악가인 하이든만 해도 하인이라는 운명을 받아들였어요. 하이든이 고용주였던 에스테르하지 공작과 쓴 근로계약서를 보면 계약서의 내용이 오늘날 '교향곡의 아버지'라고 불리는 하이든의 명성과는 좀 거리가 있습니다.

계약서에 따르면 하이든은 기본적으로 궁의 공연에 쓰이는 모든 음악을 책임져야 했습니다. 공연은 물론이고 무도회, 식사 중에 배경으로 연주될 음악까지 작곡해야 했어요. 1765년 새로 갱신한 계약서에는 더 부지런히 작곡할 것, 특별히 바리톤 곡을 많이 작곡할 것 등의 조항이 추가되기도 합니다.

에스테르하지 공작이 바리톤 가수의 노래를 좋아했나요?

여기서 말하는 바리톤은 가수가 아니에요. 보통 바리톤이라고 하면 남성 성악가의 포지션 이름이라고 여기지만, 같은 이름의 금관악기도 있고, 현악기도 있습니다. 하이든이 많이 작곡해야 했던 곡은 현악기 바리톤을 활용한 곡이지요. 첼로처럼 활로 켜는 중심 현들이 있고 옆에 별도로 하프처럼 뜯을 수 있는 현이 부착된 악기인데 아마 본 적 없을 겁니다. 당시나 지금이나 인기가 없어서 잘 연주하지 않거든요. 비슷하게 낮은 음역을 담당하는 현악기로 첼로라는 우수한 악기가 있는데 굳이 바리톤을 사용할 이유가 없죠.

문제는 하필 에스테르하지 공작이 연주할 수 있었던 악기가 바리톤이었던 겁니다. 공작은 실력이 썩 좋지 않았지만 연주를 매우 즐겼다고 해요. 하이든은 고용주를 위해 바리톤과 바이올린과 첼로가 함께

연주하는 3중주를 165곡이나 작곡했습니다. 물론 바리톤 연주자가 돋보일 수 있도록 섬세하게 배려하는 것도 잊지 않았지요. 바리톤 연주의 난이도가 높지 않으면서도 바이올린이나 첼로 소리에 묻히지 않게, 그러면서도 바리톤 솔로 연주 부분이 꼭 들어가도록 작곡했습니다.

하이든 같은 출중한 작곡가가 잘 연주되지도 않는 악기를 위해서 165곡이나 작곡해야 했다니, 이거야말로 재능 낭비네요.

현악기 바리톤

그걸 아쉬워하는 연구자들이 있죠. 심지어 하이든은 그렇게 쉴 새 없이 작곡하는 와중에 연주자들 연습도 시켜야 했고 악기 보수나 악보 관리도 맡아야 했어요. 참고로 악보 관리는 절대 쉬운 일이 아닙니다. 지금도 오케스트라마다 따로 악보부가 있을 정도로 일이 많아요. 일단 오케스트라 단원이 한두 명이 아닌 데다가, 같은 곡일지라도 악기마다 다른 악보를 쓰고, 악보가 여러 판본으로 나와서 헷갈리지 않게 잘 관리해야 합니다.

하이든이 직접 악기 보수까지 했다고요?

적어도 음악과 관련된 모든 일이 하이든의 책임이었다는 뜻이죠. 그 외에도 '연주 시에는 흰 스타킹을 신어야 한다', '얼굴에는 분칠을 하

고 머리는 땋거나 가발을 써야 한다', '다른 음악가들과 필요 이상으로 친하게 지내지 말아야 한다' 등 지금 기준으로는 말도 안 되는 규정이 많습니다. 당대 최고의 음악가 하이든이 이 정도였으니 다른 음악가들은 더했을 겁니다.

내심 하이든도 불만이 많았을 것 같은데요.

그랬다면 30년이나 근속할 수 없었을 거예요. 하이든은 유니폼과 가발을 착용해야 하는 궁의 규제를 가끔 불평했지만 기본적으로 음악에 정진할 수 있는 자기 직장에 무척 만족했습니다. 자신의 음악과 재능을 인정해주는 에스테르하지 공작을 진심으로 존경하며 즐겁게 일했다고 합니다.

하이든이 그랬다면, 콜로레도 대주교가 모차르트에게 복종을 가르쳐야겠다고 생각할 만하네요.

에스테르하지 궁전
현재 오스트리아에 위치한 에스테르하지 궁전은
건축될 당시에는 헝가리의 영토였다.
하이든이 생의 대부분을 보냈다는 이 궁전은
오늘날까지 관광객의 발길이 이어지는 관광 명소이다.

콜로레도 대주교도 모차르트 때문에 스트레스를 많이 받았을 겁니다. 모차르트처럼 잘난 척하면서 말도 안 듣고, 허구한 날 해외여행을 허락해 달라고 조르고, 어떻게든 다른 직장으로 떠날 궁리만 하는 하인을 그전까지는 만난 적이 없었을 테니까요. 하여간 모차르트로서는 "잘츠부르크를 알린답시고 유럽을 돌아다니지 말고 잘츠부르크에 머물면서 잘츠부르크를 위한 작품을 쓰라"는 콜로라도 대주교가 원망스러웠겠지만, 결과적으로 후대 사람들한테는 좋은 일이었다고 할 수 있죠. 이때 모차르트가 잘츠부르크에 머물면서 걸작이 쏟아져 나왔거든요.

그러던 1777년 8월, 콜로레도 대주교는 연주 여행을 허락해 달라는 청원서를 받았습니다. 모차르트의 이름이 적힌 청원서였습니다. 실제로는 모차르트의 아버지 레오폴트가 보낸 것이었죠. 청원서에는 "저처럼 하느님으로부터 많은 재능을 받은 자라면 그 재능을 이용해 저와 부모님에게 더 나은 삶이 되는 방향으로 나아가야 할 의무가 있습니다"라는 구절이 적혀 있었어요. 콜로레도 대주교는 하느님까지 들먹이는 모차르트 부자를 참을 수 없었고, 결국 아버지와 아들에게 "출세를 위해 어디든 마음대로 갈 것을 성서에 따라 허락한다"라는 답신을 하면서 둘 다 해고해 버렸습니다.

감히 대주교에게 하느님을 운운하며 협박하다니, 레오폴트가 너무 나갔네요.

맞아요. 여행을 원했지 해고를 원했던 게 아니었던 레오폴트는 눈앞

이 깜깜했을 겁니다. 결국 레오폴트는 콜로레도 대주교에게 자비를 구했고, 다행히 해고를 면했어요. 다시는 여행을 가겠다는 이야기를 꺼내지 못하는 신세가 됐지만요. 하지만 레오폴트와 달리 모차르트는 굽히지 않았어요. 모차르트는 처음으로 어머니와의 연주 여행을 강행했습니다.

대가를 부른 자유

연주 여행에서 모차르트의 어머니가 얼마나 힘들었는지는 당시 레오폴트에게 보낸 편지 내용에 잘 드러납니다. 지독히 외롭고 숙소도 형편없었지만 불평조차 못했습니다. 온 가족이 모차르트에게 돈을 쏟아 부어 빚에 쪼들리는 상황이었으니까요.

> **나의 사랑하는 남편**
>
> 당신의 5월 28일 자 편지를 6월 9일에 받았어요. 당신과 난네를이 모두 건강하다니 다행이에요. 하느님 감사합니다. 볼프강과 나는 그럭저럭 괜찮아요. 나는 어제 출혈이 있었던지라 오늘은 편지를 길게 쓰지 못할 거예요.
>
> 이곳에서 나의 삶은 너무 불행해요. 아침부터 밤까지 혼자 방 안에 틀어박혀 감옥살이하는 거나 마찬가지죠. 방은 너무 어둡고 형편없어서 종일 햇볕 한 자락도 쐬기 힘들어요. 창밖으로 보이는 것이라곤 손바닥만 한 마당밖에 없고요. 비 오는 날만 빼고는 날씨가 어떤지 전혀 알 수 없어요. 뜨개질이라도 좀 해보려고 했지만 방은 어둡고 손

가락은 시려서 그것도 만만치 않네요. 불을 때도 방은 추워요. (..)
볼프강은 아침 일찍 집을 나서서 콩세르 스피리튀엘 감독인 르그로 선
생 댁에서 작업해요. 그러니 나는 온종일 볼프강의 얼굴을 볼 수가 없
어요. 이렇게 더 지내다가는 말하는 법을 완전히 잊을 것 같아요.
그만 써야겠어요. 팔도 너무 아프고 눈도 너무 아파서 더는 못 쓰겠어요.

1778년 6월 12일 파리에서

아내 모차르트

어머니가 고생이네요. 건강도 좋지 않은 것 같고요.

실제로 모차르트의 어머니는 이 편지를 쓰고 얼마 지나지 않아 파리
에서 세상을 떠났습니다. 외지에서 홀로 어머니의 장례를 치른 모차
르트는 1년 4개월 만에 쓸쓸히 잘츠부르크로 돌아옵니다. 기대했던
뮌헨과 파리, 만하임 궁정에서 취직하는 데에도 실패하고 어머니까지
잃은 채로 말이에요. 다행히 콜로레도 대주교는 다시 모차르트를 채
용했습니다. 모차르트를 궁정 오르간 연주자로 임명하고, 떠나기 전
보다 세 배 많은 급료를 지급했죠. 맡은 일을 끝내기만 하면 여행도
언제든 갈 수 있다고 허락했고요.

그동안 콜로레도 대주교도 내심 후회하고 있었던 걸까요?

글쎄요, 말로는 허락했지만 여전히 모차르트가 잘츠부르크 궁정의

일 외에 다른 일을 하는 걸 싫어했어요. 심지어 다른 일을 하면 방해를 했습니다. 고용주 입장에서 당연했겠지요.

🔊 27 앞서 모차르트가 오페라 〈이도메네오〉 서곡을 머릿속에서 통째로 작곡한 일화를 얘기했었습니다. 그 오페라는 1781년 뮌헨의 축제에서 초연되었는데, 결과는 대성공이었죠. 뮌헨의 선제후 카를 테오도어도 극찬했고, 황제인 요제프 2세까지 오페라 〈후궁 탈출〉의 작곡을 맡겼으니까요. 기뻤던 모차르트는 자기의 스물다섯 살 생일과 작품의 성공을 기념하는 축하연까지 열었다고 합니다.

그런데 그때 빈에 있던 콜로레도 대주교가 한창 뮌헨에서 인기를 끌던 모차르트를 굳이 자신의 곁으로 불러들였습니다. 그리고 자기가 주최한 음악회에서 신작을 세 개나 발표하게 하고 수고비로 4두카트를 주었죠. 만약 모차르트가 콜로레도에게 잡히지 않고 빈에서 같은 시간에 열린 툰 공작의 파티에 갔다면 50두카트를 벌 수 있었다고 해요. 게다가 툰 공작의 집에는 황제 요제프 2세가 머물고 있었습니다. 돈도 돈이지만 황제 앞에서 자신을 알릴 기회를 놓친 셈이죠.

모차르트는 의도적인 방해라고 느꼈겠는데요.

맞습니다. 그래서 결단을 내렸죠. 1781년 6월 콜로레도 대주교가 머물던 빈 궁정에 찾아가 궁정 관리였던 아르코 공작에게 사표를 제출한 겁니다. 이때 모차르트가 꽤 불손하게 굴었던 모양입니다. 아르코 공작이 모차르트의 엉덩이를 걷어찼다는 기록이 남아 있거든요. 어쨌든 콜로레도 대주교로부터 벗어나는 데 성공했으니 이 정도 모욕

은 얼마든지 감내할 수 있었을 겁니다.

아쉬운 점은 모차르트가 대주교를 떠난 후에 종교 음악을 거의 작곡하지 않았다는 사실입니다. 의무에서 벗어난 모차르트야 홀가분했겠지만 그의 종교음악을 사랑하는 사람들에게는 참 안타까운 일이죠.

종교 음악이라면 종교 예식에서 쓰는 음악인가요?

그때는 그랬지만 지금은 아니에요. 가끔 특별한 이벤트로 연주할 수는 있지만, 요즘 종교 예식에서는 그렇게 긴 음악을 잘 연주하지 않습니다.

모차르트의 종교 음악 중 가장 유명한 〈대관식 미사 C장조〉 K.317을
들어 볼까요? 모차르트 음악을 가볍다고 생각했다면 그 깊은 거룩함에 깜짝 놀랄 겁니다. 게다가 종교 음악이라서 지루할 것 같지만 모차르트의 종교 음악은 오페라만큼이나 흥미진진해요. 실제로 모차르트는 이 미사의 한 부분을 2년 후에 오페라 〈이도메네오〉를 작곡할 때 그대로 가져다 쓰기도 했죠. 〈대관식 미사〉의 '하늘에 계신 하느님께 영광' 부분이 〈이도메네오〉에서는 **크레타섬 사람들이 난파된 배의 선원들을 맞이하며 부르는 노래**로 나와요.

참고로 '대관식 미사'라는 이름은 작곡한 지 10년도 더 지난 후에 붙여진 겁니다. 1790년에 레오폴트 2세가 신성로마제국 황제로 즉위했는데, 그의 대관식을 기념하는 유럽 각지의 미사들에서 이 곡이 널리 연주되었거든요. 그래서 사람들이 '대관식 미사'라고 부르게 된 거예요.

헤르베르트 폰 카라얀과 교황 요한 바오로 2세
1985년 바티칸에서 교황 요한 바오로 2세가 집전한
미사에 모차르트의 〈대관식 미사〉가 미사 음악으로
사용되었다. 연주는 카라얀이 지휘하는 베를린 필하모닉
오케스트라가 맡았다. 〈대관식 미사〉를 지휘하기 위해
온 카라얀이 교황과 이야기를 나누고 있다.

잘츠부르크 궁정에서 나오고 나서 종교 음악을 만들지 않았다니 모
차르트의 신앙심이 그리 깊지는 않았나 봐요.

일단 모차르트의 신앙심이 어느 정도였는지를 증명할 자료는 남아 있
지 않습니다. 그럼에도 신앙심이 깊었다고 확신하는 사람들이 많아
요. 모차르트의 종교 음악을 듣다 보면 신을 향한 깊은 마음 없이는
이런 음악을 절대 쓸 수 없었을 거라는 생각이 들고 마니까요.

잘츠부르크 탈출

모차르트의 삶은 콜로레도 대주교에게서 벗어난 후 완전히 달라집니
다. 이제 아무도 모차르트에게 지시를 내리지 않게 됐죠. 드디어 갈망

하던 자유를 얻은 겁니다.

그건 그렇지만 직장을 그만두었으니 막막했겠네요. 이제 아버지나 어머니가 함께 연주 여행을 다녀줄 수도 없게 되었고….

모차르트는 괜찮았을 겁니다. 애인 콘스탄체의 집에서 하숙하면서 몸도 마음도 의지할 수 있었거든요. 반면 레오폴트는 아니었어요. 모차르트가 어떤 아들입니까? 인생을 걸고 길러낸 아들이잖아요. 그래서 콘스탄체와의 결혼을 심하게 반대했습니다. 순진한 아들이 가난한 집안에서 쳐놓은 덫에 걸렸다고 확신했을 뿐만 아니라 아들이 자기 품을 떠난다는 점을 받아들이지 못했던 것 같아요.

레오폴트의 생각대로 콘스탄체에게 실제로 문제가 있었나요?

콘스탄체가 실제로 어떤 사람이었는지에 대해서는 학자마다 의견이 다릅니다. 낭비벽이 있었고 나중에 모차르트의 제자와 염문을 뿌렸다는 점에 주목해 악독한 사람이었다고 평가하는 사람이 있는가 하면, 모차르트에게 진정한 사랑을 느끼게 해 준 따뜻한 성격의 소유자였다고 평가하는 사람도 있죠.
아무튼 모차르트는 아버지 레오폴트의 상실감에 대해 별로 신경 쓰지 않았던 듯합니다. 1782년 여름에 레오폴트에게 보낸 편지에는 "아버지가 결혼을 반대하는 게 너무 고통스러워 아무 일도 못 하고 있습니다"라고 적었지만, 실제로는 작곡을 하느라 여념이 없었지요. 뮌헨

페르낭 코르몽, 총애를 잃은 애첩, 1872년 추정
유럽인이 상상한 하렘. 두 명의 여성은 거의 벗고
있다시피 하다. 앉아 있는 사람이 술탄으로 보인다.

에서 모차르트를 눈여겨본 요제프 2세의 의뢰로 오페라 〈후궁 탈출〉
을 만들고 있었거든요.

〈후궁 탈출〉이라면 후궁이라는 곳에서 탈출한다는 의미인가요?

원제에서 후궁은 세라이(Serail)라는 독일어로, 터키 궁궐에 있는 하렘
을 뜻합니다. 터키는 당시에 유럽, 서아시아, 북아프리카 세 대륙에 광
대하게 걸쳐 있던 오스만제국이었죠. 오스만제국의 황제를 술탄이라
고 하고 그 술탄의 부인들이 모여 생활한 폐쇄된 구역을 하렘이라고
합니다.

〈후궁 탈출〉

하렘이라는 배경이 독특하기는 하지만 〈후궁 탈출〉의 전체 줄거리는 보편적인 구원 서사입니다. 납치된 연인을 구하기 위해 건축 기사로 위장하고 하렘에 잠입한 주인공이 모두를 무사히 탈출시키는 내용이죠. 참고로 18세기 유럽에서는 터키풍이 상당히 인기가 있었습니다. 특히 신성로마제국의 수도였던 빈에서는 터키 스타일 가구, 터키 복장과 장신구, 터키산 담배나 사탕까지 크게 유행했어요.

신성로마제국과 터키가 친했을 것 같진 않은데 신기하네요.

친했을 리 없죠. 아래 지도처럼 오스만제국과 신성로마제국은 오랫동안 국경을 맞대고 적대하는 관계였습니다. 16세기에 페르시아의 사파비 왕조와 이집트의 맘루크 왕조까지 누르며 부상한 오스만제국은

18세기 오스만제국의 영토 ▦

그 이후로 가톨릭 세계를 계속 위협했어요.

적국의 문화를 탐닉하는 태도가 이상하게 느껴질지도 모르지만, 생각해보면 지금도 잘 모르는 문화를 대할 때 그런 태도를 갖기 쉽습니다. 모르면 신비롭게 여길 수 있으니까요.

우리나라에서 북유럽 스타일이니, 이태리 패션이니 하는 식으로 자세히 모르는 문화를 동경하는 것처럼 말인가요?

크게 보면 그것도 다른 문화를 근거 없이 단순화하는 거라고 할 수 있겠네요. 마찬가지로 터키를 포함해 중국, 인도, 일본 등을 뭉뚱그린 '동양'은 당시 유럽인에게 선망의 대상이었습니다.

동시에 두려움의 대상이기도 했고요. 과거에 유럽인을 잔인하게 학살했다고 알려진 몽골제국이나 이슬람 세계에 대한 공포감이 있었으니까요. 두 페이지 앞의 그림처럼 미개하거나 우스꽝스러운 대상으로 그리기도 했습니다.

설마 모차르트의 작품에도 그런 불쾌한 시각이 반영된 건 아니겠죠?

모차르트가 각본을 직접 쓰지는 않았지만 그런 시각이 〈후궁 탈출〉에 반영된 건 사실입니다. 특히 술탄의 하렘을 지키는 오스민이라는 인물에서 대표적으로 드러나죠. 오스민은 '무시무시한' 터키인답게 하렘에서 도망치던 주인공들에게 **"머리통을 밧줄에 매달았다가 뜨겁게 달군 꼬챙이에 꿰어 불에 지진 다음 물에 담갔다가 마지막으**

〈후궁 탈출〉의 한 장면
오스민이 하녀 블론데를 유혹하고 있다.
메트로폴리탄 오페라하우스 공연.

로 껍질을 벗길 테다"라며 의기양양하게 잔인성을 드러냅니다. 동시에 짝사랑하는 여인 앞에서는 쩔쩔매며 애교를 부리는 우스꽝스러운 모습을 보이기도 하고요.

모차르트는 그 오스민 캐릭터에 당시 안 좋은 감정이 있었던 콜로레도 대주교를 대입해 조롱하고 싶었던 것 같아요. 그리고 자신을 극 중에서 오스민과 대립하는 주인공 역할에 감정이입했고요. 하렘에서 여자 주인공을 구해 탈출하는 주인공의 모습이 막 잘츠부르크를 탈출해왔던 자신과 겹쳐 보였겠죠. 게다가 여자 주인공의 이름은 자기 애인의 이름과 같은 콘스탄체였으니 더욱 주인공에게 자기감정을 이입할 수 있었을 거예요.

아무튼 〈후궁 탈출〉은 큰 성공을 거두었습니다. 모차르트는 이 성

공으로 적어도 밥은 굶고 살지 않으리라는 확신을 할 수 있었죠. 〈후궁 탈출〉이 초연되고 3주가 지난 1782년 8월 4일, 결국 모차르트는 레오폴트의 허락을 받지 못한 채로 콘스탄체와 결혼해요. 이로서 콜로레도 대주교와 아버지의 영향권에서 완전히 벗어나게 되었습니다.

음악가로 먹고사는 법

레오폴트가 콘스탄체를 탐탁지 않게 여기리라는 건 모차르트도 충분히 예상했습니다. 하지만 누나인 난네를마저 그럴 줄은 몰랐던 것 같아요. 결혼하고 얼마 지나지 않아 콘스탄체가 난네를에게 보냈던 장문의 편지에도 난네를은 싸늘한 답장만을 보냈습니다. 결혼 1년 반 만에 동생 부부가 잘츠부르크를 방문했을 때도 냉대했고요.

동생을 뺏긴 기분이 들어서였을까요?

글쎄요, 일단 난네를은 무책임하게 결혼해버린 동생이 원망스러웠을 것 같습니다. 동생을 잘되게 하려고 온 가족이 희생했는데 집안을 일으키지는 못할망정 가난한 집안과 연을 맺었으니 말이죠. 모차르트가 결혼하고 2년 후, 난네를은 레오폴트의 노후 보장을 조건으로 돈 많은 남자와 결혼해야 했습니다. 결혼 전에 500플로린을 받고 첫날밤을 지낸 다음 500플로린을 더 받는다는 조건의 결혼이었어요. 신랑은 나이도 많고 두 명의 전처 사이에서 낳은 자식이 다섯이나 있는

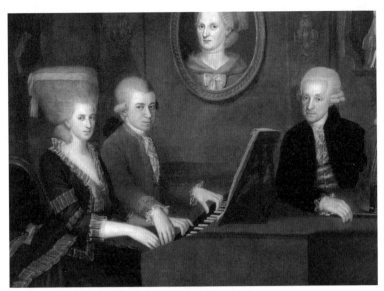

요한 네포무크 델라 크로체, 모차르트 가족, 1780년경
난네를과 모차르트, 아버지 레오폴트 모차르트의 한때. 어머니 아나 마리아는 둥근 액자 속에
그려져 있다. 모차르트의 가족들은 모차르트에게 온 정성을 쏟아 부었지만 모차르트는 허락받지
못한 독립과 결혼으로 가족들에게 실망만 안겨주었다.

사람이었습니다. 어쨌든 난네를과 비교하자면 모차르트가 무책임하
게 느껴지는 게 사실입니다.

예나 지금이나 음악을 하려면 돈이 많아야 했나 봅니다. 오랫동안 동
생을 작곡가로 만들기 위해 가족 전체가 쪼들리며 살았으니 누나의
배신감이 이해가 돼요.

음악이 특별히 다른 예술보다 돈이 많이 들지는 않습니다. 하지만 다
른 예술과 달리 그 자체로 상품이 되기 어렵긴 하죠. 이를테면 화가에
게는 팔 수 있는 그림이 있습니다. 그림을 그려 놓고 조금씩 팔면 먹고

살 가능성이 있어요. 하지만 음악가에겐 반드시 청중이 필요합니다. 결국 취직을 하거나 늘 일정한 수의 사람들이 음악을 들어줘야 먹고 살 수 있죠.

녹음해서 음반을 팔 수 없었던 시대에는 음악회의 청중이 있어야만 돈을 벌 수 있었겠네요.

게다가 음악회를 열어도 큰돈을 벌지는 못했습니다. 연주회 장소도 빌려야 하고 악보도 마련해야 하고 연주자들 임금도 지불하다 보면 여기저기 비용이 드는 곳이 너무 많았거든요. 모차르트가 활동하던 시기에는 악보 출판 시장도 발달하지 않았기 때문에 음악가가 먹고 살 길이 지금보다 훨씬 적었습니다.

사실 지금도 음악가가 먹고살 길이 그리 많지는 않은 것 같습니다. 20세기에 음반이라는 매체가 생기기는 했지만, 음반 생산 구조에서 음악가는 더욱 소외될 뿐이에요. 제작, 유통, 판매 등 여러 단계로 이루어진 과정에서 음악가가 할 수 있는 역할이라곤 음원 제공뿐이고, 그래서 이익의 대부분을 음반사나 유통사가 가져가는 게 보통이죠. 그때나 지금이나 음악가들이 들쭉날쭉한 수입을 보충하기 위해 자주 쓰는 방법이 바로 '레슨'인데, 모차르트도 예외가 아니었습니다. 모차르트는 정기적으로 피아노를 배우러 오는 서너 명의 제자를 확보해서 수입 문제를 해결했어요.

서너 명만 가르쳐도 생계를 유지할 수 있었단 말인가요?

충분했습니다. 당시 모차르트가 레오폴트에게 보낸 편지에 "네 명의 학생이 있고 그들에게 6뒤르카씩 받고 있어서 식구를 부양하는 데 문제가 없다"라고 했어요. 한번은 "빈에서는 두 명의 학생만 있으면 잘츠부르크에서 살 때보다 더 잘 살 수 있다"라고 말한 적도 있었어요. 실제로 빈에서 모차르트는 12회 수업에 6뒤르카를 받았는데, 그 액수는 잘츠부르크에서 레오폴트가 바이올린 수업으로 받은 돈의 10배가 넘습니다.

두 악기 두 도시

모차르트와 레오폴트의 레슨비 격차는 언뜻 이해가 안 될 거예요. 모차르트가 유명했다고 하지만 레오폴트도 궁정 오케스트라의 부악장이자 최고 권위의 바이올린 교수법 책을 편찬한 저자였어요. 음악 선생으로서는 아들에게 절대 뒤지지 않는 경력이 있었습니다.

그럼 왜 그런 차이가 났던 건가요?

일단 바이올린 교습을 받으려는 학생이 많지 않았어요. 예나 지금이나 바이올린은 진입 장벽이 높아서 아마추어들에게 피아노보다 인기가 없습니다. 바이올린 초보자의 연주를 들어본 적 있을지 모르겠는데, 정말 거슬리는 소리가 납니다. 들을 만한 소리로 연주하는 데만 평균 4년 정도 걸려요. 웬만한 열정을 가진 아마추어가 아니라면 이 기간을 견디기가 어렵죠.

연주 방법과 자세도 바이올린이 피아노보다 더 불편합니다. 바이올린을 연주하려면 왼손으로 정확한 음을 짚는 동시에 오른손으로 활을 조절해야 해요. 그리고 왼손으로 악기를 받쳐 들면서 오른손으로 활을 움직일 공간을 확보하기 위해 몸을 좀 비틀어야 합니다. 반면에 피아노는 그냥 건반을 누르기만 하면 소리가 나고 자연

바이올리니스트 막시밀리안 필저
바이올린은 악기를 받쳐 들고 몸을 비틀어서 연주해야 한다.

스럽게 앉아서 연주할 수 있습니다. 그래서 피아니스트들은 같은 시간을 연습해도 다른 악기 연주자들보다 피로를 훨씬 덜 느낀답니다. 게다가 바이올린은 악기 값이 정말 비싸요. 피아노의 가격도 고가이긴 하지만 공산품이기 때문에 특수한 경우를 제외하면 상식적인 가격대가 형성되어 있습니다. 그런데 바이올린 가격은 정말 끝도 없이 올라갑니다. 좋은 바이올린은 아파트 한 채를 들고 다니는 셈이라고 말할 정도니까요. 활 하나가 천만 원이라고 해도 전혀 놀랍지 않습니다. 물론 공장에서 찍어낸 저렴한 바이올린도 있지만, 제작자에 따라 악기 소리 차이가 워낙 크다 보니 연주자들은 점점 더 비싸고 좋은 악기를 찾을 수밖에 없게 되지요. 이렇게 바이올린보다 피아노가 여

러모로 아마추어가 배우기에 적당하기 때문에, 바이올린 선생님이었던 레오폴트보다 피아노 선생님이었던 모차르트가 레슨비를 더 높게 부르기 쉬웠을 거예요.

하지만 모차르트와 레오폴트의 레슨비 격차의 가장 큰 이유는 살고 있는 도시의 차이였던 것 같습니다. 빈의 소비 수준은 변방의 종교 도시인 잘츠부르크와 비교하면 천양지차라고 할 만큼 높았습니다. 아무리 신성로마제국이 쇠퇴 중이었다 해도 빈은 제국의 수도였습니다. 황실 가족뿐 아니라 제후, 공작, 백작들도 일 년에 몇 달씩 빈에서 지냈고, 아낌없이 돈을 썼어요.

그런 사람들이 많아서 음악 과외에도 고액을 쏠 수 있었던 거군요.

맞아요. 모차르트가 레오폴트와 콜로레도 대주교로부터 독립할 수 있었던 것도 흔쾌히 피아노 과외를 받을 수 있었던 빈 사람들 덕분입니다.

"지금 빈은 건반 악기의 나라예요."

물론 빈의 모든 음악가가 개인 교습으로 먹고살 수 있었던 건 아닙니다. 모차르트가 운이 좋았죠. 당시 피아노가 유행하지 않았다면 고액 과외 자리를 쉽게 구하지 못했을지도 모릅니다. 모차르트가 '자유 선언'한 자신을 나무라는 레오폴트에게 보낸 편지에 당시 빈에서 피아노가 얼마나 인기 있었는지 잘 드러나 있습니다.

가장 존경하고 사랑하는 아버지

부디 걱정하지 마세요. 제게 좋은 일이면 아버지께도 반드시 좋은 일이 될 테니까요. 빈 사람들의 변덕이 심한 것은 분명한 사실이지만, 연극에 대해서만 그렇습니다. 제 음악은 굉장히 인기 있어요. 저는 여기서 성공할 것이라고 확신합니다.

지금 빈은 확실히 '건반 악기의 나라'예요. 그러니 최소한 몇 년 정도는 제 인기가 계속되겠죠. 저는 그동안 돈과 명예를 얻을 겁니다. 게다가 세상에는 수많은 도시가 널려 있으니 다른 곳에서도 얼마든지 기회를 잡을 수 있고요.

그럼 안녕히 계세요. 아버지의 손에 천 번의 입맞춤을, 사랑하는 누나에게는 따뜻한 포옹을 보냅니다. 언제까지나 아버지의 가장 충실한 아들이.

1781년 6월 2일 빈에서

볼프강 아마데우스 모차르트

피아노는 단지 배우기 쉬웠기 때문에 유행했나요?

빈에서 피아노가 유행한 데에는 비교적 진입 장벽이 낮다는 이유 외에도 여러 이유가 있습니다. 일단 피아노가 적당히 고가였기 때문에 사치품의 역할을 할 수 있었던 것을 들 수 있습니다. 1796년 출간된 『음악연감』을 통해 유추하면 이 당시 피아노 한 대의 가격이 175~650플로린 정도였다고 합니다. 빈 궁정의 하급 관리가 300~400

플로린의 연봉을 받았다고 하니 꽤 비쌌던 거죠. 하지만 아예 꿈도 꾸지 못할 만한 가격은 아닙니다. 그래서 피아노는 귀족적인 삶의 증거처럼 여겨졌고 귀족들뿐만 아니라 의사, 변호사, 교수, 정부 관료처럼 부유하고 교육받은 사람들은 자신의 귀족적 취향을 증명하기 위해 집에 피아노 한 대쯤 있어야 한다고 생각하게 되었습니다. 나름대로 효율적인 소비의 대상이었던 거지요.

그러면서 피아노를 배우려는 사람들도 늘어났습니다. 1799년 나온 '음악종합신문'에 따르면 당시 인구 22만 명이던 빈에서 300명이 넘는 피아노 선생이 활동하고 있었다고 해요. 그 선생님들이 다섯 명씩만 가르쳐도 학생이 1,500명이니 시대를 고려해보면 꽤 많은 수가 피아노를 배우고 있었던 겁니다. 그 대부분이 여성이었고요. 현재까지도 피아노는 남자아이보다 여자아이에게 어울리는 악기로 여겨지죠. 물론 프로 연주자로 가면 상황은 다르지만요.

제 주위에도 피아노를 배웠다는 사람은 여성이 많은 것 같아요. 왜 그럴까요?

피아노라는 악기는 그전까지 유행한 악기들과 달리 엄청나게 무거웠어요. 바이올린이나 첼로, 플루트 같은 악기는 가지고 다니면서 연주할 수 있었지만 피아노는 한번 집에 들여놓으면 다른 데로 옮기기 어려웠습니다. 그래서 주로 바깥 활동을 하던 남성보다 집에서 오랜 시간을 보내던 여성이 자연스럽게 피아노와 가까워지게 되었습니다. 피아노가 여성의 악기로 자리 잡게 된 이유는 연주 자세와도 관계가

있습니다. 피아노는 당시 사회가 요구하는 여성상과 어울리는 얌전한 자세로 연주할 수 있었거든요. 예를 들어 바이올린을 켜려면 팔을 높이 들어 휘저어야 해요. 첼로는 두 다리를 벌려야 합니다. 관악기는 숨을 거칠게 몰아쉴 수밖에 없고요. 그에 비해 다소곳한 자세로 앉아서 연주할 수 있는 피아노는 여성들과 어울린다고 생각했습니다. 피아노 연주는 점점 프랑스어나 바느질처럼 고상한 여성의 상징으로 여겨졌고, 신부 수업의 필수 코스가 되었습니다.

그러면 모차르트의 제자들도 거의 여성이었나요?

그렇습니다. 그중에서도 비싼 레슨비를 낼 여유가 있는 지체 높은 여성들이 대부분이었죠. 그들은 제자이기도 했지만 사실상 후원자이기도 했어요. 모차르트가 제자들을 위해 작곡한 곡을 보면, 자기에게 경제적 도움을 준 제자이자 후원자에게 감사의 뜻으로 헌정한 경우가 많아요.

피에르 오귀스트 르누아르, 피아노 치는 소녀들, 1892년
피아노는 집안에서 오랜 시간을 보내는 여성들에게 인기가 있었다. 그러한 소비 문화는 오래 이어졌다.

이렇게 레슨을 본격적으로 하게 된 만큼 모차르트는 제자들의 손가락 테크닉 훈련을 위한 연습곡을 만들기도 했어요. 앞에서

피아노가 연주하기 쉬운 악기라고 했지만 바이올린에 비해서 그렇다는 거지 금방 멋지게 연주할 수 있는 것은 아닙니다. 열 손가락이 건반 위에서 자유롭게 굴러가게 하려면 훈련에 훈련을 거듭하는 수밖에 없어요. 예를 들면 피아노 학원에 다녀본 사람에게는 익숙한 '바이엘', '체르니', '하농' 같은 연습곡들이 있죠. 최근에는 덜 딱딱한 연습곡도 여럿 개발되었다고 합니다만 연습곡은 반복 훈련이 목적이라 기본적으로 크게 재미있지는 않습니다. 모차르트는 제자들을 위해 그나마 재미있고 쉬운 연습곡들을 많이 만들어 주었어요.

모차르트가 직접 초보 피아니스트의 수준에 맞는 곡을 작곡해줬다니 부럽습니다.

소나타 ≠ 소나타 형식

참고로 모차르트의 제자들이 모두 초보 피아니스트는 아니었습니다. 〈두 대의 피아노를 위한 소나타 D장조〉 K. 448 같은 경우를 보면 알 수 있죠. 제목에서 드러나듯 포 핸즈 곡이 아니라 투 피아노 곡으로, 모차르트가 바르바라 폰 플로이어라는 제자와 함께 연주하기 위해 1781년에 만든 곡입니다. 바르바라는 1784년에 조반니 파이시엘로라는 당대 최고의 오페라 작곡가가 지켜보는 가운데 연주회를 하기도 했던 수준급의 연주자였어요.

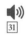

제목에 있는 소나타는 앞에서 배운 소나타 형식을 뜻하는 거죠?

아니에요. 소나타와 소나타 형식은 관련이 있지만 다른 범주의 용어입니다. 소나타는 작품 자체의 장르를 가리키는 반면, 소나타 형식은 그 작품 안에 있는 악장의 형식을 가리킵니다. 소나타는 '악기로 연주한다'는 뜻의 이탈리아어 'sonare'에서 유래했는데, 원래는 성악이 아닌 모든 기악음악을 가리키는 말이었어요. 노래로 부르는 것은 칸타타, 악기로 연주하면 소나타, 이렇게 말이죠. 그러다 소나타는 18세기부터 교향곡처럼 서너 개의 악장으로 이루어진 큰 규모의 독주곡을 가리키는 말로 자리 잡았습니다. 결론적으로 같은 내용을 독주 악기로 연주하면 소나타, 오케스트라로 연주하면 교향곡이라고 하게 된거지요. 이 둘은 1악장이 소나타 형식이라는 점을 비롯해 악장들의 구성도 같습니다. 정리하면, 서너 개의 악장으로 이루어진 소나타나 교향곡 안에 소나타 형식의 1악장이 있는 셈입니다.

물론 반드시 1악장을 소나타 형식으로 만들어야 한다는 법은 없습니다. 당시 사람들이 곡 처음에 소나타 형식이 오는 것을 좋아했기 때문에 생긴 관습이라 얼마든지 예외가 있어요. 그러니 피아노 소나타라고 하면 '피아노라는 독주 악기로 연주하는 긴 곡' 정도의 의미라고 이해하면 됩니다.

다투고 화해하며 이야기를 만들어가는 두 선율

모차르트는 피아노 소나타를 총 18개 작곡했어요. 피아노 소나타는 여러모로 모차르트의 밥벌이 수단이 되어 줬죠. 그중에서도 1788년에 작곡한 〈피아노 소나타 C장조〉 K.545는 대중적으로 널리 알려

진 곡입니다.

이 곡은 모두 세 악장으로 이루어졌지만, 소나타 형식으로 되어 있는 1악장이 가장 유명합니다. 들어 보면 좋겠네요. 소나타 형식에는 주제가 두 개 나오는데, 이 곡의 **1주제**와 **2주제** 악보는 아래와 같습니다.

1주제와 2주제의 악보 모양이 꽤 다르죠? 스타일이 아예 다릅니다. 일반적으로 소나타의 1주제는 힘이 넘치며 당당하고, 2주제는 서정적이고 우아한 경우가 많습니다. 그래서 예전에는 둘을 남성과 여성에 비유해 '남성 주제'와 '여성 주제'라고 부르기도 했어요. 그 이름이 성별 역할 분담을 전제하는 면이 있어 이제 의식적으로 잘 쓰지 않으려고 하는 용어입니다. 게다가 나중에는 2주제가 1주제의 조를 따라가거든요. 여성 주제가 남성 주제 밑으로 들어가는 셈인데, 이렇게 말하니

<피아노 소나타 C장조> K.545 1악장, 1주제

<피아노 소나타 C장조> K.545 1악장, 2주제

파에 샵이 붙음. C장조였던 곡이 G장조로 바뀐다.

좀 성차별적이라고 느껴지죠?

2주제가 1주제 밑으로 들어간다는 게 무슨 의미인가요?

조 이야기입니다. 앞의 악보를 보면 1주제는 C장조이고 2주제는 파에 샵이 붙어 G장조로 조바꿈이 되었습니다. 여기서 C장조는 으뜸조이고, G장조는 C장조의 관계조라고 합니다.

으뜸조에서 관계조로 바뀌었다는 거죠? 왠지 어감상 중요한 조에서 덜 중요한 조로 바뀐 것 같아요.

맞아요. 으뜸조란 어떤 곡에서 가장 중심이 되는 조로, 곡의 시작과 끝을 이루는 조입니다. 그 으뜸조와 관련 있는 조를 관계조라고 해요. 으뜸조의 음계를 구성하는 음과 아예 똑같거나 한두 음 정도가 다른 조들입니다. 예를 들어 C장조의 관계조에는 a단조, F장조, G장조 등이 있죠.
2주제가 1주제로 동화되는 모습은 방금 본 〈피아노 소나타 C장조〉 K.545의 1악장에서도 잘 드러납니다. 제시부에서는, 2주제가 으뜸조인 C장조의 관계조인 G장조로 시작해요. 그리고 발전부에서 조와 형태가 다양하게 바뀌다가, 결국 재현부에서는 다시 1주제의 조인 C장조로 바뀝니다. 결국 두 개의 주제가 처음 나올 때는 다른 조였지만 나중에는 으뜸조로 통일되는 거예요. 일반적인 소나타 형식의 2주제는 거의 이런 식으로 활용됩니다.

<피아노 소나타 C장조> K.545 1악장

제시부		발전부	재현부	
1주제	2주제	주제들의 조와 형태가 다양하게 바뀜	1주제	2주제
C장조	G장조		F장조 … C장조	C장조

일단 2주제가 항복하는 셈인 거죠? 그래도 1주제와 2주제가 왠지 투닥투닥 싸우다가 서로 화해하는 것 같아 보기 좋습니다.

건반 위에서 뛰노는 모차르트

지금은 '작곡가' 모차르트에 주목하는 중이지만 모차르트가 피아노 '연주자'로도 활약했다는 사실을 잊으면 안 됩니다. 어렸을 때만큼 화제를 모은 건 아니었지만 모차르트는 성인이 되어서도 피아니스트로 명성이 대단했거든요. 당시에 피아노 연주 기교가 뛰어나기로 손꼽히던 무치오 클레멘티가 1781년 12월 빈을 방문합니다. 이때 클레멘티와 모차르트의 피아노 경합이 이뤄지지요. 시합은 무승부로 끝났지만, 황제는 모차르트를 더 높이 평가했습니다. "클레멘티의 연주는 단순히 그리고 오로지 기교적이지만, 모차르트의 연주는 기교와 심미적 취향을 결합한 것"이라고 했답니다.

아버지가 바이올린 주자였는데 모차르트가 바이올린은 안 배웠나요?

당연히 배웠죠. 하지만 빈에 정착하기 전부터 바이올린에 대한 흥미

를 많이 잃어버린 상태였습니다. 게다가 모차르트는 바이올린보다 피아노를 훨씬 잘 다뤘어요. 레오폴트는 "너는 네가 얼마나 훌륭한 바이올린 연주자인지 모르고 있다"라며 바이올린에 대한 관심을 다시 찾을 것을 채근하기도 했지만, 모차르트의 관심은 점점 피아노로 옮겨 갔습니다. 피아노는 당시 빈에서 유행했고, 기술적으로도 막 개량되고 있던 첨단 악기였어요. 하루가 다르게 성능이 좋아졌으니 작곡가로서 활용해보고 싶었을 겁니다.

피아노가 나오기 전에 가장 널리 연주되던 건반 악기는 하프시코드였습니다. 모차르트가 어렸을 때만 해도 피아노가 대중화되기 전이라 거의 하프시코드를 연주했습니다. 하프시코드 사진을 한번 볼까요?

좀 작아 보이지만 그랜드 피아노처럼 생겼네요. 안팎에 예쁜 그림을 그려 놓은 게 인상적이에요.

오늘날은 악기 연주가 주로 연주회장에서 이루어지고 악기의 겉모습보다 소리를 더 중요하게 여기기 때문에 악기에 장식을 거

하프시코드
피아노가 대중화되기 이전에
연주되었던 건반 악기.
그림을 그려 넣은 모습이
인상적이다.

의 하지 않습니다. 아무리 좋은 피아노라도 그냥 검게 칠하죠. 하지만 궁정이나 귀족 저택의 응접실에서 연주회가 있다고 상상해보세요. 집 주인은 악기를 과시하고 싶었을 테고, 악기를 돋보이게 만들고 싶었 을 겁니다. 하프시코드의 경우도 마찬가지였습니다. 사진처럼 예쁜 그림을 그려 치장을 한 건 그 이유에서죠.

하지만 겉모습보다 더 중요한 차이는 소리입니다. 기본적으로 하프시 코드는 현을 뜯는 악기고, 피아노는 현을 때리는 악기입니다. 겉은 비 슷해 보이지만 소리를 내는 원리가 근본적으로 달라요.

현을 뜯거나 때리는 것 하나로 악기 소리가 그렇게 많이 차이 나나요?

일단 하프시코드가 어떻게 만들어졌는지 간략히 알려드릴게요. 그 걸 알면 차이가 어떻게 생기는지 이해할 수 있거든요. 16세기 유럽에 서 가장 유행한 악기 중 하나는 류트입니다. 기타와 비슷한 데 기타보다 훨씬 더 섬세하게 뜯어야 해서 악기를 완 전히 꿴 전문가들이나 제대로 다룰 수 있 었죠.

시간이 흐르면서 류트는 소리를 쉽게 낼 수 있 도록 개량되기 시 작했습니다. 그러 다가 건반까지 달 게 됩니다. 건반을 눌

류트
일반인이 연주하기
어려웠기 때문에 주로
전문가들만 연주했다.

러서 움직이는 깃촉이 사람 손가락 대신 현을 뜯어주니까 훨씬 연주가 쉬워졌습니다. 이렇게 현악기에 건반을 달기 시작하면서 우리에게 익숙한 건반 악기가 드디어 나오기 시작합니다. 17세기에 줄줄이 그런 악기들이 발명되었죠. 내부에 현이, 겉에는 건반이 달린 클라비코드, 버지널 같은 악기들이 이때 나왔습니다. 그중에 성능이 가장 좋았던 악기가 하프시코드였어요. 참고로 하프시코드는 영어 명칭이고 프랑스어로는 클라브생, 독일어로는 쳄발로, 이탈리아어로는 클라비쳄발로라고 합니다.

멜로디언과 오르간도 건반이 있는데, 뜯어보면 하프시코드와 같은 원리로 만들어져 있는 건가요?

건반이 있다는 점은 같지만 소리를 내는 원리는 다릅니다. 하프시코드와 피아노는 현을 울려 소리를 내고, 멜로디언과 오르간은 바람으로 공기를 울려 소리를 내요.
사실 건반 악기라는 말이 학술 용어는 아닙니다. 치는 악기라는 뜻의 타악기도 엄밀하지 않은 말이죠. 학술적으로는 소리를 울리는 매개체를 기준으로 악기를 분류합니다. 예를 들어 자기 몸을 울리는 트라이앵글 같은 악기를 몸울림악기라고 합니다. 일정한 공간에 갇힌 공기를 울려 소리를 내는 악기는 공기울림악기인데, 그중 대부분이 관악기입니다. 그밖에 가죽이 울리는 막울림악기, 현이 울리는 줄울림악기 등이 있죠. 전자 악기는 전기를 이용해 소리를 만드는 악기고요.

그럼 관악기, 현악기, 타악기 같은 말은 틀린 말인가요? 왜 사람들은 그 말을 더 익숙하게 사용할까요?

옛날부터 악기의 구성을 현악기, 관악기, 타악기로 나눠서 연주하던 습관이 있어서 그럴 거예요. 오케스트라만 봐도 역사적으로 처음에는 현악기로만 연주하다가, 그다음에 목관악기, 큰 소리를 필요로 하게 되면서 금관악기와 타악기까지 들어옵니다. 그게 관용적인 분류로 자리 잡아요.
피아노의 경우는 조금 다릅니다. 피아노는 혼자 오케스트라의 모든 음역을 연주할 수 있기 때문에 오케스트라의 구성원이 될 필요가 없어요. 오케스트라도 굳이 피아노의 도움이 필요 없고요. 그래서 피아노 협주곡을 제외하면 피아노와 오케스트라가 함께 연주하는 곡이 많지 않습니다. 요즘 음악대학 기악 전공을 피아노, 현악, 관악, 타악기로 분류하는 것도 이런 관습을 반영한다고 할 수 있죠.

악기는 음악을 혁신하고 음악은 악기를 혁신한다

앞서 말했듯 피아노와 하프시코드의 차이는 결국 현을 때리느냐 뜯느냐의 차이입니다. 하프시코드가 현을 뜯는 과정이 다음 페이지에 그림으로 나와 있는데, 하프시코드는 음량이 늘 일정하도록 설계되어 있어요. 현을 뜯는 깃촉이 아주 가볍기 때문에 건반을 아무리 세게 눌러봤자 현이 큰 폭으로 울리지 못해서죠.

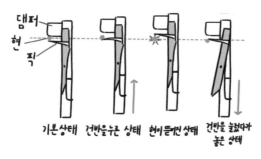

**하프시코드가 소리를 낼 때
현의 모습**

그럼 큰 소리도 작은 소리도 못 내는 건가요?

네, 맞아요. 같은 크기의 소리만 납니다. 당시에 하프시코드로 음악을 하는 사람들은 강조하고 싶은 부분이 생기면 트릴 같은 기법을 썼습니다. 트릴이란 떨리듯이 나는 꾸밈음을 말합니다. 예를 들어 솔을 강조하고 싶을 때 피아노는 "솔!" 하고 큰 소리를 낼 수 있지만, 하프시코드는 그럴 수 없으니 대신에 "솔라솔" 하고 음을 꾸며서 강조했다는 겁니다.

악기의 한계에 맞춰 작곡과 연주가 이뤄지는 거네요.

그렇습니다. 하프시코드의 한계를 극복한 악기가 피아노예요. 피아노는 소리를 크게 낼 수 있었습니다. 하프시코드에서 현을 울리는 장치는 가느다란 깃촉이었지만, 피아노에서는 부드러운 망치가 그 자리를 대신했습니다. 건반을 세게 누를수록 망치가 현을 세게 때리고 현은 그만큼 큰 폭으로 진동하며 큰 소리를 낼 수 있었습니다. 건반으로 음

량을 조절하는 악기가 나오게 된 거죠.

여리게도 세게도 소리를 낼 수 있는 이 건반 악기를 처음에는 '피아노포르테'라고 불렀습니다. 피아노(piano)가 여리다, 포르테(forte)가 세다는 뜻이거든요. 그러다 이름이 너무 기니까 줄여서 피아노라고 부르게 되었죠.

참고로 피아노가 나오자마자 하프시코드를 대체하지는 못했습니다. 처음엔 상당히 불안정했기 때문이에요. 백 년 정도 개량을 거듭한 끝에 하프시코드를 완전히 대체할 수 있었지요.

사람들이 큰 소리를 내고 싶어서 피아노를 만든 걸까요, 아니면 피아노가 생기고 난 후 큰 소리가 가능해지니까 큰 소리와 작은 소리를 대비하는 음악을 만들게 된 걸까요?

글쎄요, 악기의 발전과 기악음악의 발전은 선후 관계를 따지기 어려울 정도로 서로 긴밀합니다. 그런데 음량이 커지게 된 데에는 생각해볼 만한 또 다른 요인이 있어요. 연주하는 공간이 귀족의 응접실에서 연주회장과 같은 공공장소로 바뀌었던 점 말입니다. 큰 공간에서 연주해도 잘 들리도록 이전보다 크고 강렬한 소리가 필요했을 거예요.

단순히 잘 안 들리니까 큰 소리가 필요했던 건가요?

최초에는 그랬을 거라는 얘기예요. 일단 공간이 커지자 그 공간을 채울 만큼 큰 소리, 즉 포르테가 필요해졌겠죠. 그리고 포르테를 들은

사람들의 머릿속에는 '이 포르테를 작은 소리랑 대비시켜야겠다'는 생각이 떠올랐을 거예요. 실제로 음악에서 작은 소리와 큰 소리의 대조는 16세기에야 처음 나타납니다.

16세기 후반 이탈리아 베네치아를 중심으로 활동한 음악가들을 베네치아 악파라고 해요. 이들 중에 조반니 가브리엘리는 베네치아의 산 마르코 성당에서 오르간 연주자이자 작곡가로 30년 동안 일한 사람입니다. 바로 이 사람의 악보에 최초로 피아노와 포르테, 그러니까 셈여림 표시가 등장합니다. 산 마르코 성당은 지금 봐도 굉장히 큰데, 분명 그 큰 공간은 음악가들이 큰 소리와 작은 소리를 대비하려는 상상력을 발휘할 수 있도록 이끌어 주었을 거예요.

악기가 개량되니 그 악기를 활용할 만한 음악을 만들고, 그 음악을 더 잘 연주하기 위해 또 악기를 개량하고… 이렇게 17세기부터 악기의 개량과 기악음악의 발전이 급속도로 맞물려 진행됩니다. 이 과정을 백 년 겪자 18세기부터는 기악음악의 비중이 성악음악과 맞먹게 되었지요. 악기가 발전하면서 작곡가들은 점차 가사 없이 악기의 소리만으로 음악을 만들 수 있다는 사실을 깨달았던 겁니다.

독립한 청년

이제 강의를 마무리할 때가 되었습니다. 이번 강의는 어떻게 보면 한 청년이 독립을 결심하고 실행하는 이야기라고 할 수 있습니다. 사실 어느 시대 누구에게나 안정적인 둥지를 떠나 독립을 하겠다는 결심은 쉽지 않습니다. 이 시대의 직장인들이 그런 것처럼요. 하지만 모차

산 마르코 성당의 내부
성당의 내부는 지금의 기준으로도 아주 광대한
실내 공간이다. 16세기 후반의 음악가들은
이 공간을 채우고 싶어 여러 노력을 기울였다.

르트는 두려움을 떨치고 직장을 단호하게 박차고 나왔고, 나온 지 얼마 되지 않아 큰 성공을 거두었습니다.

모차르트가 성공적으로 독립할 수 있었던 데에는 여러 가지 이유가 있습니다. 우선 음악가로서의 자의식이 성장했다는 점을 들 수 있습니다. 그 자의식의 성장이 모차르트가 직장을 박차고 나올 힘을 마련해주었죠. 또한 모차르트가 정착했던 도시, 빈이 혁명의 물결에서 조금은 비켜나 있었다는 점도 도움이 되었습니다. 그렇기 때문에 유독 빈에서 음악과 피아노가 유행할 수 있었으니까요. 마지막으로 기술 발전이라는 요인이 있습니다. 피아노라는 악기가 모차르트 시대에 들어 크게 개량되고 대중화되었기 때문에 모차르트의 성공이 가능했습니다. 빈에 정착한 모차르트가 구체적으로 어떤 성공을 거뒀을지, 다음 강의에서 더 자세히 이야기해보겠습니다.

모차르트는 대주교의 엄격한 통제를 받아야 하는 잘츠부르크에서 벗어나 음악의 중심지인 빈으로 이동했다. 빈에서는 부를 과시하기 좋은 피아노가 유행했고 피아노의 성능은 빠르게 개량되고 있었다. 모차르트는 피아노 레슨을 하고 제자를 위한 피아노 소나타를 작곡하며 독립생활에 잘 정착할 수 있었다.

빈으로의 탈출	**콜로레도 대주교** 모차르트의 활동을 엄격하게 통제함. ⋯→ 귀족의 환대에 익숙했던 모차르트가 반발함. = 모차르트에서 음악가의 자의식 변화를 발견할 수 있음.
	빈의 상황 오랫동안 정치·문화·예술의 중심지였으나 점점 신분 중심 구체제의 붕괴를 겪고 있었음. 빈 사람들은 그런 심각한 상황을 외면하고 오히려 음악에 열광함.
	참고 오페라 〈후궁 탈출〉: 오스만제국 궁궐의 하렘에 잠입하여 납치된 연인을 탈출시키는 줄거리. 잘츠부르크를 탈출하는 모차르트의 상황이 반영됨.

빈에서 피아노가 유행한 이유	❶ 다른 악기에 비해 소리를 내기 쉽고 연주하는 자세도 편함.
	❷ 적당히 높은 가격과 육중한 무게 때문에 과시 효과가 있었음.

소나타 형식 주제들의 조	제시부에서는 1주제와 2주제의 조가 다르지만 재현부에서 2주제의 조가 바뀌어 1주제의 조와 같아짐.

참고 〈피아노 소나타 16번 C장조〉 K.545 1악장

제시부		발전부	재현부	
1주제	2주제	주제들의 조와 형태가	1주제	2주제
C장조	G장조	다양하게 바뀜	F장조 ⋯→ C장조	C장조

하프시코드와 피아노	**하프시코드** 가는 깃촉이 현을 뜯어 소리를 냄. ⋯→ 건반을 아무리 세게 쳐도 음량의 변화가 없음. 센 소리를 낼 수가 없는 점을 보완하기 위해 강조하고 싶은 부분에 트릴 등의 꾸밈음을 많이 넣음.
	피아노 부드러운 망치가 현을 때려 소리를 냄. ⋯→ 건반을 세게 칠수록 음량이 커짐. 피아노의 성능이 개량되며 셈여림의 변화가 큰 음악이 많이 작곡됨.

완벽하지 않아도 외롭지 않았다

모차르트는 음악의 스승이자 동반자였던 아버지와 누나를
떠났지만 뛰어난 연주자 친구들이 곁에 있었다.
친구들은 음악에 새로운 영감을 불어 넣어 주었다.
그들의 우정에 힘입어 만들어진 협주곡은
악기의 매력이 돋보이는 중요한 곡들이 되었다.

당신 자신을 높이고자 한다면
다른 사람을 높여라.

- 부커 T. 워싱턴

02

화려한 도시의
젊은 스타

#협주곡 #카덴차 #현악4중주 #반음계
#〈피아노 협주곡 20번 d단조〉 K.466
#〈피아노 협주곡 24번 c단조〉 K.491

오케스트라 음악 중에서 가장 인기 있는 장르는 무엇일까요? 우리나라로 한정하면 아마도 협주곡일 겁니다. 우리나라 사람들이 특히 협주곡을 좋아하는 것 같아요. 오케스트라의 공연 프로그램을 보면 협주곡이 꼭 하나씩은 들어가 있습니다. 실제 연주회에서도 협주곡 순서가 끝나면 떠나는 사람을 종종 볼 수 있죠. 그래서인지 협주곡을 두 개나 넣는 연주회도 본 적이 있어요.

대화를 주고 받는 음악

협주곡, 즉 콘체르토는 하나의 독주 악기와 오케스트라가 대화를 주고받는 형식으로 이뤄집니다. 독주자 한 명과 오케스트라가 편을 나눠 연주하기 때문에 독주자의 기량이 두드러지지요. 협주곡이 인기가 많은 이유는 이렇듯 독주자가 마음껏 실력을 뽐낼 수 있는 장르이기 때문일 겁니다.

클래식에 관심 없는 사람들도 유명한 피아니스트나 바이올리니스트
는 알더라고요.

독주자는 스타성이 있습니다. 아이돌처럼 팬을 몰고 다니는 독주자
들이 꽤 많이 있지요. 그런 독주자가 나오는 공연은 무조건 독주자의
사진을 크게 넣어서 단독 공연처럼 광고하기도 합니다. 오케스트라는
거의 배경 역할만 할 뿐입니다. 이렇게 독주자가 주목받기 때문에 음
악 전공하는 학생들 대부분이 독주자가 되고 싶어 합니다. 잘 안 되
면 차선책으로 오케스트라에 들어간다고 생각하고요.

하지만 모차르트 때까지만 해도 협주곡은 중요한 장르가 아니었습니
다. 특히 공공연주회의 프로그램에서 등장하는 일은 거의 없었죠. 협
주곡은 본래 작은 살롱에서 연주되었던 소품이었거든요. 형식도 독
주와 오케스트라가 기계적으로 교대를 하거나, 오케스트라가 독주

연주회 포스터
독주자를 부각해서 보여주고 있다.
협주곡은 마음껏 기량을 뽐낼 수 있어
독주자가 두드러지는 장르다.

반주를 하는 식으로 단순했습니다. 그러던 협주곡이 모차르트의 협주곡을 계기로 흥미진진한 장르로 탈바꿈합니다. 지금 오케스트라 연주회에서 협주곡이 중요한 자리를 차지할 수 있게 된 건 다 모차르트 덕이라고 할 수 있어요.

화려하지만 공허하지 않은 협주곡

모차르트는 빈 사람들의 음악 취향을 꿰뚫고 있었습니다. 1782년에 세 곡의 피아노 협주곡을 작곡한 뒤 레오폴트에게 보낸 편지에서 이렇게 말합니다. "이 협주곡들은 지나치게 쉽지도 어렵지도 않은 중간 난이도로 작곡했습니다. 울림이 매우 화려하고 듣기 좋으며, 공허하지 않으면서도 자연스럽죠." 다시 말해 빈 사람들이 딱 좋아하도록 맞춤 작곡을 했다는 겁니다. 이때 작곡한 협주곡이 K.413, 414, 415입니다.

빈 사람들이 우리처럼 피아노 협주곡을 좋아했나 보네요.

모차르트는 피아노 외에도 당시에 존재하던 거의 모든 독주 악기의 협주곡을 작곡했어요. 독주 악기라고 말할 때는 독주를 할 수 있을 정도로 역량이 뛰어난 악기라는 의미입니다. 물론 악기의 역량에 객관적인 기준은 없습니다만 적어도 독주 악기가 되려면 사람 목소리 이상의 표현력이 있어야겠죠. 반대로 독주 악기가 될 수 없는 경우를 생각해보면 이해가 쉽습니다. 이를테면 콘트라베이스나 튜바가 훌륭한 악기라 해도 독주 악기가 되기는 힘듭니다. 연주자가 음높이나 음

량을 자유자재로 조절하기도 상대적으로 힘들거니와 계속 곡을 주도할 만큼 매력적인 소리를 갖춘 것도 아니기 때문이죠.

피아노보다 훨씬 일찍 지금의 모습으로 발전한 바이올린은 가장 먼저 오케스트라의 중심 악기로 자리 잡았습니다. 모차르트 역시 바이올린을 위한 협주곡들을 제일 먼저 작곡했어요. 열일곱에 〈바이올린 협주곡 1번〉을 작곡했고, 열아홉 때는 2번부터 5번까지 바이올린 협주곡을 네 곡이나 작곡했습니다. 이 다섯 곡은 오늘날에도 자주 연주되는 협주곡들로, 명랑한 분위기의 화려한 기교를 발휘할 수 있는 곡들입니다. 단순하고 명쾌한 구성 때문에 젊은 모차르트의 풋풋함을 느낄 수 있죠.

구성이 명쾌한 게 왜 풋풋한 건가요?

작곡가의 의도가 단도직입적으로 느껴지기 때문입니다. 서론에서 본론으로, 독주에서 합주로 넘어가는 경계가 확실하게 구분되거든요. 즉 풋풋하다는 표현은 발랄하지만 형식이 겉으로 솔직하게 드러난다는 의미에서 썼어요. 모차르트뿐 아니라 다른 작곡가들도 어릴 때 만든 곡은 그런 예가 많습니다. 후기로 가면 점점 복잡해지면서 '어, 넘어간 건가? 아닌 건가?' 애매해져요. 그런 작품들을 두고 형식에 도전하는 문제작이라고 하죠.

아쉽게도 모차르트는 빈에 정착한 후에 바이올린 협주곡을 다신 쓰지 않습니다. 원숙한 경지에 오른 모차르트의 바이올린 협주곡을 들을 수 있다면 좋을 텐데 말이죠. 어린 나이에 이미 여럿 작곡했기 때

문에 성인이 된 후에는 더 도전하고 싶지 않았던 것 같아요. 모차르트는 대개 특정 시기마다 한 종류의 악기에 집중해 협주곡을 작곡하곤 했으니까요.

숨을 겹쳐서 불어넣는 악기

모차르트는 열여덟 살에 〈**바순 협주곡**〉**K.191**을 작곡했습니다. 현재까지 작곡된 모든 바순 협주곡들 중 최고의 걸작으로 꼽히는 곡이죠. 바순이라는 악기의 특성을 잘 살려 만든 곡입니다.

바순의 특성이 뭔가요? 쉽게 접하기 힘든 악기라서 잘 모르겠습니다.

생소할 만해요. 바순은 연주하기도, 만들기도 꽤 어렵습니다. 아마 평균 악기 가격으로 따지면 가장 비싼 악기 중 하나일 겁니다. 낮게 울리면서 진지하고 엄숙한 음색이 나는데, 약간 맹꽁이 소리나 코맹맹이 소리 같기도 합니다. 관악기에 숨을 불어넣는 부분을 리드라고 합니다. 리드를 두 개 사용하는 겹 리드 악기들에서 그런 소리가 나요.

현대의 바순

우리나라 악기 중에서는 태평소, 향피리, 생황, 서양 악기 중에서는 오보에, 바순 같은 악기들이 겹 리드 악기입니다.

바순은 관악기 가운데서도 중간 음역에서 가장 편한 소리를 냅니다. 이외의 음역에서는 상당히 불안해서 자연스레 긴장감을 조성해내죠.

바순이라는 악기 특성을 알아야 바순 협주곡을 잘 만들 수 있겠네요.

그렇지요. 한편 모차르트는 바순 협주곡을 작곡하고 몇 년 지나서 플루트 협주곡들을 작곡했습니다. 사실 모차르트는 플루트라는 악기를 그다지 좋아하지 않았어요. 플루트는 지금에야 없으면 안 되는 관악기지만, 당시만 해도 충분히 개량되지 않아서 음색이 균일하지 않았고, 정확한 음정을 내기도 어려웠습니다. 그래도 만하임에서 여행 경비를 마련하기 위해 네덜란드 귀족의 의뢰에 맞추어 한곡을 새로 썼고, 기존에 써 두었던 〈오보에 협주곡〉을 플루트 곡으로 편곡해서 주었습니다. 그 곡들이 각각 **〈플루트 협주곡 1번〉 K.313**과 **〈플루트 협주곡 2번〉 K.314**입니다. 모차르트는 돈 때문에 억지로 썼을 뿐 진지하게 쓴 게 아니라고 했지만 이 곡들도 오랫동안 많은 사랑을 받으며 널리 연주되고 있죠.

'당나귀 로이트게프에게 바친다'

모차르트가 호른을 위해 쓴 곡으로는 협주곡 네 곡과 5중주 한 곡이

호른을 들고 있는 연주자

있습니다. 모두 아주 중요한 작품들인데 전부 요제프 로이트게프라는 한 연주자를 염두에 두고 작곡한 곡들입니다.

로이트게프는 모차르트보다 나이가 스무 살 이상 많았지만 둘은 가까운 친구였습니다. 로이트게프가 잘츠부르크 궁정의 호른 연주자일 때부터 친했으니까 모차르트가 빈에 정착한 후 다시 만났을 때 참 반가웠겠죠? 둘 사이가 얼마나 막역했는지, 모차르트가 호른을 위해 쓴 곡에 '당나귀 로이트게프에게 바친다'거나 '1783년 5월 27일 빈에서 볼프강 아마데우스가 당나귀, 소, 바보인 로이트게프를 동정하며'라는 엉뚱하고 짓궂은 헌사가 남아 있습니다.

헌사에 그런 내용을 적어도 되나요?

마우스피스 ─── 키 레버

관 ──

벨 ─

밸브

호른의 구조

더 심한 것도 있는걸요. **〈호른 협주곡 1번 D 장조〉 K.514** 2악장 악보에는 악상 기호나 나타냄말 대신 여러 색깔의 잉크로 '멍청이 같은 당신, 빨리 이리 와', '불쾌한 놈, 엄청난 불협화음이로군', '살려 줘, 숨 쉬고, 그렇지만 제발 적어도 한 음표는 제대로 연주해야 해, 자식', '아하, 브라보, 브라보, 만세!'라고 적혀 있습니다. 로이트게프는 이러한 모차르트의 장난을 언제나 너그럽게 받아주었다고 합니다.

현대 호른의 구조는 위와 같은데, 모차르트 시대의 호른은 밸브가 장착되어 있지 않아 지금의 호른보다 음정을 바꾸기 훨씬 어려웠습니다. 하지만 손꼽히는 실력의 호른 연주자였던 로이트게프는 늘 어린 작곡가 친구의 의도대로 훌륭하게 연주를 해냈다고 하죠. 두 사람의 우정을 떠올리며 호른 협주곡을 들으면 즐거운 기분으로 들을 수 있을 겁니다.

성격 좋고 실력까지 출중한 좋은 친구였네요.

악기의 가능성을 읽어내다

모차르트는 클라리넷을 위해서 딱 한 곡의 협주곡을 썼습니다. 그게
바로 **〈클라리넷 협주곡〉K.622**인데요, 모차르트가 마지막으로 작
곡한 협주곡이기도 합니다. 들어보세요. 클라리넷 소리가 참 좋지요?
이 곡 역시 친구인 안톤 파울 슈타들러라는 연주자를 위해 썼어요.
지금은 클라리넷이 오케스트라에서 큰 비중을 차지하지만 이때만 해
도 오케스트라에 고정적으로 끼워 주지 않는 새내기 악기였습니다.
빈 궁정음악가였던 슈타들러는 당대 최고의 클라리넷 연주자였는데,
모차르트는 슈타들러의 연주를 듣고 클라리넷이라는 악기의 가능성
을 발견했죠.

클라리넷에서 어떤 가능성을 발견했나요?

클라리넷은 저음, 중음, 고음에서 음색이나 표현의 폭, 소리의
깊이가 달라집니다. 모차르트는 그 음역별 효과를 절묘하
게 살려 〈클라리넷 협주곡〉을 작곡했어요. 지금도 클라
리넷 연주자라면 반드시 정복해야 하는 곡입니다. 클
라리넷만의 연주 기교를 잘 활용하는 곡이기 때문
에 연주회는 물론이고 대학 입시나 콩쿠르의 단골
과제이기도 합니다. 2악장은 영화 〈아웃 오브 아
프리카〉의 아름다운 초원이 끝없이 펼쳐지는
장면에 삽입되어 강한 인상을 남겼습니다.

클라리넷

각별한 애정을 준 협주곡

모차르트는 이렇게 많은 독주 악기를 위해 협주곡을 작곡했지만 그중에서도 피아노 협주곡에 대한 애정이 특히 각별했습니다.

그걸 어떻게 알 수 있나요?

피아노 협주곡은 모차르트가 유일하게 전 생애에 걸쳐 작곡한 장르입니다. 작곡가들은 예전이나 지금이나 스스로 원해서라기보다는 주문을 받아서, 혹은 특정한 용도에 맞춰 작곡하는 경우가 많아요. 그런데 그 와중에 평생 꾸준히 시도한 장르가 있다면 그 장르에 특별히 애착이 있다고 볼 수 있습니다. 베토벤에게 그런 장르가 피아노 소나타였다면 모차르트에게는 피아노 협주곡이었죠.

모차르트의 피아노 협주곡 중에서 우리나라 사람에게 가장 친숙한 이름은 아마 〈피아노 협주곡 21번〉이 아닐까 합니다. 1990년대 중반에 '마로니에'라는 그룹이 부른 〈칵테일 사랑〉이란 노래에 "모차르트 피아노 협주곡 21번, 그 음악을 내 귓가에 속삭여 주며"라는 가사가 있어요. 이 곡은 이후에도 여러 가수가 리메이크했기 때문에 한 번쯤은 들어 봤을 거예요.

〈피아노 협주곡 21번〉은 대부분의 협주곡과 마찬가지로 3악장으로 구성됩니다. **1악장**은 소나타 형식으로, 분위기가 다른 주제가 두 개 나옵니다. 협주곡은 보통 오케스트라와 독주자가 번갈아가며 주제를 하나씩 연주해요. 이 곡도 **1주제**를 오케스트라 현악기들이 연주하면

2주제는 피아노가 연주합니다. 1주제는 C장조 행진곡풍이고, 2주제는 G장조로 아주 우아하죠.

1악장이 끝날 때쯤에는 오케스트라가 연주를 멈추고 한동안 피아노가 혼자서 현란하게 연주합니다. 이 부분을 카덴차라고 합니다. 독주자는 카덴차라고 적혀 있는 부분에서 기교를 마음껏 뽐낼 수 있습니다. 주제와 조성에 얽매이지 않고 자유롭게 즉흥 연주를 할 수 있어요. 다음 페이지에서 카덴차가 나오는 부분의 악보를 볼까요? 네 번째 마디에 있는 'Cadenza'라는 글씨와 '레'음이 카덴차 표시입니다.

음 하나만 적혀있는데요?

카덴차는 즉흥 연주이기 때문에 어느 부분에서 연주하는지만 악보에

<피아노 협주곡 21번> 1악장의 카덴차 등장 부분

표시합니다. 카덴차를 어떻게 연주할지는 온전히 피아니스트의 재량에 달려 있어요. 천재적인 작곡가이자 훌륭한 피아니스트였던 모차르트가 이 곡의 카덴차를 어떻게 연주했을지 정말 궁금합니다만, 즉흥 연주는 말 그대로 즉흥 연주였으니 지금은 알 길이 없죠. 당시는 녹음을 할 수 있는 시대도 아니었고요. 카덴차뿐 아니라 모차르트가 연주했던 수많은 피아노 음악은 다시 들을 수 없습니다. 근본적으로 음악은 이렇게 한 번 울리고 사라져 버리니까 더 애틋한 것 같습니다.

카덴차가 연주자의 즉흥 연주라면 들을 때마다 다르겠네요.

원칙적으로는 그렇습니다. 하지만 즉흥 연주에 능숙하지 않은 요즘 피아니스트들은 대부분 다른 피아니스트가 만들어 놓은 카덴차를 연주합니다. 요즘 이 곡을 연주하는 피아니스트들은 안드라스 쉬프의 카덴차를 많이 쓰는 것 같더라고요. **로베르 카자드쥐라는 프랑스 출신 피아니스트가 만든 카덴차도** 유명하니 한번 들어보세요.

카덴차를 즉흥으로 연주하던 관습은 18세기가 지나면서 점차 사라집니다. 그전에는 비워뒀던 카덴차를 이후의 작곡가들은 다 적어줬죠. 모차르트도 어떤 곡에서는 카덴차를 써놓기도 했어요. 베토벤과 브람스가 모차르트 〈피아노 협주곡 20번〉의 카덴차를 썼듯이 선배의 작품에서 연주할 카덴차를 후배가 작곡해 넣는 경우도 있어요. 하지만 작곡가가 적어준 카덴차가 있더라도 무대에서 실제로 카덴차를 어떻게 연주할지를 결정하는 건 여전히 피아니스트의 몫입니다.

카덴차는 보통 악장이 끝날 때쯤 등장합니다. 피아니스트가 카덴차

를 다 연주하면 미리 준비하고 있던 오케스트라가 다시 등장해 악장의 남은 부분을 연주하고 마무리하죠.

그런데 카덴차가 연주할 때마다 달라진다면 피아니스트가 카덴차를 언제 끝낼지를 오케스트라가 어떻게 알 수 있나요?

카덴차를 시작하고 끝낼 때 연주자들끼리 주고받는 신호가 있습니다. 보통 카덴차 직전에 오케스트라는 '쾅' 소리를 내서 주위를 환기시키고 기대감을 줘요. 그러면 독주자가 그 신호를 받아 카덴차를 길고 화려하게 연주합니다. 카덴차가 끝날 무렵에는 반대로 독주자가 오케스트라에 신호를 주는데, 그 신호는 주로 트릴이에요. 마치 작은 북이 '드르르르' 소리를 내듯 독주자가 두 음을 빠르게 왔다 갔다 하며 연주하면 오케스트라는 카덴차가 곧 끝날 거라고 알게 되죠.

카덴차가 끝나고 조금 뒤에 1악장이 마무리되면 곧 2악장이 이어집니다. 사실 〈피아노 협주곡 21번〉은 1악장보다 2악장이 더 인기가 많아요. **2악장**은 F장조로 3부분 형식인데요, 서정적이고 빼어나게 아름다운 선율 덕분에 영화나 광고 음악으로 자주 쓰입니다. **3악장**은 2악장의 분위기가 반전되어 발랄해집니다. C장조로 론도-소나타 형식인데, 축제 분위기가 나는 빠른 곡입니다.

악장마다 개성이 뚜렷하네요. 1악장은 빨랐는데, 2악장은 느리고, 3악장에서 다시 더 빨라지니 대비가 됩니다.

피아노로 빈을 사로잡다

모차르트는 이 같은 피아노 협주곡으로 빈에서 돌풍을 일으켰습니다. 연주회를 열면 빈의 상류층뿐 아니라 유럽 전역에서 온 각국의 대사들로 자리가 가득 차곤 했죠. 1784년과 1785년에 수입이 제일 좋았는데, 특히 1784년 사순절 시즌에는 열일곱 번 이상 예약연주회를 했다고 해요. 그해 174명의 예약자로부터 6굴덴씩 총 1,044굴덴을 받아 700굴덴 이상의 수익을 냈고, 1785년에는 150명의 예약자로부터 2,025굴덴이나 받았습니다. 순수익만 대략 1,000~1,500굴덴입니다. 당시 황제의 궁정 악장의 연봉이 500굴덴을 넘지 않았다고 하니 그 세 배 정도의 돈을 벌어들인 겁니다. 수입이 늘며 모차르트는 1784년 9월 빈의 가장 번화한 지역에 있는 값비싼 아파트로 이사해요.

레오폴트의 반응은 어땠나요? 독립을 그렇게 반대했는데도 아들이 보란 듯이 빈에서 성공을 거둔 거잖아요.

아무리 자기가 반대했다고 해도 아들의 성공을 기뻐하지 않을 부모가 어디 있겠습니까? 당연히 기쁘고 자랑스럽게 생각했습니다. 1785년 2월, 아들과 갓 태어난 둘째 손자를 보기 위해 빈을 방문했을 때 레오폴트는 인기 절정에 있는 아들의 모습을 직접 확인했어요. 특히 〈피아노 협주곡 20번〉 K.466을 초연한 모차르트가 무대를 떠날 때 황제가 모자를 손에 벗어 들고 "브라보, 모차르트!"라고 외칩니다. 이때 레오폴트가 아들의 성공을 보고 벅찬 감동으로 난네를에게 쓴

편지도 남아 있습니다.

감동은 바로 그 다음 날까지 이어졌습니다. 레오폴트는 어느 귀족의 사적 음악회에 초대를 받았습니다. 그 음악회에서 아들이 작곡한 현악4중주가 시연되었어요. 그리고 당시 최고의 작곡가였던 하이든이 레오폴트에게 와서 "하느님의 이름을 걸고 정직하게 말씀드립니다만, 댁의 아들은 제 개인적 의견으로나 평판으로나 최고의 작곡가입니다"라고 말했습니다. 부모로서 이보다 더 행복한 순간은 없었을 겁니다.

하이든과 모차르트가 아는 사이였나요?

하이든은 원래 에스테르하지가의 하인이었기 때문에 생애 대부분을 에스테르하지 궁전에서 보냈습니다. 그러다 모차르트가 빈에 정착할 무렵에 에스테르하지 공작이 사망하자 하이든은 궁전을 나와 빈에 거처를 두고 자유롭게 이곳저곳을 오가며 활동하고 있었어요. 그 덕에 하이든과 모차르트가 만날 수 있었습니다.

둘은 나이 차가 스물네 살이나 났지만 빠르게 친구처럼 가까워졌습니다. 하이든이 종종 모차르트의 집에 방문해 다른 작곡가 두 명과 현악4중주를 연주하며 놀았을 정도였죠.

연주자가 가장 즐거운 현악4중주

옛날 우리나라의 선비들이 시를 쓰며 놀았던 것과 비슷한 걸까요? 현악4중주를 연주하는 게 놀이가 될 수 있다니 참 신기하네요.

현악4중주를 비롯해 3중주, 5중주 같은 음악을 흔히 실내악이라고 합니다. 실내라는 명칭이 말해주듯 방 안에서 사적으로 연주하기 좋은 음악입니다. 실내악은 듣는 사람보다 연주하는 사람이 더 행복한 장르라는 말이 있어요. 마음이 맞는 친구와 주거니 받거니 호흡을 맞춰 연주하면 정말 재미있거든요.

실내악 중에서 가장 대표적인 장르인 현악4중주는 두 대의 바이올린과 한 대의 비올라, 그리고 첼로로 편성됩니다. 현악4중주의 편성을 정착시킨 사람이 바로 하이든인데, 그게 정말 우연한 계기였지요.

하이든이 18세의 청년일 때 퓌른베르크 남작의 영지인 바인치얼에 머물렀던 적이 있습니다. 남작을 위한 음악을 준비하려고 봤더니 문제는 연주할 사람이 너무 없었다는 거예요. 영지 내의 음악가라고는 하이든과 요한 알브레히츠베르거라는 첼로 연주자뿐이었으니까요.

작자 미상, 현악4중주에 참여한 하이든, 18세기
가운데에서 하이든이 비올라를 연주하고 있다.
현악4중주는 서로 호흡을 맞추어 연주해야 했기에
연주자들이 좋아했다.

다행히 남작의 시종 한 명과 지역의 목사가 바이올린을 켤 줄 알았답니다. 하이든은 이 여건에 맞춰 현악4중주를 작곡했고, 뜻밖에 호평을 얻었죠. 그렇게 하이든은 현악4중주라는 완벽한 실내악 편성을 발견합니다.

현악4중주는 각 악기마다 역할이 뚜렷해요. 1바이올린은 선율을 주도하고 2바이올린은 그 선율을 보조하면서 1바이올린과 다른 악기들을 연결하죠. 첼로는 흐름의 균형을 잡는 뿌리 같은 역할을 합니다. 그리고 비올라가 두 바이올린의 높은 음역과 첼로의 낮은 음역 사이를 메워주지요. 역할 배분이 이렇다 보니 주로 1바이올린에게 스포트라이트가 가게 됩니다.

대부분이 1바이올린을 하고 싶어 하겠네요.

그런데 모차르트는 현악4중주의 악기 중에서 가장 주목받지 못하는 비올라를 맡았다고 합니다. 사실 비올라는 바이올린족 악기 중에서

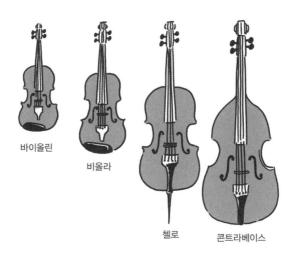

바이올린

비올라

첼로 콘트라베이스

비교적 기량이 떨어지는 악기입니다. 비올라는 바이올린보다 낮은 음역을 담당하는 악기인데요, 바이올린과 비슷하면서 훨씬 낮은 소리가 나요. 사실 어떤 악기의 음역을 낮추기 위해서는 악기의 몸체를 크게 만들어서 현의 길이를 길게 만들면 됩니다. 그런데 바이올린 모양을 비올라의 음역이 될 때까지 확대하면, 손으로 받쳐 들기에 너무 거대해져요. 결국 크기를 조금만 키우는 대신 굵고 느슨한 현을 매어서 음역을 낮출 수밖에 없었습니다. 비올라가 바이올린만큼 선명하고 화려한 소리를 내지 못하는 이유죠. 좋게 말하면 차분하고 분위기 있지만, 나쁘게 말하면 소리가 칙칙하고 불투명합니다.

또한 현이 굵고 느슨해서 바이올린처럼 손가락이 민첩하게 움직이기 힘듭니다. 그래서 음높이가 부정확해질 때가 있어요. 이런 단점 때문에 음악가들 사이에서 "비올라와 번개의 공통점은? 정답은 절대로 한 지점으로 떨어지지 않는다"라는 식으로 종종 놀림거리가 되죠. 이 밖에도 이른바 '비올라 조크'가 아주 많아요.

하지만 분명히 비올라만의 매력이 있습니다. 작곡가 클로드 드뷔시의 스승, 프랑스 음악학자 알베르 라비냑은 "비올라는 슬픈 표정의 철학자다. 언제든지 남을 도와줄 태세가 돼 있지만 자신의 모습을 드러내는 것을 싫어한다"라는 말로 중간 음역에서 조용히 다른 악기들을 받쳐 주는 비올라를 예찬하기도 했습니다.

모차르트는 왠지 뽐내기 좋아하는 사람인 줄 알았는데 드러나지 않는 역할을 택했다니 의외예요.

모차르트는 굽실거리는 사람은 아니었지만 특별히 무례하거나 거만했던 사람도 아닙니다. 호사가들이 지나치게 과장한 이미지 때문에 잘못된 선입견이 꽤 퍼져 있는 듯합니다.

사실 하이든도 그 침소봉대의 피해자 중 하나입니다. 모차르트를 돋보이게 만들기 위해 의도적으로 하이든의 기여를 축소하는 경향이 있었어요. 하이든은 교향곡과 현악4중주의 형식을 완성해서 기악음악의 발전에 크게 이바지했지만, 걸맞은 만큼의 존경을 받지 못하는 것 같습니다. 좀 밋밋하고 수준이 높지 않은 작품을 만들었다는 이미지가 강하죠. 〈트럼펫 협주곡 E♭장조〉 같은 곡을 들어 보면 전혀 그렇지 않다는 사실을 알 수 있을 텐데 말입니다.

넘쳐흐르는 정열과 성실함이라는 축복

우리들 대다수는 하이든처럼 규칙적으로 성실하게 작곡하는 사람보

다 모차르트처럼 넘쳐나는 악상을 주체하지 못하고 '폭풍 집필'하는 천재의 이야기를 좋아합니다. 게다가 하이든은 모차르트보다 24년 전에 태어났는데 18년이나 더 살았어요. 말년에는 만인의 존경을 받고 경제적 풍요까지 누렸고요. 그러니 하이든의 생애가 평탄한 만큼 싱겁다고 여길 수도 있겠죠.

모차르트는 하이든을 어떻게 생각했나요?

당연히 훌륭한 음악가로 인정하고 존경했습니다. 일례로 모차르트가 1782년에 하이든의 〈러시아 4중주〉를 듣고 현악4중주로 걸작을 만들 수 있다는 사실에 감명 받은 적이 있었습니다. 곧바로 현악4중주 여섯 개를 작곡한 모차르트는 하이든에게 곡 전부를 헌정했어요. 그게 바로 **〈하이든 4중주〉 K.387**, 421, 428, 458, 464, 465입니다. 그러면서 따로 하이든에게 편지를 보내는데요, 그 편지에서는 자기가 만든 곡을 자식처럼 표현하고 있어요. 의외의 겸손함도 엿볼 수 있답니다.

나의 친한 벗 하이든에게

넓은 세상으로 아들들을 떠나보내리라 결심한 아버지는 오늘날 명성이 가장 높은 사람이자 운 좋게도 자신에게 최고의 벗이 되어 준 사람에게 아들들의 비호와 지도를 맡기는 것이 의무라고 생각했습니다. 그 고명한 사람이며, 나의 가장 사랑하는 친구여, 여기 그 여섯 아이들이 있습니다.

(...) 나의 가장 사랑하는 벗이여, 저번에 이 도시에 머물렀을 때 당신은 이 작품들을 만족스럽게 여긴다고 말씀하셨지요. 당신이 인정하셨기에, 이들을 당신에게 맡기고 이들이 당신의 총애를 받을 자격이 아주 없지는 않으리라고 기대해봅니다.

부디 관대함을 베풀어 그들을 받아 주시기 바랍니다. 그리고 그들의 아버지이자 스승이자 친구가 되어주십시오! 이후에는 이들에 대한 나의 모든 권리를 당신에게 맡깁니다. 아버지의 편애로 보지 못했을 결함을 관대하게 보아주시기를. 부디 이들의 결함에 개의치 마시고 당신의 관대한 우정을 소중히 여기는 저에게 그 우정을 계속 보여주시기를 바랍니다.

온 마음을 담아, 친애하는 벗. 당신께 더없이 성실한 벗

W. A. 모차르트

1785년 9월 1일

굉장히 예의바른 편지네요. 모차르트에게 이런 면이 있었다니 놀랍습니다.

모차르트만 하이든의 영향을 받은 게 아니라 하이든 역시 모차르트에게 영향을 받았습니다. 특히 하이든이 1787년 작곡한 〈현악4중주〉 Op. 50에서는 선율을 구성하는 방식에 모차르트의 영향이 선연히 드러나 있습니다. 두 대가의 나이를 뛰어넘은 우정은 서로의 음악 세계를 존중하면서도 서로의 장점만을 흡수하게 만들었나 봅니다.

앞으로 모차르트의 활약이 기대되는데요? 돈도 많이 벌었고 하이든 이라는 세계적인 대가와 친한 친구까지 되었으니까요.

안타깝지만 모차르트의 화려한 경력은 절정의 순간에서 오래 지속되지 못했습니다. '십 년 가는 권세 없고 열흘 붉은 꽃이 없다'는 격언처럼, 성공을 즐길 수 있었던 기간은 채 5년을 넘기지 못했죠. 1787년부터 모차르트의 음악회에는 거짓말처럼 사람들의 발길이 뚝 끊깁니다. 한 해 몇 차례씩 열어도 언제나 예약이 꽉꽉 찼던 음악회였는데 말입니다. 심지어 예약자가 없어 다 준비한 공연을 취소하는 사태까지 발생해요.

불협화음은 새 세계의 문을 열었지만

얼마 전까지 열광하던 사람들이 어떻게 이렇게 변할 수 있어요?

근본적으로 변한 쪽은 빈 청중이 아니라 모차르트 쪽이 아닐까 싶습니다. 모차르트는 1783년에 피아노 협주곡 세 곡을 작곡하고 그 다음 해에 여섯 곡을 작곡할 때까지만 해도 빈 청중의 취향과 수준을 신중하게 고려하고 있었습니다. 음악회에 오는 사람들이 최대한 만족할 만한 음악을 만들겠다는 생각을 하고 있었죠. 그래서 이 시기에 만든 작품들은 지금까지도 듣기 편합니다.
그런데 1785년과 그 다음 해 각각 세 곡씩 총 여섯 곡의 피아노 협주곡을 작곡하던 시점에는 청중의 비위를 맞추는 데 싫증이 났던 것 같습니다. 자기 자신이 하고 싶은 방향으로 곡을 만들었다고 할까요?

그 여섯 곡의 피아노 협주곡은 오늘날 협주곡 분야의 금자탑이라고 평가되는 최고의 걸작이지만 당시 빈의 청중은 좋아하지 않았습니다. 가볍게 오락을 즐기려는 마음으로 음악회에 온 사람들에게 예상하지 못한 심각하고 복잡한 곡을 들려줬던 셈이니까요.

어떤 심각한 곡이었기에 청중이 다 떨어져 나갈 정도였나요?

1785년에 만든 〈피아노 협주곡 20번〉 K.466과 1786년에 만든 〈피아노 협주곡 24번〉 K.491은 단조 협주곡입니다. 모차르트의 나머지 피아노 협주곡들이 모두 장조인 데에 비하면 이례적이죠. 이 두 작품의 곳곳에는 불안한 느낌을 자아내는 음들이 많이 깔려 있습니다.

🔊 〈피아노 협주곡 20번〉 1악장은 시작부터 불안합니다. 낮은 음역으로 현악기 소리가 깔리는데 초연 때는 레오폴트조차 불협화음에 놀랐을 정도입니다. 지금은 그 음산함 때문에 좋아하는 사람들이 많

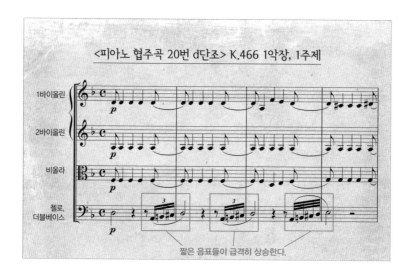

지만, 빈 청중의 반응은 어땠을지 들어보세요. 상상이 가지 않나요?

현악기 소리가 낮은 음역으로 울리면 언제나 음산한 느낌이 드나요?

단정적으로 이야기하기는 힘듭니다. 〈피아노 협주곡 20번〉 1악장의 음산함은 음역뿐 아니라 음형 때문에도 생겨납니다. 음형은 음이 모여 있는 모양을 말해요. 〈피아노 협주곡 20번〉 1악장 1주제의 음형은 짧은 음표들이 급격히 상승하는 모양새를 하고 있습니다. 절로 급하고 불안해지게 만들죠.

이 작품의 비극적 분위기는 분명 모차르트 시대에 유행하던 분위기와는 거리가 멉니다. 오히려 19세기 낭만주의 시대의 음악과 유사해요. 실제로 이 곡은 낭만주의 시대에 즐겨 연주되었습니다. 베토벤과 브람스는 이 곡을 위한 카덴차까지 작곡할 정도로 좋아했고요.

당시 청중들의 입맛에는 맞지 않았지만 좋게 말하면
시대를 앞서간 셈이네요.

맞아요. 그런데 〈피아노 협주곡 24번〉 K.491은 그 이상으로 심각하게 시대를 앞서갑니다. 일단 1악장은 기분 나쁜 엄숙함으로 시작해서 화려하고 풍부한 긴장으로 이어가지요. 그래도 2악장에서는 피아노와 오케스트라가 부드럽고 다정하게 주제를 주고받습니다. 하지만 변주곡인 **3악장**은 점입가경입니다. 하나의 주제가 변화하며 반복되는 변주곡이니만큼 주제가 핵심인데, 특이하게도 주제가 반음계거든요.

반음계란 한 옥타브가 다 반음 간격으로 이루어진 음계입니다. 쉽게 말해 낮은 도부터 높은 도까지 피아노의 모든 건반을 차례대로 치면 반음계라고 하죠. 보통 샵이나 플랫을 많이 붙여서 음의 진행을 반음 간격으로 하면 그 부분을 반음계 진행이라고 불러요.

반음계 진행의 음악은 어떤데요?

기괴함, 불안함, 어두움 등 평범하지 않은 여러 느낌을 줍니다. 모든 음 간격이 똑같기에 장조나 단조 음계처럼 으뜸음으로 향하는 명확한 질서가 생기지 않기 때문입니다. 예를 들어 C장조, c단조는 도를 중심으로 한 장조와 단조 조성이 생기지만 반음계에는 중심이 없어서 A반음계라든지 B단음계라든지 하는 이름이 의미가 없어요. 클로드 드뷔시나 아르놀트 쇤베르크가 반음계를 잘 사용한 작곡가로 꼽힙니다. 이들의 음악을 멋모르고 들으면 극단적으로 이상하고 어색하게 들릴 거예요.

질서를 무너뜨리는 음악

조성이 사라지는 느낌이란 쉽게 비유하면 일상에서 일탈하는 느낌이에요. 마치 평생 집과 직장만 오가던 한 건실한 직장인이 갑자기 퇴근길에 기차를 타고 홀쩍 어디론가 떠나는 모습을 보는 느낌이랄까요? 이처럼 조성이 사라진 반음계적 음악은 흥미진진하고 신선하기는 한데, 어딘가 불안하고 자연스럽지 않게 들립니다. 듣는 이들은 그 일탈이 언제 해결되어 제자리로 돌아갈지 기다리게 되죠. 불협화음과 비

슷하게 이해하면 쉽습니다.

당시에 반음계를 사용하는 건 일반적인 일이 아니었는데, 모차르트는 〈피아노 협주곡 24번〉 3악장의 첫 변주에서부터 반음계 진행에 집착하고 있어요. **반음계 진행이 나온 부분을 보여드릴게요.**

c단조는 시, 미, 라에 플랫이 붙는 조인데 동그라미로 표시한 음들은 c단조라는 조성의 느낌을 없애 버려요. 셋째 마디와 넷째 마디에 걸쳐서는 완전히 반음계로 올라갔다 반음계로 내려가기까지 합니다.

아무튼 모차르트가 자신의 음악회를 찾은 청중의 취향을 우선적으로 고려했다면 곡을 이렇게 쓰지 않았을 겁니다. 모차르트로서는 3, 4년 동안이나 빈 청중의 비위를 맞췄으니 오래 참았다고 하고 싶을 수도 있겠지만요.

갑자기 이런 모험을 하게 된 계기가 있을 것 같아요.

일단 돈이 들어올 구석이 생겼습니다. 바로 오페라 〈피가로의 결혼〉의 작곡을 의뢰받은 거예요. 의뢰가 들어온 시기와 피아노 협주곡의

성격이 진지하게 바뀐 시기가 정확하게 일치합니다. 어쩌면 돈은 오페라 작곡으로 벌 수 있으니 피아노 협주곡은 청중이 좋아하든 말든 만들고 싶은 방향으로 밀어붙이겠다고 생각했는지도 모르지요.

악기와 독주 연주자들

이번 강의는 오케스트라 음악 중 가장 인기가 많은 협주곡을 중심으로 꾸려 보았습니다. 협주곡은 오케스트라와 독주자가 대화하듯이 만들어가는 음악입니다. 서로 다른 악기들이 힘을 합쳐 조화롭게 음악을 만들어나가는 게 오케스트라의 매력이라면, 화려하고 뛰어난 연주 기교는 독주자의 매력이죠. 대부분의 연주자들이 그런 독주자가 되기를 꿈꿉니다. 모차르트도 작곡가이기 전에 피아니스트로 이름을 날렸지요.

오늘날 오케스트라와 독주자들이 즐겨 사용하는 바이올린, 오보에, 호른, 클라리넷 등의 몇몇 악기를 소개했고, 그 악기를 연주하던 모차르트의 친구들도 만나 보았습니다. 친구 중에는 스물넷이라는 나이 차에도 불구하고 우정을 나눈 하이든이 있었죠. 하이든은 교향곡뿐 아니라 현악4중주를 확립해 기악음악이 발전하는 데 큰 공을 세운 음악가지만 모차르트를 부각시키려고 저평가하는 경향이 있었다는 점도 짚었습니다.

다음 강의는 오페라를 중심으로 다루고자 합니다. 오페라는 모차르트에게 희망과 절망을 모두 안겨줬던 장르입니다. 모차르트가 당시의 오페라와 어떤 식으로 호흡했는지, 다음 강의에서 알려드릴게요.

모차르트는 빈 청중의 취향에 맞는 적당한 난이도의 피아노 협주곡으로 인기를 얻었다. 또한 다른 악기들을 위한 협주곡과 현악4중주도 작곡하며 다른 음악가와의 교우 관계도 다졌다. 그러나 단조로 작곡된 모차르트의 피아노 협주곡은 불안하고 심각한 느낌을 주며 모차르트가 청중의 취향보다 자신의 의도에 집중하기도 했음을 보여준다.

모차르트 협주곡의 독주 관악기들	**협주곡** 독주 악기와 오케스트라가 대화를 주고받듯이 연주하는 곡. 독주자의 기량이 잘 드러난다. 음높이, 음량, 음색 등을 자유자재로 조절할 수 있는 악기가 독주에 많이 쓰임.
	바순 진지하고 엄숙한 느낌. 겹리드를 사용하여 '맹꽁이 소리'가 남.
	클라리넷 음역에 따라 음색이 달라지기 때문에 대조 효과를 낼 수 있음.
	···› 모차르트는 이 밖에도 플루트, 호른 등을 위한 협주곡을 여럿 작곡함.
카덴차	협주곡에서 독주자가 즉흥 연주를 하는 부분. 그러나 18세기에 점차 즉흥 연주 관습이 사라지면서 이후에는 작곡가가 카덴차까지 작곡하게 됨.
현악4중주	바이올린 두 대, 비올라 한 대, 첼로 한 대가 연주하는 곡. 하이든이 악기 편성과 내용 구성을 정착시킴.
불안한 느낌의 피아노 협주곡들	〈피아노 협주곡 20번 d단조〉 K.466 낮은 음역에서 약박에 등장하는 짧은 음표들이 급박하게 상승함.
	〈피아노 협주곡 24번 c단조〉 K.491 주제에 반음계가 사용되어 안정된 상태에서 일탈하는 느낌을 줌.

V

영원한 빛으로 울려 퍼지다
- 모차르트의 영향

친숙하지만 낯선 죽음과 마주하다

오페라는 엄청난 비용이 들었던 당대 가장 국가적이고도 대중적인 음악이었다.
서른 살 무렵 모차르트는 오페라를 만들어 크게 성공하지만 좋지 않은 일과도
연이어 맞닥뜨린다. 평생을 따르던 아버지의 죽음은 모차르트를
절망으로 몰아 넣었다.

삶에는 빨리감기나 되감기가 없기에
앞날을 전혀 예견할 수 없다.
그러니 한 걸음씩
앞으로 나갈 수밖에 없다.

– 백남준, 「임의 접속 정보」 에서

01

비통함 속에서
써낸 오페라

#오페라 #부퐁 논쟁 #아리아와 레치타티보
#〈피가로의 결혼〉 #〈돈 조반니〉

대부분의 사람에게 오페라 보는 것과 일반적인 클래식 음악회에 가는 것은 그리 다르게 느껴지지 않을 겁니다. 하지만 둘은 태생이 완전히 다릅니다.

처음부터 세계를 대상으로 한 예술

오페라는 처음부터 국가적 사업이었습니다. 최초의 오페라 〈에우리디체〉는 1600년에 줄리오 카치니와 자코포 페리가 만들었습니다. 당시 유럽 최강대국이었던 프랑스의 국왕 앙리 4세와 유럽에서 가장 부유한 가문이었던 메디치 가문 마리아 공주의 결혼식 행사에서 상연되었죠. 이 오페라를 보고 깊은 감명을 받은 유럽의 제후들은 각자의 나라로 돌아가 자신의 권력과 부를 과시할 수 있는 오페라를 만들기 시작했습니다.

시작이 그랬던 만큼 오페라는 최고 수준의 음악, 문학, 무용이 들어가고 거대한 규모, 화려한 의상, 첨단 무대 장치까지 갖춰야 하는 장르

오페라 극장의 화려한 관객석
유럽에서는 귀족들이 자신의 부와 문화 수준을
과시하기 위해 오페라를 제작하는 데에
엄청난 비용을 쏟아 부었다.

로 자리 잡습니다. 예나 지금이나 오페라 작품을 무대에 올리려면 억 단위가 넘어가는 천문학적인 제작비가 들죠.

그 시절의 블록버스터 영화 같은 거군요.

반면 앞서 주목했던 교향곡이나 협주곡 등 기악음악은 오페라와는 개념이 완전히 달랐어요. 기악음악의 뿌리는 귀족들의 사적인 살롱에서 연주되던 음악들이에요. 빈에서조차 1831년까지 전문 연주회장을 단 한 곳도 찾아볼 수 없었습니다. 물론 그 이전에도 기악음악을 듣는 공공음악회가 열렸지만 전문 연주회장이 아니라 극장, 무도회

장, 술집, 공원 등 아무 데서나 열렸죠. 모차르트가 활동하던 때도 마찬가지였고요. 당시 기악음악을 들으러 공공연주회에 가는 일은 아주 최신의 문화생활이었고 그렇기에 팬층도 두텁지 않았습니다.

기악음악이 지금과 같은 위상으로 올라간 시기는 19세기 중반 이후입니다. 그전까지는 기악음악이 아무리 인기를 끈다 해도 오페라의 인기와 비교할 수 없었습니다. 사람들은 오페라 극장에 가는 걸 정말 좋아했어요.

오페라를 작곡하는 게 돈이 될 만했겠네요.

작곡가가 얻는 수입은 의외로 많지 않았습니다. 저작권이라는 개념 자체도 제대로 성립되어 있지 않았기 때문에 작곡가의 수익은 곡을 넘길 때 받는 작곡료가 전부였어요. 그래도 모차르트는 〈피가로의 결혼〉을 작곡한 대가로 100두카트라는 거금을 받았습니다. 이는 웬만한 궁정 하급 관리의 연봉보다 훨씬 많은 액수였습니다.

〈피가로의 결혼〉은 아주 반응이 좋았습니다. 하지만 초연까지 여러 우여곡절을 겪죠. 작곡은 1785년 말에 다 끝냈지만 빈에서 검열이 심했던 탓에 이듬해 5월에나 초연할 수 있었습니다. 사실 〈피가로의 결혼〉과 제목이 같은 원작 연극은 귀족 사회에 대한 비판과 풍자가 있다는 이유로 빈에서 이미 공연이 금지된 상태였어요. 그 연극이 파리에서 한 계절에만 79회 공연하는 경이적인 성공을 거두고 프랑스혁명을 일으키는 데 일조했으니 사회의 동요를 원치 않았던 빈 궁정으로서는 취할 만한 조치였을 겁니다.

정말 빈과 파리는 완전히 다른 분위기의 도시였군요.

빈에서 이 작품을 올린다는 시도 자체가 모차르트에게는 위험을 감수하는 일이었을 거예요. 그런데 모차르트는 정말 이 오페라를 작곡하고 싶었던 것 같아요. 베네치아 출신이자 빈 궁정 극장의 대본 작가였던 로렌초 다 폰테를 직접 만나 개작을 제안했다고 하거든요. 다 폰테는 원작의 풍자적인 면을 살리면서도 줄거리와 등장인물을 수정하여 황실과 귀족들의 심기를 크게 건드리지 않는 대본을 완성해냈고, 거기에 모차르트가 번뜩이는 기지를 발휘해 생동감 넘치는 선율을 더했죠. 심각한 정치극이었던 〈피가로의 결혼〉은 두 사람의 협업을 거쳐 떠들썩한 오페라 부파로 탈바꿈했습니다.

모든 일상이 시시하지는 않다

오페라 부파요? 그냥 오페라와 다른 건가요?

오페라 부파는 일종의 코미디극으로, 오페라 세리아와 함께 18세기 중반에 큰 인기를 누린 오페라의 장르입니다. 오페라 세리아가 영웅의 이야기나 신화에 나오는 진지한 주제를 다룬다면 그와 반대로 오페라 부파는 현실적이고 일상적인 내용을 풀어냅니다. 나폴리에서 시작된 오페라 부파에는 우스꽝스러운 재밋거리를 즐기는 나폴리 지역 하층민의 취향이 잘 반영되어 있습니다. 그래서 대본에 나폴리 방언이 많이 나오고 음악은 언제나 가볍고 흥겹죠.

	소재	특징
오페라 세리아	신화, 영웅 서사	화려한 궁정 취향 반영. 진지한 분위기.
오페라 부파	일상적인 내용	나폴리 하층민 취향 반영. 떠들썩하고 흥겨운 분위기.

이렇게 비교하니 오페라 부파가 오페라 세리아에 비해 수준이 낮은 것처럼 느껴지는데요.

처음에는 분명 오페라 부파가 오페라 세리아보다 저급한 장르였던 게 사실입니다. 하지만 점차 그 자유분방한 정서를 이용해 흥미진진하게 발전해요. 이 과정에서 선구적으로 역할을 한 작곡가가 있는데, 바로 '이탈리아의 모차르트'라고 불리는 조반니 바티스타 페르골레시입니다.

페르골레시가 1733년에 작곡한 〈마님이 된 하녀〉는 오페라 부파의 독보적인 작품으로 꼽힙니다. 기존 오페라의 무게를 덜고 자연스러운 감정과 간단한 선율로 승부한 작품이었어요. 스물셋이라는 나이에 이렇게 선구적인 작품을 작곡했다니 페르골레시도 대단한 천재였던 것 같습니다. 안타깝게도 스물여섯의 나이로 단명했지만요.

아무튼 페르골레시가 만든 〈마님이 된 하녀〉는 1752년 파리에서 공연되었는데, 이 작품이 공연되자 이른바 '부퐁 논쟁'이라고 하는 역사상 가장 치열했던 오페라 논쟁이 벌어졌죠.

겨우 오페라 하나를 두고 논쟁까지 벌였나요?

오페라가 국가적인 수준의 이벤트였던 만큼 권력층과 지성인들은 오페라에 대해 관심이 아주 많았어요. 예술적 열정도 대단한 데다 철학에 대해 논쟁할 실력까지 갖춘 사람들이었죠. 이들에게는 외국 극단이 처음으로 선보인 문제적 오페라만큼 논쟁을 벌이기에 적당한 주제도 없었을 겁니다.

오페라에 울고 웃는 시대

당시 프랑스의 지식인 세력은 국왕파와 왕후파로 나뉘어 있었습니다. 부퐁 논쟁이 커졌던 이유는 이 지식인들의 정치적 대립이 이면에 있었기 때문이죠. 국왕과 귀족들은 프랑스의 전통적인 오페라를 지지했고, 왕후와 루소, 달랑베르, 디드로 같은 계몽주의 지식인들은 오페라 부파를 지지했습니다.

오페라 부파를 지지하는 측은 〈마님이 된 하녀〉야말로 간소하고 인간적이며 계몽주의를 보여주는 작품이라고 주장했어요. 반대로 진지한 주제와 우아한 화성을 옹호하는 프랑스 귀족들은 이 작품을 비판했고요. 이때 신랄한 비판과 반박을 담은 막대한 양의 공개서한을 주고받으며 양측이 싸웠기 때문에, 흔히 이 사건을 단순한 논쟁이 아니라 칼 대신 펜을 들고 싸운 '부퐁 전쟁'이라고도 부른답니다.

둘 중 어느 편이 이겼나요?

당시에는 오페라 부파 측이 패배한 것처럼 보였습니다. 그러나 이 논

오페라 〈마님이 된 하녀〉 공연 장면

쟁으로 인해 결국 오페라 부파의 프랑스 버전이라고 할 수 있는 오페라 코미크가 탄생했으니 궁극적인 승리자는 오페라 부파 측이라고 보기도 합니다.

그런데 막상 논쟁의 불씨가 된 〈마님이 된 하녀〉를 보면 실망할 수도

있습니다. 사실 이 작품은 제대로 상연되는 오페라라기보다는 짧은 막간극이거든요. 애초에 페르골레시의 3막짜리 오페라 세리아가 막 사이에 무대를 바꾸느라 쉬는 동안 올릴 목적으로 만들어졌습니다. 그래서 상연 시간이 40분 정도에 불과하고, 등장인물도 달랑 세 명이에요. 그중 한 명은 언어 장애를 겪고 있어 노래를 부르지 않는 데다가 줄거리도 하녀가 노총각 주인의 질투를 유발해 마님 자리를 꿰찬다는 좀 황당한 이야기예요. 물론 단순하고 명쾌한 음악과 예리하면서도 유쾌한 풍자는 압권입니다.

코미디를 숭고하게 하다

〈피가로의 결혼〉도 오페라 부파니까 이만큼 길이가 짧은가요?

아닙니다. 〈피가로의 결혼〉은 상연 시간이 200분가량 되는 4막짜리 오페라입니다. 이 작품을 통해 모차르트는 페르골레시에 이어 오페라 부파를 한 차원 더 높은 예술로 만들었어요. 황당한 상황 설정과 한바탕 벌어지는 소동, 우스꽝스러운 대화, 어릿광대의 익살스러운 몸짓 등 오페라 부파의 전형적인 특징을 유지하면서도 음악의 수준은 다른 오페라 부파와 큰 차이를 보입니다. 다른 오페라 부파 작품들이 대중적 선율을 짜깁기하는 단계를 크게 벗어나지 못하는 데 반해, 〈피가로의 결혼〉의 음악은 숭고하기까지 합니다.

3막에서 백작 부인과 시녀인 수잔나가 함께 부르는 **'편지의 이중창'**은 영화 〈쇼생크 탈출〉을 본 사람이라면 익숙할 거예요. 이 곡이 확성

〈피가로의 결혼〉 중 백작 부인과 수잔나
백작 부인과 수잔나는 입 맞추어 노래하며
신분을 뛰어넘은 화합을 보여준다.

기를 통해 흘러나오자 죄수들의 표정이 마치 영혼이 정화되는 것처럼 평화로워지는 장면이 영화 속에 나오는데 무척 인상적입니다.

노래를 이해하려면 오페라의 줄거리를 미리 공부하고 가야겠죠?

사실 '편지의 이중창'은 음악이 너무 완벽해서 굳이 가사를 몰라도 충분히 감동적입니다. 그래도 내용을 간단히 알려드릴게요. 백작 집안의

하인인 피가로와 하녀인 수잔나가 결혼식을 앞두고 있습니다. 그런데 바람기 많은 백작이 수잔나에게 흑심을 품습니다. 그 속셈을 알아차린 피가로는 백작을 저지할 계획을 세웁니다. 백작의 음흉함에 분개한 백작 부인과 수잔나도 동참하기로 하죠. 그들은 수잔나가 편지를 보내 백작을 부르면 그 자리에 수잔나 대신 백작 부인이 나가기로 하는 계획을 세웁니다. 그 편지를 쓰면서 백작 부인이 내용을 불러주고 수잔나가 받아 적는데, 〈편지의 이중창〉은 그때 부르는 노래입니다.

이전 페이지의 두 사람을 보세요. 서로 선율을 주고받으며 노래하는 두 사람은 백작 부인과 하녀가 아니라 꼭 사이좋은 자매처럼 보여요. '모든 인간은 신분을 초월하여 고귀하며 평등하다'는 사상을, 누가 이렇게 맑고 순수한 선율로 표현할 수 있을까요? 저는 이것이야말로 차원 높은 사회 비판이고 시대 풍자였다고 생각합니다.

말이나 글보다 한 곡의 노래가 더 깊이 와 닿을 때가 있죠.

하인인 피가로가 사건을 주도하는 주인공이라는 점도 신분제에 대한 반항이라고 할 수 있습니다. 예를 들어 1막에서 백작이 젊은 시종 케루비노를 바람기가 있다는 이유로 군대에 보내겠다고 하는데, 그때 피가로가 케루비노를 향해 **'다시는 날지 못하리'**라는 아리아를 부릅니다. 케루비노가 군대에서 겪게 될 고초를 조롱하는 단순한 내용이지만 전형적인 하인의 선율이 아니라 아주 당당한 선율로 노래합니다. 보는 사람들은 이 한 곡의 아리아를 통해 피가로가 어떤 흥미진진한 계획으로 백작을 혼내줄지 기대하게 되죠.

노래의 빈 자리를 읊조림이 채우고

아리아라는 말은 많이 들어 봤어요. 어려운 노래 아닌가요?

아리아는 오페라에 나오는 독창곡을 뜻합니다. 하지만 오페라에서 나오는 노래가 전부 아리아는 아니에요. 오페라에 아리아만 있으면 내용이 전개되지 않을 거예요. 아리아는 주로 등장인물이 자기의 감정을 길게 표현하는 노래니까요. 드라마나 영화에서도 등장인물이 깊은 생각에 빠질 때 발라드처럼 느린 노래가 흘러나오죠? 오페라에서는 그럴 때 등장인물이 직접 아리아를 부릅니다.

아리아와 대비되는 **레치타티보**라는 형식이 있습니다. 온전한 노래인 아리아와 달리, 레치타티보는 읊조리듯이 밋밋한 선율에 등장인물의 말을 얹어 부릅니다. 음악적으로 흥미롭지 않고 때로 어색하기까지 하지만 오페라에 레치타티보가 없으면 스토리가 진행되지 않습니다. 레치타티보의 기원은 르네상스 시대까지 거슬러 올라갑니다. 그때 피렌체의 인문학자들이 시를 낭송하는 가장 좋은 방법을 연구했어요. 시인, 음악가, 철학자가 모두 모여 말의 운율, 억양, 발음까지 완벽하게 연구한 끝에 내놓은 답이 바로 레치타티보였습니다. 즉 레치타티보는 이탈리아어가 가장 아름답게 들리는 방식인 거죠.

그럼 레치타티보는 이탈리아어만을 위한 형식인가요?

처음에는 그랬습니다. 이탈리아어를 연구하여 만들었으니까요. 실제

로 언어마다 그 말이 가장 아름답게 들리는 형식이 있는 것 같습니다. 중국어로 한시를 낭독하는 것을 들어보셨나요? 정말 아름답습니다. 억양이나 운율이 마치 노래하는 것 같아요. 이탈리아어로 부르는 레치타티보도 마찬가지입니다. 시간이 지나면서 프랑스어와 독일어로 된 레치타티보도 생겼고 지금은 우리나라 말로 된 레치타티보도 있습니다. 하지만 왠지 이탈리아어 레치타티보처럼 입에 딱 감기는 맛이 없고 어색하기는 해요.

물론 레치타티보가 선율적으로 아름다운 건 아니에요. 오늘날 대부분의 청중은 몇몇 유명한 아리아를 듣기 위해 두세 시간씩이나 되는 오페라 전체를 관람한다고 해도 과언이 아닙니다. 아리아는 대체로 어려운 기교가 필요한 노래이기 때문에 가수가 아리아를 한 곡 열창하고 나면 청중들은 열광적인 박수를 보내죠. 이때는 어쩔 수 없이 모두가 극의 줄거리에서 완전히 빠져나오고 맙니다. 그래서 아르투로 토스카니니처럼 완벽을 추구한 지휘자는 가수가 아리아를 아무리 잘 불러도 극이 끝나기 전에는 박수를 치지 말라고 요구하기도 했습니다. 하지만 대부분은 아리아가 끝날 때마다 박수를 칩니다.

가수가 온 힘을 다해 아름다운 아리아를 부르는데 박수가 터져 나오는 게 당연하겠죠.

무대를 배회하는 양성의 천사

젊은 시종 케루비노가 부르는 아름다운 아리아는 〈피가로의 결혼〉에

자크 에밀 블랑슈, 모차르트의 케루비노, 1903년경
당시 오페라에는 남장을 한 여성 배우가 올라와
이성애적 성 역할 관념을 흔들어놓곤 했다.
케루비노도 그중 하나였다.

서 잘 알려진 아리아 중 하나입니다. 배경은 이렇습니다. 케루비노는

정원사의 딸과 같이 있는 것을 백작에게 들켜 해고를 당합니다. 케루

비노는 백작 부인에게도 흑심을 품는 못 말리는 바람둥이죠. 혈기 왕

성한 케루비노의 머릿속에는 온통 여자밖에 없습니다. 스스로도 자신의 마음이 혼란스러워 **'사랑이란 무엇일까'**라는 아리아를 부릅니다. 그런데 케루비노 역의 성별이 흥미롭습니다. 극 중 케루비노는 남자인데 배역은 메조소프라노 음역대의 여자 가수가 맡거든요. 이렇게 케루비노처럼 여자 가수가 남장을 하는 배역을 '바지 역할'이라고 합니다. 바지 역할은 고음을 내는 남성 카스트라토가 차츰 감소하면서 이를 대체하기 위해 생겨난 관습이라고 알려져 있지만, 저는 다른 이유가 더 중요하다고 생각합니다. 카스트라토가 위대한 영웅 같은 주인공 배역을 맡았던 것과 달리 바지 역할은 대개 바보스럽고 희극적인 배역이라 성격이 완전히 달랐거든요.

그럼 바지 역할은 왜 생겼을까요?

성 정체성의 모호함을 즐기기 위해 생겨났다고 봅니다. 실제로 〈피가로의 결혼〉 속 케루비노는 극 중에서 소녀처럼 옷을 입었다가 다시 자신의 성을 밝히기 위해 옷을 갈아입으면서 청중의 관심을 자신의 '몸'에 집중시킵니다. 그러면서 사람들의 단순한 이성애적 성 역할 관념을 혼란하게 만들죠. 이 케루비노의 양성성은 이름에서도 암시되어 있습니다. 케루비노는 이탈리아어로 '천사'라는 뜻이거든요. 보통 천사는 무성이라고 여겨집니다.

아무튼 케루비노가 부르는 아리아가 바로 '사랑이란 무엇일까'인데, 사실 이게 제목은 아닙니다. "사랑이 무엇인지 당신들은 알고 있나요? 숙녀들께서 내 마음 속에 그것이 있는지 봐 주세요"로 시작하는

노래 가사의 앞부분이죠. 아리아는 극 중에서 연속되는 음악의 일부이기 때문에 따로 제목을 붙이지 않고, 특별히 구별해서 가리켜야 할 때는 이렇게 가사 첫 구절을 활용합니다. 그래서 아리아의 내용과 제목이 엉뚱하게 달라지는 경우가 종종 생긴답니다. 예를 들어 푸치니의 유명한 오페라 〈라 보엠〉의 '그대의 찬 손'도 손 이야기를 하는 노래가 아니고, 〈나비 부인〉의 '어느 갠 날'도 날씨와는 전혀 무관한 노래입니다. 도니체티의 〈사랑의 묘약〉 속 '남몰래 흐르는 눈물' 역시 자기 눈물에 대한 얘기가 아니라 짝사랑하는 자신의 심정을 토로하는 노래예요. 물론 몇몇 유명한 아리아는 나중에 내용과 어울리는 제목을 붙이는 경우도 있습니다. 앞서 소개한 '편지의 이중창'이 그러한 대표적인 예입니다.

좋은 소식 끝에 나쁜 소식이 당도하다

모차르트의 오페라 부파, 〈피가로의 결혼〉은 엄청난 성공을 거뒀습니다. 귀족을 조롱하는 내용이지만 귀족들조차 열광적으로 환호할 정도였죠. 레오폴트는 난네를에게 보낸 편지에 "네 동생의 오페라는 두 번째 공연에서는 다섯 곡이, 세 번째 공연에서는 일곱 곡이 앙코르를 받았다. 특히 작은 이중창('편지의 이중창')은 세 번이나 불러야 했다"라고 적으며 빈의 뜨거운 반응을 전했습니다. 빈에서 〈피가로의 결혼〉은 1786년에만 총 아홉 번 연속 공연되었죠. 하지만 이듬해 프라하에서 거둔 성공에 비하면 아무것도 아니었습니다.

1787년 1월, 모차르트는 프라하의 공연 기획자에게 초청 받아 콘스

탄체와 함께 프라하에 방문합니다. 거기서 길거리에서 사람들이 〈피가로의 결혼〉에 나오는 아리아를 흥얼거리고 다니는 모습을 본 모양이에요. "여기 사람들은 모두 어디서나 내 '피가로'만 부릅니다"라고 놀라움을 전한 편지가 남아 있습니다. 프라하에서 모차르트의 인기가 얼마나 대단했던지, 모차르트의 방문을 기념하는 음악회까지 열렸습니다. 그 음악회에서 연주된 작품이 '프라하 교향곡'이라고도 부르는 〈교향곡 38번〉입니다.

그런데 사실 프라하에서 모차르트를 가장 신나게 했던 일은 따로 있었어요. 또다시 거액의 오페라 작곡을 의뢰 받았거든요. 바로 〈돈 조반니〉 말이죠.

모차르트가 아주 기분 좋게 집으로 돌아왔겠네요.

하지만 빈으로 돌아온 모차르트를 기다리던 건 매우 나쁜 소식이었습니다. 한 해 전만 해도 빈에 와서 자신의 성공을 지켜봤던 아버지 레오폴트가 잘츠부르크로 돌아가자마자 급속도로 건강이 나빠졌던 겁니다.

레오폴트가 아프다는 소식을 들은 모차르트는 오른쪽과 같은 편지를 보냈습니다. 레오폴트에 대한 걱정 때문이었을까요? 모차르트 자신도 편지를 보내고 심한 병에 걸려 앓아누웠다고 합니다. 그리고 그 다음 달에는 결국 레오폴트가 사망했다는 소식을 전달받게 되죠.

그렇게 의지했던 아버지인데… 충격이 정말 컸겠네요.

아버지께

방금 너무나 우울한 소식을 들었습니다. 지난번 편지에서 매우 건강하시다고 해서 그런 줄만 알고 있었는데, 많이 편찮으시다니요! 아버지가 쾌차하셨다는 소식을 제가 얼마나 기다리는지 말씀 드릴 필요도 없겠죠? 정말 소식이 빨리 오기만을 기다리고 있습니다.

그렇지만 무슨 일이든 최악의 경우를 상정하고 대비하는 제 버릇 아시죠? 문득 죽음에 대해 생각해보았습니다. 죽음이란 결국 우리 삶의 최종 목적지라고요. 최근 몇 년 동안 저는 인간의 가장 좋고, 가장 진실한 친구인 죽음과 친숙해져서 더는 죽음이 무섭게 느껴지지 않습니다. 오히려 적잖은 위로와 위안을 준다고 할까요?

(...)저는 아직 젊지만 밤에 잠자리에 들 때 '이대로 내일을 맞지 못할 수 있다'는 생각을 하지 않은 적이 한 번도 없습니다. 하지만 저를 아는 사람이라면 제가 침울하거나 까다롭다고 말하지 않을 겁니다. 왜냐하면 저는 제게 주신 축복에 대해 창조주께 늘 감사하고, 진심으로 제 이웃과 그 축복을 나누고 싶은 마음으로 생활하기 때문입니다.

아, 제가 이 편지를 쓰고 있는 동안 아버지의 병세가 점점 회복되었기를 간절히 빌어봅니다. 만에 하나 그렇지 못했더라도 절대로 저에게 숨기지 말고 사실대로 말씀해주세요. 다른 사람을 통해서라도 제가 사람이 할 수 있는 가장 빠른 속도로 아버지 품으로 달려가도록 기별해주셔야 합니다. 우리 둘 모두에게 두려운 일이 있을까봐 이러한 부탁을 드렸지만, 곧 아버지가 원기를 회복하셨다는 소식을 받으리라 믿습니다. 이 행복한 기대 속에서 아내와 아들 카를과 함께 아버지의 손에 천 번의 입맞춤을 전합니다.

<div align="right">

1787년 4월 4일

당신의 가장 충실한 아들, W. A. 모차르트

</div>

그랬겠죠. 가장 친한 친구에게 자기가 지금 얼마나 슬픈지 상상할 수 없을 거라고 비통한 심정을 쓴 편지도 남아 있어요. 하지만 정작 가족인 난네를의 편지에는 아버지가 돌아가신 지 닷새나 지나서야 답장을 했습니다.

가장 친애하는 누나

사랑하는 아버지의 갑작스런 죽음이 나에게 얼마나 고통스럽고 슬픈 소식인지, 상실감은 얼마나 큰지 누나는 상상할 수 있을 거야. 누나를 안아줄 수 있었으면 좋았을 텐데 안타깝게도 지금은 빈을 떠나는 것이 불가능해. 돌아가신 우리의 친애하는 아버지가 공증을 해놓지 않은 유산이더라도, 공개 경매에 부치겠다는 누나의 의견에 전적으로 동의한다고 밝힐게. 하지만 경매에 부치기 전에 유산 목록을 보고 물건을 몇 개 고르고 싶어. 그리고 프란츠 디폴트 씨가 유언과 유서도 있다고 하던데, 거기에 유산을 어떻게 처분하라고 되어 있는지 나도 알아야겠지. 그래서 그 서류의 복사본이 필요해. 빨리 살펴본 다음에 지체 없이 내 생각을 알려줄게. 우리의 진정하고 훌륭한 친구 디폴트 씨에게 잘 대해주고, 편지를 잘 봉인해서 주길 바라.
(…)안녕! 가장 친애하는 누나! 나는 영원히 누나 편이야.

1787년 6월 2일

충실한 동생, W. A. 모차르트

아버지가 돌아가시고 남은 가족인 누나에게 보내는 편지치고는 내용이 너무 사무적이지 않나요?

요제프 2세의 여동생 부부가 프라하를 방문했을 때 축전 형식으로 〈돈 조반니〉를 무대에 올리겠다는 계획을 세우고 있었거든요. 모차르트는 10월 1일 프라하로 넘어가서 공연 준비를 하기 시작합니다. 그런데 그 과정에 문제가 생깁니다. 작품이 어려운데 출연자들이 연습할 시간은 충분하지 않았던 거죠. 결국 준비를 끝내지 못해 〈돈 조반니〉 공연은 무산되었습니다. 대신 당일에 모차르트가 직접 지휘자로 나가 〈피가로의 결혼〉을 공연했다고 해요.

〈돈 조반니〉의 초연은 그로부터 조금 뒤인 10월 29일에 이루어졌습니다. 모차르트는 연습 과정에서 어려움을 많이 겪어서 공연을 망칠까 봐 크게 걱정했습니다. 물론 결과는 대성공이었지만요.

〈돈 조반니〉 공연 장면
모차르트가 작곡하고 다 폰테가 대본을 쓴 오페라로, 인물의 성격에 따라 오페라 부파와 오페라 세리아의 특징을 모두 보여 준다.

〈돈 조반니〉도 〈피가로의 결혼〉처럼 오페라 부파인가요?

장르상 오페라 부파에 속한다고 할 수 있지만, 오페라 부파와 오페라 세리아의 특징을 모두 가지고 있는 또 다른 스타일의 독창적인 오페라로 보는 편이 더 정확합니다. 어릿광대 놀이가 나오고, 변장을 한 인물들이 여기저기 숨었다 나타나고, 사건이 황당하게 전개되는 것 등은 여느 오페라 부파와 다를 것이 없습니다. 하지만 결투 장면과 마지막에 전하는 강력한 메시지는 다른 오페라 부파에서 볼 수 없던 특징이에요.

〈돈 조반니〉는 스페인의 전설에 등장하는 호색가 돈 후안을 소재로 한 오페라입니다. 돈 조반니는 돈 후안의 이탈리아식 이름이죠. 이 오페라에 나오는 등장인물의 성격은 다채롭습니다. 기사장처럼 죽어서까지 복수를 포기하지 않는 진지한 인물과 레포렐로처럼 시종일관 군소리를 멈추지 않고 바람둥이 주인을 부러워하는 희극적인 인물이 동시에 등장해요.

하지만 이 작품에서 가장 놀라운 점은 음악의 양식이 등장인물에 따라 달라진다는 겁니다. 예를 들어 기품 있는 돈나 안나와 열정적인 돈나 엘비라는 오페라 세리아 양식으로, 시골 처녀 체를리나는 오페라 부파의 단순한 양식으로 노래합니다. 복합적인 캐릭터인 돈 조반니는 특정 양식에 국한되지 않고 상대역이 누구냐에 따라 다양한 양식으로 노래하면서 변화무쌍한 본성을 드러내죠. 이처럼 〈돈 조반니〉의 아리아는 고정된 감정을 표현하는 기능에 머무르지 않고, 계속 변화하는 인간의 심리를 드러내는 역할을 합니다.

에스타츠 극장
프라하에 있는 이 극장에서 1787년 모차르트가
오페라 〈돈 조반니〉를 처음으로 상연했다.
이 극장은 모차르트가 공연한 극장 중에서
유일하게 남은 곳이다.

거부할 수 없는 돈 조반니의 유혹

〈돈 조반니〉의 가장 유명한 아리아 중 하나는 주인공 돈 조반니와 시골 처녀 체를리나가 부르는 이중창 '자, 손을 잡읍시다'입니다.

'자, 손을 잡읍시다'라는 가사로 시작하는 노래겠네요.

맞아요. 돈 조반니가 "자, 손을 잡읍시다. 그대도 저기 가면 내게 그러겠다 말할 거요. 보시오. 멀지 않잖소? 갑시다. 내 사랑, 여기에서 떠납시다"라고 체를리나를 유혹하며 시작하는 아리아입니다. 약혼자가 있는 체를리나는 돈 조반니의 유혹을 거부합니다. 천하의 바람둥이 돈 조반니는 고도의 수법을 발휘하기 시작합니다. 체를리나가 자신의 마음만 받아주면 궁으로 데려가서 결혼을 하고 인생을 바꾸어 주겠다고 속삭이는 겁니다. 체를리나는 결국 이 허황된 약속을 믿고 말아요. 후반에는 돈 조반니의 품에 안긴 체를리나가 오히려 더 적극적으로 "나의 사랑! 같이 갑시다"라고 노래하기에 이르죠. 체를리나가 약혼한 상태가 아니었더라면 아름답고 행복한 사랑의 이중창이라 할 만합니다.

체를리나의 약혼자는 화가 나지 않았을까요?

당연하죠. 나중에 돈 조반니를 혼내줍니다. 그런데 이건 돈 조반니가 저지른 악행 중 극히 일부에 지나지 않습니다. 애초에 오페라 자체가

돈 조반니와 체를리나
순진한 시골 처녀 체를리나는 바람둥이 돈 조반니의
허황된 약속을 믿고 만다.
돈 조반니는 스페인 전설에 등장하는
호색가 돈 후안의 이탈리아식 이름이다.

돈 조반니가 돈나 안나라는 젊은 귀족 처녀를 유혹한 데에서 시작되
거든요. 이에 화가 난 돈나 안나의 아버지가 돈 조반니에게 결투를 신
청하는데, 이때 돈 조반니가 그 아버지를 실수로 죽여 버려요. 돈나
안나와 약혼자 돈 오타비오는 돈 조반니에게 복수를 다짐합니다. 돈
조반니는 이들을 피해 도망을 다니는 와중에도 연애 행각을 펼칩니
다. 그러면서 옛날에 꾀었던 여인도 다시 만나고, 체를리나처럼 순진
한 시골 처녀도 만나는 거예요.

전설적인 바람둥이 돈 후안의 이야기는 여러 나라에서 수많은 소설,
연극, 오페라로 재탄생했습니다. 아마 그중 모차르트가 만들어낸 돈
조반니라는 캐릭터가 가장 독특할 겁니다. 모차르트의 돈 조반니는
일반인이 가진 도덕관념을 조롱하고 마지막 순간까지 참회할 줄 모르
는 악인이지만 동시에 권위에 저항하는 낭만적인 영웅으로도 느껴지

는, 왠지 밉지 않은 인물이니까요.

상연 시간이 길긴 해도 캐릭터가 매력적이라서 재밌겠어요.

한편 프라하에서 〈돈 조반니〉의 초연을 성황리에 마치고 돌아온 모차르트는 빈에 도착하자마자 궁정 작곡가 글루크가 사망했다는 소식을 듣게 됩니다. 그리고 글루크의 후임으로 모차르트가 임명되었어요. 드디어 모차르트가 황제의 궁정 음악가로 취직한 거예요. 하지만 글루크는 죽기 전에 연봉을 2000굴덴 받았는데 모차르트는 800굴덴밖에 받지 못했습니다. 특정한 임무 없이 무도회의 춤곡 같은 것만 쓰면 되니까 적은 금액은 아니었습니다만 글루크보다 적은 돈을 받는다는 게 모차르트의 자존심을 상하게 했죠. 모차르트는 이 연봉에 대해 "내가 하는 일에 비해 너무 많은 액수다. 하지만 내가 할 수 있는 일에 비해 너무 적은 액수다"라고 말했다고 합니다.

그렇다면 왜 그 자리를 거절하지 않았을까요?

당시 찬밥 더운밥을 가릴 형편이 아니었습니다. 한 해에 몇 차례씩 열던 예약음악회도 없었고, 피아노 레슨을 받는 제자들도 급격하게 줄면서 고정 수입이 절실했던 상황이었으니까요. 초라한 조건이지만 어쨌든 황제의 궁정 음악가라는 꿈은 이렇게 이루어졌습니다. 이제 기뻐할 아버지도 없는 너무 늦은 성공이었죠.

모차르트는 기악음악보다 훨씬 위상이 높았던 오페라에서도 거대한 성공을 거두고 국제적인 명성을 얻는 가운데에 아버지의 부고를 들었다. 모차르트의 오페라는 권위에 저항하는 풍자와 아름답고 숭고한 선율을 모두 갖추고 있다.

오페라	음악, 문학, 의상, 무대가 종합적으로 결합된 장르. ⋯› 천문학적인 제작비가 듦. 처음에는 국가 행사를 위해 기획되었고 나중에는 제후들이 과시의 수단으로 제작함.

부퐁 논쟁	국가의 최고 지성인들이 오페라 양식을 두고 논쟁을 벌임. 논쟁이 길어지며 양측의 정치적 논쟁으로 비화됨. **오페라 세리아** 진지한 분위기. 영웅의 이야기나 신화를 주제로 다룸. ⋯› 국왕과 귀족이 지지. **오페라 부파** 우스꽝스럽고 재미있는 분위기. 현실적이고 일상적인 내용을 담음. ⋯› 왕후와 계몽주의 지식인이 지지. ⇒ 처음에는 오페라 세리아를 지지하는 쪽이 우세했으나 나중에는 오페라 부파를 계승하는 장르가 나타남.

아리아와 레치타티보	**아리아** 등장인물의 감정이 표현된 노래. **레치타티보** 대사를 얹어 읊조리듯이 부르는 선율.

모차르트의 오페라	〈피가로의 결혼〉 원작의 풍자에 오페라 부파의 익살을 더함. **참고** '편지의 이중창': 신분이 다른 두 여성이 함께 노래함. '사랑이란 무엇일까': 여성 가수가 남성의 역할을 맡아 부름. 〈돈 조반니〉 오페라 부파와 오페라 세리아의 특징을 모두 갖춤. 등장인물에 따라 아리아의 양식이 다름. **참고** '자, 손을 잡읍시다': 노래가 진행되는 동안 인물의 심리가 변화함.

운명의 손길이 무자비하게 닥쳐오다

모차르트는 생애 마지막에 가난에 시달렸다.
잠깐 본 희망의 빛은 속절없이 꺼져버리고 모차르트는 끝내
남의 이름으로 발표될 레퀴엠을 작곡하다가 숨을 거두었다.
서른다섯이라는 젊은 나이였다.

영혼도 이 낡은 집이
이젠 싫어졌을 거야,
천재는 하늘 높이
오르고 싶어 하지.

- 요한 볼프강 폰 괴테, 『파우스트』 중에서

02

영혼을 배웅하는 노래

#프리메이슨 #〈교향곡 39번 Eb장조〉 K.543
#징슈필 #〈교향곡 40번 g단조〉 K.550
#〈교향곡 41번 C장조〉 K.551
#〈마술 피리〉 #〈레퀴엠〉

황제의 궁정 악장으로 일하게 되었지만 모차르트의 생활은 점점 더 어려워졌습니다. 레오폴트가 난네를에게 "네 동생은 집세가 460굴덴이나 되는, 모든 가구가 다 딸린 집에서 산다"라며 자랑스러워했던 집에서도 나와야 했죠. 모차르트는 1787년에만 두 번 이사했고 1788년에는 빈의 외곽으로까지 밀려났습니다. 그래도 생활은 나아지지 않았어요.

점점 더 나빠지는 상황

왜 갑자기 이렇게까지 재정 상황이 악화되었나요?

사실 수입이 줄어서라고만은 볼 수 없습니다. 예약음악회가 끊긴 후에도 모차르트의 수입은 빈의 중산층 평균을 훨씬 능가했어요. 근본적인 문제는 지출이 너무 많다는 거였습니다. 모차르트와 콘스탄체 모두 돈을 쓰는 것만 좋아하고 관리하는 능력은 없었습니다. 둘은 고

급 주택가에서 하녀를 두고 살았고 비싼 옷에 개인 마차까지 갖고 있었어요.

모차르트가 파티를 좋아했다는 사실은 유명한데요, 결혼한 지 얼마 안 되었을 때 레오폴트에게 보낸 편지를 보면 그게 어느 정도였는지 엿볼 수 있습니다. "지난주에 저희 집에서 무도회를 열었어요. 우리는 저녁 여섯 시에 시작해서 일곱 시까지 춤을 추었죠. 아이고, 한 시간 만에 끝냈냐고요? 당연히 아니죠. 다음 날 아침 일곱 시까지 춤췄어요."

분수에 맞지 않게 사치스러운 씀씀이였네요.

그리고 콘스탄체의 병치레도 잦아서 가계에 큰 부담이 되었습니다. 모차르트는 콘스탄체를 치료하기 위해 요양을 보내곤 했는데 거기에 드는 비용이 엄청났어요. 나중에는 모차르트가 도박으로 파산했다거나 고리대금업자의 손에 걸려들었다는 소문까지 돌았습니다.

설상가상으로 신성로마제국이 1787년부터 1791년까지 이어진 러시아와 오스만 제국 간의 전쟁에 러시아측 동맹으로 참전하면서 빈의 경제가 극도로 침체되었습니다. 자신의 영지를 지키려는 귀족들이 모두 빈을 떠나는 바람에 빈의 음악 활동도 완전히 멈췄고요. 극장이 속속 문을 닫고 음악가들은 일자리를 찾아 다른 도시로 떠났죠. 모차르트도 버티기 어려워졌습니다.

모차르트는 결국 주변 사람들에게 돈을 빌리기 시작합니다. 특히 1788년부터 사망할 때까지의 3년 동안에는 미하엘 푸흐베르크라는 친구에게 신세를 졌어요. 그때 쓴 궁색한 편지들이 많이 남아 있는데,

그중에서 한 통만 소개할게요.

가장 친애하는 내 최고의 친구!
그리고 가장 존경하는 형제 미하엘에게

오, 하느님! 내가 이런 형편에 놓이다니, 나는 내 최악의 적이라도 이렇게 되기를 바라지 않았을 걸세. 가장 친한 친구이자 형제인 자네가 나를 돌보지 않는다면 나는 내 불쌍하고 병든 아내와 아이와 함께 죽게 되겠지. 지난번 자네 집에 갔을 때 속마음을 털어놓고 싶었네만 그렇게 하지 않았네. 지금이라고 그런 용기가 생긴 것은 아니지만 떨리는 손으로 이 편지를 쓸 수밖에 없다네. 만약 자네가 나를 잘 알고, 내 상황을 이해하고, 이 가엾고 비참한 상황에 대한 나의 결백을 확신한다는 것을 내가 몰랐다면 이런 편지를 쓸 엄두도 내지 못했을 걸세.

오, 하느님! 자네에게 고맙다고 말하는 대신 새로운 요구를 하게 되다니! 나는 빚을 갚기는커녕 더 꿔달라고 부탁하네. 자네가 내 심장을 볼 수 있다면 내게 이 상황이 얼마나 괴로운지 알 걸세. 내 수입을 줄어들게 만든 이 불행한 질병에 대해 자네에게 다시 한번 말할 필요는 없겠지. 하지만 비참한 상황에도 불구하고 내가 돈을 갚기 위해 예약연주회를 열 계획이 있었다는 것을 말하고 싶네. 자네의 우정 어린 도움과 지지를 받으리라 확신했었지. 그러나 이 계획은 먹히지 않았어. 운명이 내 편이 아니었네. 나는 돈을 한 푼도 벌지 못했네. 단 한 사람만 음악회를 예약했으니까.

그동안 나는 프리데리케 공주를 위해 여섯 개의 쉬운 피아노 소나타를, 왕을 위해 여섯 개의 현악4중주를 작곡했고, 그걸 코젤루흐 출판사에서 인쇄할 생각이네. 이 곡들을 헌정하면 큰 혜택이 돌아오겠

지. 두 달 후에 나의 운명은 다른 기회를 열어줄 걸세. 그러니까 자네는 불안할 것이 없지. 이제 모든 게 내 하나밖에 없는 친구인 자네에게 달렸네. 나에게 다시 500굴덴을 빌려줄 수 있겠나? 일이 잘 풀릴 때까지 매달 10굴덴씩 갚겠네. 두 달쯤 후에 일이 잘 돌아가면 전액을 한꺼번에 갚을 걸세. 자네가 원하는 액수의 이자와 함께 말일세. 내 자신이 자네에게 영원히 빚진 자임을 인정하네.

1789년 7월 12일

자네에게 가장 깊은 은혜를 입은

영원한 부하이자 진정한 친구 그리고 형제인

W. A. 모차르트

다행히 푸흐베르크는 언제나 모차르트의 부탁을 들어줬습니다. 모차르트는 푸흐베르크에게 〈**바이올린, 비올라, 첼로를 위한 트리오 E♭장조**〉 **K.563**를 헌정하며 고마운 마음을 표현했지요. 이 곡은 모차르트의 유일한 현악 트리오 작품입니다.

아무리 돈이 많아도 계속 큰돈을 빌려주긴 어려웠을 텐데, 푸흐베르크가 대단한 인격자였나 봅니다.

푸흐베르크는 부자이기도 했고, 모차르트를 프리메이슨에 가입하도록 이끈 사람이기도 합니다. 아무래도 조직의 동지라서 단순한 친구 이상으로 모차르트에게 의리를 지켰던 것 같습니다.

비밀 결사 프리메이슨

프리메이슨은 음모론에서나 등장하는 비밀조직인줄 알았는데 모차르트가 그 덕을 봤다니 신기하네요.

그 당시의 프리메이슨은 실제로 사회에 영향력을 막대하게 끼쳤던 조직이었습니다. 이름만 들어도 알만한 쟁쟁한 정치가, 사상가, 문학가들이 프리메이슨에서 활동했어요. 음악가도 모차르트뿐 아니라 하이든, 리스트, 시벨리우스 등이 프리메이슨에 소속되어 있었고요. 프리메이슨의 뿌리는 중세 석공 조합입니다. 프리메이슨이란 이름 자체가 '자유로운 석공(free mason)'이란 뜻이죠. 그래서 거대한 석조 교회를 건축할 일이 많았던 중세에 전성기를 누렸다가 중세 말부터 교회가 쇠퇴하면서 해체될 뻔하기도 했어요. 그러다 18세기에 계몽주의 지식인들의 사교 모임으로 탈바꿈하며 부활에 성공했습니다.

지식인 중심의 조직이었을 줄 알았는데 원래 석공 조합이었다니 신기하네요.

지금 흔히 알려진 프리메이슨의 이미지는 계몽주의 조직으로 부활한 이후에 생긴 거예요. 참고로 계몽주의의 계몽은 한자로 풀이하면 '꿈에서 깨어나게 한다'는 뜻이지만, 본래는 '빛'이 기원입니다. 계몽을 영어로는 '빛을 준다(enlightenment)'라고 하고 프랑스어로는 아예 '빛(Lumière)'이라고 합니다. 이처럼 계몽주의는 변하지 않을 것 같았

던 중세의 암흑에 빛을 비추어 사람들을 놀라게 했고 깨어나게 만들었어요. 프리메이슨에서 회원들은 서로를 형제라고 불렀고, 지역별로 '로지'라는 단위로 뭉쳐 비밀 집회를 열었습니다.

모차르트는 가톨릭 신자인 줄 알았는데요. 프리메이슨으로 종교를 바꾼 건가요?

모차르트의 신앙이 어떤 변화를 겪었는지는 알려져 있지 않습니다. 프리메이슨은 일단 자신들이 종교가 아니라고 주장합니다. 하지만 집회에서 종교적인 의식이 행해진다는 건 사실이죠. 그래서 지역에서 인권과 사회의 개선을 추구하는 운동을 벌이다가 가톨릭교회의 탄압을 받기도 했어요.

하지만 프리메이슨이 가톨릭을 위협할 마음이 있었던 종교 단체였는지는 모르겠어요. 확실한 건 모차르트가 프리메이슨 활동을 하면서 〈프리메이슨의 장례음악〉, 〈작은 프리메이슨 칸타타〉 등 종교 음악을 다시 작곡했다는 겁니다. 잘츠부르크를 떠난 후에 종교 음악에 소홀했던 모차르트가 자발적으로 이런 종교 음악들을 작곡한 걸 보면 프리메이슨과 종교가 아예 무관했던 것 같지는 않습니다.

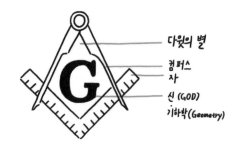

프리메이슨의 상징

토머스 롤런드슨 외, 프리메이슨의 홀, 1809년
런던에 있던 프리메이슨의 집결지를 묘사했다.

영원을 위한 호소

프리메이슨을 위한 종교 음악을 작곡한 모차르트는 곧 생의 말년에 접어듭니다. 마지막 3년 동안 모차르트는 엄청난 생산성으로 작품을 쏟아냈어요. 빈의 외곽으로 거처를 옮긴 지 얼마 되지 않았던 1788년 6월에는 〈교향곡 39번 E♭장조〉 K.543을 작곡하더니 7월에는 〈교향곡 40번 g단조〉 K.550을, 8월에는 〈교향곡 41번 C장조〉 K.551을 완성했습니다. 이 세 작품은 모차르트의 대표 교향곡이라고 할 만한데, 전부 합쳐서 불과 6주 만에 작곡했다는 게 놀라울 뿐입니다.

별로 좋은 상황이 아니었는데 용케 의욕을 잃지 않았네요.

오히려 의욕이 넘쳤다고 할 수 있겠지요. 그런데 세 교향곡은 처음부터 끝까지 미스터리에 휩싸여 있습니다. 무슨 목적으로 작곡했는지, 생전에 이 곡들이 연주되었는지 아닌지도 알려진 바가 없습니다. 세 곡이 연작이라는 주장도 끊임없이 나오지만 역시 확인되지 않은 가설에 불과합니다. 그래도 일리는 있는 의견입니다. 하이든이 1787년 런던에서 〈교향곡 82번〉, 〈83번〉, 〈84번〉을 묶어서 출판했는데 그 작품들의 조가 모차르트의 이 곡들처럼 C장조, g단조, E♭장조였거든요. 하이든의 작품들이 대중적으로 큰 성공을 거뒀기 때문에 모차르트도 하이든을 따라 같은 조들로 만든 교향곡으로 돈을 벌어보려 했던 것 같아요.

아무튼 이 곡들에 대해 전해지는 이야기가 없다 보니 후세 사람들은 이 곡들이 초월적인 정신을 상징한다고 생각하기 시작했습니다. 왜냐하면 그때까지의 교향곡은 대부분 용도가 분명했거든요. 예를 들어 모차르트도 집세를 지불하기 위해서나 특정한 상황과 장소에서 사용하기 위해 교향곡을 작곡했습니다. 그런데 이 곡들을 작곡했던 순간의 모차르트는 마치 미래에서 온 사람 같습니다. 모차르트 연구자인 알프레트 아인슈타인은 이 세 곡의 교향곡을 이렇게 설명합니다. "주문도 없었고, 직접적인 동기도 없었다. 있는 것이라고는 영원을 향한 호소뿐"이라고요.

작품을 너무 신성시하는 설명 같아요.

워낙 탁월하기 때문에 과장해서 설명하고 싶은 마음이 이해가 되긴 합니다. 게다가 실제로 세 교향곡을 들어 보면 모차르트의 다른 작품들과 다르거든요. 이전과 달리 진지하고 무거운 긴장감이 감돕니다. 그래서 인간이 아닌 다른 존재를 떠올리게 되고, 지상보다 천상에 가까운 소리라고 느껴집니다.

얼음과 불을 동시에 품고 있었던 음악

세 교향곡을 하나씩 소개해볼게요. 〈교향곡 39번 Eb장조〉 K.543은 전통적이고 아름다운 곡입니다. 유쾌하고 부드럽고 우아하지요. 하지만 편성은 파격적이라 오보에 대신 클라리넷이 들어가는데, 덕분에 소리의 울림이 풍성합니다. 같은 목관악기지만 오보에와 클라리넷은 소리가 완전히 다릅니다. 오보에는 가늘고 단단한 소리가 나고 클라리넷은 부드러운 소리가 나죠. 오보에의 음색이 클라리넷보다 화려하고요.

오보에 대신 클라리넷을 넣은 게 파격적인 일인가요?

교향곡에서 어떤 악기를 넣고 빼느냐는 중요한 문제입니다. 어떤 조직이든지 구성원 한 명이 바뀌면 전체가 완전히 달라지기도 하는 것처럼 말이에요. 그런데 당시 클라리넷은 비교적 새로운 악기였어요. 〈교향곡 39번〉을 작곡했을 때는 클라리넷이 막 지금 같은 모습을 갖춰가던 시절이었습니다. 익숙한 악기를 제외하고 이제야 개발되기 시작한 악기를 넣었으니 파격적이라 할 만하죠.

🔊 〈교향곡 39번〉은 **2악장**을 주의 깊게 들어볼 만합니다. 영화 〈아마데
51 우스〉에서 모차르트가 죽을 때 나오는 곡이기도 한데요, 실제로 모
차르트가 1787년 레오폴트가 사망하던 해 보낸 편지들에 여러 번 이
곡이 언급됩니다. 그래서인지 듣고 있으면 "죽음이야말로 인간의 가
장 좋은 친구입니다. 죽음은 두려운 것이 아니라 마음을 편안하게 위
로해 주거든요"라던 모차르트의 말이 자꾸 떠오릅니다. 비극적으로
긴박한 곡의 분위기도 자연스레 죽음을 떠올리게 하고요.

동요로도 쓸 수 있을 만큼 밝은 곡을 만들다가 죽음을 떠올리게 할
정도로 무거운 음악을 만들다니 정말 큰 변화이긴 하네요.

맞아요. 이유는 모르지만 교향곡이라는 장르를 대하는 자세가 바뀌
었던 것 같아요.

천상에 질문했더니 대답이 있었다

🔊 세 교향곡 중 두 번째인 **〈교향곡 40번〉** K.550은 g단조입니다. 앞서
52 모차르트가 g단조 교향곡을 각별하게 여겼다고 했죠. g단조로 〈교향
곡 25번〉을 작곡하며 "숭고하고 감동적인 죽음을 준비하고 죽음에
체념하게 하는 조"라고 했습니다. 〈교향곡 40번〉은 그 뒤 15년 만에
작곡한 g단조 교향곡이에요.
〈교향곡 40번〉은 전체적으로 슬프고 격정적인 분위기입니다. 마치 몇
십 년 뒤 등장하는 낭만주의 시대 교향곡을 듣는 것 같아요. 그래서

〈교향곡 40번〉을 들으면 모차르트가 시대를 앞서갔다는 평가가 유달리 실감날 겁니다.

1악장은 1주제로 바로 시작합니다. 은은하면서도 에너지 넘치는 시작입니다. 이 분위기를 만드는 데는 '♪♪♩' 리듬의 음형이 큰 역할을 합니다. 이렇게 짧은 음들 다음에 긴 음으로 이어지는 리듬에는 추진력이 있어요.

다음 페이지의 악보에 이 곡의 동기가 표시되어 있습니다. 동기란 주제보다 더 작은, 곡의 단위입니다. 동기에서 처음에 '♪♪♩' 음형이 세 번 나오다가 갑작스레 음표가 위로 뛰어오릅니다. 마치 질문할 때 말끝을 올리는 것 같아요. 그리고 그렇게 올라간 다음, 같은 리듬의 음형이 순차적으로 내려가며 반복됩니다. 마치 응답처럼 말이죠.

처음 부분에서 질문과 응답을 들을 수 있다는 거군요.

이렇게 질문과 응답의 대구가 한 번 나오고 이어서 같은 구조의 질문과 응답이 한 번 더 반복됩니다. 그러고 나서 격정적이고 강렬하게 1주제 부분이 마무리되죠. 이 1주제는 모차르트가 정서를 잘 표현할 뿐만 아니라 선율의 균형을 맞추고 긴밀하게 연결해내는 기술이 완벽한 경지에 올랐음을 보여줍니다.

선율이 균형 있고 긴밀하게 연결된다는 게 어떤 건가요?

조금 전 살펴본 1주제에 질문과 응답이 대구를 이루고 있었죠? 문장

에 '질문-응답'이라는 구조가 있듯이 선율에도 이런 명확한 구조가 있으면 균형이 잡혀 있다고 표현합니다. 모차르트는 균형 맞추기의 귀재였어요. 선율 내 구조가 분명하면서도 여러 선율끼리 연결을 긴밀하게 고려할 줄 알았죠. 보통 균형에 신경을 쓰다보면 선율과 선율 사이의 연결이 조금 어색해집니다. 그런데 모차르트는 균형을 맞추면서도 선율 사이의 연결까지 매끄럽게 해냈습니다.

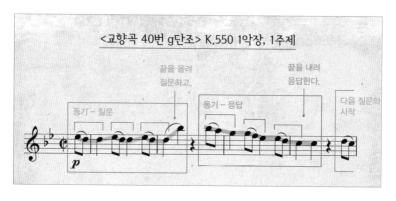

이제 1악장의 2주제를 소개할게요. 2주제이니만큼 **1주제와 극명하게 대립합니다.** 해당하는 부분의 악보를 볼까요?

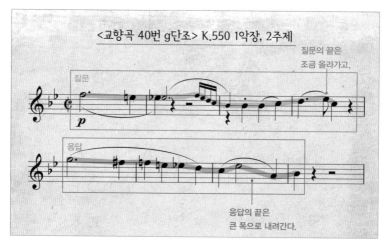

악보만 보면 질문과 응답이 연결되어 있는 모양이 1주제와 비슷한데요?

그렇습니다. 똑같이 질문-응답 구조를 보이고 있으니 2주제는 1주제에서 파생되었다고 볼 수 있어요. 그런데 직접 들어보면 완전히 다른 느낌이 듭니다. 긴박하고 불안정했던 1주제와 달리 2주제는 호흡이 길고 평화로워요. 이처럼 모차르트는 〈교향곡 40번〉 1악장을 구조적으로 유사하지만 들을 때는 대조적인 두 주제로 구성했습니다. 분위기는 그토록 격정적인데 탄탄하고 선명한 구조를 갖고 있다는 사실이 놀랍죠.

과거를 돌아볼 때 미래가 머문다

마지막 〈교향곡 41번 C장조〉 K.551은 '주피터'라고도 부릅니다. 그때까지 모차르트가 작곡한 교향곡 중에서 가장 큰 규모를 자랑하지요.

주피터는 그리스 신화의 제우스 아닌가요? 어떤 느낌일지 알겠네요.

맞습니다. 제우스를 로마 신화에서는 주피터라고 부르죠. 신들의 왕인 주피터는 흔히 벼락을 들고 있는 모습으로 표현됩니다. 이 곡에서 그런 주피터의 위엄을 느낄 수 있습니다. 특히 1악장이 웅장함의 정수입니다.

하지만 가장 귀 기울여 들어볼 만한 악장은 **4악장**입니다. 4악장의 특

징은 소나타 형식과 푸가 양식이 얽혀 있다는 점이에요. 앞선 두 교향곡에서 미래적인 정서를 표현한 모차르트가 세 번째 교향곡에서는 과거 바로크 시대의 대표적인 양식인 푸가를 가져와 균형을 맞췄습니다. 그야말로 대작곡가의 마지막 교향곡으로 부족하지 않은 심오한 깊이의 작품이라고 할 수 있습니

조르조 바사리·마르코 마르체티, 피렌체 베키오 궁에 그려진 제우스, 1555~1558년경

다. 물론 모차르트는 이 곡을 만들 때 이게 자신의 마지막 교향곡이 될 거라고 예상하진 못했겠지요.

뜻밖의 연결고리

세 교향곡을 만들고 난 후인 1789년, 반가운 소식이 찾아옵니다. 카를 리히노프스키 공작이 모차르트를 프로이센으로 초대한 겁니다. 리히노프스키 공작은 모차르트보다 베토벤의 후원자로 잘 알려져 있지만 베토벤을 만나기 전에는 모차르트에게 호의를 베풀었습니다. 아마도 같은 프리메이슨이기 때문에 그랬던 것 같아요.

모차르트와 베토벤이 이런 식으로 연결되기도 하는군요.

모차르트는 리히노프스키 공작 덕분에 모처럼 돈 걱정 없이 편안하게 두 달간의 여행을 다녀옵니다. 프라하, 드레스덴, 라이프치히, 베를린을 방문해 옛 친구들과 재회했고 지역에서 활동하는 음악가들도 만났죠. 도중에 바흐가 봉직했던 성 토마스 교회에서 바흐가 연주했던 오르간을 직접 쳐보기도 하고, 바흐의 후임자인 요한 프리드리히 돌레스를 만나 바흐의 악보도 볼 수 있었어요.
포츠담에서는 프로이센 왕 프리드리히 빌헬름 2세를 만나 현악4중주 여섯 곡과 피아노 소나타 여섯 곡의 작곡을 의뢰받기도 했습니다. 하지만 그중 실제로 작곡한 곡은 현악4중주 세 곡과 피아노 소나타 한 곡뿐입니다. 프로이센 궁정 악장 자리를 기대했는데 끝내 임명되지 못하자 선금을 받은 만큼만 작곡했던 것 같아요. 결과적으로 귀빈 대우를 받으며 프로이센에 다녀오긴 했지만 수중에 떨어진 돈은 거의 없었습니다.

자영업자나 프리랜서의 생활은 이래서 어려운 거군요….

덮쳐오는 죽음의 그림자

한편 1789년 8월 〈피가로의 결혼〉이 빈의 한 극장에서 다시 무대에 올랐습니다. 프라하에서 워낙 크게 흥행한 덕분이었죠. 요즘으로 치면 '차트 역주행' 현상이 일어난 거예요. 이 공연을 흥미롭게 관람한

성 토마스 교회
독일 라이프치히에 위치한 이 교회에는 현재 바흐의
유해가 안치되어 있으며 바흐가 연주했던 오르간도
남아 있다. 모차르트는 이 교회에서 그 오르간을
연주해보기도 했다.

신성로마제국의 황제 요제프 2세는 모차르트와 다 폰테에게 다른 오
페라 부파를 더 제작하라는 명을 내렸습니다. 관심이 꽤 컸는지 오페
라 이야기의 골격도 황제가 직접 결정했다고 해요. 이렇게 해서 만들
어진 오페라가 〈코지 판 투테〉입니다.

'코지 판 투테'… 생소한 제목이네요.

이탈리아어로 '여자란 다 그래'라는 뜻입니다. 〈피가로의 결혼〉 1막에 "여자들은 모두 다 그래, 특별한 일도 아니지"라는 대사가 있는데, 〈코지 판 투테〉에서도 그 대사가 나오고 제목으로까지 활용됩니다. 두 군인이 애인에게 원정을 간다고 거짓말을 한 후 다른 남자로 변장하고 나타나서 애인의 정절을 시험한다는 내용입니다. 다소 황당한 코미디죠. 이 오페라에서 가장 유명한 아리아는 '**바람은 시원하고, 물결은 잔잔하고**'인데요, 군인들에게 애인을 시험하도록 부추겼던 자칭 철학자 돈 알폰소가 군인들이 출정한다는 소식을 듣고 슬퍼하는 애인들을 위로하며 함께 부르는 삼중창이에요.

모차르트는 1789년 10월 〈코지 판 투테〉의 작곡을 시작하여 이듬해 1월 완성했습니다. 초연은 1월 26일 빈의 부르크 극장에서 이루어졌어요. 매우 성공적인 공연이었지만 문제가 있었습니다. 〈코지 판 투테〉의 제작을 명했던 요제프 2세가 병 때문에 초연에 참석하지 못했고 설상가상으로 그로부터 한 달도 안 되어 죽어버렸거든요. 공연은 중단되었죠. 이렇게 김이 빠진 탓에 이후에 재개되고 나서도 열 번 가량 무대에 오르고는 완전히 사라지고 말았습니다.

하필 그 시점에 황제가 죽다니⋯. 운도 없네요.

그래도 모차르트는 포기하지 않았습니다. 불행을 행운의 기회로 삼고자 발 빠르게 움직였죠. 새 황제 레오폴트 2세가 즉위하자마자 궁정 직위 청원서를 보내도 보고, 그해 10월에는 자기 돈을 들여 대관식이 열린 프랑크푸르트까지 찾아갔습니다. 하지만 궁정 악장이었던

살리에리의 〈악수르〉와 〈대관식 테 데움〉은 대관식 행사 무대에서 공연되었던 반면, 축하 공연으로 예정된 모차르트의 〈돈 조반니〉는 취소되는 수모를 겪어야 했어요. 그나마 〈후궁 탈출〉이 무대에 올랐다는 것으로 위안을 삼을 수밖에 없었습니다.

모차르트는 레오폴트 2세에게 더 기대할 게 없다는 사실을 깨달았죠. 1790년 11월, 프랑크푸르트에서 빈으로 돌아옵니다.

안타깝네요. 이리 뛰고 저리 뛰며 고생했는데 빈손이라니….

생의 마지막 1년

모차르트는 생의 마지막 해인 1791년을 그렇게 불행하게 맞았습니다. 심신이 지쳐 있었지만 그럼에도 잡다한 사교 음악과 춤곡을 쓰는 일을 멈출 수 없었지요. 그 와중에도 1월에는 〈피아노 협주곡 27번 B♭장조〉 K.595, 4월에는 〈현악 5중주 E♭장조〉 K.614, 6월에는 〈아베 베

부르크 극장, 오스트리아 빈
모차르트의 〈코지 판 투테〉가 초연되었던 곳이다.
〈코지 판 투테〉는 주문자였던 요제프 2세가
사망하는 바람에 빠르게 막을 내렸다.

룸 코르푸스〉K.618과 같은 명곡들을 작곡해낸 것이 신기할 따름입니다.

이 중 〈**아베 베룸 코르푸스**〉는 지휘자 안톤 슈톨을 위해 쓴 짧은 성악곡입니다. 바덴에서 요양 중인 콘스탄체를 극진히 돌봐준 데 대한 감사의 뜻이었죠. 콘스탄체는 결혼 생활 9년 내내 자주 임신하면서 건강이 나빠졌는데, 특히 그해 여섯 번째 아이 프란츠 모차르트를 가졌을 때 심하게 아파서 6월 초부터 6주 동안 바덴의 온천지에서 요양 생활을 했습니다.

그런데 요양지에서 콘스탄체의 행실에 대한 나쁜 소문이 돌았고, 소문이 모차르트에게도 전해졌습니다. 애가 탄 모차르트는 편지를 열여섯 통이나 보내요. 화가 많이 났을 법도 한데 아내를 책망하기보다는 그리운 아내의 건강을 걱정합니다. 아래는 그중 한 통입니다.

가장 사랑하는 어린 아내에게

제발 부탁이니 우울해하지 마. 당신이 돈을 받았기를 바라. 당신 발을 생각하면 바덴에 머무는 것이 분명히 나을 거야. 거기는 외출하기가 훨씬 쉬우니까. 토요일이나 그보다 빨리 당신을 내 품에 안을 수 있으면 좋겠어. 여기 일이 끝나는 대로 당신에게 갈 거야. 당신 품에서 한동안 푹 쉬고 싶어. 사실 나는 휴식이 필요해. 근심 걱정과 얽혀있는 온갖 일들이 나를 완전히 지치게 하거든.

지난번에 보내준 소포는 잘 받았어. 무엇보다 당신이 목욕 치료를 그만

해도 된다는 소식이 기뻤어. 한마디로 지금 내게 필요한 것은 오로지
당신이 내 곁에 있는 거야. 때로 더는 못 기다릴 것 같아. 진심으로
일이 끝나자마자 바덴에 가서 며칠이라도 당신이랑 보내고 싶어.
(...) 내 사랑하는 아내, 필요한 게 있으면 무엇이든 아주 솔직하게 알
려줘. (...)

1791년 7월 5일 빈에서
영원한 당신의 모차르트

자신도 힘든 처지에 아내까지 보살피느라 많이 힘들었을 것 같아요.

그래도 모차르트에게는 든든한 친구가 있었어요. 번번이 돈을 빌려줬
던 푸흐베르크가 이번에는 일거리를 구해줬습니다. 자기가 살던 집의
주인인 프란츠 폰 발제크 백작이 아내를 잃자 푸흐베르크는 레퀴엠,
즉 진혼곡을 모차르트에게 맡기면 어떠냐고 백작에게 권했어요. 백
작은 은밀히 다른 사람을 시켜 곡을 의뢰하면서 선수금으로 50두카
트라는 파격적인 거금을 지불했습니다. 모차르트의 곡을 자기 곡으
로 둔갑시킬 계획을 품고 있었거든요. 이 과정이 모차르트 사후에 부
풀려져 거대한 음모인 양 회자되기도 했죠.

왜 그런 속임수를 썼나요?

발제크 백작은 아마추어 음악가였어요. 작곡을 잘하는 것처럼 보이

고 싶었던 모양인지 그전에도 다른 사람의 곡을 자작곡처럼 발표했던 적이 있었습니다. 말하자면 대필을 시킨 셈인데, 돈이 절실할 때 거금을 받은 모차르트는 전혀 불평하지 않았습니다. 다만 돈을 전부 받기 위해서는 곡을 완성해야 했습니다. 문제는 시간이 턱없이 부족했다는 거였어요. 그때 모차르트는 이미 두 편의 오페라 작업을 하고 있었으니까요. 바로 독일어 징슈필 〈마술 피리〉와 이탈리아어 오페라 세리아인 〈티토 황제의 자비〉입니다.

징슈필은 오페라의 한 종류인가요?

독일어가 돋보이도록 지은 음악극

그렇게 볼 수도 있지만, 오페라와 징슈필은 그 뿌리와 위상이 전혀 달라요. 오페라는 이탈리아 궁정에서 탄생한 최고 수준의 종합 예술이죠. 반면 징슈필은 16세기에 독일 민간에서 발생한 소박한 장르로, 사실상 노래가 많은 연극이에요. 오페라에는 시와 음악이 융합된 레치타티보가 있지만 징슈필에는 없습니다. 일반적인 연극처럼 배우가 보통의 대사를 말하다가 종종 노래를 부르는 형식이라고 생각하면 됩니다. 비슷한 시기에 여러 나라들에서 비슷한 음악극들이 유행했어요. 모두 오페라와 비슷해 보이지만 역사적, 문화적 뿌리는 완전히 다릅니다. 영국에서는 발라드 오페라가, 프랑스에서는 오페라 코미크가 인기를 끌었죠. 독일에서는 징슈필이 요제프 2세의 적극적인 지원 덕분에 크게 부상했고요.

	세부 장르	특징
오페라	바로크 오페라, 오페라 세리아, 오페라 부파 등	문학, 음악, 무용, 미술 등이 모두 필요한 종합예술. 이탈리아 궁정에서 출발함.
악극	징슈필, 발라드 오페라, 오페라 코미크 등	민간에서 유래한 것으로, 노래가 많은 연극. 지역 언어로 만듦.

오페라 쪽이 황제의 취향에 맞았을 것 같은데 이상하네요.

요제프 2세는 독일어 연극을 위한 극장을 세울 정도로 독일 민족 문화에 관심이 많았으니까요. 요제프 2세는 1778년부터 빈의 부르크 극장에서 징슈필을 상연하도록 했고, 1781년 모차르트에게 〈후궁 탈출〉의 작곡을 명했습니다. 그전까지 징슈필의 수준은 오페라에 비해 매우 낮았어요. 유랑 극단의 서커스 공연과 그리 다르지 않았죠. 모차르트는 그런 징슈필의 수준을 급격히 올려놓았습니다.

〈후궁 탈출〉이라면 터키 배경의 오페라 말이죠? 그게 오페라가 아니라 징슈필이었나요?

그렇습니다. 모차르트가 작곡한 첫 징슈필도 아닙니다. 열두 살 때 작곡한 〈바스티앙과 바스티엔〉이 첫 징슈필이었죠. 하지만 〈바스티앙과 바스티엔〉, 〈후궁 탈출〉, 〈마술 피리〉를 제외하면 모차르트가 작곡한 오페라는 모두 오페라 세리아와 오페라 부파 장르의 이탈리아어 오페라입니다.

희망의 빛을 보다

모차르트에게 〈마술 피리〉 K.620를 의뢰한 사람은 요한 에마누엘 쉬카네더였습니다. 극단 운영자이자 공연 기획자였던 쉬카네더는 요제프 2세의 정책으로 한창 빈 외곽에 극장이 번창하던 1789년에 빈에 정착했어요. 잘츠부르크에서도 모차르트 가족과 잘 알고 지내던 사이였지만 빈에서 프리메이슨 활동을 통해 모차르트와 더 가까워진 것으로 보입니다.

쉬카네더는 1791년 3월 모차르트에게 〈마술 피리〉 제작을 제안했습니다. 대본은 쉬카네더가 직접 써 줬죠. 작곡에 전념할 수 있도록 콘스탄체를 요양지로 보내주고 극장에서 가까운 곳에 작은 집도 마련해줬습니다. 그 덕에 모차르트는 서곡을 포함한 몇몇 부분만 남기고 그해 7월에 〈마술 피리〉의 작업을 끝낼 수 있었어요. 하지만 완성은 잠시 미뤄야 했습니다. 200굴덴을 받고 만들어준 오페라 〈티토 황제의 자비〉가 레오폴트 2세의 대관식 축하연에서 초연될 예정이었기 때문에 공연 준비를 위해 프라하로 떠나야 했으니까요.

진짜 쉴 새 없이 일하던 시기였네요.

〈티토 황제의 자비〉는 군주의 덕과 관용을 칭송하는 내용으로 레오폴트 2세의 즉위를 축하하는 전형적인 '아부용' 오페라입니다. 내용은 진부하지만 그래도 음악만큼은 모차르트의 정교한 작곡 솜씨가 잘 드러나죠. 유명한 아리아가 몇 개 있는데 제가 가장 좋아하는 아

🔊
57
리아는 '아, 첫사랑을 용서해주오'입니다.

이 노래는 두 명이 부르는 이중창입니다. 티토 황제의 친구로 세스토라는 인물이 나오는데, 세스토의 여동생 세르빌리아와 세스토의 친구인 안니오가 부르는 아리아입니다. 둘이 약혼했다는 사실을 모르는 티토 황제가 세르빌리아를 아내로 삼겠다고 하자 안니오가 세르빌리아를 놓아주려는 상황입니다.

안니오는 세르빌리아에게 "늘 하던 대로 '내 연인'이라 불러서 미안하다"라며 눈물로 사과합니다. 하지만 세르빌리아는 "당신은 내 첫사랑이었고 내 마지막 사랑"이라고 답하며, 황후가 되려고 사랑하는 사람을 버리지 않을 거라는 뜻을 분명히 합니다. 놀라움과 괴로움, 감동까지 풍부하게 들어간 연인의 노래지요. 안니오 역을 맡는 가수는 앞서 이야기한 '바지 역할'의 여성 소프라노라 여자끼리의 아리아고요.

모차르트는 〈티토 황제의 자비〉를 무대에 올리자마자 빈으로 돌아와 〈마술 피리〉의 작곡을 마무리하고 초연 준비에 박차를 가했습니다. 9월의 마지막 날 아우프 데어 비덴 극장에서 열린 초연과 그 이튿날 공연에서는 직접 지휘까지 했죠.

1791년 9월 한 달 동안 오페라를 두 개나 무대에 올렸다는 거네요?

말 그대로 '살인적인' 스케줄이었어요. 그렇지 않아도 체질적으로 건강과는 거리가 멀었던 모차르트는 더 쇠약해졌습니다.

다행이라면 〈마술 피리〉가 큰 성공을 거둔 거였죠. 동화처럼 단순하면서도 신비로운 분위기가 사람들에게 크게 어필했습니다. 아무튼 황

제를 위한 고상한 오페라를 만들고 곧바로 대중의 오락물인 징슈필까지 성공시키다니 대단하지 않나요?

오락물이라면 흥미 위주의 작품이라고 할 수 있는 건가요?

징슈필이니 오락물이 맞지만 그토록 황홀하게 아름다운 음악을 오락물이라는 한마디로 규정하려니 망설여집니다. 그래서 〈마술 피리〉를 징슈필이 아니라 독일 오페라 계보의 출발점이라고 보는 사람들도 있어요. 독일 오페라는 카를 마리아 폰 베버와 리하르트 바그너에 이르러 완성되는데, 대부분이 〈마술 피리〉처럼 신비주의적이고 문학적이며 계몽주의와 독일 민족주의가 반영되어 있지요.

기도하는 자라스트로
1919년 출간된 한 오페라 해설집에 실린 〈마술 피리〉의 공연 장면. 자라스트로가 연인이 고난을 이겨나갈 수 있도록 이집트의 신에게 청원하고 있다.

〈마술 피리〉는 줄거리부터 이전까지의 징슈필과 달리 심각하고 복잡합니다. 이야기는 밤의 여왕의 딸인 공주가 성에 갇히는 데서 시작합니다. 밤의 여왕은 자기 시녀들의 도움을 받은 타미노 왕자에게 공주를 구해달라고 부탁하

며 마술 피리를 건네죠. 그런데 성으로 공주를 구하러 간 왕자는 공주를 가둔 자라스트로가 악당이 아니라 의로운 철학자라는 사실을 알게 됩니다. 결국 왕자는 침묵 수행을 통해 자라스트로가 상징하는 '이성의 세계'의 일원이 되기로 결심합니다.

이성의 세계라니, 계몽주의를 옹호하는 내용인 건가요?

특히 프리메이슨의 영향이 짙게 반영되어 있습니다. 곳곳에 〈마술 피리〉를 프리메이슨과 연결짓는 장치가 숨어 있는데요, 과거에 모차르트가 프리메이슨을 위해 작곡한 작품들이 중간 중간에 삽입된다든가, 무대 디자인이 프리메이슨의 제단과 비슷하다든가, 프리메이슨의 상징인 3이 계속 두드러진다든가 하는 겁니다. 3이 두드러진다는 건 이를테면 E♭장조에 쓰인 세 개의 플랫, 서곡의 3성 대위법, 등장인물로 나오는 세 명의 숙녀와 세 명의 소년, 연인들이 겪는 세 번의 시련 등에서 드러납니다.

이 정도면 너무 노골적이네요.

상징으로 가득한 〈마술 피리〉는 웬만한 클래식 애호가들도 내용을 잘 이해하지 못합니다. 하지만 신기하게도 아이들은 오페라 중에서 〈마술 피리〉를 가장 재밌어 해요. 아이들의 순수한 영혼은 무겁고 심오한 상징을 동화로 읽어내는 것 같습니다.

카를 프리드리히 싱켈, 〈마술 피리〉의 무대 세트 초안, 1815년
〈마술 피리〉의 초연으로부터 20년 이상이 지난 뒤, 건축가이자 화가였던 싱켈은 이집트의 별이 빛나는 하늘에서 힌트를 얻어 〈마술 피리〉의 무대 세트와 밤의 여왕의 모습을 구상했다.

'파'와 '아'만으로 감정을 전달하다

〈마술 피리〉에서 아이들이 가장 좋아하는 음악은 단연 새장수인 **파파게노가 파파게나를 만나서 부르는 이중창**입니다. 파파게노가 영 혼의 짝을 만난 기쁨에 들떠 부르는 노래인데, 특별한 가사 없이 '파'라는 음절을 주고받으며 경쾌한 하모니를 만들어냅니다.

언뜻 들어본 것 같아요. 너무 특이해서 기억나요.

〈마술 피리〉에서 더 유명한 아리아는 **'밤의 여왕의 아리아'**입니다. 복수를 꿈꾸는 밤의 여왕이 포로로 잡혀 있는 딸 파미나 공주를 찾아가 부르는 아리아예요. "지옥의 복수심이 내 마음 속에 들끓고 있다", "네 손으로 자라스트로를 죽이지 않으면 모녀의 인연도 끝날 것"이라며 딸의 손에 칼을 쥐어 줍니다. "아- 아아아아 아아아아 아" 하면서 모음으로만 노래하는 부분이 아리아의 절정 부분입니다. 성악곡에서 가사의 한 음절을 여러 개의 음으로 노래하는 것을 멜리스마라고 합니다. 밤의 여왕의 멜리스마는 너무나 독특해서 아마 한 번 들어본 사람은 영원히 잊을 수 없을 겁니다.

〈마술 피리〉 K.620, '밤의 여왕의 아리아' 멜리스마

악보만 봐도 숨이 차네요. 어려운 노래라는 걸 알겠어요.

높은 음역에서 어려운 기교로 노래해야 하는 대표적인 콜로라투라 곡입니다. 콜로라투라란 트릴 같은 빠르고 화려한 꾸밈음을 말해요.

이런 꾸밈음으로 장식한 선율을 노래하려면 마치 악기로 연주하듯 기교를 넣어 빠르게 노래하는 기술이 필요합니다. 이런 노래에 최적화된 소프라노가 콜로라투라 소프라노고요. 대개 콜로라투라 소프라노들은 일반적인 소프라노보다 더 높은 음역을 내는데, 높은 음역 때문에 작아지는 소리를 보완하기 위해 섬세한 기교로 승부를 겁니다. 우리가 잘 아는 성악가 조수미가 바로 콜로라투라 소프라노예요.

그럼 콜로라투라 소프라노 외에 다른 소프라노도 있나요?

가볍고 재치 있는 조연 역할을 잘 소화하는 레지에로 소프라노, 밝으면서도 온화한 공명과 부드러운 레가토를 구사할 수 있어 우아한 역할에 어울리는 리리코 소프라노, 힘 있는 목소리와 뛰어난 표현력으로 강렬하고 극적인 배역을 소화할 수 있는 드라마티코 소프라노 등으로 나뉩니다.

〈마술피리〉 밤의 여왕
콜로라투라

〈리골레토〉 질다
레지에로

〈오셀로〉 데스데모나
리리코

소프라노, 메조소프라노, 알토 등을 분류하는 기준이 음역이라면 콜로라투라, 레지에로, 리리코 등을 나누는 기준은 캐릭터입니다. 같은 소프라노라도 자신이 어떤 캐릭터에 특화되었느냐에 따라 맡는 배역이 다릅니다. 유명한 배역들을 예로 들자면 〈마술 피리〉에서 밤의 여왕은 콜로라투라가, 〈리골레토〉의 질다는 레지에로가, 〈오셀로〉의 데스데모나는 리리코가 맡습니다.

그러니까 장희빈 역할과 성춘향 역할을 맡을 수 있는 연기자가 다른 것과 같은 원리군요.

그렇습니다. 아무리 뛰어난 기량을 가진 가수라고 해도 여러 캐릭터를 모두 잘 소화하기는 어렵습니다. 저마다 자신이 가장 잘 할 수 있는 캐릭터에 전념하죠.

눈물로 가득한 그날

앞서 모차르트가 〈마술 피리〉와 〈티토 황제의 자비〉를 작곡하고 있을 때 〈레퀴엠〉을 위촉받았다고 했죠? 모차르트는 〈마술 피리〉를 완성하자마자 〈클라리넷 협주곡 A장조〉를 작곡했고, 이 협주곡을 완성한 직후인 1791년 10월에 〈레퀴엠〉 작곡에 착수했습니다.
그런데 이때부터 모차르트가 심하게 앓았습니다. 시간이 흘러도 병세가 호전되기는커녕 점점 악화되었어요. 하지만 모차르트는 병상에서도 〈레퀴엠〉의 작곡을 멈추지 않았습니다. 콘스탄체에 따르면 모차르

트는 이 〈레퀴엠〉이 결국 자기 자신을 위한 레퀴엠이 될 것이라고 생각했다고 합니다.

레퀴엠이 진혼곡이라고 하셨는데, 혼을 달래는 노래인 거죠?

맞아요. 가톨릭에서 죽은 사람을 위해 드리는 미사를 레퀴엠이라고 합니다. 우리말로 '진혼 미사' 또는 '위령 미사'라고도 하지요. 중세를 거치며 서양에서는 미사에 쓰이던 음악이 음악 형식으로 굳어집니다. 그 때문에 현재 레퀴엠이라는 말은 교향곡이나 협주곡처럼 음악의 장르를 가리키는 말로도 쓰여요. 그래서 세상에는 모차르트의 〈레퀴엠〉 외에도 수많은 레퀴엠이 있습니다.

하지만 무겁기만 한 대다수의 레퀴엠과 달리 모차르트의 〈레퀴엠〉은 그 비극적인 느낌이 너무도 아름답습니다. 거의 한 시간에 육박할 만큼 긴 곡인데도 긴박한 리듬으로 이루어져 지루하다는 생각이 전혀 들지 않고요. 이런 곡을 불후의 명곡이라고 하는 게 아닌가 싶습니다.

곡 전체를 다 듣기 어려우면 '**라크리모사**' 부분이라도 꼭 들어보세요. 가사를 알고 들으면 더 와닿습니다.

Lacrimosa dies illa,	눈물로 가득한 그날이여
Qua resurget ex favilla	죄에서 부활하는 그날이여
Judicandus homo reus	죄인 된 인간에게 심판이 있으리니

Huic ergo parce, Deus,	제발 그들을 용서하소서
Pie Jesu, Domine,	자비로운 주 예수여
Dona eis requiem. Amen	그들에게 안식을 주소서. 아멘

죽음을 앞둔 사람이 작곡해서인지 더욱 비극적이네요.

모차르트는 남은 힘을 다해 〈레퀴엠〉 작곡을 끝내려고 했지만 '라크리모사'의 첫 여덟 마디를 쓴 뒤 펜을 놓았습니다. 모차르트의 임종을 지키던 콘스탄체의 동생에 따르면 모차르트는 마지막 순간까지 제자 프란츠 크사버 쥐스마이어에게 곡을 어떻게 마무리해야 할지를 설명했다고 합니다. 고열에 시달리던 모차르트는 급히 도착한 의사가 머리에 차가운 습포제를 올려놓자 기절했습니다. 그리고 의식을 잃은 채로 입으로 〈레퀴엠〉의 팀파니 부분을 표현하려고 애쓰다가 숨을 거뒀다고 해요. 1791년 12월 5일 오전 0시 55분경이었습니다. 〈레퀴엠〉의 악보는 침대 이불 위에 흩어져 있었죠. 모차르트는 35년 10개월의 짧은 생을 이렇게 마감했습니다.

정말 젊은 나이에 죽었네요.

높은 유아사망률의 영향은 있지만 1790년대 유럽에서 성인 남성의 기대수명이 34.3세였으니 모차르트가 아주 예외적인 경우는 아닙니

다. 주변 사람들이 충격에 빠지고 안타까워했던 이유는 하필이면 모차르트가 창작력이 최고조에 달한 시기에 죽었기 때문입니다.

사인은 무엇이었나요?

아직까지도 명확하게 밝혀지지 않았습니다. 사망 당시 모차르트를 살펴본 의사는 발열과 발진 때문이라고 진단했습니다. 하지만 이는 증상만을 알려줄 뿐 죽음의 원인을 규명하기에는 부족한 정보죠. 페스트, 필라리아 감염, 신부전에 따른 요독증, 류마티스성 심내막염,

헨리 넬슨 오닐, 모차르트 최후의 시간, 1860년경
모차르트의 손에 끝내 다 작곡하지 못한
레퀴엠 악보가 들려 있다.

덜 익힌 돼지고기에 의한 식중독 등 설은 정말 많습니다만 지금은 수은 중독이라는 주장이 가장 강한 설득력을 얻고 있습니다.

모차르트 스스로는 자기가 병 때문에 죽는 게 아니라고 생각했답니다. 사망하던 해의 여름이 끝나갈 무렵 두통과 전신 통증이 발생했는데 누군가 자신에게 독약을 먹여서 그런 거라고 의심하기 시작했어요. 죽는 순간까지 그렇게 믿었고요.

그게 가능성이 있는 이야기인가요?

글쎄요. 모차르트가 정말로 독살되었는지, 모차르트를 독살할 만한 사람이 있었는지에 대해서는 떠도는 이야기가 많지만 모두 근거 없는 이야기입니다. 모차르트 자신이 누군가가 자기를 독살할 거라 생각했던 것도 억측이라고 봅니다. 다만 이해할 수 있는 일이에요. 천재적인 재능을 타고났지만 죽을병에 걸려서 그 재능을 다 펼치지 못한 게 억울했을 테니, 비극을 초래한 가해자를 찾고 싶었던 게 아닐까요?

살리에리는 억울하다

어쨌든 사후 모차르트의 다리에서 발견된 종양이 중독사에서 흔히 발견되는 증상이라는 소견이 더해지면서 모차르트가 독살되었다는 소문이 빈 전체로 빠르게 퍼졌습니다. 그리고 사망 일주일 후인 12월 12일 베를린의 한 음악 소식지가 "모차르트가 사망했는데, 몸에 나타난 변화 때문에 독살되었다는 소문이 자자하다"라고 소식을 전했

고, 그 소식이 유럽 각지로 퍼져나갔죠.

영화 〈아마데우스〉에서 살리에리가 모차르트를 독살했다는 이야기
가 여기서 비롯된 것이었군요.

그렇습니다. '지위는 높지만 재능이 부족한 살리에리가 천재적 재능
을 시기한 나머지 모차르트를 독살했다'는 서사는 사람들의 흥미를
끌 만하니까요. 이 소재로 가장 먼저 러시아의 작가 알렉산드르 푸시
킨이 〈모차르트와 살리에리〉라는 희곡을 썼고 이후에 이를 바탕으로
마찬가지로 러시아의 작곡
가 니콜라이 림스키코르사
코프가 오페라까지 제작했
습니다. 영화 〈아마데우스〉
는 이 이야기를 더욱 흥미
진진하게 재구성해 아카데
미상을 휩쓸었어요. 모차
르트 역을 맡았던 배우 톰
헐스와 살리에리 역의 F. 머
리 에이브러햄 둘 다 아카
데미 남우주연상 후보에
올랐었죠. 여기서는 살리
에리가 모차르트를 누르고
수상했습니다.

**요제프 빌리브로르드 말러,
안토니오 살리에리의 초상화, 1815년**
영화 〈아마데우스〉의 영향으로 살리에리가
모차르트를 독살했다는 것이 정설처럼 여겨지지만
사실이 아닐 가능성이 높다.

그래도 유명한 작가와 작곡가가 독살설을 다뤘다니, 신빙성 있게 느껴지기도 합니다.

살리에리가 마음속으로 모차르트의 재능을 질투했는지 아닌지는 알수 없습니다. 하지만 질투한 게 사실이더라도 겨우 그 때문에 모차르트를 독살했을 가능성은 희박합니다. 당시 살리에리는 빈 궁정에서 오페라 감독과 예배당 악장을 맡고 있었을 정도로 높은 위치였고 작곡가로도 명망이 높았습니다. 젊은 천재 한 사람 때문에 쉽게 흔들렸을 것 같지는 않아요.

살리에리에 대한 오해를 풀기 위해 한 가지만 더 말씀드리면, 살리에리는 베토벤, 훔멜, 슈베르트, 리스트 같은 후일의 대작곡가들을 키워냈을 정도로 존경받는 음악 교육자였습니다. 모차르트의 아내 콘스탄체도 모차르트가 죽은 후에 살리에리에게 아들을 보내 음악을 배우게 했어요. 만약 조금이라도 콘스탄체가 남편을 죽인 범인으로 살리에리를 의심했다면 그러지 못했을 겁니다.

최고의 천재로 태어나 초라하게 묻히다

아무튼 젊은 나이에 갑작스럽게 죽은 것도 충격인데 독살설까지 돌았으니 당시에는 큰 화제였겠어요.

하지만 모차르트의 장례는 매우 조촐했습니다. 당시 빈에서 중산층의 화려한 장례식을 금지했기 때문이죠. 관이 아니라 포대에 시신을 담았

모차르트가 묻힌 성 마르크스 공동묘지
정확한 매장 장소는 알 수 없지만
이후 모차르트를 기리는 사람들이 다음 페이지처럼
묘비를 세웠다.

고, 여러 사람과 함께 매장했으며, 묘비도 나무로 세워야 했다고 합니다. 게다가 모차르트가 묻힌 성 마르크스 교회는 묘비를 더 많이 만들기 위해 수차례 이장을 거듭했습니다. 그래서 지금은 모차르트가 정확하게 어디에 묻혔는지도 알 수 없게 되었어요. 19세기 호사가들은 모차르트가 빈 사람들에게 완전히 버림받았다는 듯 이야기를 꾸며냈습니다만, 성대한 장례식이 열리지 않았다고 모차르트가 인기가 없었다는 이야기는 아닙니다. 모차르트의 생애와 관련해서는 왜곡된 이야기가 많아서 걸러 들어야 합니다. 장례식 이야기도 마찬가지고요.

그럼에도 모차르트가 시대적 불운을 겪은 것은 사실이에요. 프랑스혁명의 여파로 음악을 후원하던 귀족들이 몰락하는 와중에 아직 빈에서는 런던처럼 돈을 내고 음악회에 가는 분위기가 만들어진 상태도 아니었으니까요. 하이든이 얻었던 부와 명예를 모차르트는 간발의 차

성 마르크스 공동묘지에 있는 모차르트의 묘비

로 누리지 못했죠. 분명 비극적인 인생입니다. 전무후무한 신동으로 태어나서 수없이 많은 아름다운 곡들을 만들었지만 가난과 피로에 시달리다가 서른여섯도 되기 전에 죽은 음악가…. 묻힌 곳이 어디인지 모를 정도로 끝이 초라했고요.

모차르트가 완성시키지 못한 〈레퀴엠〉은 어떻게 되었나요?

모차르트가 죽은 후 콘스탄체는 〈레퀴엠〉의 완성을 대가로 받았던 선수금을 돌려주어야 할 처지에 놓였습니다. 하지만 이 곡을 어떻게 마무리해야 할지 모차르트에게 들었던 제자 쥐스마이어는 결국 곡을 완성해냅니다. 그 덕에 콘스탄체는 나머지 절반의 작곡료를 챙길 수 있었죠. 발제크 백작은 곡을 받고 자기 필체로 옮겨 적은 다음 자작곡으로 꾸미고 〈발제크 백작이 작곡한 레퀴엠〉이라는 제목을 붙였습니다. 그리고 1793년 12월에 열린 아내를 추모하는 미사에서 직접 지휘까지 하면서 초연했어요.

어쨌든 발제크 백작은 목적을 달성했군요. 모차르트의 남은 가족들은 어떻게 되었나요?

모차르트는 9년의 결혼 기간 동안 여섯 명의 아이를 두었는데, 그중 모차르트가 죽은 후에 살아남은 아이는 두 명뿐이었어요. 콘스탄체는 모차르트의 추모 음악회를 열거나 모차르트의 미발표 곡들을 출판한 덕에 여생을 어렵지 않게 살았고요. 1809년에는 덴마크 출신의

말년의 콘스탄체와 지인들로 추정되는 사진
앞줄 맨 왼쪽에 앉아 있는 사람이
콘스탄체로 추정된다.

외교가 게오르그 니콜라우스 폰 니센과 재혼하여 80세까지 장수했습니다. 모차르트가 죽은 뒤로 50년이나 더 살았던 거죠.

한 사람의 인생을 태어날 때부터 죽을 때까지 봐서인지 마음이 아프네요.

비록 살아서 영화를 누리지는 못했지만 지금 모차르트는 가장 사랑받는 클래식 음악가 중 하나입니다. 600곡이 넘는 기악곡, 성악곡, 극음악, 종교 음악 등, 분야를 가리지 않는 최고 수준의 걸작들이 오늘도 세계 곳곳에서 연주되고 있어요. 모차르트가 죽은 지 200년이 훨씬 넘게 흘렀지만, 그 음악만큼은 여전히 흥미진진하고, 우아하고, 또 선명합니다. 그래서 '인생은 짧고 예술은 길다'고 하는 거겠지요. 어쩌면 그 예술이 고단한 우리 삶의 유일한 위로일지도 모르겠습니다.

빈의 경제 상황이 나빠지며 모차르트는 일에 시달렸고 곧 병에 걸려 사망했다. 말년의 모차르트는 교향곡, 오페라, 종교 음악 등 여러 분야에서 최고의 걸작들을 남겼다. 그 음악들은 오늘날에도 세계 곳곳에서 연주되며 많은 사랑을 받고 있다.

프리메이슨	계몽주의를 지향한 비밀 결사 단체. ⋯▸ 모차르트는 프리메이슨에서 만난 친구로부터 경제적인 도움을 받았고, 프리메이슨을 위한 종교음악도 작곡했다.
마지막 교향곡들	이전의 교향곡과 달리 완벽한 구성과 심오한 정서를 드러냄. 〈교향곡 39번 E♭장조〉 K.543 전체적으로 부드럽고 우아하지만 2악장은 비극적임. 오보에 대신 클라리넷을 편성하는 파격이 나타남. 〈교향곡 40번 g단조〉 K.550 슬프고 격정적이어서 훗날의 낭만주의 교향곡을 떠올리게 함. 1악장의 두 주제는 구조적으로 비슷하지만 느낌은 대조적임. 〈교향곡 41번 C장조〉 K.551 당당하고 웅장함. 4악장에서 바로크 시대에 유행했던 푸가 양식을 사용함.
징슈필과 〈마술 피리〉	**징슈필** 16세기에 독일에서 발생한, 노래가 담긴 민속 연극. 오페라의 레치타티보와 달리 대사에 선율이 없음. 〈마술 피리〉 이전의 징슈필과 달리 심각한 줄거리에서 계몽주의와 독일 민족주의의 특징이 나타남. 프리메이슨과 관련된 상징을 많이 담고 있음. **참고** '파파게노와 파파게나의 이중창': 가사 없이 '파'라는 음절을 주고받으며 하모니를 만듦. '밤의 여왕의 아리아': 콜로라투라 소프라노의 멜리스마에서 화려한 기교가 드러남.
〈레퀴엠〉	'레퀴엠'이란 죽은 사람의 혼을 달래기 위한 미사 음악을 말함. 모차르트의 〈레퀴엠〉은 사망 이후 제자에 의해 완성됨. **참고** '라크리모사': 신에게 인간을 용서해달라고 비는 내용을 담음.

모차르트 작품 목록

책에 언급된 모차르트의 작품 목록입니다. 1862년 쾨헬 목록이 처음 발간된 후 8판까지 개정되는 동안 작품 번호가 여러 차례 바뀌었는데, 현재는 그중 초판과 6판의 번호가 많이 사용되고 있습니다. 초판에 수록되지 않았으나 6판에 수록된 작품들의 번호는 '숫자+알파벳' 형태로, 초판과 6판 양쪽 모두 수록되었으나 번호가 다른 작품들은 '초판 번호/6판 번호' 형태로 기재했습니다.

※ 600여 개에 이르는 모차르트의 전체 작품 목록은 지면 관계상 수록하지 못했습니다. 홈페이지에서 전체 작품 목록을 확인하실 수 있습니다.

교향곡

교향곡 1번 E♭장조 K.16 (1764)

교향곡 25번 g단조 K.183/173dB (1773)

교향곡 31번 D장조 "파리" K.297/300a (1778)

교향곡 38번 D장조 "프라하" K.504 (1786)

교향곡 39번 E♭장조 K.543 (1788)

교향곡 40번 g단조 K.550 (1788)

교향곡 41번 C장조 "주피터" K.551 (1788)

오페라

"바스티앙과 바스티엔" K.50/46b (1768)

"가짜 바보" K.51/46a (1768)

"알바의 아스카니오" K.111 (1771)

"이도메네오" K.366 (1780~1781)

"후궁 탈출" K.384 (1782)

"피가로의 결혼" K.492 (1786)

"돈 조반니" K.527 (1787)

"코지 판 투테" K.588 (1790)

"마술 피리" K.620 (1791)

"티토 황제의 자비" K.621 (1791)

협주곡

바순 협주곡 B♭장조 K.191/186e (1774)

오보에 협주곡 C장조 K.314/271k (1777)

플루트 협주곡 1번 G장조 K.313/285c
(1778)

플루트 협주곡 2번 D장조 K.314/285d
(1778)

피아노 협주곡 11번 F장조 K.413/387a
(1782~1783)

피아노 협주곡 12번 A장조 K.414/385p
(1782)

피아노 협주곡 13번 C장조 K.415/387b
(1782~1783)

피아노 협주곡 20번 d단조 K.466 (1785)

피아노 협주곡 21번 C장조 K.467 (1785)

피아노 협주곡 24번 c단조 K.491 (1786)

피아노 협주곡 27번 B♭장조 K.595
(1791)

호른 협주곡 1번 D장조
K.(412+514)/386b (1791)

클라리넷 협주곡 A장조 K.622 (1791)

피아노 또는 기타 건반악기를 위한 음악 (피아노 협주곡 제외)

안단테 C장조 K.1a (1761)

미뉴에트 F장조 K.1d (1761)

네 손을 위한 피아노 소나타 C장조 K.19d
(1765)

두 대의 피아노를 위한 소나타 D장조
K.448/375a (1781)

피아노 소나타 1번 C장조 K.279/189d
(1774)

피아노 소나타 16번 C장조 K.545 "쉬운
소나타" (1789)

프랑스 노래 "아, 엄마에게 말할게요" 주
제와 12개의 변주 C장조 K.265/300e
(1785)

실내악

현악4중주 14~19번 "하이든 4중주"
(1782~1785)

14번 G장조 "봄" K.387 (1782)

15번 d단조 K.421/417b (1783)

16번 E♭장조 K.428/421b (1783)

17번 B♭장조 "사냥" K.458 (1784)

18번 A장조 K.464 (1785)

19번 C장조 "불협화음" K.465 (1785)

바이올린, 비올라, 첼로를 위한 트리오(현
악3중주, 디베르티멘토) E♭장조 K.563
(1788)

현악5중주 6번 E♭장조 K.614 (1791)

기타

미사 C장조 "대관식" K.317 (1779)

"프리메이슨의 장례 음악" K.477/479a
(1785)

모테트 D장조 "아베 베룸 코르푸스"
K.618 (1791)

작은 프리메이슨 칸타타 "우리의 기쁨을
소리 높여 알리세" K.623 (1791)

레퀴엠 d단조 K.626 (1791)

사진 제공

1부

헝가리 국립 오페라하우스의 로비 ⓒ셔터스톡

바이로이트 극장 ⓒ셔터스톡

바이로이트 페스티벌에 참여한 사람들 https://commons.wikimedia.org/wiki/File:2018_
FIFA_WorldCup_Russia_Korea_vs_Sweden_(42160214874).jpg

중국의 악기 고쟁 ⓒ셔터스톡

평창올림픽에서 함께 노래하는 사람들 ⓒGetty Images

물 잔으로 만든 실로폰 ⓒ셔터스톡

Pianist Vladimir Horowitz Concert ⓒGetty Images

2부

작곡가의 이미지 ⓒMalek Jandali

잘츠부르크 정경 ⓒAndrew Bossi

잘츠부르크의 게트라이데 거리 ⓒ셔터스톡

모차르트의 생가 (위), (아래) ⓒ셔터스톡

쇤브룬 궁전 ⓒLMih

투 피아노 연주 ⓒGetty Images

3부

쇤브룬 궁전 ⓒ셔터스톡

Mostly Mozart Festival Orchestra ⓒGetty Images

Juilliard Orchestra ⓒGetty Images

4부

헤르베르트 폰 카라얀과 교황 요한 바오로 2세 ©Getty Images

류트 ©셔터스톡

하늘에서 바라본 산 마르코 성당 ©셔터스톡

바순 ©셔터스톡

호른 ©셔터스톡

호른의 구조 ©BenP

클라리넷 ©Yamaha Corporation

에스테르하지 궁전, 오스트리아 아이젠슈타트 ©fm2

5부

오페라 〈마님이 된 하녀〉 공연 장면 ©Quincena Musical

〈피가로의 결혼〉에서 나오는 백작 부인과 수잔나 ©Cammenina42

〈피가로의 결혼〉 중 케루비노 ©Alamy

〈돈 조반니〉 공연 장면 ©ZYN

돈 조반니와 체를리나 ©Christian Michelides

조르조 바사리·마르코 마르체티, 피렌체 베키오궁에 그려진 제우스, 1555~1558년경 ©Marie—Lan Nguyen

성 토마스 교회, 독일 라이프치히 ©Tuxyso

부르크 극장, 오스트리아 빈 ©Panoramafotos.net

성 마르크스 공동묘지에 있는 모차르트의 묘비 ©Invisigoth67